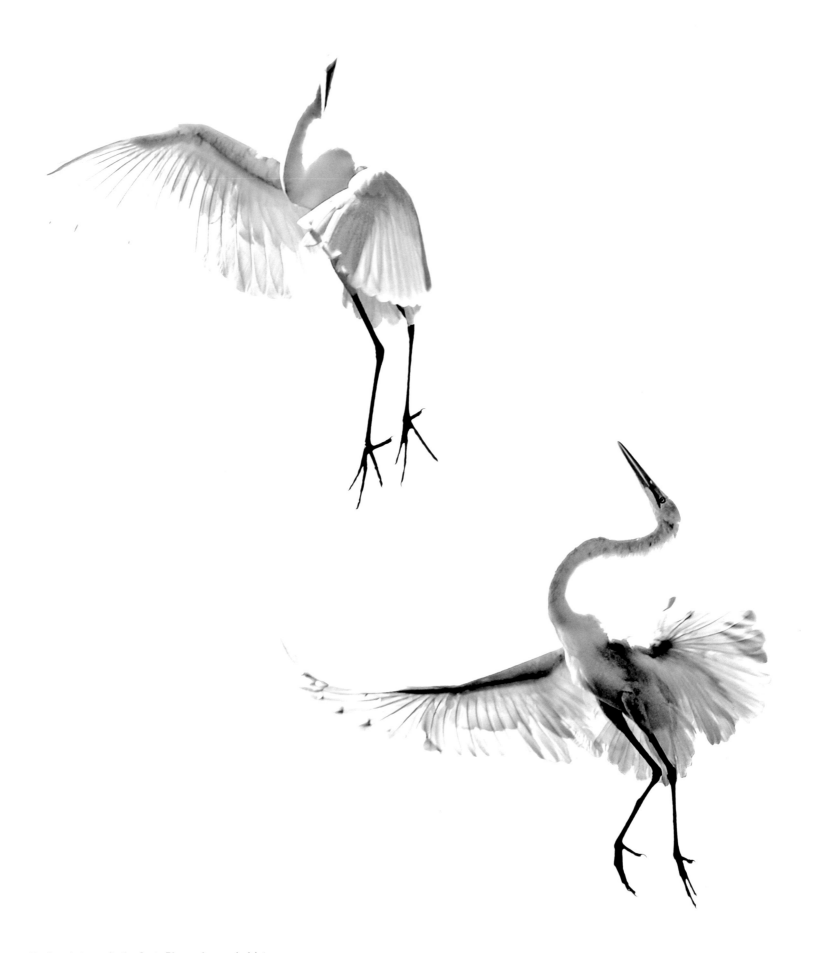

To all costaricans, for the Costa Rica we love and wish to preserve.

A todos los costarricenses, por la Costa Rica que amamos y queremos preservar.

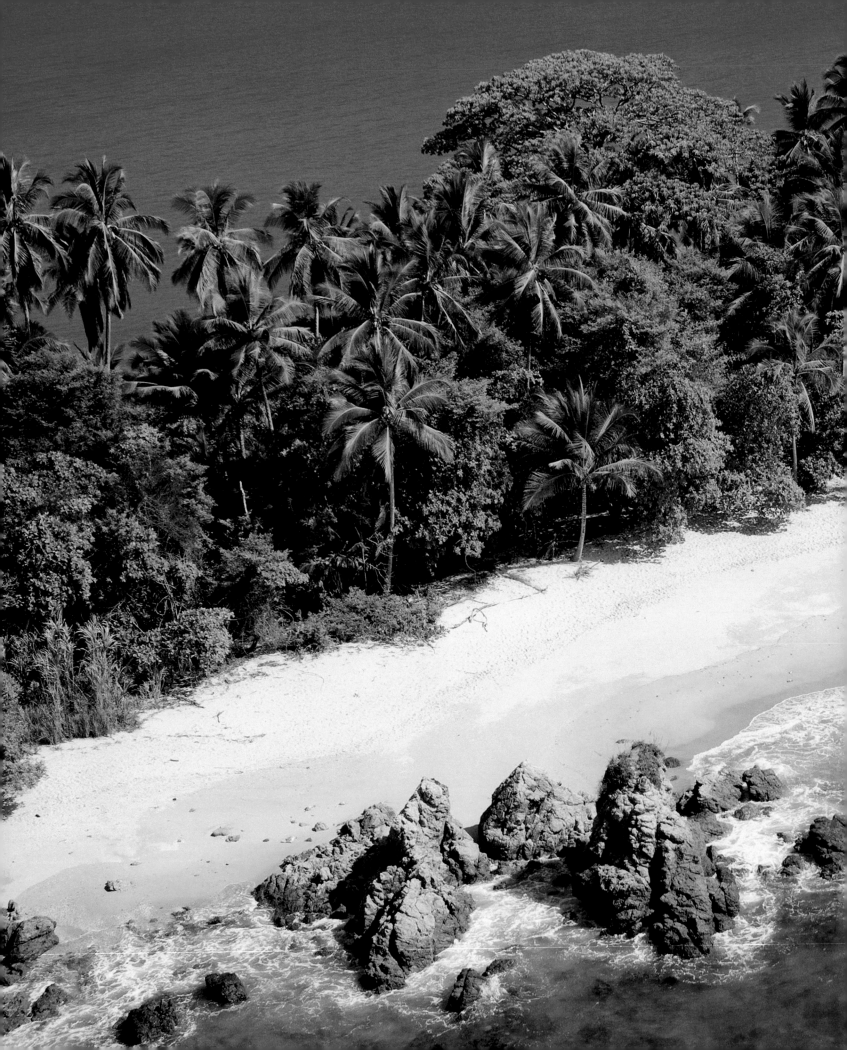

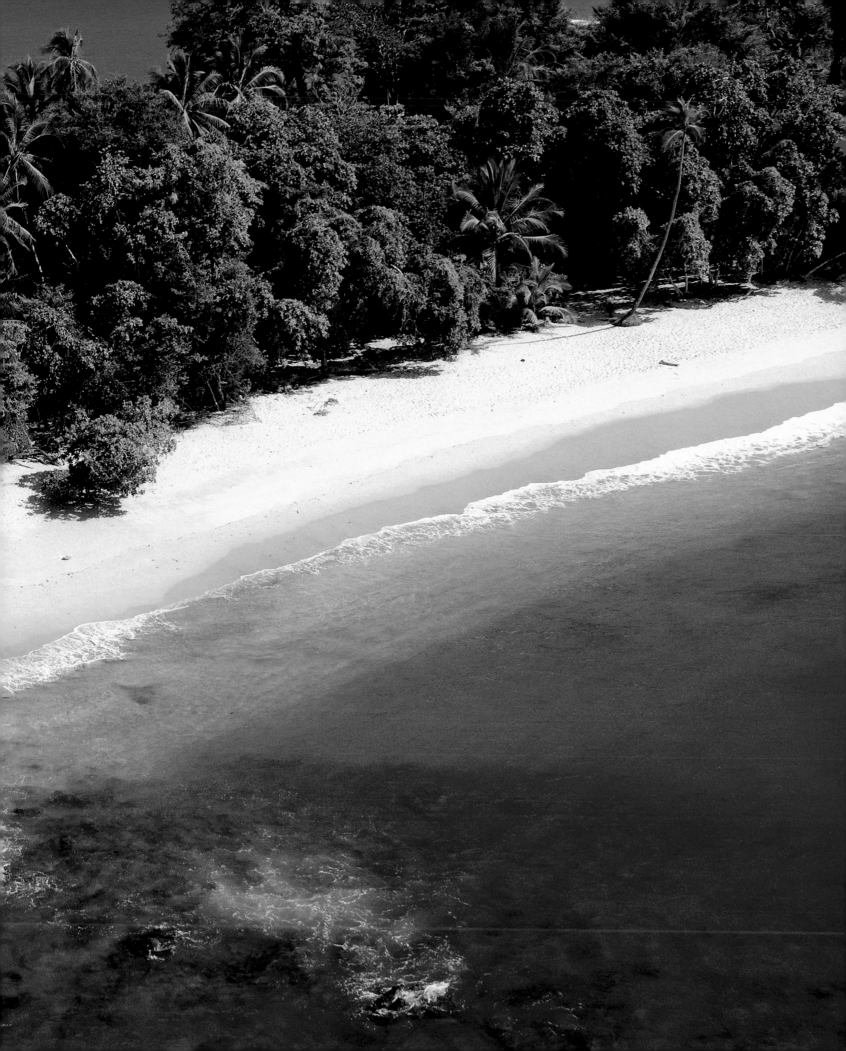

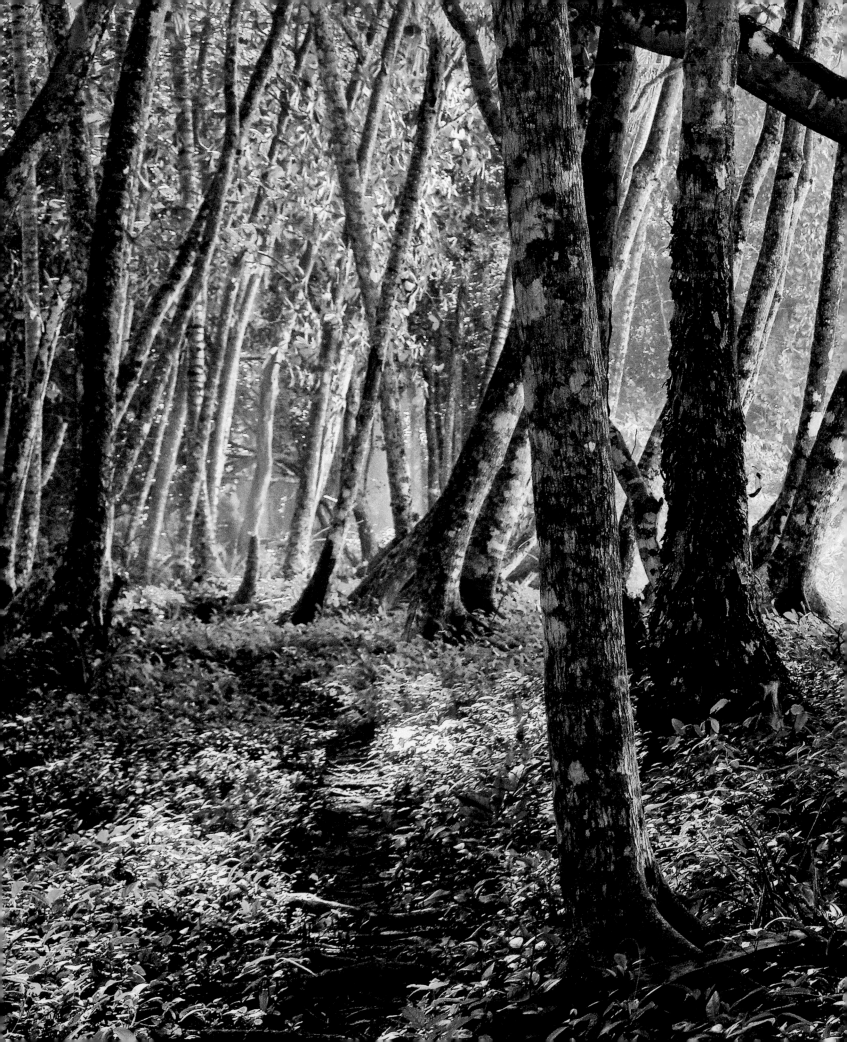

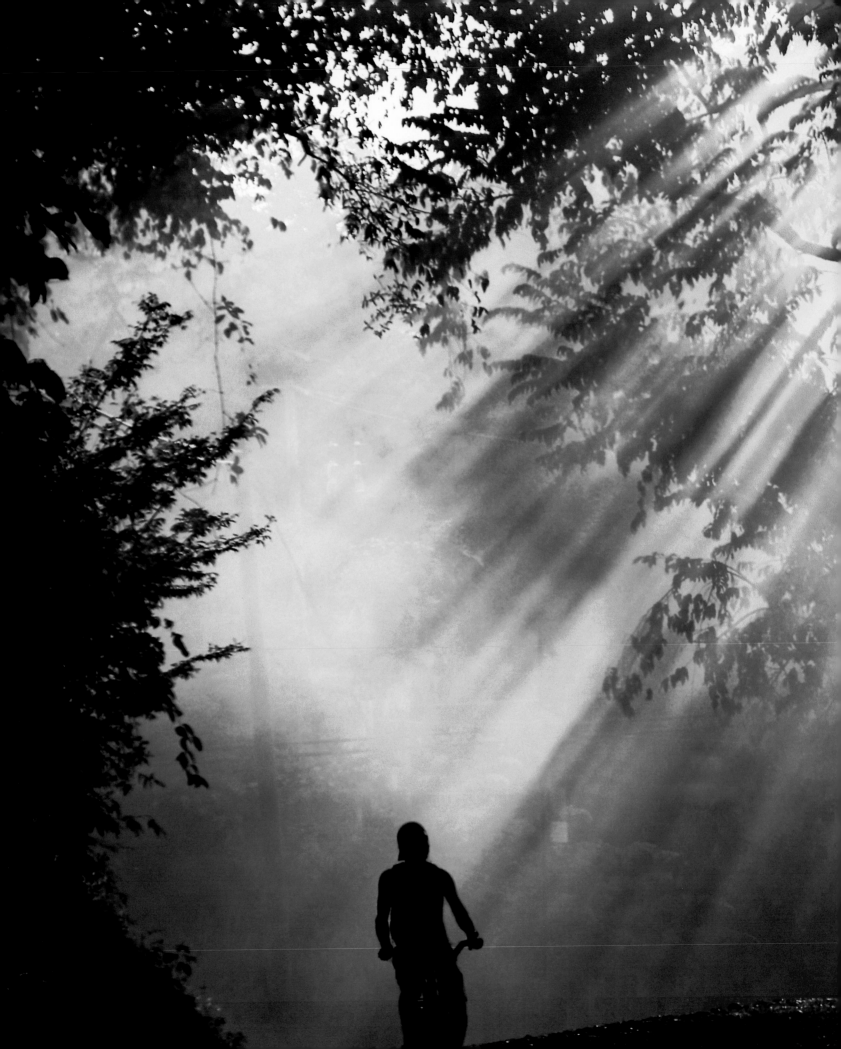

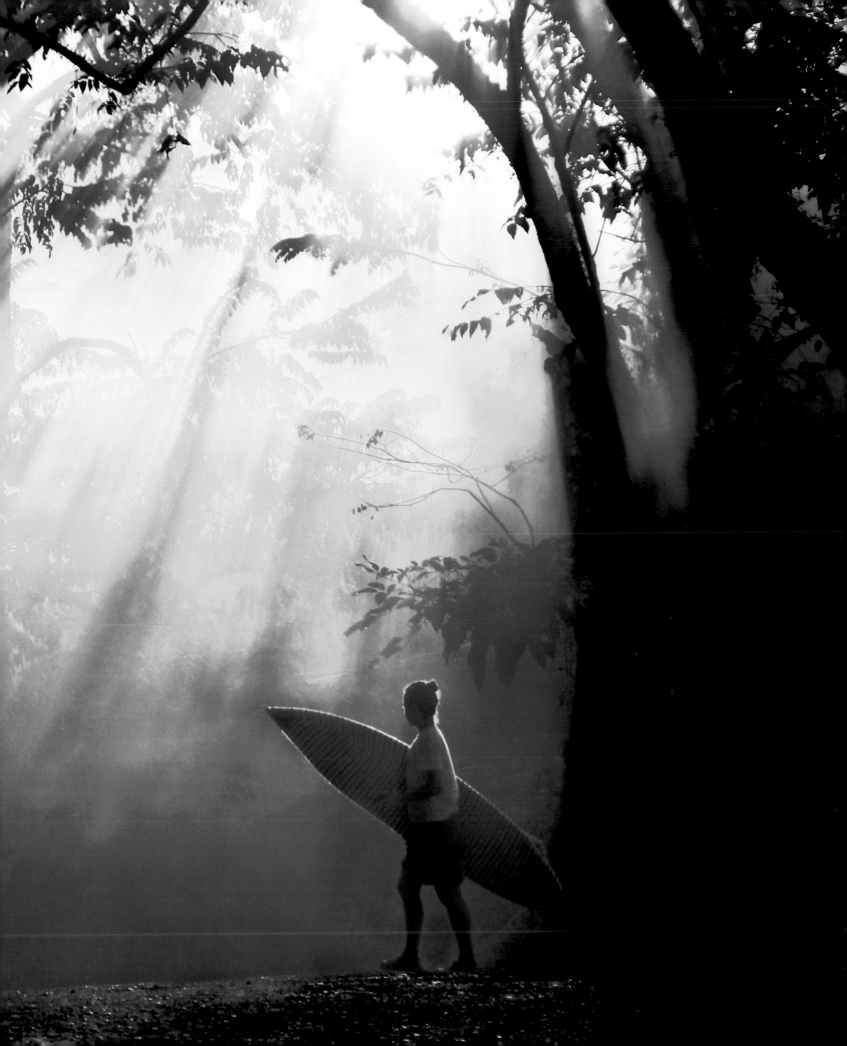

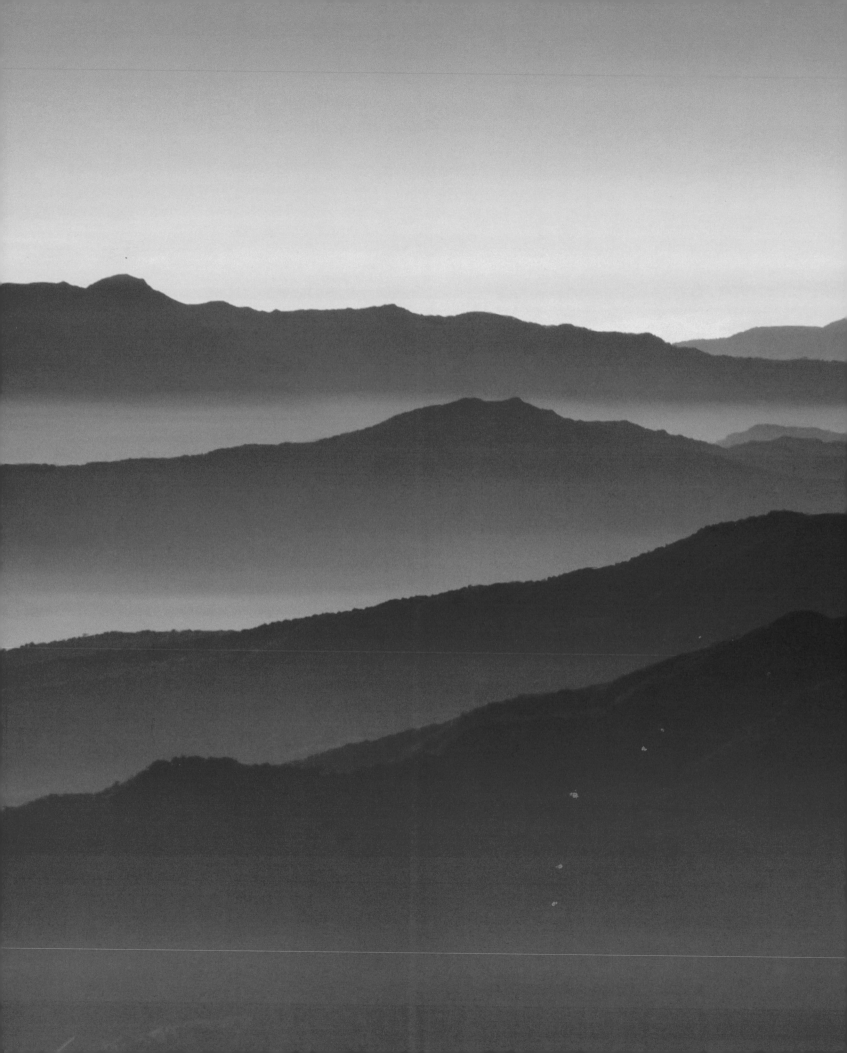

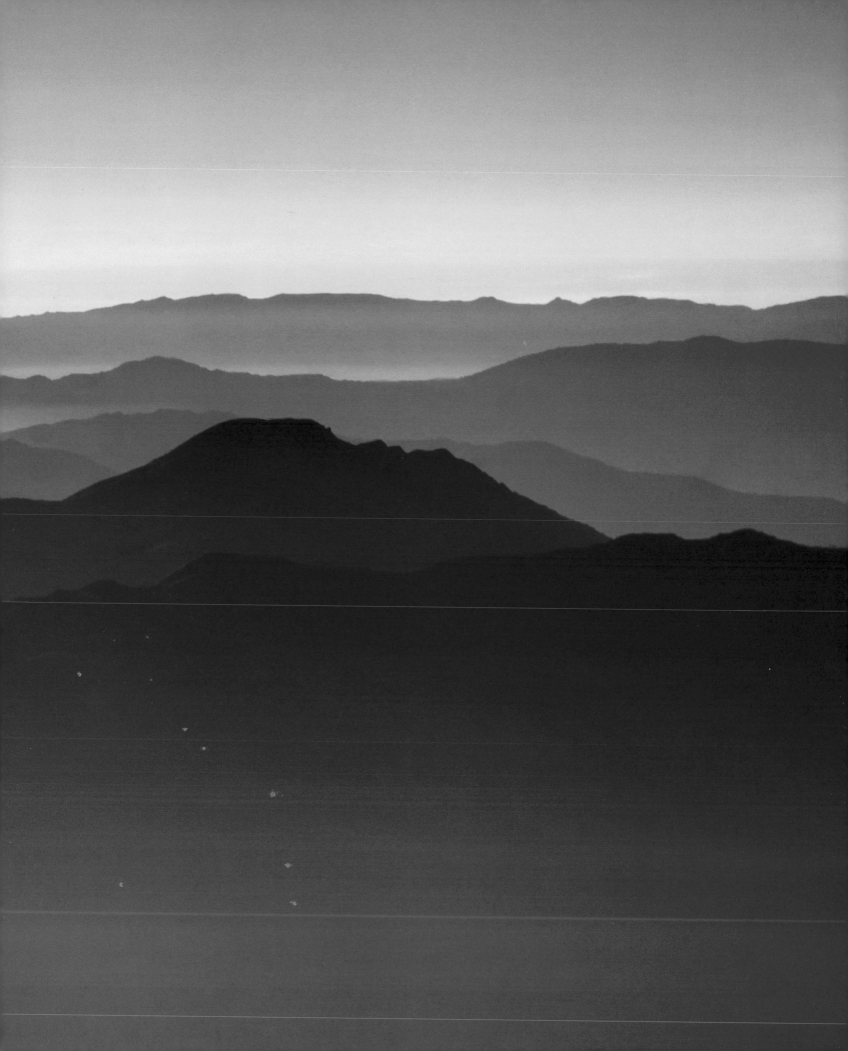

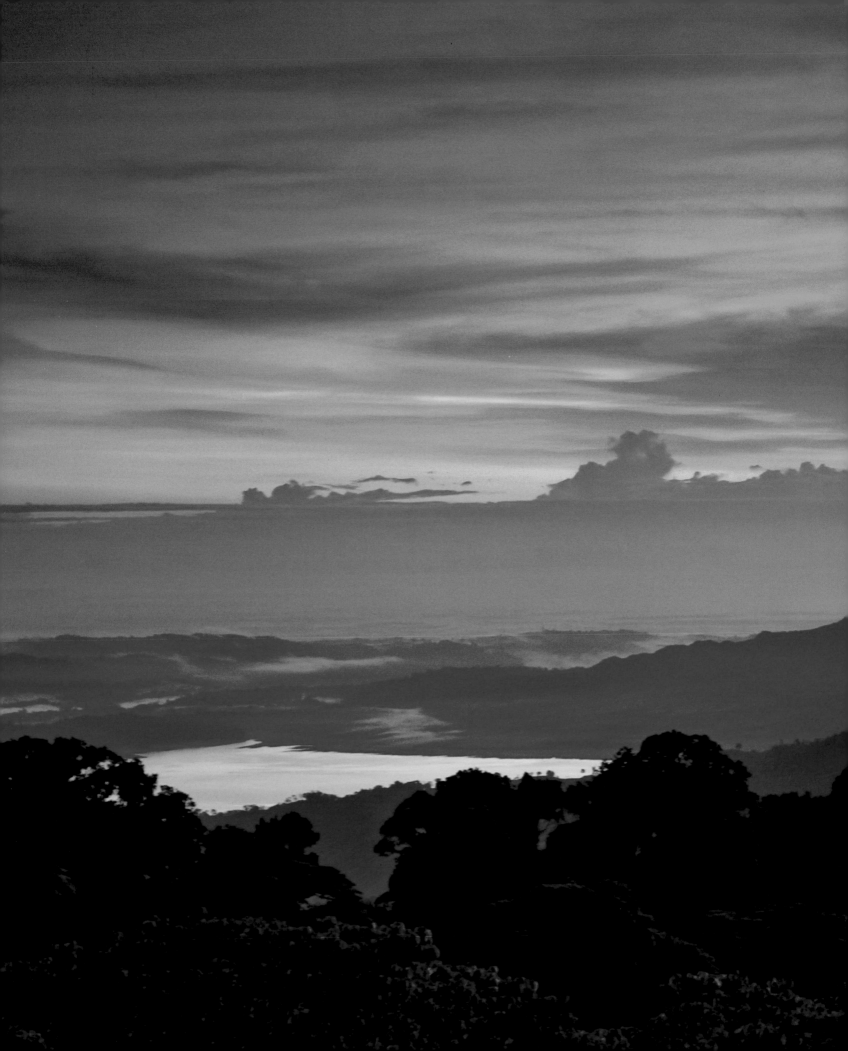

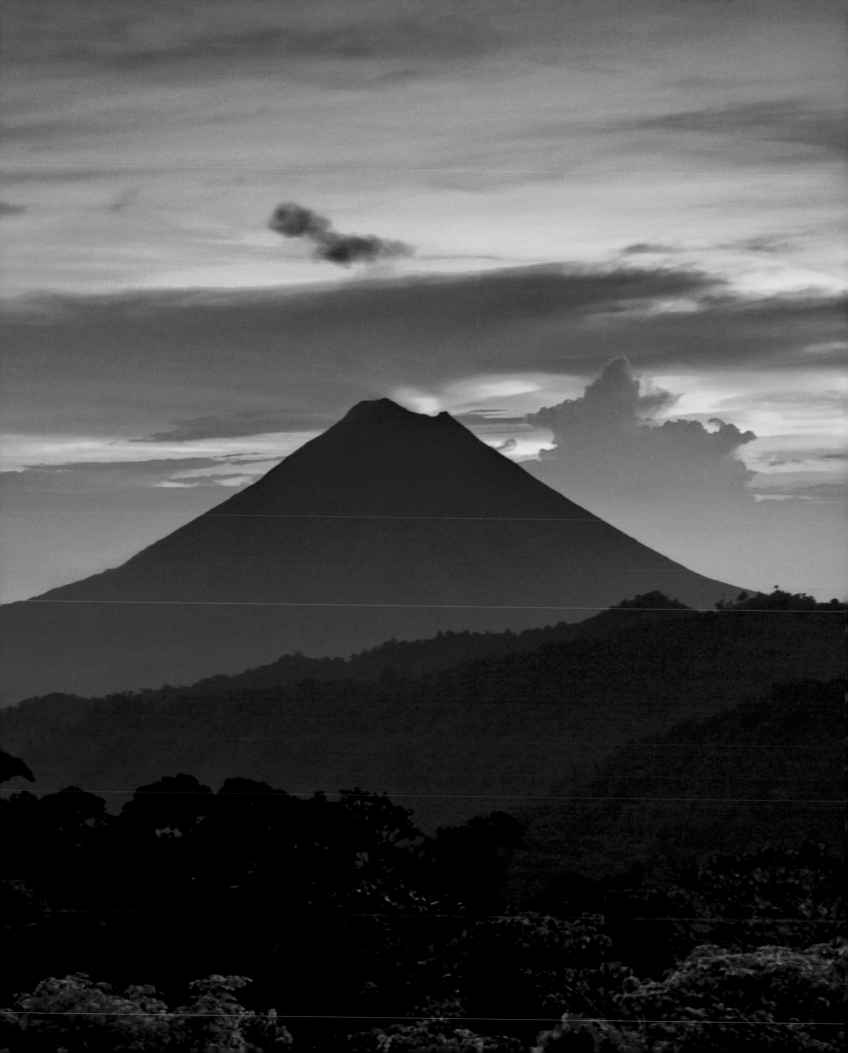

A pair of great egrets competing during mating season, in the Palo Verde National Park
Una pareja de garzas blancas durante el cortejo, en el Parque Nacional de Palo Verde

Aerial view of one of the lovely beaches in the Manuel Antonio National Park. Just a thin band of woods separate the north beach from the south.
Vista aérea de una de las atractivas playas del Parque Nacional Manuel Antonio. Solo unos pasos de distancia atravez del bosque, separan la playa norte de la sur

Coastal path in Cocles, Gandoca-Manzanillo Wildlife Refuge
Sendero costero en Cocles, Refugio de Vida Silvestre Gandoca-Manzanillo

Surfing has created an entire culture in many of the country's coastal towns
El deporte del surf ha generado toda una cultura en varios pueblos costeros del país

The imposing Talamanca mountain range viewed from the top of Cerro Chirripó.
La imponente Cordillera de Talamanca vista desde la cima del Cerro Chirripó.

The Arenal Volcano's cone at dawn, seen from the San Gerardo Biological Station, Bosque Eterno de los Niños
El cono del Volcán Arenal en un amanecer visto desde la Estación Biológica San Gerardo, Bosque Eterno de los Niños

719
P977c Pucci Golcher, Sergio
 Costa Rica / Sergio Pucci Golcher, Juan José Pucci
 Coronado ; textos de Catherine Keogan. –1 ed. – San José, C.R. :
 2011.
 248 p. ; fotografs. : 24 X 28 cms.

 ISBN: 978-9968-670-02-9

 1. Paisajes Naturales – Costa Rica. 2. Natural Landscapes.
 I. Pucci, Juan José. II. Keogan, Catherine. III. Títulot.

COSTARICA

¡Pura vida!

JUAN JOSÉ Y SERGIO PUCCI

CREDITS
CRÉDITOS

General Coordination • *Coordinación General*
Sergio Pucci

Photographs • *Fotografías*
Juan José Pucci y Sergio Pucci. www.photographyincostarica.com

Páginas 10, 11, 72, 112, 119, 190, 191, 214, 215, 229 Sergio Pucci para el libro "Conservación Voluntaria en Costa Rica". Publicación de Carlos M. Chacón de The Nature Conservancy (www.espanol.tnc.org). *Pages 10, 11, 72, 112, 119, 190, 191, 214, 215, 229 Sergio Pucci for the book "Voluntary Conservation in Costa Rica" Published by Carlos M. Chacón for The Nature Conservancy (www.espanol.tnc.org).*

Páginas 130, 131, 132, 134, 133, 136, 137, 138, 141 Sergio Pucci y Juan José Pucci para el libro "San José Vive". Publicación de la Municipalidad de San José. *Pages 130, 131, 132, 134, 133, 136, 137, 138, 141 Sergio Pucci y Juan José Pucci for the book "San José Vive". Published by San José Municipality.*

Página 61 Juan Carlos Crespo

Página 116 Edwar Herreño.

Página 178, 180 Eugenio García

Páginas 25, 29, 46, 48, 49, 53, 80, 81, 85 Giancarlo Pucci para el libro "Arboles Mágicos de Costa Rica". Publicación de la Fundación Arboles Mágicos (www.arbolesmagicos.org). *Pages 25, 29, 46, 48, 49, 53, 80, 81, 85 Giancarlo Pucci for the book "Costa Rica Magical Trees" Published by Magical Trees Foundation (www.arbolesmagicos.org).*

Text • *Texto*
Catherine Keogan

Translation • *Traducción*
Zoraida Díaz y Adriana Fernández

Graphic Design • *Diseño Gráfico*
Víctor Díaz, Roxana Ortiz y Sergio Pucci

Diagrams and Arts • *Diagramación y Artes*
Víctor Díaz

Map Ilustrations • *Ilustración de Mapas*
Osvaldo Baldi y Rodmi Cordero

Retoque y Calibración de fotografías • *Photo Retouching and Calibration*
Kenneth Naranjo

Printing • *Impresión*
WKT China

Acknowledgements • *Agradecimientos*
Melania Fernández, Ilse Golcher, Priscilla Hine, Carlos Manuel Chacón, José Alberto Méndez.

INDEX
ÍNDICE

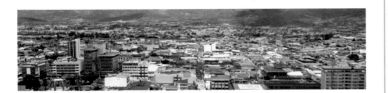

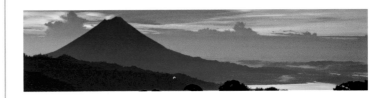

INTRODUCTION
INTRODUCCIÓN

Costa Rica is a tiny country, at least on a map – from coast to coast it stretches a slender 274 kilometres, and encompasses an area smaller than West Virginia. One might imagine travelling its length and width in just a few days, to swallow this tropical morsel whole; but visitors to Costa Rica quickly realize this is a destination that must be savoured slowly, carefully. For there are many more folds and hidden crevices than the traveller might ascertain from a map: from the dramatic peaks of countless volcanoes, to the fractal coastline along which are strung hundreds of pristine beaches, and the teeming life that thrives between them, this nation unfolds with every step, and no detail can be overlooked. There is no single Costa Rica; it is just as truly a land of eternal spring, with gentle rolling hills and morning mists, as it is the fetid jungle, swarming with ferocious life. The cloud forests are but cousins to the chortling fumaroles, and the crashing surf bears traces of lonely mountain crags. It is not just the physical landscape that bears exploring. This is one of the world's most established democracies, and the only one to have abolished its army. Costa Rica's peaceful nature is evident in its people's way of life, whose mantra of pura vida, or 'pure life' is reflected in the slow pace, easy smiles, and small kindnesses that have made this one of the happiest countries in the world. What are the ingredients of a happy life? In Costa Rica, they include clean drinking water, and clean air; a government that values education over military; a stable, functioning democracy; strong family values; and a health care system that ensures medical attention for every Costa Rican, when they need it. Costa Rica's pure life also includes, of course, a rich natural environment, and the means to protect it. In fact, Costa Rica has more than 25% of its territory under protection, in the form of national parks and reserves, designated wetlands, wildlife refuges and national monuments. The vast majority is under the care of the national park system, SINAC (Sistema Nacional de Areas de Conservación). A significant portion (fully 1% of the country's territory) is also protected through voluntary conservation efforts by individuals, landowners and organizations seeking to augment the safety net

Costa Rica es un país pequeñísimo desde un punto de vista cartográfico—de una costa a la otra se extiende escasos 274 kilómetros y comprende un área más chica que el estado estadounidense de West Virginia. Uno podría imaginar que el país se puede atravesar a lo largo y ancho en tan solo unos días si se quiere engullir este bocado tropical entero, pero todo visitante rápidamente descubre que Costa Rica debe saborearse con pausa. Existen demasiados rincones y parajes escondidos que no se aprecian en un mapa: desde los picos dramáticos de excelsos volcanes hasta la línea ondulante del litoral con sus cientas de playas inmaculadas esta nación se despliega paso a paso y es impensable omitir detalle alguno. No existe una única Costa Rica; es una tierra de primavera perenne de colinas sinuosas y amaneceres impregnados del rocío, pero también es una fétida jungla, infestada de vida salvaje. Los bosques nubosos son parientes de las exuberantes fumarolas de los volcanes, y las olas estrelladas portan rastros de los peñascos solitarios. Más allá de la magnificencia natural del país hay otras cualidades que se deben explorar. Costa Rica es una de las democracias más fuertemente arraigadas del mundo. La naturaleza pacifista del país es evidente en las costumbres de su gente cuya mantra de "pura vida" se refleja en el ritmo pausado, la sonrisa a flor de labio y las actitudes generosas de su gente, lo que ha convertido a este país en uno de los más felices del planeta. ¿Y cuales son los ingredientes de una vida feliz en Costa Rica? La receta es simple; incluye agua potable y aire puro; un gobierno que valora la educación por encima de un ejército armado, una democracia funcional, fuertes valores familiares y un sistema de salud que le asegura la atención médica a todos los costarricenses. La "pura vida" tica también consta de un ambiente natural sublime y los recursos para protegerlo. Es un hecho que Costa Rica tiene más del 25% de su territorio bajo protección con las categorías de parques nacionales, reservas, humedales, santuarios de vida silvestre y monumentos nacionales. La gran mayoría de estos territorios están bajo la tutela del Sistema Nacional de Áreas de Conservación SINAC. Una parte significativa del territorio está protegida a través de esfuerzos voluntarios de conservación de individuos, dueños de tierras y organizaciones empeñadas en salvaguardar la biodiversidad del país. El SINAC nació de los esfuerzos del sueco Olaf Wessberg, y de su esposa, la danesa Karen Morgensen, quienes lucharon por

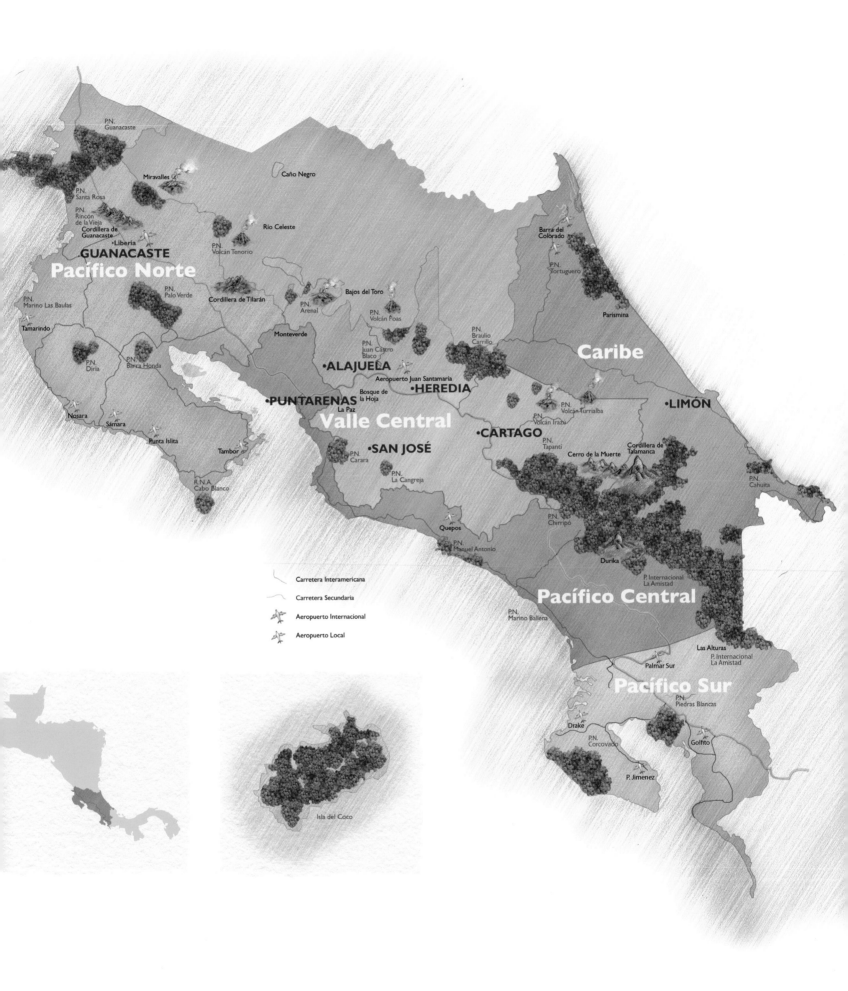

P.N.
Guanacaste

Caño Negro

Miravalles

P.N.
Santa Rosa

P.N.
Rincón
de la Vieja
Cordillera de
Guanacaste

•Liberia

Río Celeste

Barra del
Colorado

GUANACASTE

P.N.
Volcán Tenorio

P.N.
Tortuguero

Pacífico Norte

P.N.
Marino Las Baulas

P.N.
Palo Verde

Parismina

Cordillera de Tilarán

Bajos del Toro

P.N.
Arenal

Tamarindo

Monteverde

P.N.
Volcán Poas

Caribe

P.N.
Juan Castro
Blaco

P.N.
Braulio
Carrillo

P.N.
Diriá

P.N.
Barra Honda

•ALAJUELA

Aeropuerto Juan Santamaría

Nosara

Sámara

•PUNTARENAS

Bosque de
la Hoja
La Paz

•HEREDIA

•LIMÓN

P.N.
Volcán Turrialba

Punta Islita

Valle Central

P.N.
Volcán Irazú

Tambor

•SAN JOSÉ

•CARTAGO

P.N.
Carara

P.N.
Tapantí

Cerro de la Muerte

Cordillera de
Talamanca

R.N.A.
Cabo Blanco

P.N.
La Cangreja

P.N.
Cahuita

P.N.
Chirripó

Quepos

P.N.
Manuel Antonio

Durika

P. Internacional
La Amistad

Pacífico Central

Carretera Interamericana

Carretera Secundaria

Aeropuerto Internacional

Aeropuerto Local

P.N.
Marino Ballena

Las Alturas

P. Internacional
La Amistad

Palmar Sur

Pacífico Sur

P.N.
Piedras Blancas

Drake

P.N.
Corcovado

Golfito

Isla del Coco

P. Jimenez

for the biodiversity that exists here. SINAC itself was born of the efforts of Olaf Wessberg, a Swede, and his Danish-born wife Karen Morgensen, who worked to create the Cabo Blanco Absolute Nature Reserve on the Nicoya Peninsula in 1963, the first of its kind in the country. From this impetus the national parks system was brought into being in 1977, and today administers more than 130 wildlife preserves, including 27 national parks. There is much to protect; the sheer variety of unique landscapes and microclimates is outpaced only by the dense biodiversity packed into this modest corner of the world. A full four percent of the planet's biodiversity resides here, in a country that occupies a mere third of a percent of the world's territory. Along this narrow bridge, the species of two continents collide. The numbers are staggering: a half million species call Costa Rica home. With 1500 orchids, 1250 butterflies, 900 birds, 250 mammals, 225 reptiles, 175 amphibians, and the hundreds of thousands of insects that flit, crawl, and skitter about, life in all its myriad forms clamours for attention. Costa Rica is bursting at the seams with vitality. Some of its residents are unique in the world, such as the evocative Cloud-dwelling Spiny Pocket Mouse (Heteromys desmarestianus), or the Cocos Island Cuckoo (Coccyzus ferrugineus). A great many are considered vulnerable to extinction, and a great many more are simply passing migrants, birds and butterflies making their long pilgrimages from north and south to escape winter. The desire to protect these creatures and their habitats stems from more than just goodwill toward nature. Costa Rica is one of the world's leading destinations for eco-tourism, which has become one of the country's most important industries, and government policy is written with the intention of increasing Costa Rica's leadership in this arena. Landowners receive financial incentives for protecting existing woods, and tax incentives for planting more. Timber regulation is strict, and tree-planting is done by nearly every school child thanks to private and public initiatives. The success of these measures is tangible: forest cover has doubled in the past two decades. In the subtle game of carrot and stick, policy favours the carrot: ecologically-sound hotels receive special recognition from the Costa Rican Tourism Institute (ICT), and well-managed beaches fly the coveted 'Blue Flag'. Other ecological initiatives include Costa Rica's Carbon Neutral pledge, a commitment to offset greenhouse gas emissions through forest preservation, tree-planting and energy efficiency across all sectors by 2021. Already, more than 90% of the country's electricity comes from renewable resources, such as hydro-electricity. In Tilarán, the sharp white blades of wind turbines harvest the power of summer's gusting winds, while in Miravalles, geothermal fields tap into the searing heat bubbling beneath the slumbering volcano. Offshore, extensive protected marine areas will be more than doubled in the next five years – more than 3% of Costa Rican waters – thanks to the Forever Costa Rica initiative, which will place Costa Rica as one of the first developing countries to meet its commitments under the UN Convention on Biological Diversity. These marine

establecer la Reserva de Cabo Blanco en la Península de Nicoya en 1963. De este primer esfuerzo se creó el sistema de parques nacionales en 1977, el cual administra más de 130 santuarios de vida silvestre, incluyendo 27 parques nacionales. Hay mucho que proteger; la variedad asombrosa de paisajes y microclimas es solamente superado por la densa biodiversidad que existe en este modesto rincón del mundo. Cuatro por ciento de la biodiversidad global reside aquí, en un país que ocupa un 3% del territorio del planeta. A lo largo de este estrecho puente continental, las especies de dos continentes se enfrentan. Los números son inverosímiles: medio millón de especies hacen de Costa Rica su hogar. 1500 especies de orquídeas, 1250 de mariposas, 900 aves, 225 reptiles, 175 anfibios, y los cientos de miles de insectos que revolotean, reptan y trepan por doquier—la vida en todas sus manifestaciones clama por abrirse paso. Costa Rica casi que explota de vitalidad por entre sus costuras. Algunos de sus habitantes son únicos en el mundo, como el evocador ratón semiespinoso de monte (Heteromys desmarestianus), o el cuclillo de las Islas del Coco (Coccyzus ferrugineus). Varios se encuentran en vías de extinción y muchos más son migrantes: pájaros y mariposas que hacen sus largas peregrinaciones anuales del norte y del sur para escapar el invierno. El deseo de proteger estas criaturas y sus habitats se debe a más que un sentimiento altruista hacia la naturaleza. Costa Rica es uno de los destinos más reconocidos en el mundo para el turismo ecológico, el cual se ha convertido en una de las industrias primordiales del país; la política gubernamental está diseñada con la intención de aumentar el liderazgo del país en esta área. A los finqueros se les ofrecen incentivos económicos para proteger bosques existentes, e incentivos fiscales por plantar más. Las leyes madereras son estrictas y el plantar árboles es una actividad en la que se involucra a casi todos los niños de edad escolar gracias a iniciativas públicas y privadas. El éxito de estas iniciativas es contundente: la cobertura de bosques se ha duplicado en las ultimas dos décadas. En el juego sutil de la zanahoria y el garrote, la política es favorable a la zanahoria: aquellos hoteles que se adhieren a strictos controles ecológicos reciben un reconocimiento de parte del Instituto Costarricense de Turismo (ICT), y las playas que se administran bajo predeterminados parámetros ecológicos, adquieren el derecho a ondear la codiciada "bandera azul". Otras iniciativas ecológicas incluyen el compromiso de Costa Rica de ser carbono neutral, y así contrarrestar las emisiones de gases de invernadero a través de la preservación de bosques, el plantamiento de árboles y la promulgación de la eficiencia energética, antes del año 2021. En la actualidad, más del 90 % de la electricidad en el país viene de recursos renovables como la energia hidroeléctrica. En Tilarán, las aspas blancas y afiladas de las turbinas de viento cosechan el poder de los vientos briosos de verano, mientras que en Miravalles, campos geotérmicos utilizan el calor abrasador que hierve por debajo del adormilado volcán. Más allá de las costas, extensas áreas marinas protegidas se duplicarán en los próximos cinco años—más del tres por ciento de las aguas costarricenses---gracias a la iniciativa "Costa Rica por siempre," que convertirá a Costa Rica en unos de los primeros países que cumplirá con sus objetivos bajo la Convención de las Naciones Unidas sobre la Diversidad Biológica. Estos canales oceánicos se enlazarán con los de otras naciones para crear bio-corredores marinos que garantizarán un desplazamiento seguro para un sinnúmero de los grandes viajeros del océano.

waterways will link to those of other nations, to create marine bio-corridors that ensure safe passage for many of the ocean's great travelers. Such efforts reflect Costa Rica's vision of the future, in which the well being of the land is bound to that of the people; for in the end, it is the people that make up the country's true riches, their dreams and their efforts. Without many of the resources of other nations, this country of four million inhabitants still places priority on universal health care and education, regardless of means. As a result, Costa Ricans enjoy a high life expectancy - , and a literacy rate of 95%. Perhaps more astonishingly, Costa Rica has also been rated first on the Happy Planet index, which measures human well being in terms of the ecological cost paid to provide it. The lesson is surprising: without great wealth, or advanced development, Costa Ricans live longer, live better, and feel happier, while leaving a modest ecological footprint. Costa Rica surged ahead on other measures of this vital yet elusive goal of happiness, ranking first on the World Database of Happiness; ticos, in general, feel happy – believe they live well – and feel that way throughout their long lives. Perhaps it is the bonds of family that sustain them, or the simple fact of elbow room, and the accordance of human dignity to every man, woman and child. Certainly, it's a result that has encouraged other nations to look at what truly counts. In this and so many other matters, Costa Rica's contributions to the planet extend well beyond its borders. Native-born Franklin Chang, a retired NASA astronaut has been to space seven times – a record – and today labours to develop a plasma rocket that will change the face of space travel, and create new technologies for safe waste disposal and water purification. Jorge Jiménez Martínez, a renowned Costa Rican artist known as Deredia, has created sculptures throughout the world, and has received the singular honour of having his statue of Saint Marcellin Champagnat reside in St Peter's Basilica in the Vatican. Costa Rica's women have made no less of a mark on the world, thanks to an emphasis on gender equality that long predates any similar efforts in the region. With equal opportunity women like the novelist Carmen Naranjo Coto, Costa Rica's first female cabinet minister, forged the way for today's women to play their part in the country's governance, culminating in the country's first woman as President, Laura Chinchilla. Their influence has rippled outward, forming leaders and role models on the world stage: Judge Elizabeth Odio Benito today is Vice-President of the International Criminal Court, helping to uphold human rights, especially those of women, across the world. Their accomplishments are brave by any standard. These Costa Ricans, and those of lesser fame, are each the product of a unique place in the world, one which bears its fair share of challenges, but offers great rewards: the beauty of life in its multifold forms, lived joyfully and peacefully, and ever an eye toward the future. Little surprise, then, that so many of those who come to this country return time and time again. To discover Costa Rica's hidden folds, appreciate its many wonders and to learn, perhaps, the secret of happiness.

Estos esfuerzos reflejan la visión de futuro de Costa Rica, en la que el bienestar del territorio está ligado con el de su gente; pues es bien sabido que es el pueblo—con sus sueños y sus esfuerzos—el que conforma la riqueza del país. Sin muchos de los recursos que poséen otros países, este pequeño país de apenas cuatro millones de habitantes, aún le da predominio a la salud universal y a la educación, sin importar la capacidad económica de la gente. Es por esto, que los costarricenses disfrutan de una larga esperanza de vida y de una tasa de alfabetismo del 95%. Es aún más extraordinario el que Costa Rica figure como primero en el mundo en el Índice del Planeta Feliz, un indicador alternativo de desarrollo que mide el bienestar humano en términos de huella ecológica. La enseñanza es sorprendente: sin grandes lujos o desarrollo avanzado, los costarricenses viven más tiempo, viven mejor y son más felices, dejando atrás una moderada huella ecológica. Costa Rica también pasó a la delantera en otros índices que miden este vital pero difícil de alcanzar objetivo que es la felicidad, figurando como primer país en el mundo en la Base de Datos Mundial de la Felicidad; los ticos, en general, se sienten felices—creen que viven bien—y mantienen estos sentimientos durante toda su vida. Es posible que son los lazos familiares lo que los mantiene así, o el que cada costarricense—cada hombre, mujer y niño—es privilegiado con abundante espacio para vivir con dignidad. Ciertamente, este es un resultado que estimula a otros países a concentrar sus recursos en lo que realmente importa. Las contribuciones de Costa Rica al planeta se extienden más allá de sus fronteras. Sus hijos predilectos incluyen al Dr Franklin Chang, un astronauta retirado de la NASA quien completó siete misiones en el espacio (un record), y que hoy en día desarrolla tecnología de propulsión espacial a través de una fuente de plasma que cambiará la cara de los viajes espaciales y que creará nuevas tecnologías para eliminar la basura y purificar el agua. Jorge Jiménez Martínez es otro hijo de renombre; el conocido artista costarricense conocido como Jiménez Deredia, ha tallado esculturas monumentales a nivel mundial, y ha recibido el singular honor de colocar su estátua de San Marcelino Champagnat en la Basílica de San Pedro en el Vaticano. Las mujeres costarricenses también han dejado huella en el mundo, gracias a un enfasis nacional en la igualdad de género, precursor de cualquier otro esfuerzo en la región: la novelista Carmen Naranjo Coto, la primera ministra de gabinete de Costa Rica, trazó el camino para que las mujeres participaran en la governanza del país, culminando con la elección de la primera mujer presidente Laura Chinchilla. Su influencia ha resonado más allá de las fronteras, formando líderes en los escenarios mundiales: la Jueza Elizabeth Odio Benito es la actual vice-presidente de la Corte Penal Internacional, la cual mantiene en alto los estándares de los derechos humanos, especialmente los de la mujer, a nivel mundial. Sus logros son valerosos, bajo cualquier estándar. Estos sobresalientes costarricenses, y todos aquellos de menor fama, son cada uno el producto de un lugar único en el mundo, un lugar que tiene grandes retos, pero que ofrece grandes recompensas: la belleza de la vida en sus formas multifacéticas, vivida con alegría y paz, y siempre con visión de futuro. No es extraño entonces que tantas personas que visitan este singular país, retornen una y otra vez—para descubrir su geografía secreta, apreciar sus muchas maravillas y encontrar, quizá, la llave de la felicidad.

NORTH PACIFIC
PACÍFICO NORTE

To see the North Pacific at any one time is to know it in a moment of flux. It is a place of subtle drama, a land of cowboys and surfers, of transformations; of life as it once was, and the changes that now guide it into the future. Today's parched grasses give way to the thick green of drenching rains; a lonely, dusty hollow is soon a nesting pond for migrant birds. Always warm, the changes of season are measured in rainfall: from the searing droughts of summer, to the roaring floods of winter, water is the measure of life here. The ever-present waters of the Pacific are no exception. Guanacaste's coast is ringed with some of the country's finest beaches, a mosaic of light and dark sands against which waves lap gently, or with exhilarating ferocity. Inland, long expanses of pasture are dotted with cattle, whose flanks grow fat and then lean with the changing seasons. Above them, green trees are denuded briefly only to explode into brilliant bloom – summer's vivid flowers, set against the gold and tan of the parched landscape. Summer is a time for celebration. Deep-rooted traditions come to the fore with the fiestas civicas, blending the merriment of a carnival with the bravado of bull-riding, folkloric dances and attire. This is when the true heart of the Guanacasteco is known: the gentleman on horseback, rider of the lowlands, accustomed to the rigours of rural life eked out with brute strength and perseverance. Today, however, a new way of life is slowly emerging in the North Pacific, as tourists both national and international flock in increasing numbers to this majestic corner of Costa Rica. The contrast is often startling. A former fisherman might now be a sport-fishing guide, and yesterday's ranch is today an eco-lodge, offering long horseback rides through dramatic volcanic foothills, and perhaps a glimpse of the elusive quetzal. Development has transformed many of the small villages that dot the coast. The country's second international airport was established here to accommodate the growing demand, and once-dirt roads are now dark asphalt rivers, carrying a steady flow of sightseers to beaches, national parks, and outdoor adventure. Despite the changes, there remains something timeless and enduring about Costa Rica's North Pacific – just enough of the wilderness that cannot, dare not, be tamed.

Ver el Pacífico Norte instante a instante es conocerlo siempre en evolución. Es un lugar dramático y sutil, una tierra de sabaneros y surfistas, un lugar de transformaciones que se debate entre la vida de antaño y los cambios que lo impulsan hacia el futuro. El zacate reseco de hoy, pronto será transformado en verde espeso por las lluvias torrenciales; una solitaria y polvorienta hondonada se convertirá en una laguna donde anidarán aves migratorias. Siempre cálidos, los cambios de las estaciones se miden por la cantidad de lluvia que cae: desde la sequía del verano a las estruendosas inundaciones del invierno, el agua es medidor de vida. Las aguas perennes del Pacífico no son excepción. La costa de Guanacaste posee algunas de las playas más bellas del país, cuyas arenas blancas y negras reciben a las olas suavemente o con excitante furia. Tierra adentro, largas extensiones de potreros son interrumpidas por ganado vacuno, cuyos flancos se engordan o enflaquecen con el cambio de clima. Intercalados con estas escenas, los árboles verdes y tupidos se deshojan momentaneamente para luego irrumpir en un florecer brillante—las flores vívidas de verano enmarcadas por los tonos dorados y canela del paisaje sediento. El verano es época de celebración. Tradiciones de antaño se reviven con las fiestas cívicas, las cuales mezclan la hilaridad de los carnavales con la valentía de la monta de toros, los bailes folclóricos y el colorido vestir. Es aquí donde se vislumbra el verdadero corazón de Guanacaste: el gentil sabanero, jinete de las llanuras, acostumbrado al rigor de la vida rural, formó su carácter indómito con fuerza y perseverancia. Hoy en día, una nueva forma de vida surge inexorable alli, influenciada por el creciente número de turistas que arriban a este majestuoso rincón de Costa Rica. Un antiguo pescador podría ser un guía de pesca deportiva, y la que algún día fuese una finca ganadera es ahora un albergue ecológico que ofrece largas cabalgatas por las sinuosas laderas de volcanes. El desarrollo ha transformado muchos de las pequeñas aldeas regadas por el litoral. El segundo aeropuerto internacional del país se construyó en esta zona para satisfacer la creciente demanda, y los que hace poco fuesen caminos de lastre se convirtieron en carreteras pavimentadas, que a diario llevan excursionistas hacia las playas y parques nacionales,. A pesar de tantos cambios, el Pacífico Norte de Costa Rica retiene su aire impertérrito y eterno—como si esta tierra, aún salvaje, no pudiese ser ni debiese ser domada.

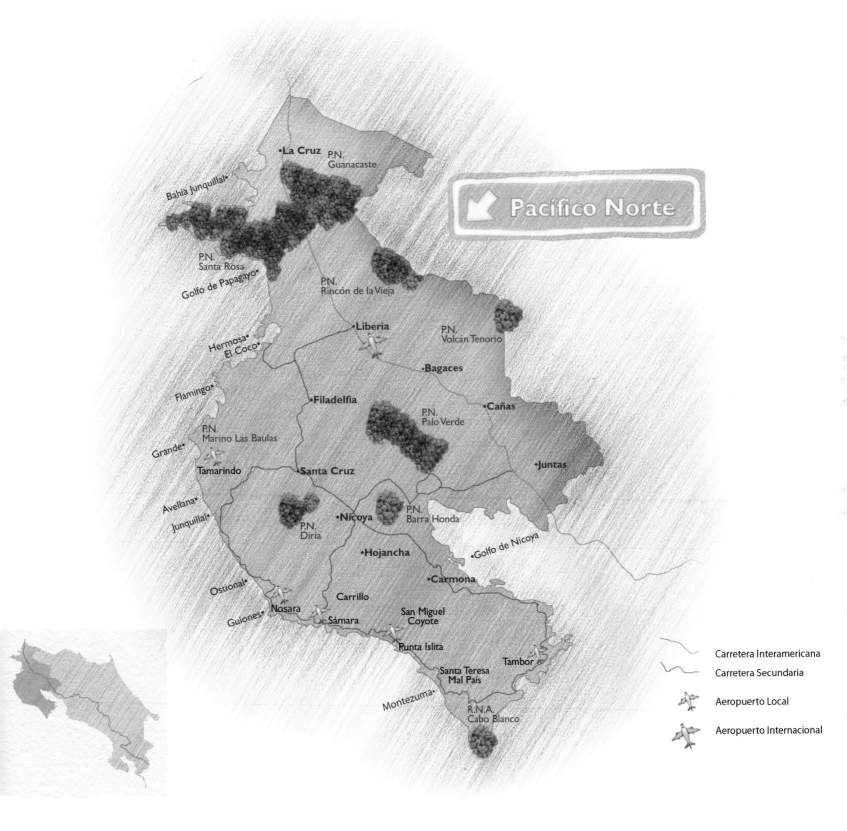

Pacífico Norte

•La Cruz
P.N. Guanacaste
Bahía Junquillal•
P.N. Santa Rosa
Golfo de Papagayo•
P.N. Rincón de la Vieja
•Liberia
P.N. Volcán Tenorio
Hermosa•
El Coco•
•Bagaces
Flamingo•
•Filadelfia
•Cañas
P.N. Palo Verde
P.N. Marino Las Baulas
Grande•
•Juntas
Tamarindo
•Santa Cruz
Avellana•
P.N. Barra Honda
Junquillal•
•Nicoya
P.N. Diriá
Golfo de Nicoya
•Hojancha
•Carmona
Ostional•
Carrillo
Nosara•
San Miguel Coyote
Guiones•
Sámara
Punta Islita
Tambor
Santa Teresa Mal País
Montezuma•
R.N.A. Cabo Blanco

Carretera Interamericana
Carretera Secundaria
Aeropuerto Local
Aeropuerto Internacional

21

The many rocks and islets that adorn the horizon make Bahia de los Piratas a beautiful place from which to watch the sunset
Las muchas rocas e islotes que adornan el horizonte, hacen de Bahia de los Piratas, un lugar hermoso para observar el atardecer

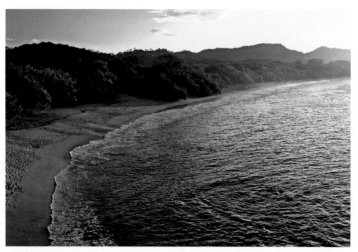

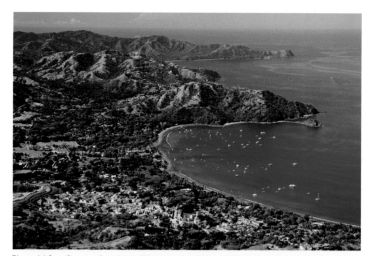

Playa Conchal in the evening. The sunsets in the north of the country are as spectacular in the dry season as in the rainy season
Playa Conchal al atardecer, los atardeceres en el norte del país son espectaculares tanto en la época seca como en la lluviosa

Playas del Coco Bay seen from the air. This is one of the biggest coastal towns in the country
La Bahía de Playas del Coco vista desde el aire. Este es uno de los pueblos costeros más grandes del país

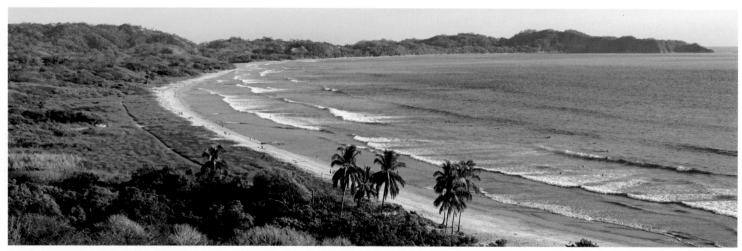

Playa Nosara, popular for its surfing and beautiful scenery
Playa Nosara, muy visitada por surfeadores y por su belleza escénica

COAST

The province of Guanacaste occupies much of the north Pacific, running from the border with Nicaragua down through the Nicoya Peninsula. Vast plains separating the long coastline from the central mountain ranges dominate this part of the country. This geographical isolation has allowed it to develop a culture and a way of life unique in Costa Rica, one in keeping with demands of the land and its heritage. One of the North Pacific's greatest charms are the long miles of sandy beaches that hem the coastline in ragged stitches. The littoral strip has become Guanacaste's clearest calling card. It lures tens of thousands of visitors annually to popular beach towns, whose summer months – December to May – carry the promise of eternal sunshine to relieve the drear of northern winters. During this time little rain falls, particularly on the coast; strong winds blow from the north, and volcanic hills crowd close to the waterline, rebuffing the scant moisture that might gather. The trade winds stir

COSTA

La provincia de Guanacaste ocupa la mayor parte del Pacífico Norte, desde la frontera con Nicaragua hasta la Península de Nicoya. Las anchas llanuras que separan el extenso litoral de las cadenas montañosas dominan esta parte del país. Este aislamiento geográfico ha permitido que se desarrollen una cultura y una forma de vida únicas en Costa Rica, las cuales se aferran a las demandas de la tierra y de su patrimonio. Uno de los más perdurables encantos que posee la provincia son sus largas extensiones de playa. Atrae a decenas de miles de visitantes a las aldeas costeras cuyos veranos (diciembre a mayo) prometen días soleados sin fin para aliviar la desazón de los inviernos del norte. Durante esta época cae poca lluvia, particularmente en la costa, donde los vientos fuertes soplan del norte y las¬ laderas volcánicas se amontonan frente al mar, alejando la escasa humedad que pueda retenerse. Los vientos alisios agitan las corrientes océanicas

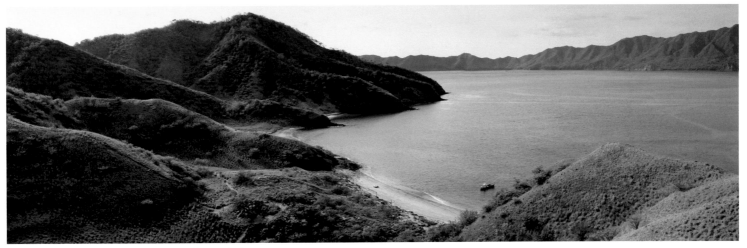

Murciélago Bay in Península of Santa Elena. Guanacaste Conservation Area
Bahía Murciélago en península Santa Elena. Área de Conservación Guanacaste

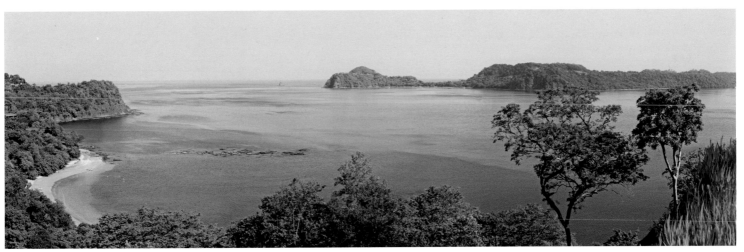

View of the Golfo Papagayo, on the left Playa Buena and in the background Peninsula Papagayo
Vista del Golfo Papagayo, a la izquierda se observa Playa Buena y al fondo la Península Papagayo

Children cross the forest toward Playa Panamá
Niños atraviesan el bosque en dirección al mar en Playa Panamá

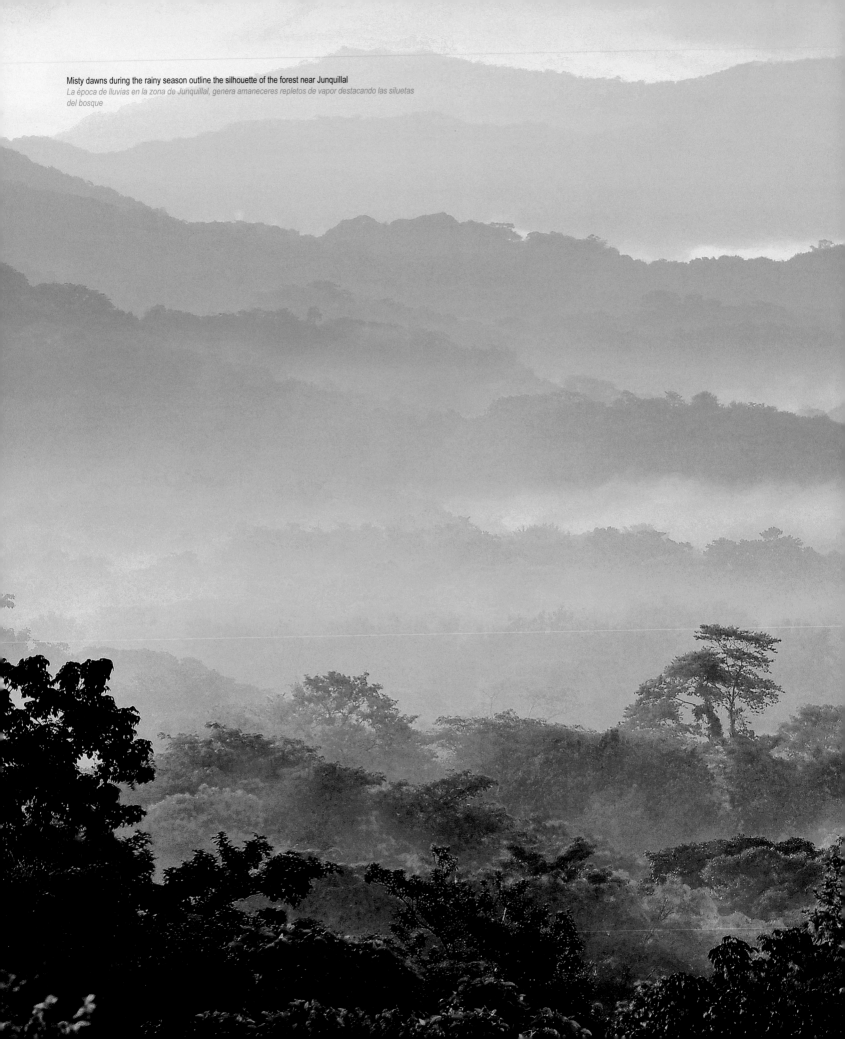

Misty dawns during the rainy season outline the silhouette of the forest near Junquillal
La época de lluvias en la zona de Junquillal, genera amaneceres repletos de vapor destacando las siluetas del bosque

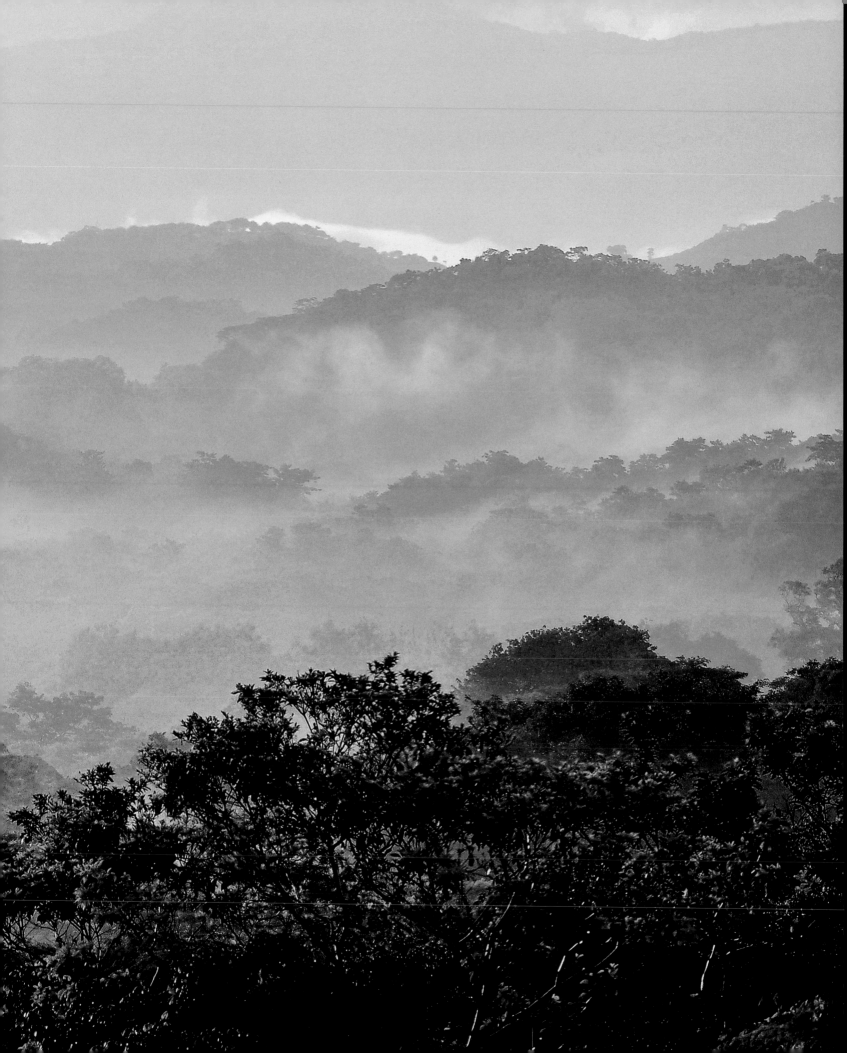

up deep ocean currents, and the warm water becomes laced with refreshingly cool strands. The day's heat, averaging 33 degrees Celsius (95 Fahrenheit), urges sunning bodies into the water to be quenched. During the rainy season, the days are somewhat cooler; sunny mornings bustle with activity, and the afternoon's showers clear the air, thickening the coastal hills with green life. Ritual gatherings take place on the beaches each evening, to watch the sun sink, swollen and red, into the Pacific's horizon. These rituals link the long coastline, yet even along this narrow band, diversity reigns. With several small peninsulas jutting outward, and many more bays and harbours, the coastline is by turns turbulent and calm, surging and sedate. Small variations in current fling fine black volcanic sands onto one beach, while just beyond the point extends the white powdered sand of coral reefs. Many of the beaches on the Pacific coast are lined with dense tangles of black and red mangrove swamps, forming brackish estuaries that swell to rivers during the

enviando refrescantes aguas frías a la superficie. La temperatura intensa, con un promedio de 33 grados celsios invita al veraneante a meterse al mar. Durante la época de lluvia, los días son más frescos y las mañanas soleadas se engalanan de actividad; los aguaceros despejan el ambiente, enverdeciendo las laderas costeras. Presenciar los atardeceres cuando el sol se hunde rojo e hinchado detrás del horizonte, es un ritual que se aprecia desde las playas. La costa se debate entre la turbulencia y la calma, dadas sus innumerables penínsulas, bahías y puertos. Pequeñas variaciones en las corrientes arrojan una fina arena volcánica hacia la playa, mientras que más allá de las rocas se extiende la arena blanca de los arrecifes. Muchas de las playas en la costa del Pacífico están revestidas de densos mangles rojo y negro, conformando esteros salobres que se hinchan hasta convertirse en ríos durante la época de lluvias, vaciándose en el mar. Los recorridos guiados en kayak por los esteros mayores, como el de San Francisco que

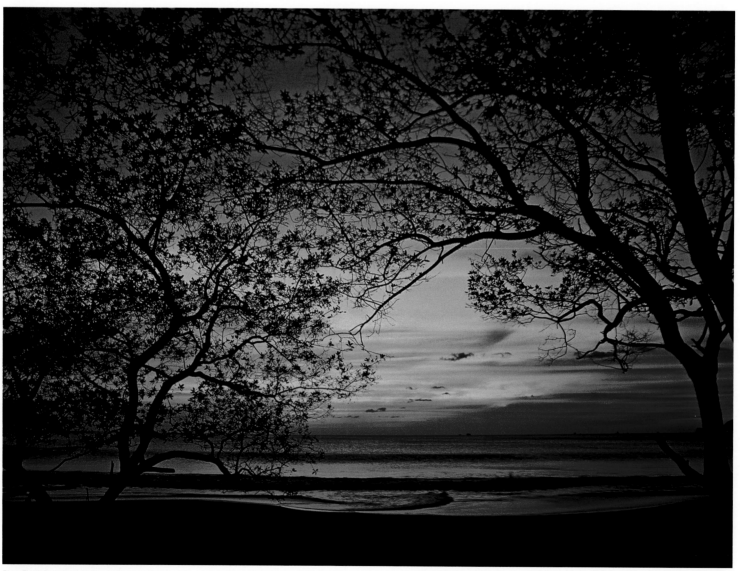

Playa Flamingo during a winter sunset
Playa Flamingo en un atardecer de invierno

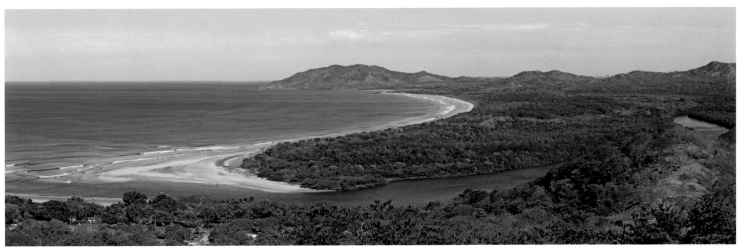

In the foreground, the Playa Tamarindo estuary; beyond it stretches Playa Grande, nesting site for the giant leatherback turtle.
En primer plano, el estero de Playa Tamarindo, del otro lado, Playa Grande, sitio de anidación de la tortuga Baula

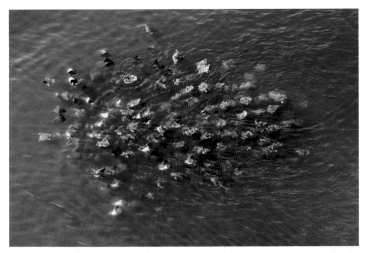

A school of rays near Papagayo. During mating season, they gather in large numbers and can be seen jumping bodily from the water
Escuela de rayas en la zona de Papagayo, se les puede ver en grandes números y saltando en la época de apareamiento

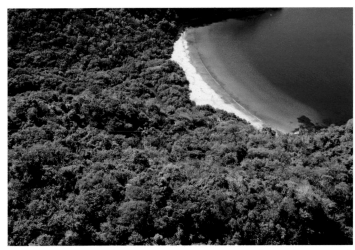

Aerial view of the Guanacaste Conservation Area. The flowering season of the purple trumpet tree is unmistakeable thanks to the striking color of this endangered species
Vista aérea en los alrededores del Area de Conservación Guanacaste, la época del floración del cortez negro es inconfundible por el llamativo color de este especie en peligro de extinción

rainy season and empty into the ocean. Guided kayak tours of larger estuaries, such as the San Francisco estuary that divides Playa Tamarindo and Playa Grande or Bahia Junquillal, reveal them to be veritable cradles of new life. The beaches of the Santa Rosa National Park, which encloses much of the north-most coastline, are also bounded by long stretches of mangrove swamps. Explorers might spot the motionless outline of a crocodile's snout barely piercing the water's surface, and listen to the maniacal calls of herons, kingfishers and egrets in concert with the basso grunts of howler monkeys. Guanacaste's beaches were largely ignored until the recent wave of tourism. Christmas and Easter holidays traditionally brought vacationers streaming from the Central Valley to camp on their shores, but for the remainder of the year, the coast was an afterthought. The sea was utilitarian, rather than a source of leisure. Fishermen pushed out on their pangas (small traditional boats) to haul in the day's catch, which would supplement the dinner table, or be sold

divide Playa Tamarindo de Playa Conchal, o el de Bahía Junquillal, nos descubren auténticas cunas de vida. Las playas del Parque Nacional Santa Rosa, al extreme norte del país, también abarcan largas extensiones de ciénagas de mangle. Algún explorador interesado podría toparse con el perfil inmóvil de un cocodrilo apenas visible sobre la superficie del agua, y podría escuchar el cantar de garzas, garcetas y martín pescadores, al unísono con los aullidos guturales del mono congo. Las playas de Guanacaste fueron largamente ignoradas hasta que las descubrió el turismo. Las épocas festivas de Navidad y Semana Santa eran los imanes tradicionales de los visitantes nacionales, pero el resto del año la costa era sólo un pensamiento lejano. El mar era utilitario, más que una fuente de esparcimiento. Los pescadores se lanzaban al mar en sus pangas (pequeños barcos tradicionales) para capturar la pesca del día —la cual suplementaría sus dietas, o sería vendida en los mercados locales. Los pelícanos vuelan rozando la superficie del mar,

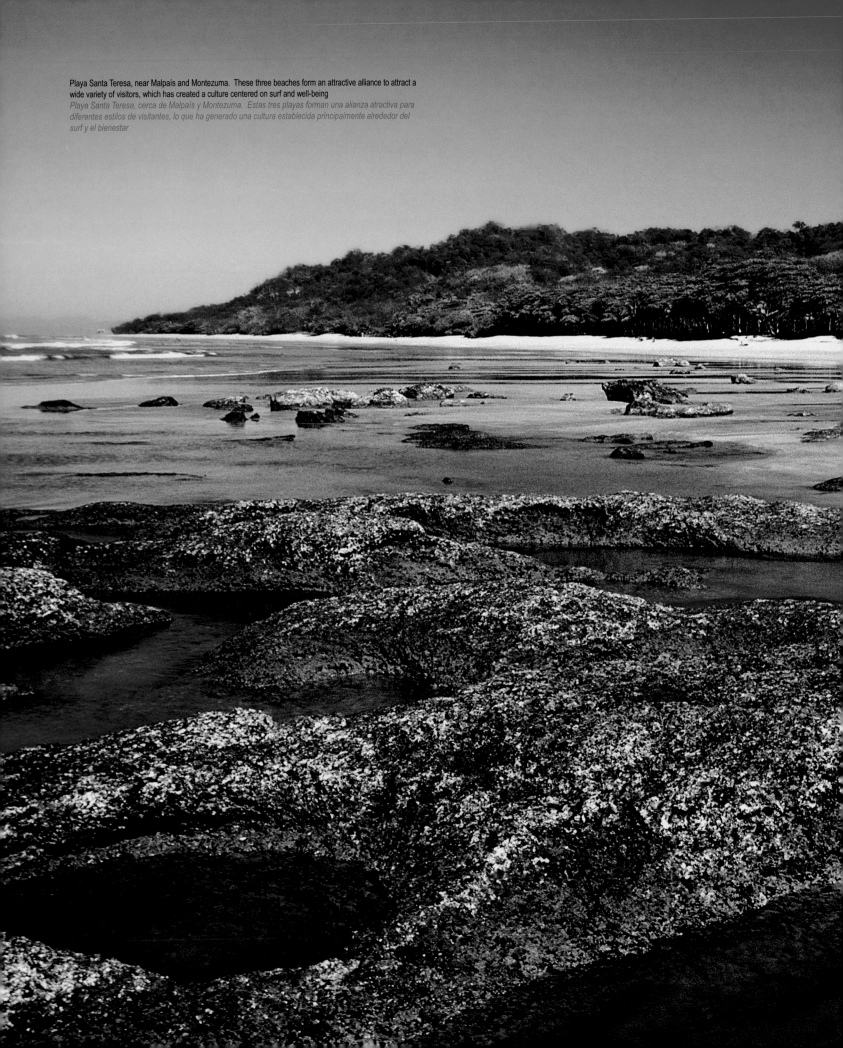

Playa Santa Teresa, near Malpaís and Montezuma. These three beaches form an attractive alliance to attract a wide variety of visitors, which has created a culture centered on surf and well-being
Playa Santa Teresa, cerca de Malpaís y Montezuma. Estas tres playas forman una alianza atractiva para diferentes estilos de visitantes, lo que ha generado una cultura establecida principalmente alrededor del surf y el bienestar

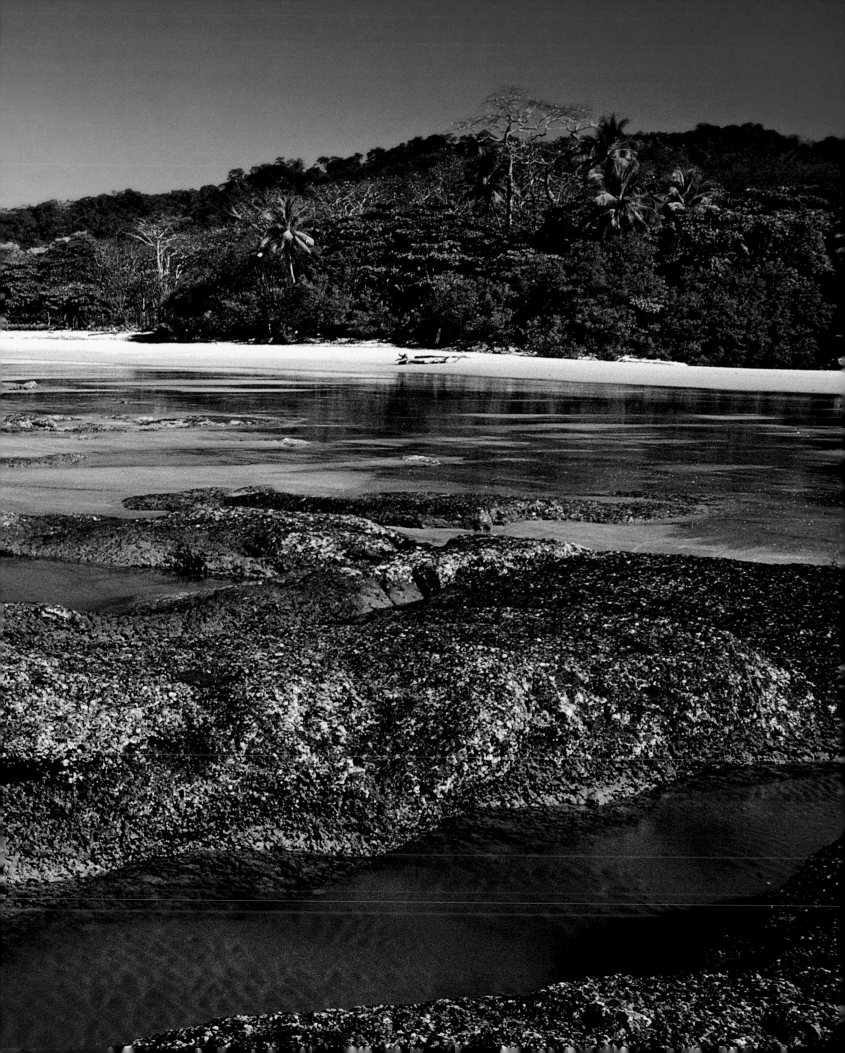

View of the Gulf of Papagayo
Vista del Golfo de Papagayo

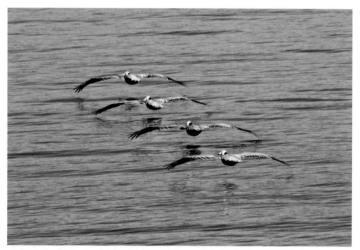

A flight of pelicans hovering in windbreak formation above the Gulf of Nicoya
Formación de pelícanos que flotan sobre el Golfo de Nicoya, cortándose el viento unos a otros

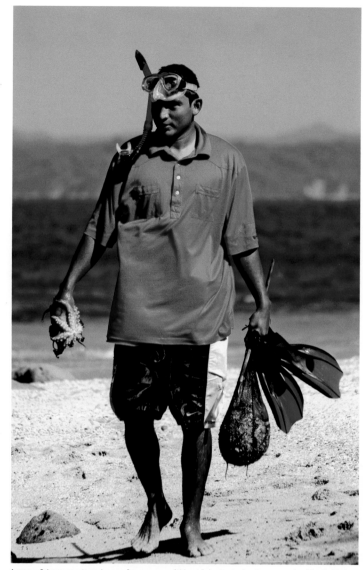

A young fisherman returns home after a successful hunt for octopus, hauling away about ten in his bag. Playa Rajada, Bahía Bolaños
Un joven pescador local vuelve a casa después de una exitosa sesión de caza de pulpos, alrededor de 10 en la bolsa. Playa Rajada, Bahía Bolaños

at the local markets. Pelicans skimmed the water unheeded, following the flashes of silver at the surface that promised a quick meal. This changed with the opening of a second international airport in Liberia, Guanacaste's capital, at the turn of the millennium. Holiday-makers could now land directly onto untouched miles of inviting beaches, and slowly but surely, Guanacaste's coast was 'discovered'. Today, the panga's wake is still etched into the grey, pre-dawn stillness, but the day's catch is more likely to find its way onto a plate at one of the many restaurants that have sprung up. The traditional fisherman today might uses his intimate knowledge of the sea to guide kayak expeditions, or lead sport-fishing tours to wrestle with the abundance of marlin and sailfish, mahi-mahi and tuna that roam the deep offshore waters. It is tourism that drives the coastal economy now, and the need to adapt the old ways of life to the new. Surfing in particular is gaining ground as both tourist attraction and national sport. Open to the vast Pacific, the coast receives the deep

atentos a los reflejos plateados sobre el agua que prometen una rica merienda. Todo esto cambió con la apertura del segundo aeropuerto internacional del país en Liberia, la ciudad capital de Guanacaste, al comienzo del milenio. Los turistas empezaron a aterrizar sobre millas de playas inmaculadas, hasta que las playas de Guanacaste fueron "descubiertas". Hoy en día, la panga deja su estela en la quietud gris del amanecer, pero la pesca del día encontrará su destino en uno de los tantos restaurantes que han aparecido. El pescador tradicional aprendió a usar su profundo conocimiento del mar para guiar expediciones de kayak o barcos de pesca deportiva en su búsqueda del pez aguja, pez vela, dorado y atún, en profundas aguas mar adentro. El turismo conduce la economía costera e influye en la transformación de la vida tradicional. El deporte del surf, en particular, ha ganado terreno como atracción turística y como deporte nacional. El litoral Pacífico recibe fuertes oleajes que se desploman sobre las costas en perfectos espirales en

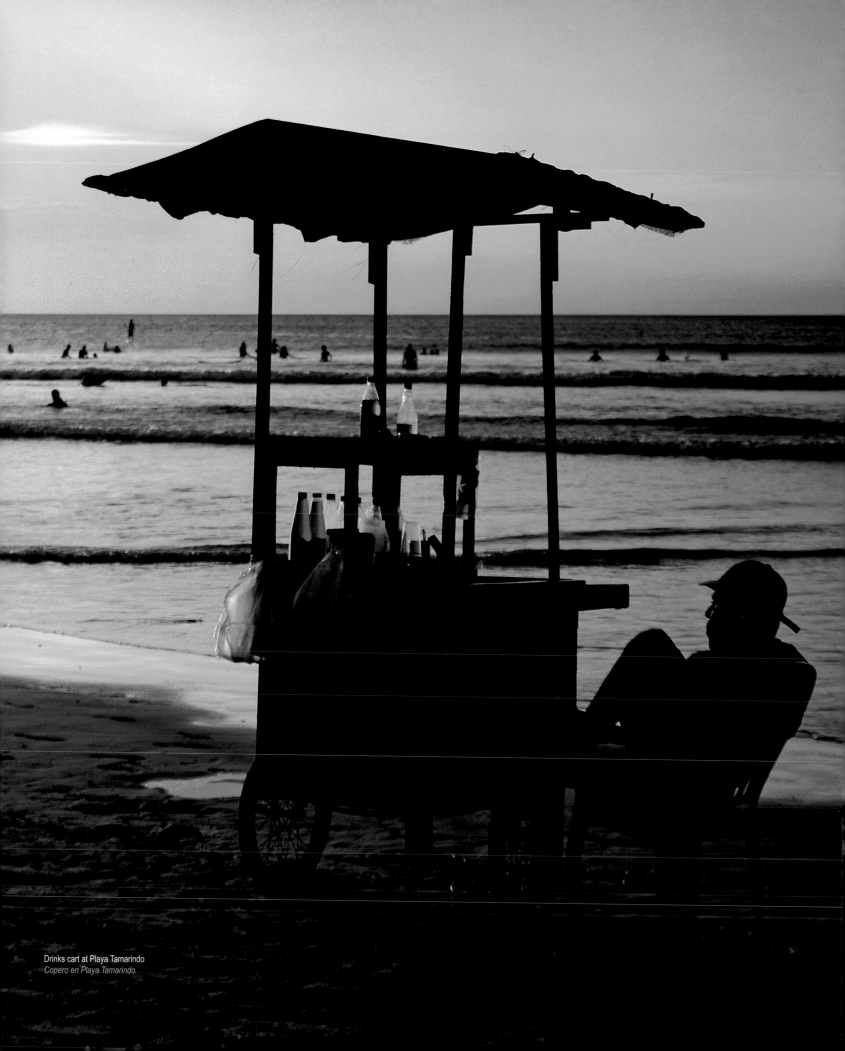

Drinks cart at Playa Tamarindo
Copero en Playa Tamarindo

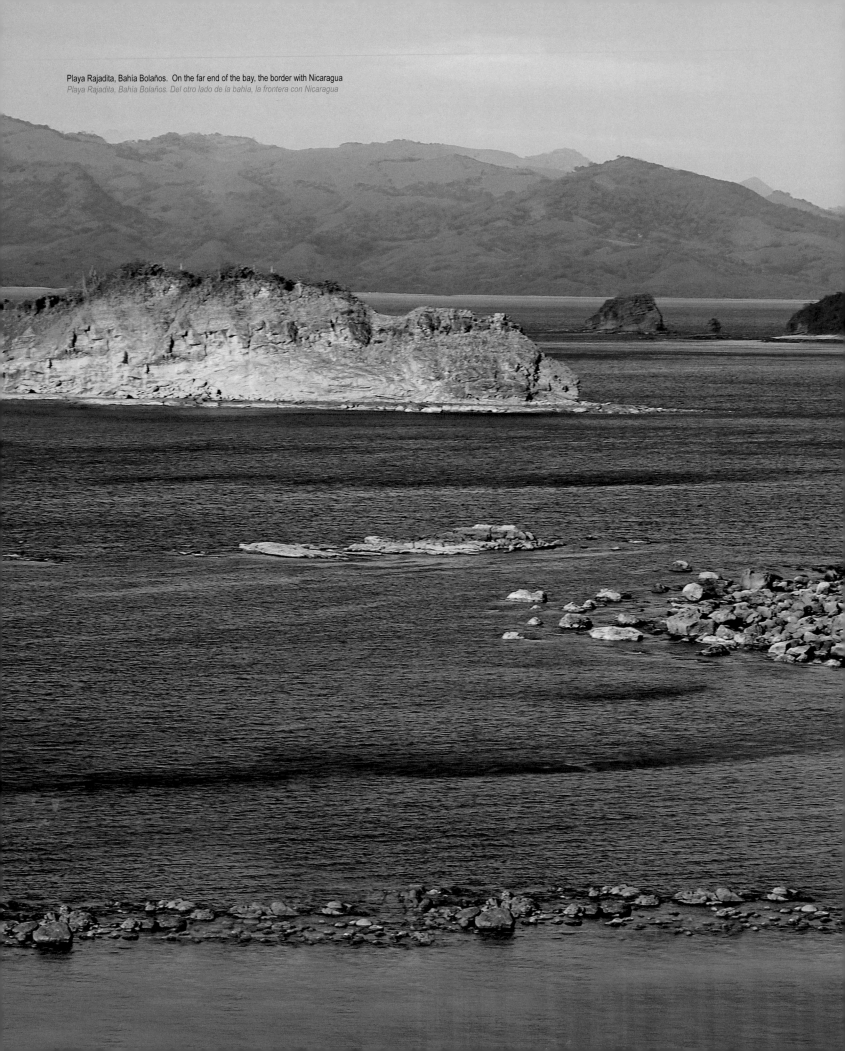

Playa Rajadita, Bahía Bolaños. On the far end of the bay, the border with Nicaragua
Playa Rajadita, Bahía Bolaños. Del otro lado de la bahía, la frontera con Nicaragua

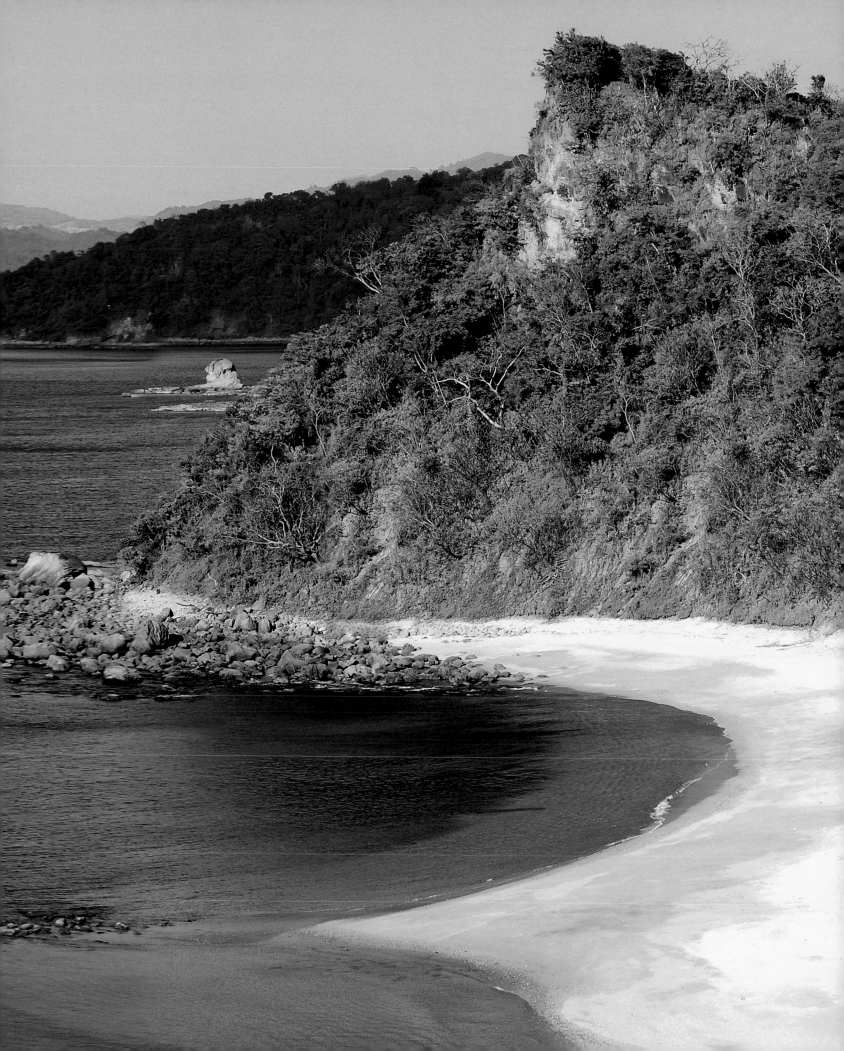

ocean swells that surge to shore with perfect form in select spots. Playa Naranjo, in the Santa Rosa National Park, is famous for the surf breaks of Roca Bruja – Witch's Rock – and Ollie's Point, both accessible only by boat for much of the year. Midway through the coast, a string of adjacent beaches receive a constant caravan of surfboard-topped cars: Playa Grande, Playa Tamarindo, Playa Langosta, Playa Avellanas and Playa Negra are popular with novice and advanced surfers alike, and are now part of regular surf tournaments that showcase the growing skills of Costa Rican surfers. Thriving communities have sprung up around them, with Tamarindo at the epicentre, bustling with shops, restaurants, hotels and nightlife. To the south, Playa Samara and Playa Nosara are also home to a vibrant surf community that retains its small-town feel, while the wilder beaches of Camaronal and Marbella receive only the most adventurous of wave-riders. At the bottom of the peninsula lie the remote surf towns of Malpais and Santa Teresa, difficultly accessible in the rainy

varias de las playas. Playa Naranjo, en el Parque Nacional Santa Rosa, es famosa por el oleaje de surf en Roca Bruja (Witch's Rock) y Ollie's Point, ambos accesibles solo por barco la mayor parte del año. En el punto medio del litoral Guanacasteco, una cadena de playas recibe una caravana constante de autos cargados con tablas de surf: Playa Grande, Playa Tamarindo, Playa Langosta, Playa Avellanas y Playa Negra son populares para los surfistas, tanto novatos como expertos, y es donde regularmente se llevan a cabo los torneos de surf que exhiben el creciente talento de los surfistas costarricenses. Prósperas comunidades han crecido alrededor de los destinos de surf, siendo Tamarindo el epicentro con sus almacenes, restaurantes, hoteles y discotecas. Al sur, Playa Sámara y Playa Nosara también albergan una creciente comunidad de surfistas, mientras que las playas de Camaronal y Marbella reciben a los más atrevidos. Al sur de la península se encuentran los pueblos remotos de Malpaís y Santa Teresa, difícilmente accesibles en la época de lluvias,

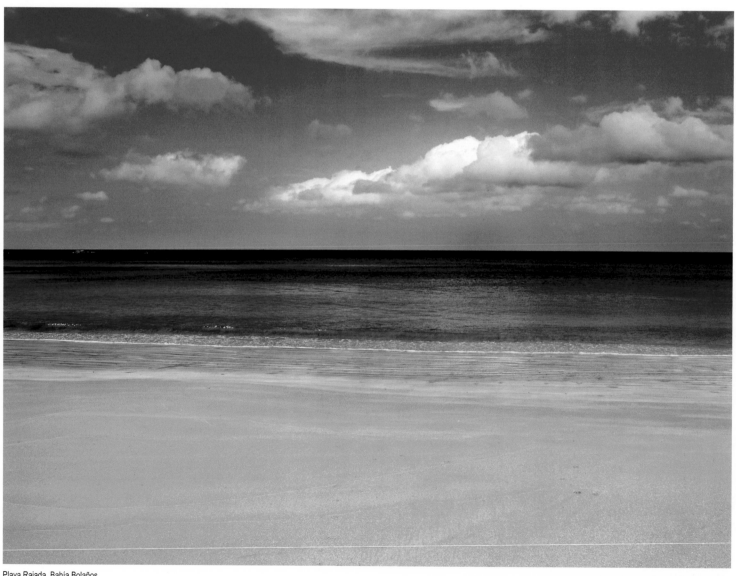

Playa Rajada, Bahía Bolaños
Playa Rajada, Bahía Bolaños

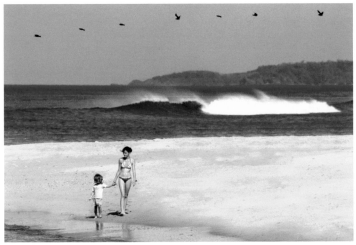

Playa Pelada. In the summertime, the wind tends to blow offshore, creating ideal surf conditions
Playa Pelada, en el verano el viento sopla en dirección al mar generando buenas condiciones para el surf

Playa Tamarindo is popular among surf novices offering gentle waves for most of the year
Playa Tamarindo es muy aprovechada por aprendices del surf pues buena parte del año ofrece condiciones tranquilas

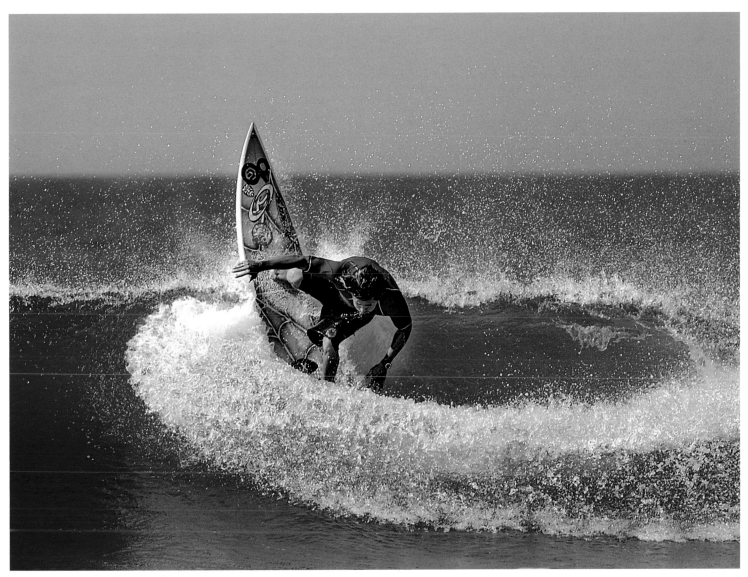

Playa Nosara, popular for its surfing and beautiful scenery
Playa Nosara, muy visitada por surfeadores y por su belleza escénica

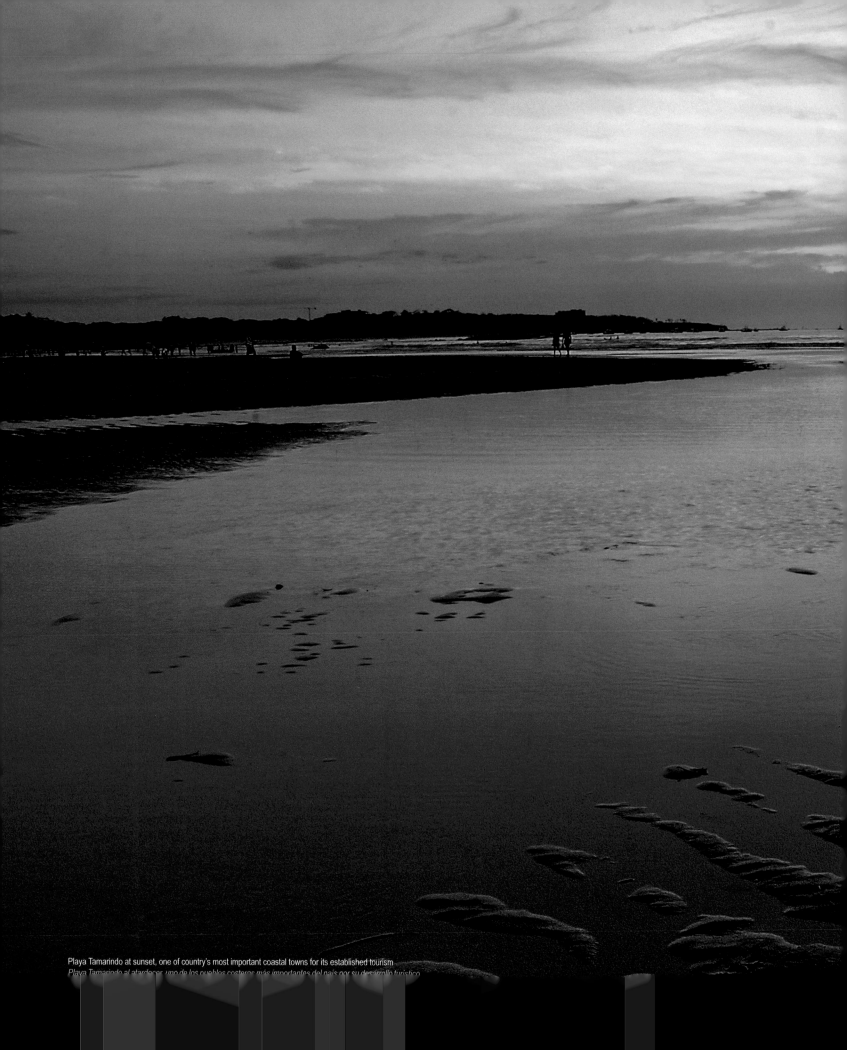

Playa Tamarindo at sunset, one of country's most important coastal towns for its established tourism
Playa Tamarindo al atardecer, uno de los pueblos costeros más importantes del país por su desarrollo turístico

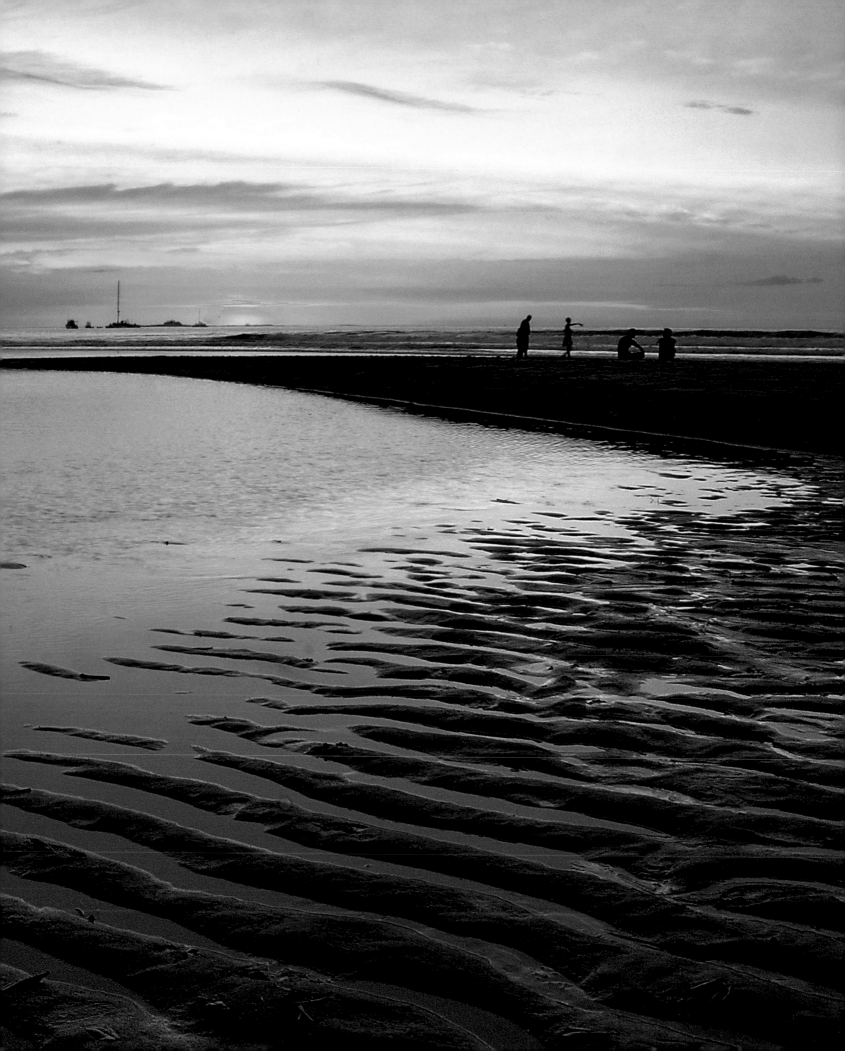

season but with excellent breaks overlooking a thick tangle of jungle and sleepy way of life. Surfing is not the only sport to make waves in Costa Rica. To the north, at the edge of the border with Nicaragua, lies Bahia Salinas, a wide, wind-swept bay where strong gusts and calm waters create the ideal conditions for windsurfing and kite-boarding, particularly in the summer months. It is the only such location on the Central American Pacific coast, and the sport is rapidly gaining new adherents, who take to the air in furious arabesques. Although the Pacific coast boasts far fewer corals than the Caribbean, there is still a smattering of substantial reefs that cling to the coastal shallows. These house a variety of marine inhabitants, from seahorses to octopus, eels, rays and starfish, and a myriad colourful fish. Beach-goers delight in donning mask and snorkel to peer through warm, clear waters at the vibrant life beneath the surface, while the more adventurous submerge themselves entirely to scuba dive with giant manta rays, whale sharks and spiralling schools of pelagic fish.

pero que se enorgullecen de su excelente oleaje a la par de una densa selva y un letárgico ritmo de vida. El surf no es el único deporte que se destaca en Costa Rica. Cerca de la frontera con Nicaragua, se encuentra Bahía Salinas, cuya combinación de vientos fuertes y aguas calmadas crea las condiciones ideales para el windsurf y el parapente. Es el único punto de la costa del Pacífico centroamericano apto para estos deportes, los cuales adquieren nuevos adeptos que buscan domar los cielos con sus vertiginosos arabescos. A pesar de que tiene muchos menos arrecifes coralinos que la costa Caribeña, aún se encuentran arrecifes en el lado del Pacífico. Estos arrecifes conforman el hogar de una variedad de poblaciones marinas, desde caballitos de mar a pulpos, anguilas, mantas, estrellas de mar y una variedad de peces multicolores. Los turistas se colocan sus máscaras de snorkel y se deleitan con la vibrante vida que se vislumbra sobre la superficie del mar, mientras que los más aventureros se sumergen para hacer buceo y nadar

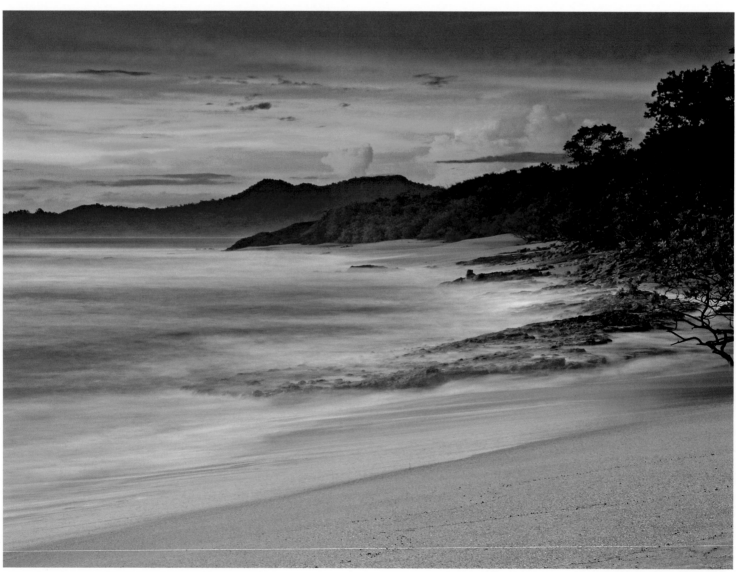

Playa Langosta, one of the most frequented and beautiful of central Guanacaste
Playa Langosta, una de las más visitadas y hermosas del Guanacaste meridional

Numerous small offshore islands dot the coast, small marine outposts that attract a wide variety of Pacific residents. Isla Murcielagos (Bat Island) and the Catalinas islands in the north are popular dive spots, but there are few places on Guanacaste's coast that do not offer an excellent window onto the aquatic stage, some rocky point or sandy cove, island shallows or submerged tide pool. Even from the shore, dolphins and devil rays can be seen leaping bodily from the water, and the long silhouettes of needle-nose and trumpet-fish hang suspended in the curling waves. At night, the waters often glimmer with phosphorescent algae, tiny sparks of living light that flare with simple touch. Several marine sea-turtle species – including the endangered leatherback – also make their way to coastal waters, to mate and nest. From September to January, nesting females use the cover of darkness to trudge up the sandy slopes of the beaches, and lay their egg clutches into holes patiently scooped out above the high tide line. Within weeks, these young will hatch, and

con las gigantescas mantarrayas, tiburones ballena y escuelas acaracoladas de peces pelágicos. Numerosas y diminutas islas salpican la costa atrayendo una variedad de residentes marinos. La Isla Murciélago (Bat Island) y las Islas Catalinas en el norte del litoral son puntos claves para el buceo, pero son pocos los sitios en la costa de Guanacaste que no ofrecen una ventana al escenario acuático, desde algún punto rocoso o caleta de arenas blancas hasta los bajios de las islas o en charcos de marea sumergidos. Aún desde las playas, se divisan los delfines y las mantarrayas saltando por el aire y las largas siluetas del pez aguja o el pez trompeta suspendidas sobre las olas. En las noches, las aguas brillan con el destello de algas fosforecentes que se alborotan al tocarlas. Varias especies marinas de Tortugas, incluyendo la amenazada Baula, arriban a las aguas costeras a aparearse y a anidar. Desde septiembre a enero, las hembras usan la cubierta de la oscuridad para recorrer el largo camino hacia las dunas altas de las playas

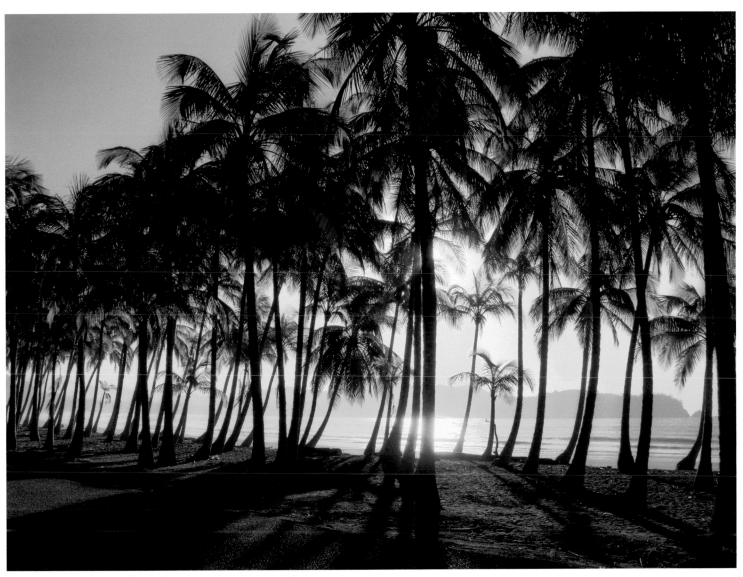

The sun paints a shadow forest onto Playa Carrillo at sunset, known for its abundant palm trees
El sol pinta un bosque de sombras en Playa Carrillo al atardecer, conocida por sus abundantes palmeras

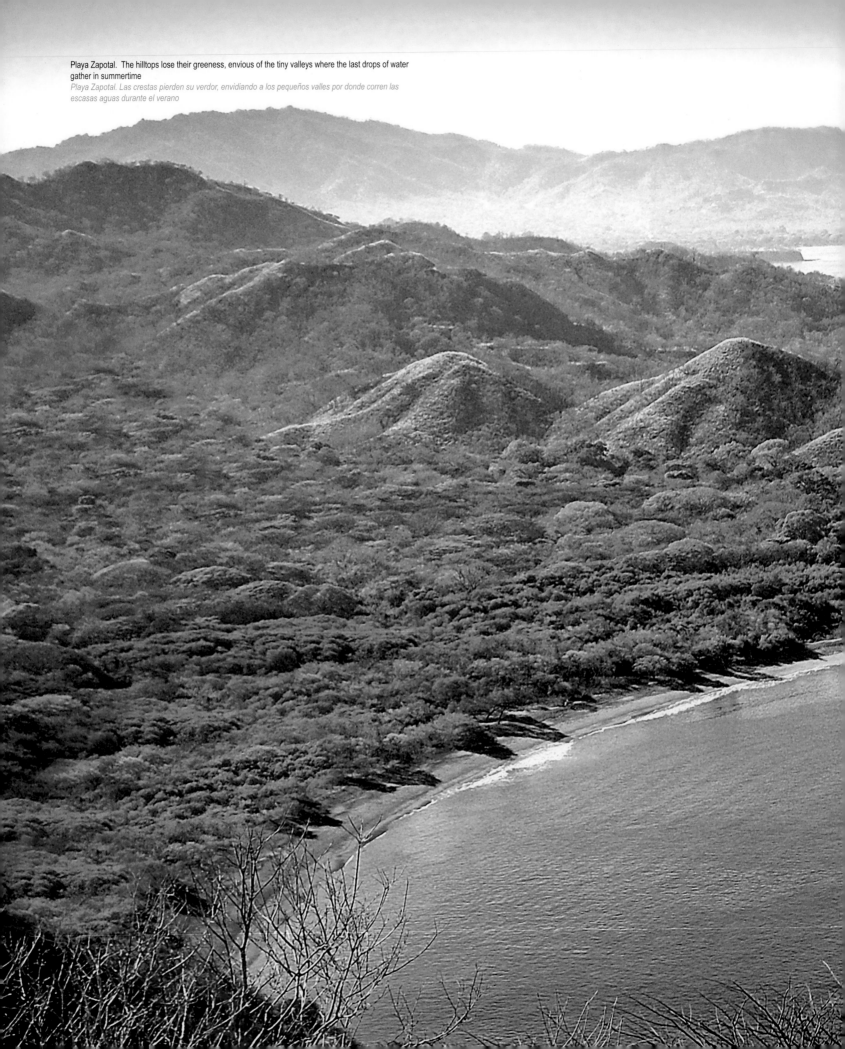

Playa Zapotal. The hilltops lose their greeness, envious of the tiny valleys where the last drops of water gather in summertime
Playa Zapotal. Las crestas pierden su verdor, envidiando a los pequeños valles por donde corren las escasas aguas durante el verano

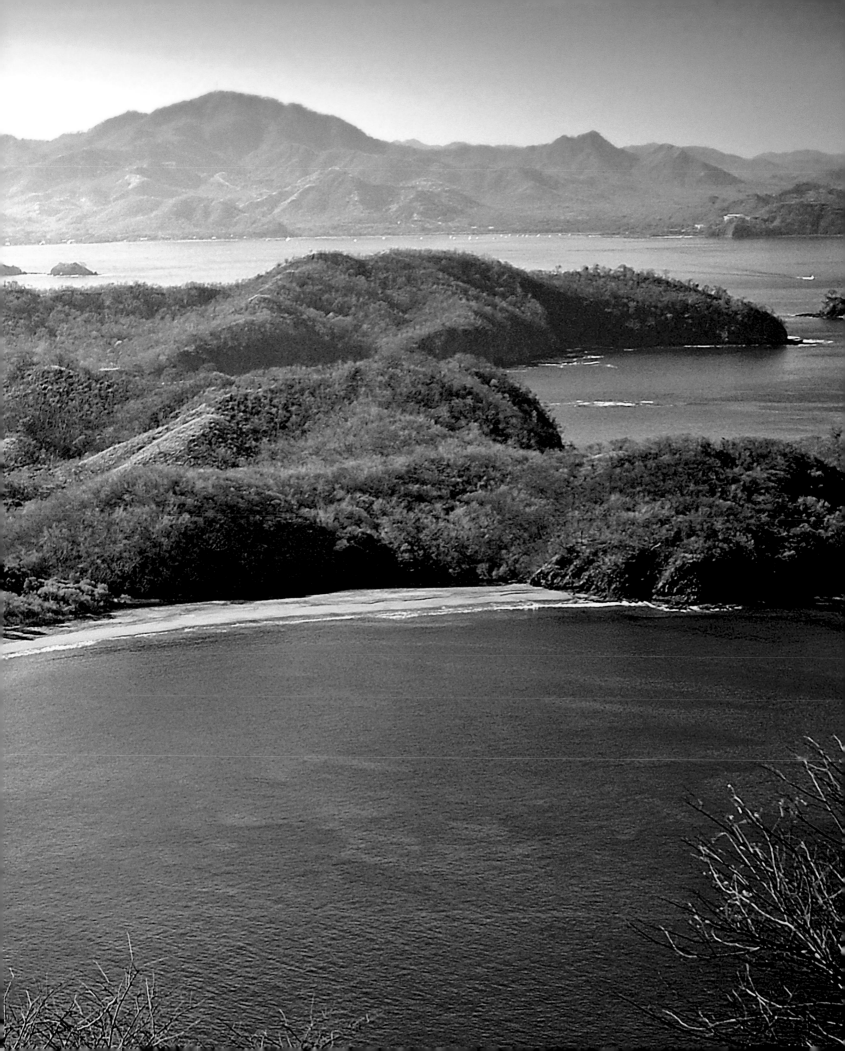

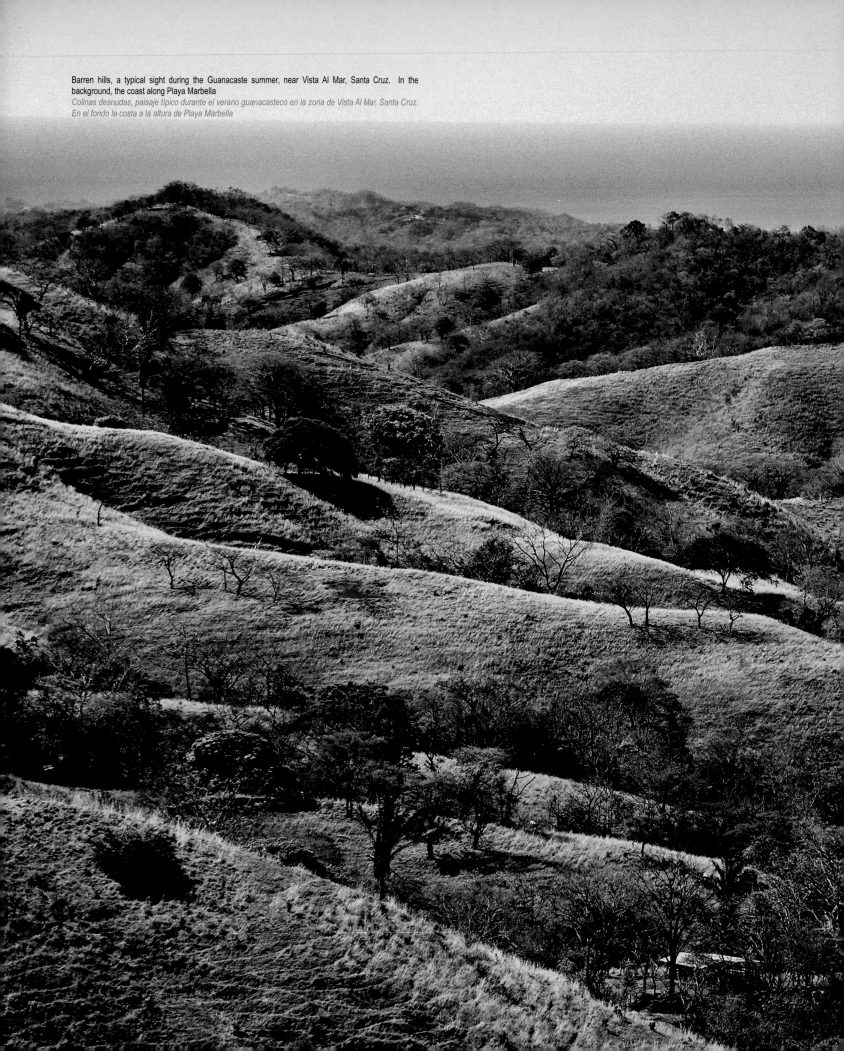

Barren hills, a typical sight during the Guanacaste summer, near Vista Al Mar, Santa Cruz. In the background, the coast along Playa Marbella
Colinas desnudas, paisaje típico durante el verano guanacasteco en la zona de Vista Al Mar, Santa Cruz. En el fondo la costa a la altura de Playa Marbella

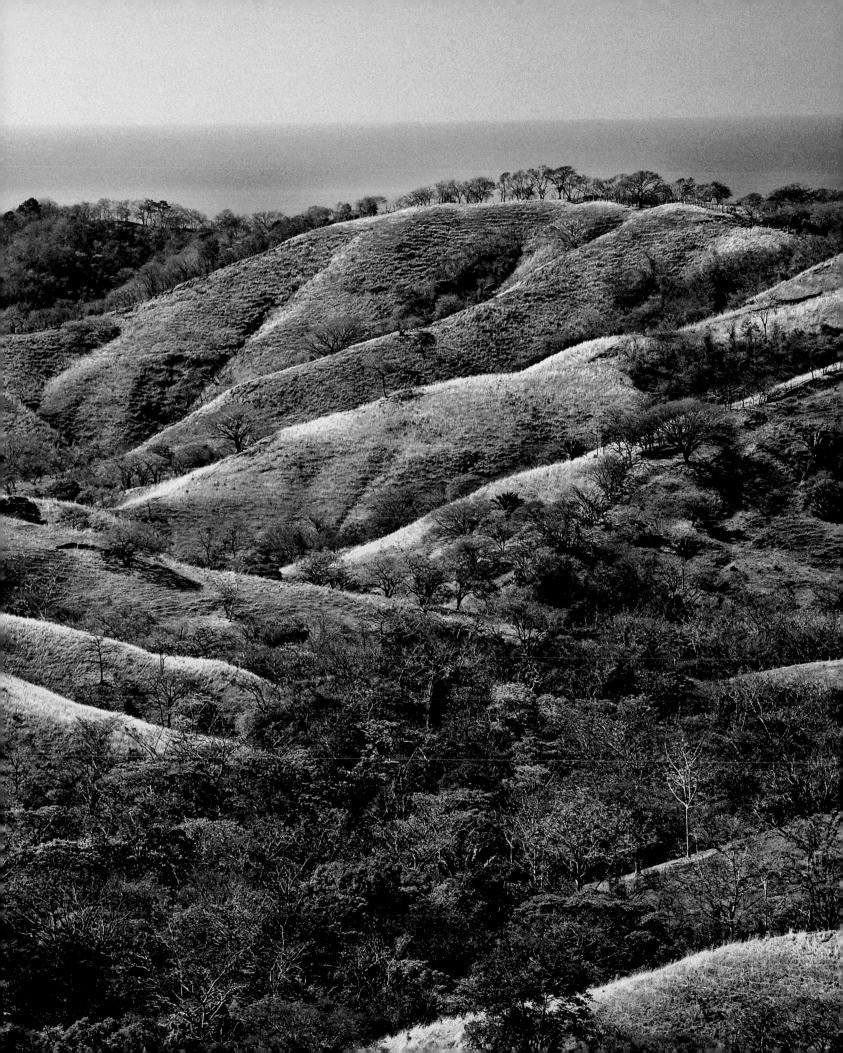

use the same darkness to shuffle their way back down the sandy slope to open sea. They will return to this very same beach, years hence, to mate and nest in their turn.

LOWLANDS

Beyond the narrow band that separates land from sea, falling away from the sentinel hills, spread the open plains of the bajura, the lowlands. This is inland Guanacaste, the subtler and, in some ways, more authentic identity of the North Pacific. A wide swath of the lowlands form part of the Tempisque River's alluvial plains, which flood with sediment-rich waters at the peak of the rainy season. This fertile earth yields many of the country's staple crops: feathered stands of sugarcane and sturdy rows of corn, as well as humid rice fields and the low lines of melon. The flatlands are punctuated with the sudden surge of hills, and veined with numerous rivers winding their way downward from the central mountain ranges. In winter, dry riverbeds roar

donde pacientemente excavan los hoyos para depositar los preciados huevos. Semanas después, las tortugas juveniles emergen de la arena y se arrastran hacia el mar. Las tortugas retornarán a la misma playa años después para aparearse y anidar continuando con el ciclo.

BAJURA

Más allá de la franja estrecha que separa la tierra del mar, se extienden las llanuras de la bajura. Esta es la Guanacaste de tierra adentro, quizá la que resguarda la identidad mayormente auténtica del Pacífico Norte. Una ancha extension de llanuras forma parte de las tierras aluviales del río Tempisque, las cuales se inundan con aguas ricas de sedimentos durante el apogeo del invierno. Esta tierra fértil provee la mayor parte de las cosechas básicas del país: los altos tallos de la caña de azúcar y las erguidas filas de maíz, así como los húmedos campos

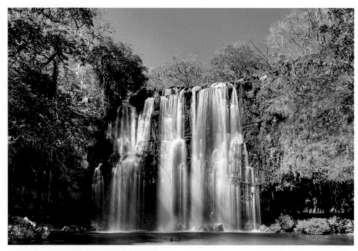

Llanos de Cortés Waterfall, near Bagaces; a favorite locals haunt
Catarata Llanos de Cortés, cerca de Bagaces. Muy visitadas por el turismo local

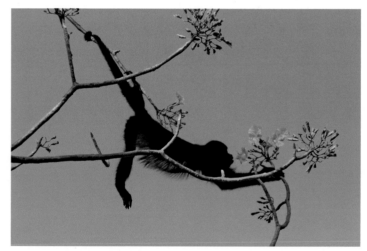

Howler monkey eating flowers of the pink trumpet tree
Mono congo comiendo flores de roble sabana

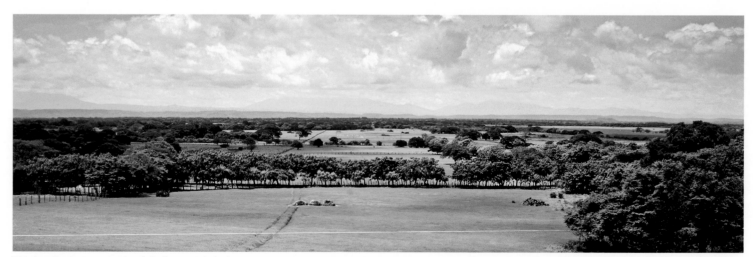

Wide, fenced pastures are everywhere in the Guanacaste lowlands
En las llanuras de Guanacaste se aprecian los amplios potreros y sus cercas

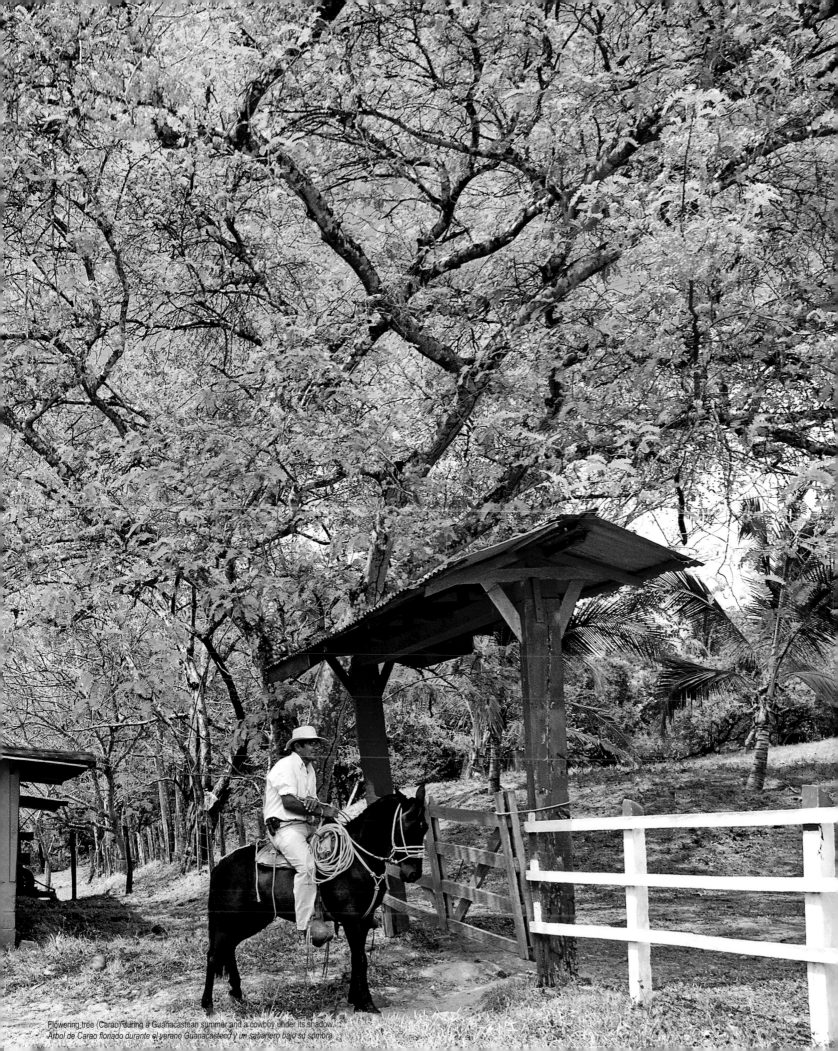

Flowering tree (Carao) during a Guanacastean summer and a cowboy under its shadow.
Arbol de Carao floriado durante el verano Guanacasteco y un sabanero bajo su sombra.

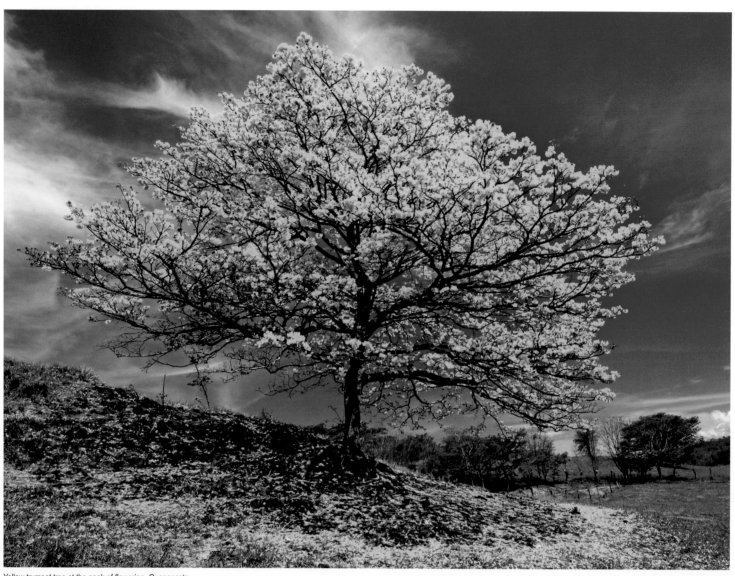

Yellow trumpet tree at the peak of flowering, Guanacaste
Cortez amarillo en el pico de la floración, Guanacaste

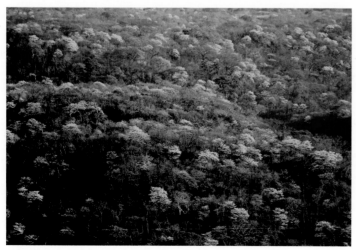

A mass flowering of yellow trumpet trees in the Lomas de Barbudal Biological Reserve
Floración masiva de cortez amarillo en la Reserva Biológica Lomas de Barbudal

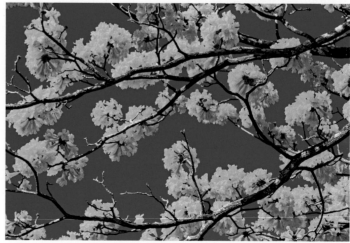

Close-up of the yellow trumpet tree, one of the most beautiful trees in the country because of its vivid blossoms
Detalle de cortez amarillo, uno de los más espectaculares del país por su floración tan llamativa

to life, and dormant waterfalls splash with renewed vigour; a very few, such as the waterfall in Bagaces, cascade year-round. Much of the forest cover was cleared decades ago to make room for planting and pastures, but secondary growth is creeping across the province as conservation measures take effect. The trees are the true dramatists of the bajura. The uniform, lush green of winter slowly begins to fade as the rains taper, and then cease; deciduous trees reluctantly drop their hard-won leaves onto the compact earth. For a moment, the landscape looks sere and barren; and then, a veritable symphony of colour as the denuded trees burst into bloom, transforming the landscape with brilliant daubs of yellow and gold, pink and scarlet, lavender and white. The sight is breathtaking. Unobstructed, Guanacaste's trees shamelessly flaunt their flowers, and cast their spent petals to carpet the roads in multi-coloured eddies. Howler and capuchin monkeys climb precariously to the slender tips of branches, eager to sample the seasonal delicacy of the flowers. A few

de arroz y las hileras bajas de melón. Las tierras bajas se adornan con colinas y numerosos ríos que bajan ondulantes desde lo alto de las cordilleras centrales. Durante el invierno, los lechos de los ríos se desbordan de agua y las cataratas caen con renovado vigor; algunas de estas cataratas como la de Bagaces, nunca pierden su caudal. La mayor parte de los bosques fueron talados décadas atrás para convertirlos en plantaciones o potreros, pero hay bosques secundarios que están siendo restaurados siguiendo estrictas medidas de conservación. Los árboles son los verdaderos dramaturgos de la bajura. El verde uniforme que cobija todo durante el invierno empieza a desvanecerse al irse las lluvias; los árboles caducifolios dejan caer las hojas, arduamente ganadas, sobre la tierra compacta. Por un momento, el paisaje se dibuja chamuscado y desolado; luego, los árboles deshojados florecen, reventando en una sinfonía de colores transformando el paisaje con brillates parches de amarillo y dorado, rosa y rojo escarlata, azul lavanda

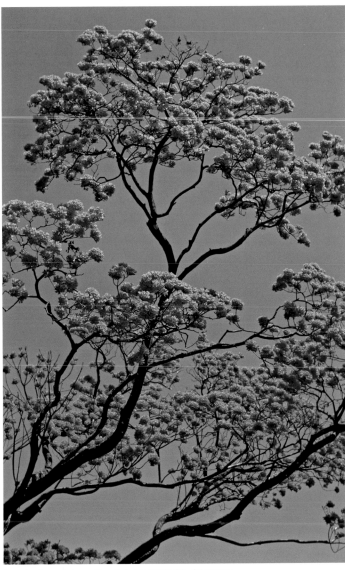

A spectacular purple trumpet tree, in danger of extinction. Guanacaste
Espectacular cortez negro, en peligro de extinción. Guanacaste

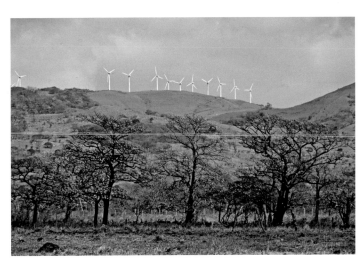

Pink trumpet trees and wind turbines to generate electricity, near Tilarán
Robles sabanas y las torres eólicas para generar energía, cerca de Tilarán

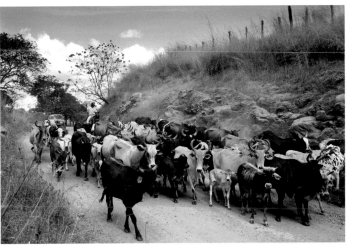

Cattle still occupy some stretches of the roads, sharing them with cars, a typical sight in Guanacaste's cattle-country.
El ganado aún comparte pequeñas secciones de los caminos, por donde transitan los carros. Paisaje típico de las zonas ganaderas de Guanacaste

49

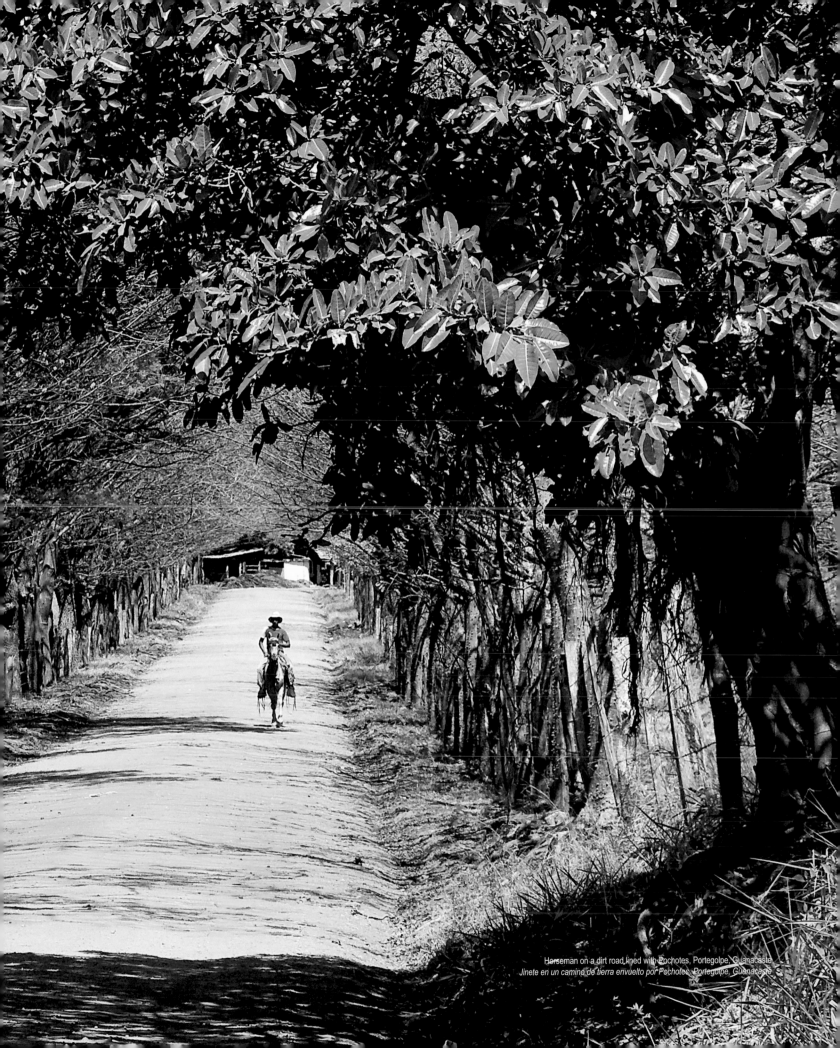

Horseman on a dirt road lined with Pochotes, Portegolpe, Guanacaste
Jinete en un camino de tierra envuelto por Pochotes, Portegolpe, Guanacaste

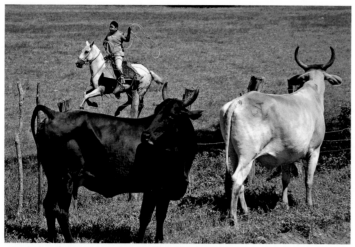

Roping cattle on one of the many farms of Guanacaste's lowlands
Lazando ganado en una de las tantas fincas de la bajura Guanacasteca

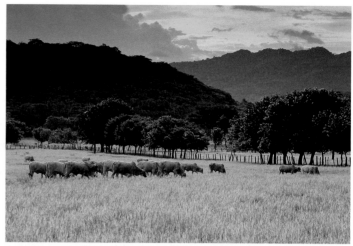

Cattle grazing in Guanacaste's green pastures in winter
Ganado pastando en los verdes pastizales de Guanacaste durante el invierno

Typical rural road in Guanacaste
Típico camino rural del Guanacaste

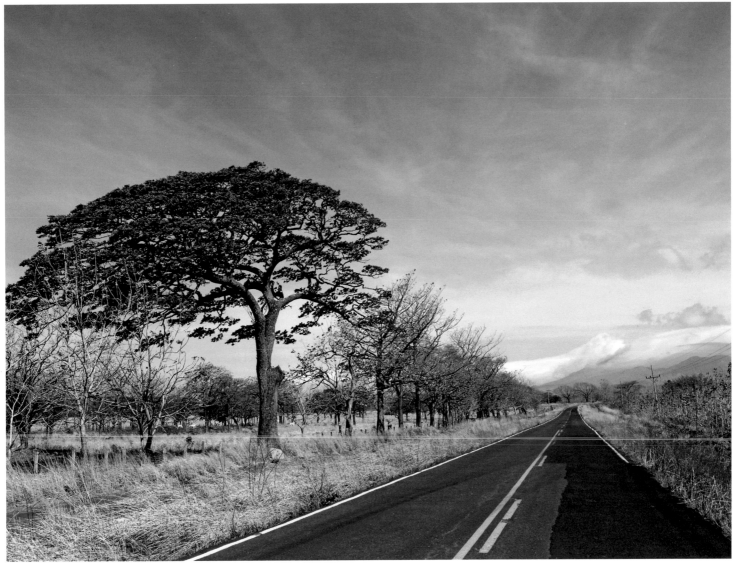

Cenízaro next to the PanAmerican highway
Cenízaro junto a la carretera interamericana.

hardy species, well-adapted to the rigours of the dry tropical forest, remain green, such as the wide-crowned guanacaste for which the province is named. Under the broad shade cast by the evergreens, the cattle huddle to escape the day's heat. They too are well-adapted to the cycle of drought and flood, relying on their characteristic humps to supplement the meagre grazing of the summer months.

CULTURE

The ranchers that tend them are similarly lean and rugged, and integral to the landscape. Sitting easily on their criollo horses, they are the sabaneros, the plainsmen, and their culture is Guanacaste's culture. Their blood is mingled with that of the pre-Columbian indigenous tribes that occupied the region for thousands of years before the Spanish set foot here. The Chorotega tribe's pottery and petroglyphs can be found throughout the province, and many place names, including that of the

y blanco. El espectáculo es imponente! Los árboles arrojan sus pétalos agotados sobre las carreteras en remolinos multicolores. Los monos congo y capuchinos trepan por las ramas buscando el rico manjar. Algunas especies resistentes, que se han adaptado a los rigores del bosque tropical seco, se mantienen verdes, como el Guanacaste, árbol de copa ancha que le da el nombre a la provincia. Bajo la sombra que proyectan los árboles perennes, el ganado se apiña tratando de escapar del calor fulminante. El ganado también se ha adaptado al ciclo de sequías e inundaciones, dependiendo de su joroba para suplementar la escasez de pastos en los meses de verano.

CULTURA

Los rancheros que cuidan del ganado son similarmente enjutos y rudos, y son parte integral del paisaje. Ellos son los sabaneros, los hombres de las llanuras que

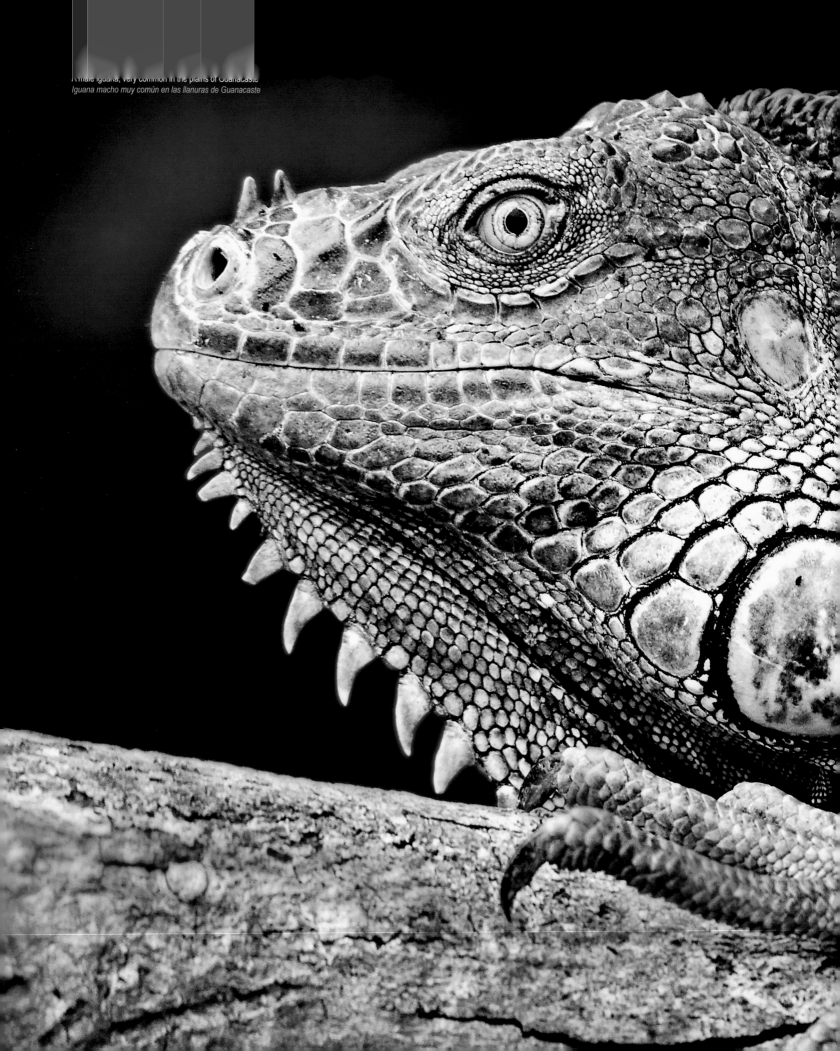

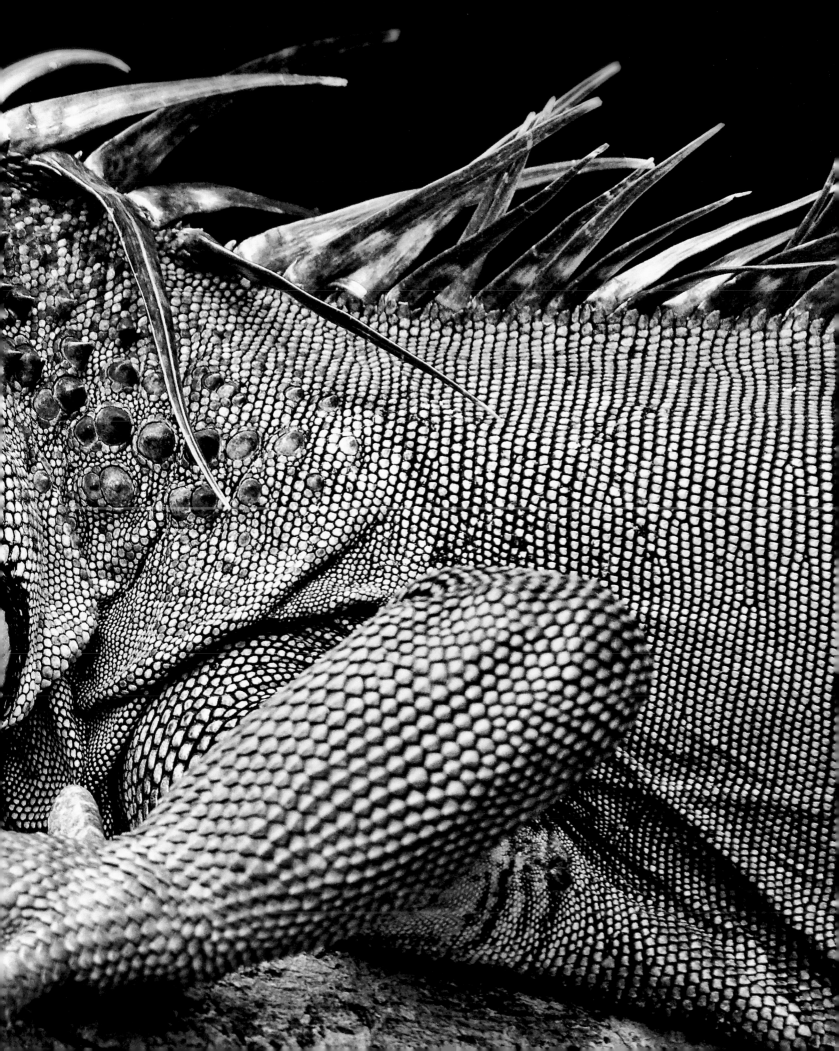

The Brasilito bullring, one of many towns to practice this traditional and dangerous activity during the fiestas.
Plaza de toros de Brasilito, uno de los tantos poblados adonde se practica esta tradicional y peligrosa actividad durante las fiestas

The Chapel of the Suffering Christ is an architectural landmark of the White City of Liberia, and is revered by residents for its age; it was completed in 1865.
La Ermita del Señor de la Agonía es una referencia arquitectónica de la Ciudad Blanca de Liberia y guarda un alto significado para sus habitantes por su antigüedad; fue completada en 1865.

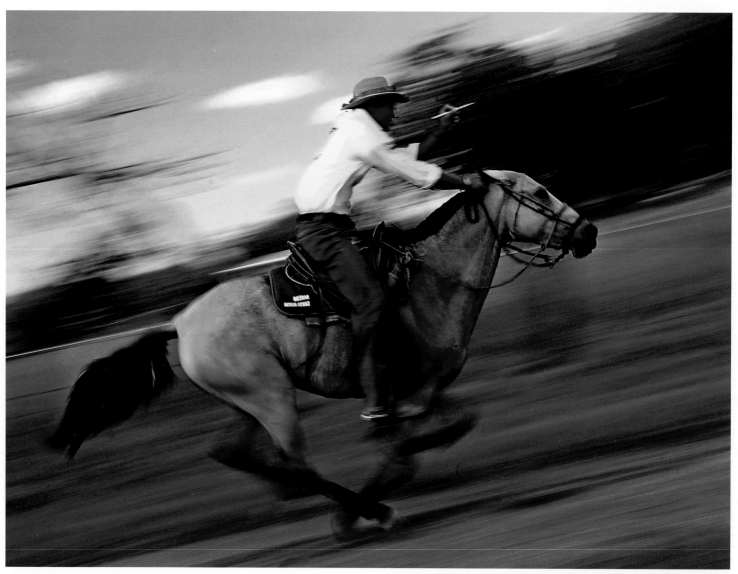

Rider during a belt race, one of the most upheld traditions in Guanacaste. Competitors must snag a tiny belt loop the size of a ring with a dart while galloping at top speed.
Caballista en carrera de cintas, una de las tradiciones más practicadas en Guanacaste. Sus competidores deben atravesar un pequeño aro del tamaño de un anillo con una punta mientras que galopan a alta velocidad.

Kids playing soccer in the town of Villareal
Niños jugando futbol en el poblado de Villareal

A well-earned rest and a beer after a soccer match. The fan cools the baby in the sweltering Guanacaste heat
Un merecido descanso acompañado de una cerveza después de la mejenga de futbol. El ventilador refresca a su bebe por las altas temperaturas de Guanacaste

Nicoya peninsula, are part of their legacy. Their handicrafts live on in the distinctive Guaitil pottery, made from coloured minerals and clay collected from the surrounding mountains and fired in traditional stone ovens; or in the intricately carved jicaro or calabash gourds, used to make everything from lampshades to rustic bowls. But cattle ranching was Guanacaste's primary activity for centuries, and influences every aspect of life here today. Hard-packed dirt roads, rough in summer and impassable in winter, are still best navigated on horseback. Children learn to sit saddle before they've taken their first steps, and horses are found hitched to the fenceposts of rural homes, or sidled up to the local cantina. But nowhere is the culture of the sabanero more evident than at the annual fiestas civicas that run through the summer months. These ambulatory carnivals enshrine the customs of yore in ways both symbolic and literal. Folkloric dancers in traditional dress enact slow courtships, or pantomime some of the daily rituals of times past. Young men – and even women – climb onto

montan con holgura sus caballos criollos y son los mejores exponentes de la cultura guanacasteca. Su sangre fluye mezclada con la de tribus indígenas precolombinas que ocuparon la provincia por miles de años antes de que los españoles pusieran un pie en la región. La alfarería de la tribu chorotega y sus petroglifos están diseminados por la provincia, y muchos de los nombres dados a lugares, como el de Nicoya, son parte de su herencia. Sus artesanías sobreviven en las cerámicas distintivas de Guaitil, esculpidas con minerales de color y barro recolectado en las montañas cercanas y cocidas en hornos de piedra tradicionales. Aún así, la ganadería fue la principal actividad de los guanacastecos por siglos y aun tiene influencia sobre todo aspecto de vida. Los niños aprenden a montar a caballo antes de dar su primer paso, y es usual ver caballos amarrados a la cerca de una casa de campo o ensillados a la par de la cantina local. La cultura del sabanero nunca es más evidente que en las fiestas cívicas de los meses de verano. Estos

Close up of the famous Guaitil pottery, Guanacaste
Detalle de la famosa cerámica de Guaitil, Guanacaste

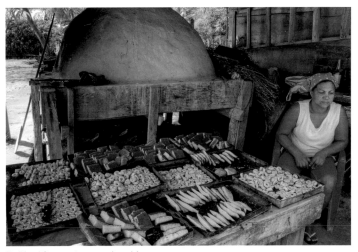
Traditional Guanacaste oven and snack bar
Típico horno y repostería Guanacasteca

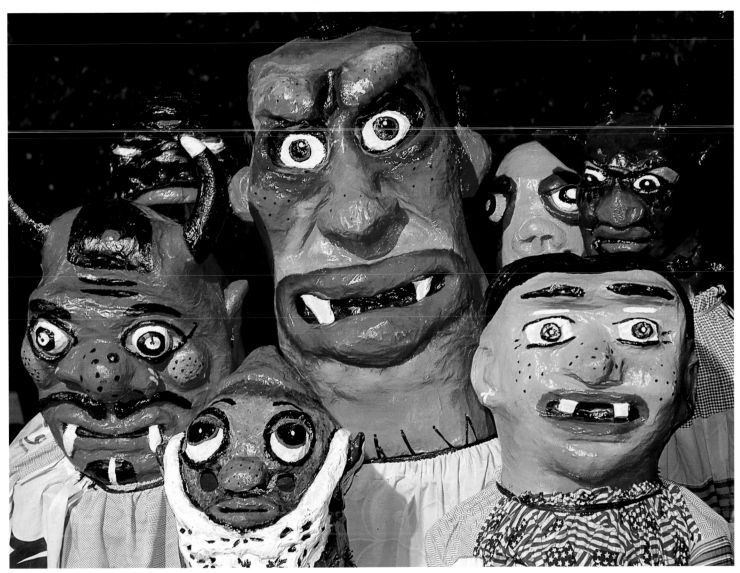
Masks are often seen during the traditional civic fiestas in Guanacaste and the country
*Las máscaras, no pueden faltar en las tradicionales fiestas populares de varias regiones de Guanacaste
y el país*

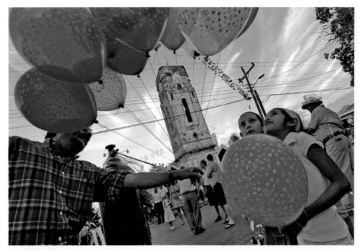

Girls buying balloons during the famous Fiestas Típicas Nacionales, in the background the emblematic Torre de Santa Cruz
Niñas compran globos durante las famosas Fiestas Típicas Nacionales, en el fondo la emblemática Torre de Santa Cruz

For six days, the Guanacaste town of Santa Cruz holds massive celebrations in honor of the Christ of Esquipulas, the town's patron saint. The statue is known as the 'Black Christ' because of the dark tone acquired by the wood through its 400 years of worship.
Por un periodo de seis días el pueblo guanacasteco de Santa Cruz celebra a lo grande en honor al Santo Cristo de Esquipulas, el Santo Patrono de la ciudad. Se le conoce como Negro debido a la tonalidad que adquirió la madera a lo largo de sus 400 años de veneración

the heavy backs of bulls in a display of strength, skill and bravery. Onlookers jump into the ring to taunt and flee the beast, while a brass band blares riotously from the bleachers. The hoarse calls of games barkers coax passersby to part with a few coins, and the smell of carne asada and steamy tamales is redolent in the evening air. Pressed shirts and the curve of cowboy hats are everywhere in evidence. Finely stitched leather boots will kick up the dust to a bouncing cumbia as the night wears on, much as the groomed and tasselled horses prance and stamp beneath proud riders. The province's biggest fiestas are reserved for the three main towns. Liberia is best known for its extravagant topes, or cavalcades, while Nicoya is famous for running the most fearsome bulls. But it is doubtless Santa Cruz that hosts the most elaborate fiesta: a week-long celebration that includes a monster mask parade and colourful oxcart procession, dancing and fireworks. Throughout the streets of the folkloric town the music of the traditional marimba rings out, a kind of xylophone original to Guanacaste that uses calabash gourds as resonating chambers. The province's celebrations also centre on the nation's deep Catholic faith; the Santa Cruz fiestas in fact mark the return of the "Negrito de Esquipulas" statue, a tiny figure of a black Christ on the cross, which travels through the province to confer its healing power upon the devoted. In Nicoya, Catholic devotion has merged with indigenous traditions in the "Pica de Leña" ceremony, a colourful procession of painted oxcarts bearing firewood to honour the Virgin of Guadalupe.

PROTECTED AREAS

Guanacaste's earliest history, however, is written into the very bones of the earth. The limestone caves of Barra Honda National Park offer a unique look into the early geological upheavals of the continent that thrust coral reefs onto a mountaintop, which were then gradually hollowed out into a series of 42 chambers. Today protected in a national park, these caves are shaped by the slow poetry of water and mineral over millions of years, leaving fantastical shapes in their

carnavales ambulantes consagran las tradiciones de antaño con formas simbólicas y literales. Bailarines folclóricos en trajes tradicionales interpretan sutiles cortejos o hacen pantomimas de los rituales diarios de tiempos pasados. Hombres jóvenes (y hasta mujeres) se montan sobre los lomos de toros indomables comprobando así su fuerza, destreza y coraje. Los espectadores se meten en el redondel a provocar al animal para luego salir corriendo, mientras una banda cimarrona toca estruendosamente desde las graderías. Las camisas planchadas y las curvas de los sombreros de vaqueros se ven por doquier. Las botas, finamente cosidas, levantan fumarolas de polvo al taconear una cumbia y de la misma forma los caballos con sus alforjas decoradas brincan y patean el suelo al ritmo de la música, al unísono con sus montadores. Los tres pueblos principales de la provincia tienen las fiestas más imponentes. Liberia es conocida por sus topes extravagantes, mientras que Nicoya es famosa por tener los toros más temidos. Pero, sin duda, es Santa Cruz la que monta las fiestas más elaboradas: incluyen un desfile de mascaradas y una procesión de boyeros, bailes y fuegos artificiales. Las calles de la 'Ciudad Folclórica' son invadidas por la música de la tradicional marimba–un tipo de xilófono original de Guanacaste. Las celebraciones de la provincia también se afianzan en la profunda fe católica del país; las fiestas de Santa Cruz conmemoran el retorno del "Negrito de Esquipulas", una estatuilla del Cristo negro crucificado, la cual viaja a lo largo y ancho de la provincia confiriendo sus poderes curativos a los devotos. En Nicoya, la ceremonia de la 'Pica de leña', es una mezcla de devoción católica con tradiciones indígenas representada por una colorida procesión de carretas de bueyes jalando leña en honor de la Virgen de Guadalupe.

ZONAS PROTEGIDAS

La historia más temprana de Guanacaste, cala hondo en la osamenta de la tierra. Las cavernas calizas del Parque Nacional Barra Honda ofrecen un vistazo único de los tempranos remezones geológicos del continente, los cuales alzaron

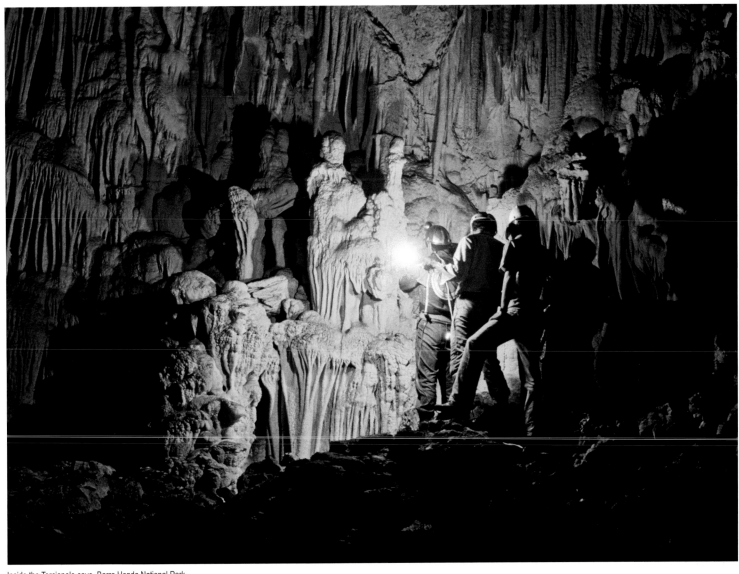

Inside the Terciopelo cave, Barra Honda National Park
Vista interior de la caverna La Terciopelo, Parque Nacional de Barra Honda

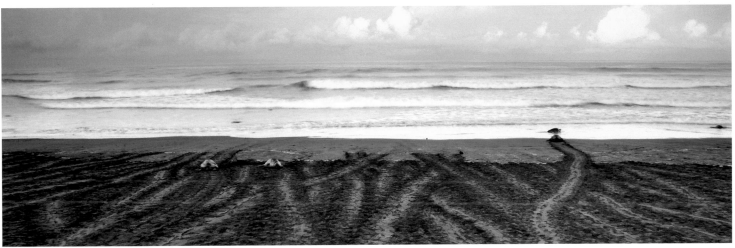

Hundreds of turtle tracks on the beach after a massive arribada; Ostional
Huellas de cientos de tortugas en la playa después de una arribada masiva. Ostional

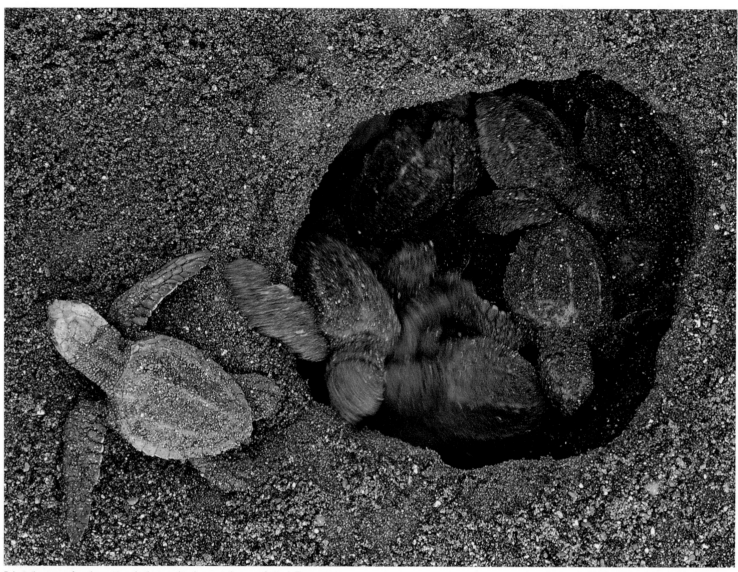

Baby turtles emerge from the nest to make the precarious journey to the sea at Ostional. The temperature of the nest determines if they will be male or female

Tortuguitas saliendo del nido para iniciar el peligroso recorrido hacia el mar en Ostional. La temperatura del nido determinará si nacen machos o hembras

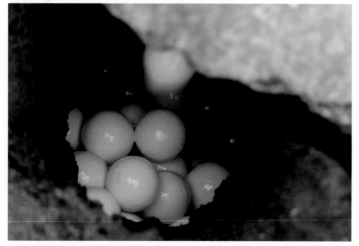

Of the hundreds of eggs laid, only 1% will survive to become adult sea turtles; Ostional Wildlife Refuge

Desove de cientos de huevos, de donde solo el 1% terminará su ciclo como tortuga adulta, Refugio Silvestre Ostional

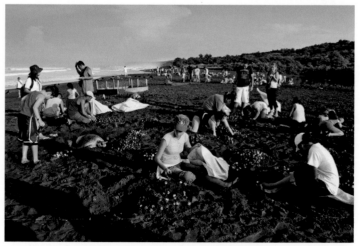

Playa Ostional. The community harvests turtle eggs to sell according to the local management plan, which has been a great success in ensuring the return of thousands of turtles to this site

Playa Ostional. La comunidad obtiene huevos para venta de acuerdo al plan de manejo local, el cual ha sido un gran éxito para preservar el retorno de miles de tortugas a este sitio

wake. Remains of Guanacaste's earliest inhabitants have been found here, as well; a tribute, perhaps, to its origins. Geologists and anthropologists pore over these remnants of the distant past, but the local community has used the gift of this extraordinary place to transform itself. Residents have become dedicated cavers, guiding tourists into the bowels of the mountain while protecting these ancient treasures to which their livelihood is now bound. In the Ostional National Park, a similar symbiotic scenario is playing out. It is the site of the arribada – the arrival. In the darkness of the new moon, when the rains begin, thousands of female Olive Ridley turtles clamber from the ocean in unison to lay their eggs in the warm sand. It is a rare sight. Night after night, for up to a week, the domed bodies trudge in and out of the surf bearing their precious cargo. Soon the sand is entirely criss-crossed with tracks, and no corner has been left unturned. The first nests are quickly unearthed by later arrivals, intent on preserving their own genetic

arrecifes coralinos emplazándolos en la cima de un cerro que forma gradualmente 42 recámaras. Estas cavernas fueron formadas por la interacción del agua con minerales durante millones de años logrando la creación de formas fantásticas. Geólogos se vuelcan sobre estos restos del pasado distante, pero las comunidades locales han usado el obsequio de este lugar extraordinario para transformarse. Los residentes se han convertido en espeleólogos diligentes, guiando a turistas a las entrañas de la montaña, y al mismo tiempo han protegido el tesoro antiquísimo del cual depende su sustento. En el Parque Nacional Ostional, una escena similarmente simbiótica se interpreta: es el escenario de las "arribadas". En la oscuridad de la nueva luna, cuando las lluvias comienzan, miles de tortugas lora salen al unísono del mar y se arrastran más allá de la línea de la marea alta para anidar. Es un espectáculo indescriptible. Noche tras noche durante casi una semana, las tortugas se arrastran por la arena llevando su valioso cargamento.

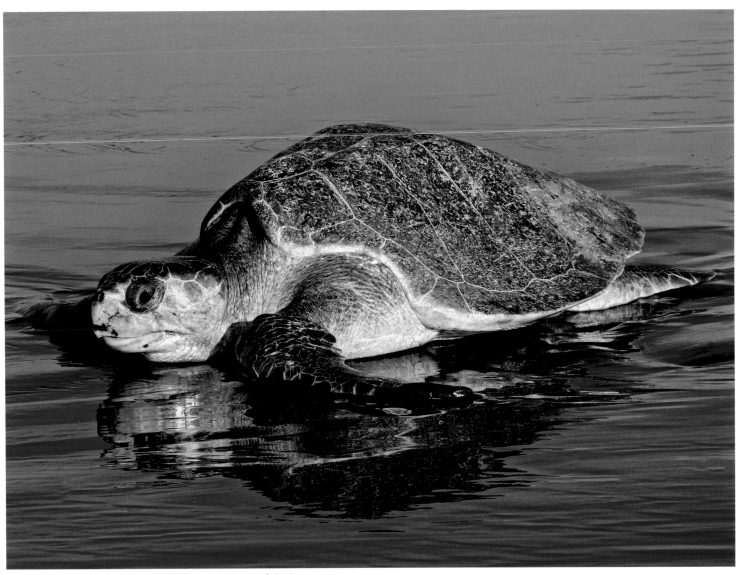

An olive Ridley turtle slowly makes her way to the beach after laying her eggs; Ostional
Tortuga Lora en su lento caminar hacia el mar despúes de un desove, Ostional

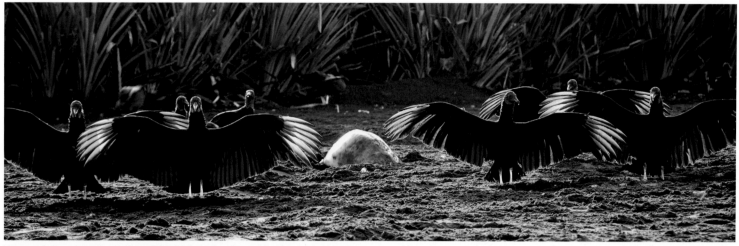

Vultures warm themselves in the morning sun, before feasting on the turtle eggs left on the sand; they are one of the species to benefit most from the massive arribadas. Ostional

Zopilotes calentándose con el sol de la mañana, para luego aprovechar de los huevos de tortuga que quedaron en la superficie de la playa, una de la especies más beneficiadas de las arribadas masivas. Ostional.

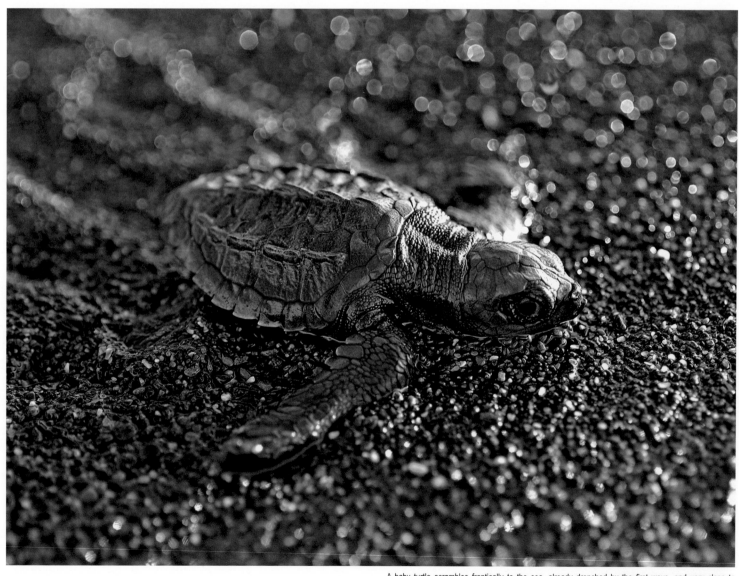

A baby turtle scrambles frantically to the sea, already drenched by the first wave, and very close to completing its first big trip. Ostional

Tortuguita en su frenético recorrido hacia el mar, ya húmeda luego de ser bañada por la primera ola y muy cerca de lograr su primer recorrido. Ostional

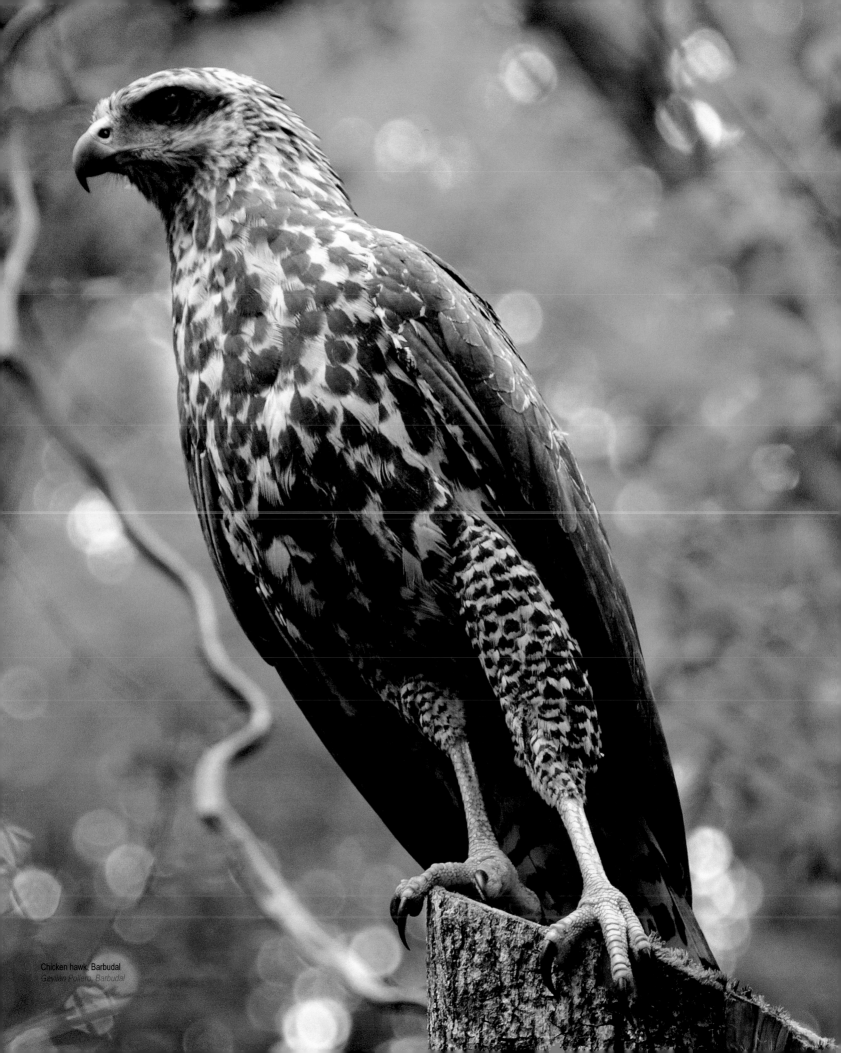

Chicken hawk, Barbudal
Gavilán Pollero, Barbudal

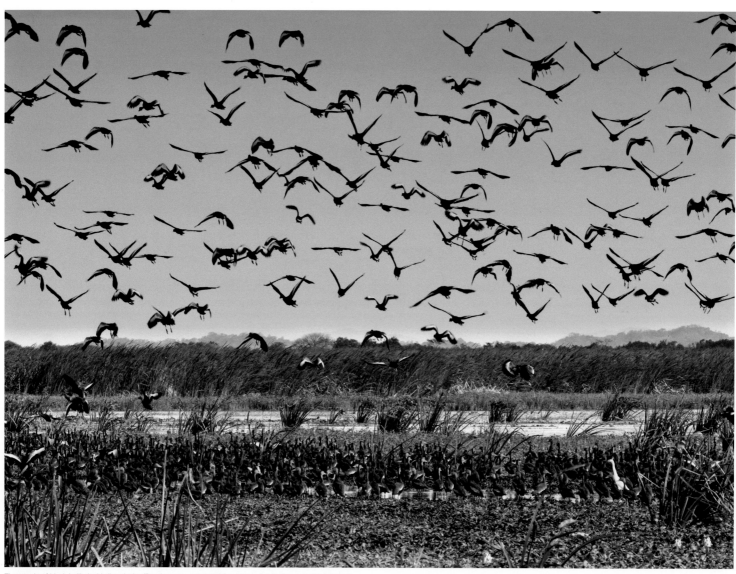

Thousands of black-bellied whistling ducks (Dendrocygna autumnalis), which arrive in droves to the lakes of the Guanacaste plains
Miles de piches (Dendrocygna autumnalis), los cuales llegan por miles a las lagunas en la planicie Guanacasteca

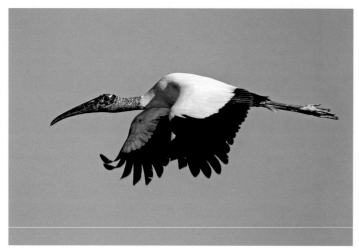

Wood stork (Mycteria americana), one of the most abundant in the Palo Verde National Park.
Cigueñon (Mycteria americana), una de las más abundantes en el Parque Nacional de Palo Verde

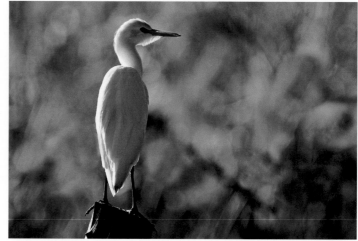

Juvenile egret, Palo Verde lake
Garza blanca juvenil, laguna de Palo Verde

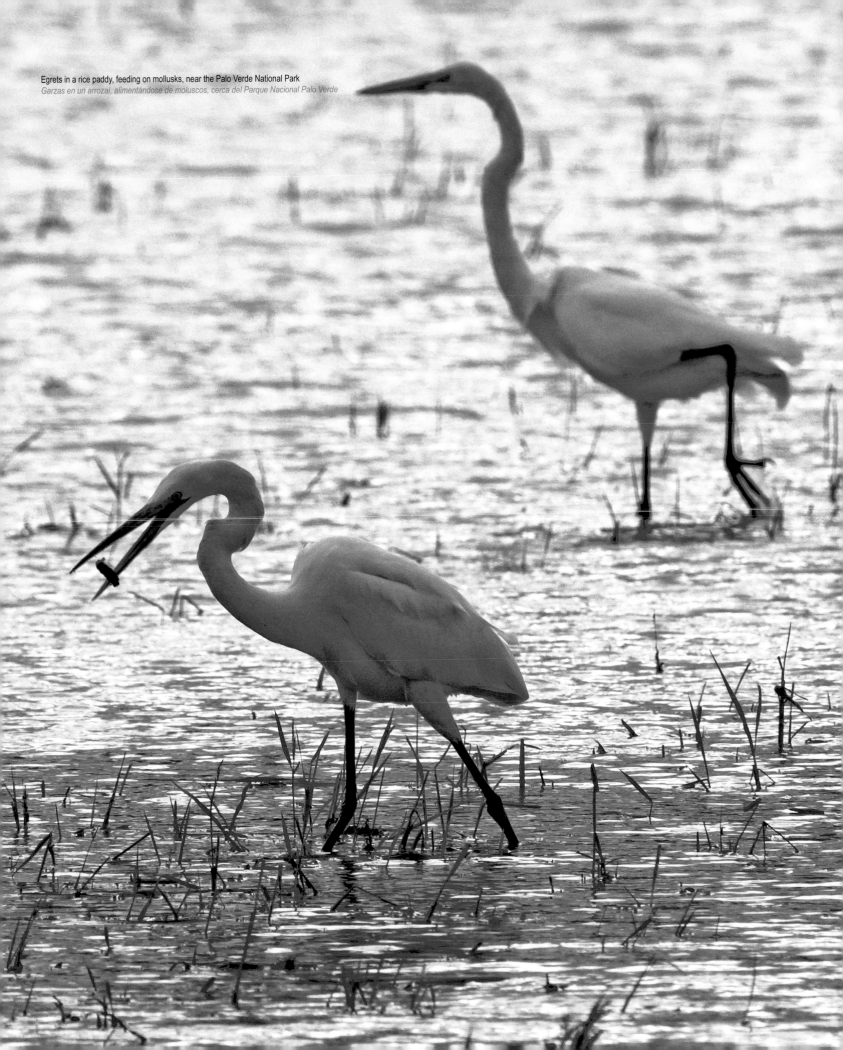

Egrets in a rice paddy, feeding on mollusks, near the Palo Verde National Park
Garzas en un arrozal, alimentándose de moluscos, cerca del Parque Nacional Palo Verde

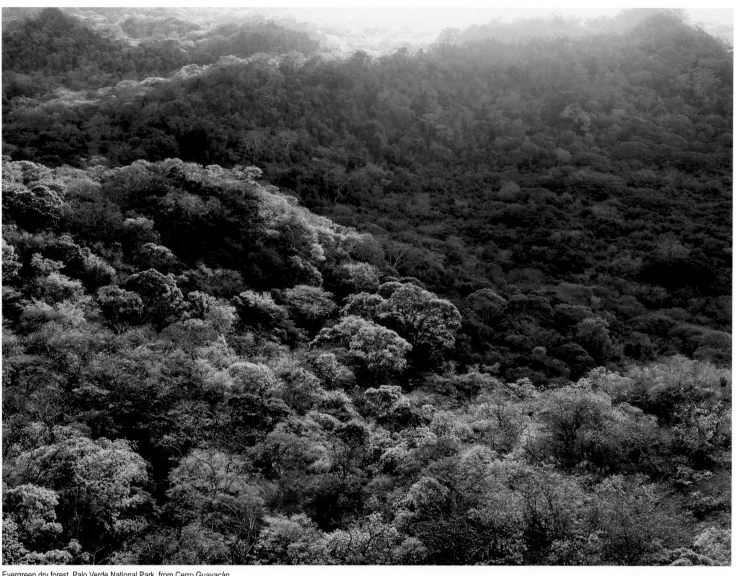

Evergreen dry forest, Palo Verde National Park, from Cerro Guayacán
Bosque seco siempre verde, Parque Nacional de Palo Verde, desde el cerro Guayacán

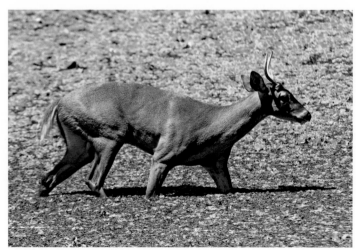

A deer buck, abundant throughout Guanacaste's national parks
Venado macho, abundante en todos los parques nacionales de Guanacaste

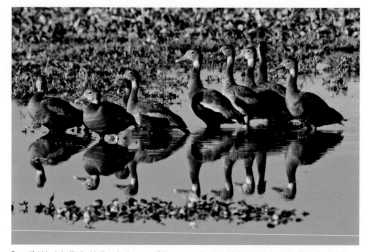

Beautiful black-bellied whistling ducks, one of the many migratory birds to stop in at the Palo Verde lake
Hermosos piches, una de las tantas aves migratorias que acuden a la laguna de Palo Verde

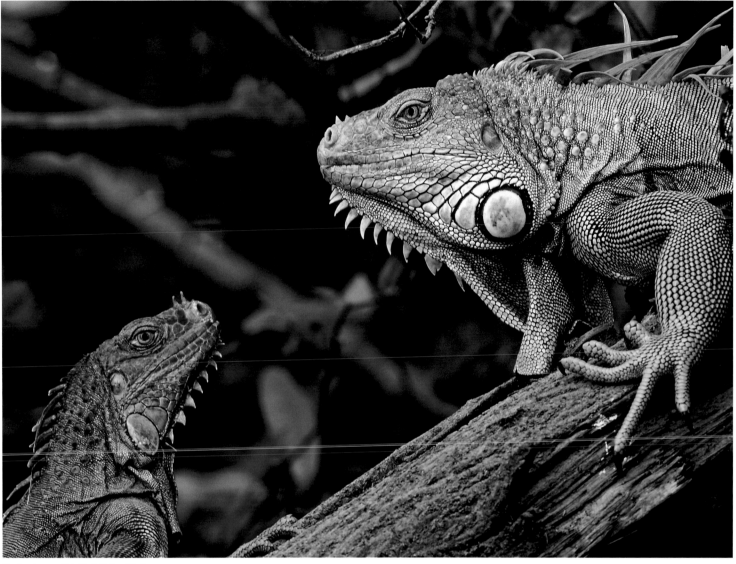

Courting iguanas, Palo Verde National Park
Pareja de iguanas en cortejo, Parque Nacional de Palo Verde

legacy. It's competition at its fiercest – and a boon to the town of Ostional. In a country where turtle eggs are still considered a delicacy, residents carry out the country's sole authorized egg harvest. By removing the eggs from the first nests, those destined for destruction, the town supports itself, and in return, protects the surviving nests from predators and poaching. Weeks later, when the hatchlings emerge from the sand, they are given safe passage to the sea, so that they may one day return to Ostional. Their growing numbers bear witness to the power of active conservation. In the Palo Verde national park, another critical nesting site is under protection. This sprawling wetland on the banks of the Tempisque River shelters up to 300 bird species, many of them North American migrants. This diverse and fragile ecosystem has been declared a wetland of international importance under the RAMSAR convention, and is home to one of the two last remaining swathes of intact dry tropical forest in Costa Rica. It is the site of intense scientific study. The

Pronto la arena yace entrecruzada con las huellas de las tortugas y no se ve un solo rincón que no haya sido alterado. Los primeros nidos son rápidamente reemplazados por nuevas tortugas que buscan preservar su herencia genética. El fenómeno en Ostional refleja la ley del más fuerte, y es un auge para el pueblo de Ostional. En un país donde los huevos de tortuga aún se consideran una exquisitez, los residentes son los responsables de la única recoleccion legal de huevos de tortuga del país. Al tomar los huevos de los primeros nidos (aquellos que de otra forma serían destruídos) el pueblo se sustenta a sí mismo y, a cambio, protege los nidos sobrantes de los depredadores y de la caza furtiva. Semanas después, cuando las tortugas juveniles emergen de la arena, se les ayuda a llegar a salvo hasta el mar para que algún día puedan regresar a Ostional. Sus números crecientes son pruebas feacientes del poder de la conservación activa. El Parque Nacional de Palo Verde, otro sitio clave de anidación, también está bajo protección

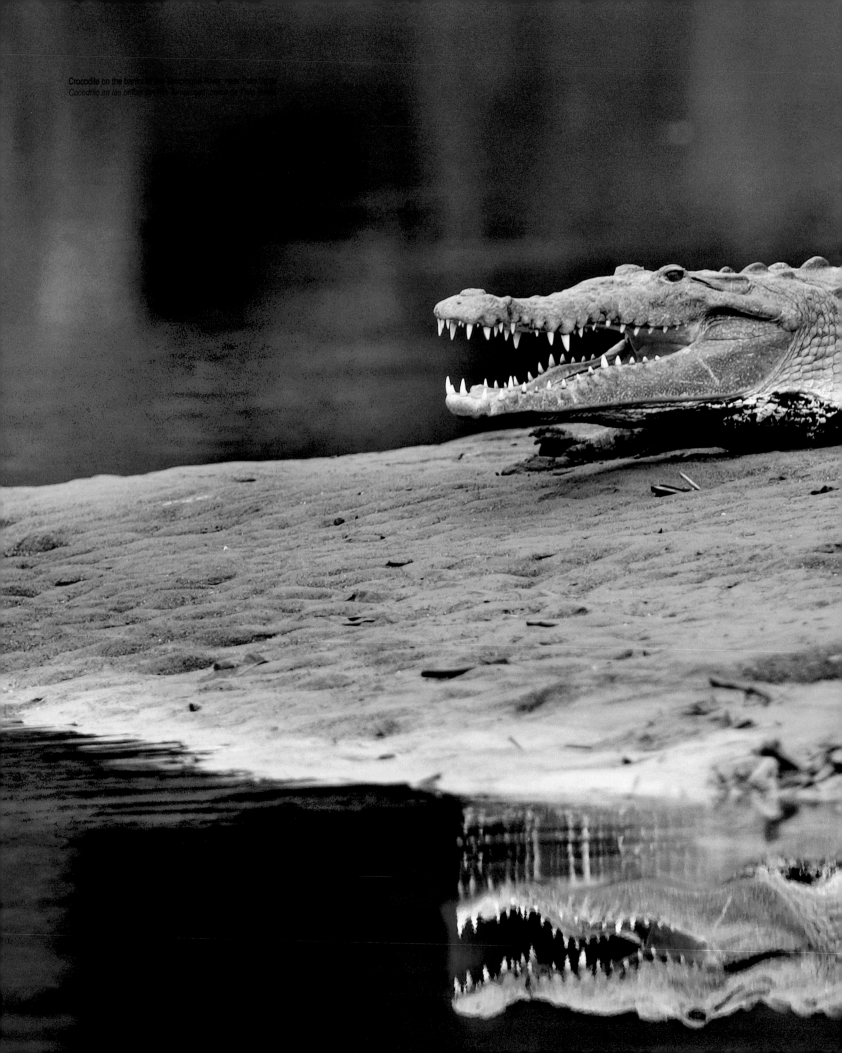

Crocodile on the banks of the Tempisque River near Palo Verde.
Cocodrilo en las orillas del río Tempisque cerca de Palo Verde.

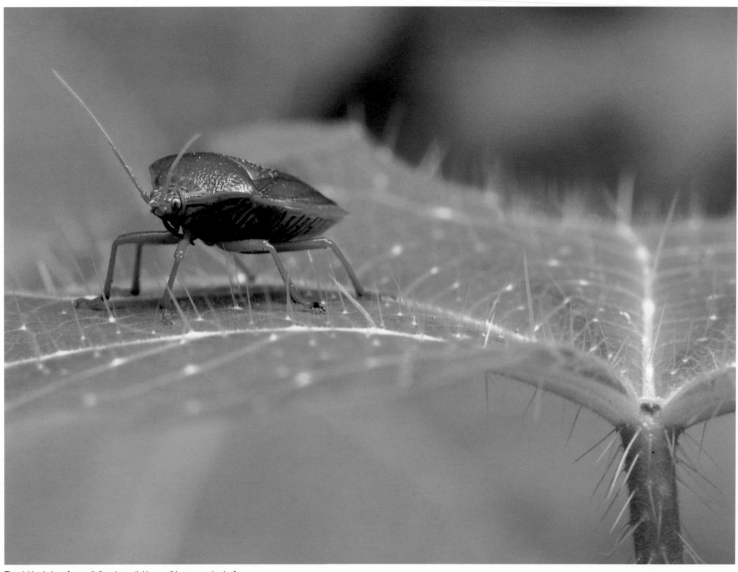

The vivid coloring of a small, 3cm-long stinkbug walking on a spiny leaf
El colorido impresionante de un pequeño insecto del 3 cms de largo mientras camina por una hoja espinosa

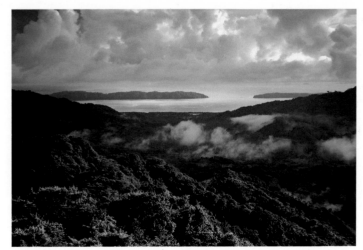

View of the Gulf of Nicoya and Chira Island from the Karen Morgensen reserve
Vista al Golfo de Nicoya y la Isla Chira desde la reserva Karen Morgensen

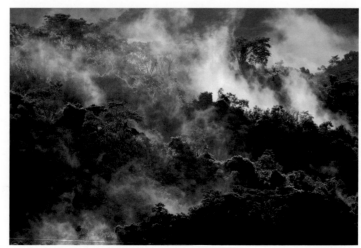

A swath of primary forest within the Karen Morgensen private reserve
Parche de bosque primario perteneciente a la reserva privada Karen Morgensen

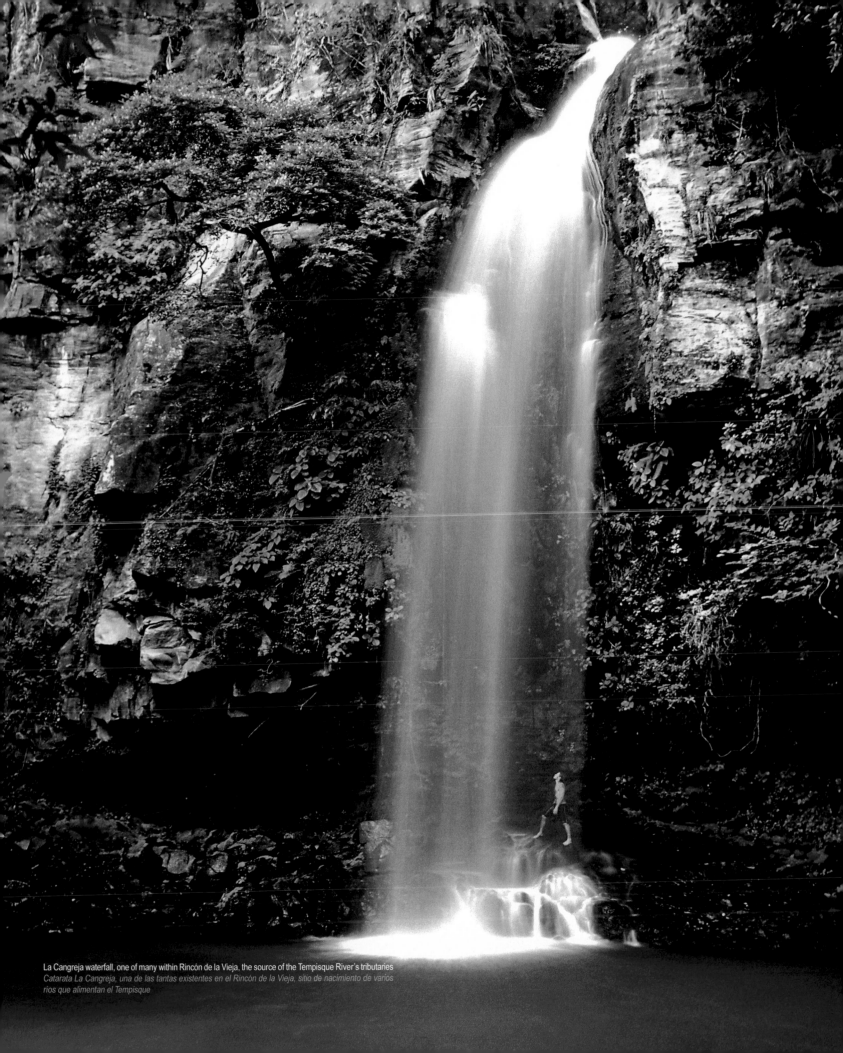

La Cangreja waterfall, one of many within Rincón de la Vieja, the source of the Tempisque River's tributaries
Catarata La Cangreja, una de las tantas existentes en el Rincón de la Vieja, sitio de nacimiento de varios ríos que alimentan el Tempisque

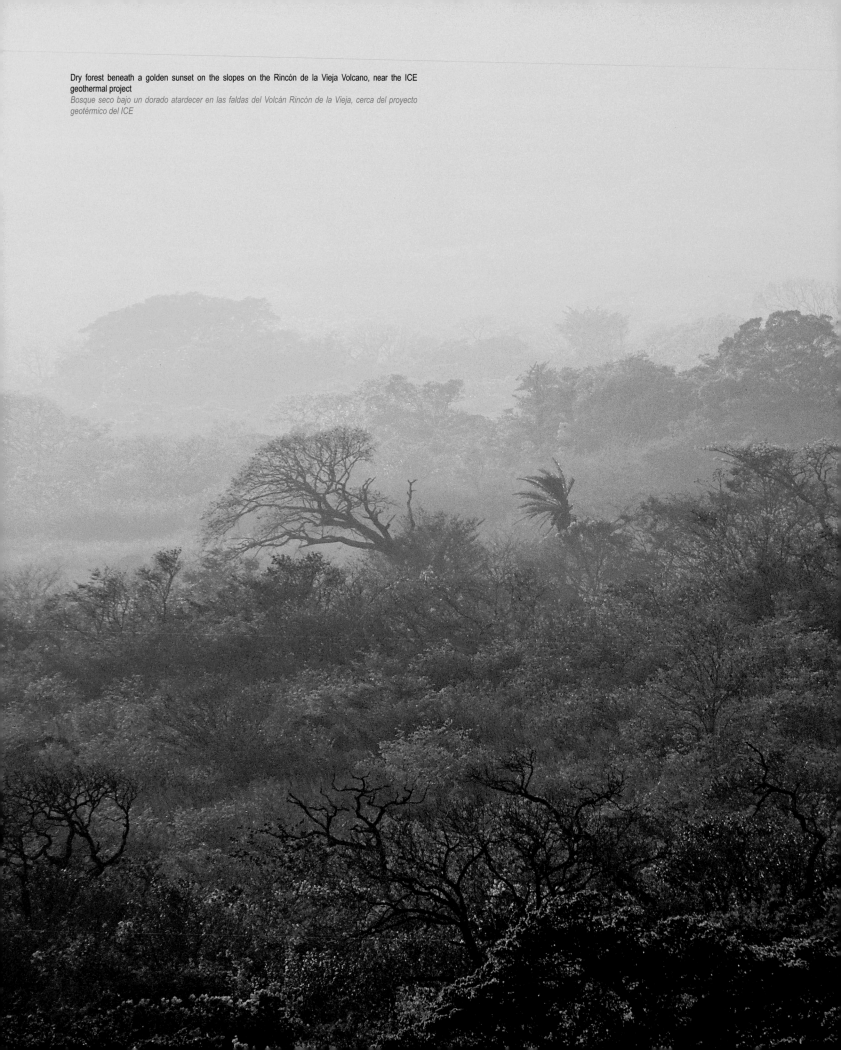

Dry forest beneath a golden sunset on the slopes on the Rincón de la Vieja Volcano, near the ICE geothermal project
Bosque seco bajo un dorado atardecer en las faldas del Volcán Rincón de la Vieja, cerca del proyecto geotérmico del ICE

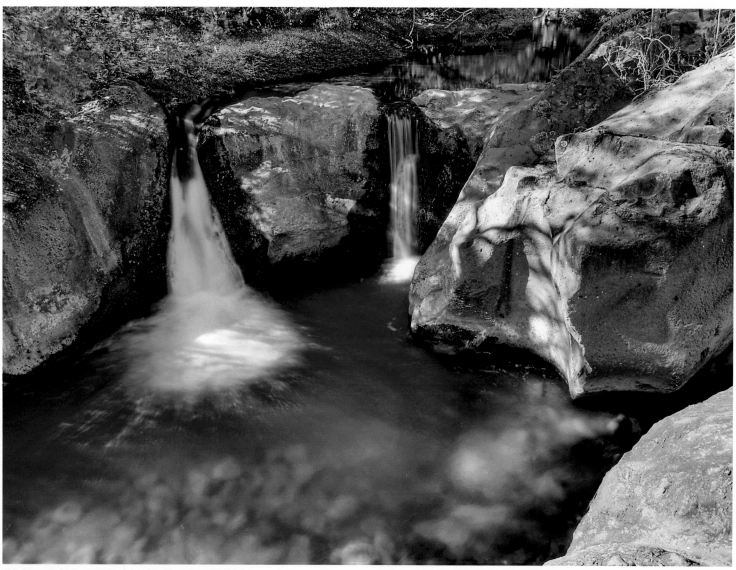

White River waterfall, located in the slopes of the Rincon de la Vieja Volcano.
Cataratas del Río Blanco, en las faldas del Volcán Rincón de la Vieja.

Organization for Tropical Studies operates two biological stations within the park, and receives a multitude of visiting scientists, researchers and students keen to observe the estimated quarter of a million birds that come to this unique habitat to feed, mate and roost each year. And there is much to delight even the uninitiated: to glimpse, stalking amid the tall grasses, the storybook form of the rare jabiru stork, or to witness the sky blotted to pink by hundreds of roseate spoonbills taking wing. Nor is Palo Verde the sole domain of birds; peccaries and deer cautiously drink from small lagoons, while sunning crocodiles stretch their armoured bodies on the banks of the Tempisque. In the adjoining Lomas de Barbudal Biological Reserve, buzzes an entomological bonanza: 250 bee species – a quarter of the world's bees – have been recorded here, along with hundreds of butterflies, moths and other insects. Northward lies the Rincon de la Vieja national park, home to one of Costa Rica's active volcanoes. A place of legend, the park's name – the

gubernamental. Estos extensos humedales en las riberas del río Tempisque son un refugio para unas 300 especies de pájaros, muchos de ellos aves migratorias de Norte América. Este ecosistema diverso y frágil ha sido declarado de interés mundial bajo la convención RAMSAR, ya que es el hogar de dos de las últimas franjas intactas de bosque tropical seco en Costa Rica. Es un punto de intenso estudio científico. La Organización de Estudios Tropicales maneja dos estaciones biológicas dentro del parque y recibe a una multitud de científicos y estudiantes que llegan a observar el cuarto de millón de aves que se estima llegan a este único hábitat a alimentarse y a aparearse cada año. Y hay mucho con qué deleitarse, aún para el visitante novato, quien puede divisar la poco común garza jabiru al acecho entre los zacates altos, o ser testigo de un firmamento teñido de color rosa por cientos de aves espátulas levantando vuelo. Tampoco está Palo Verde bajo el dominio absoluto de los pájaros; los pecaríes y venados llegan a las

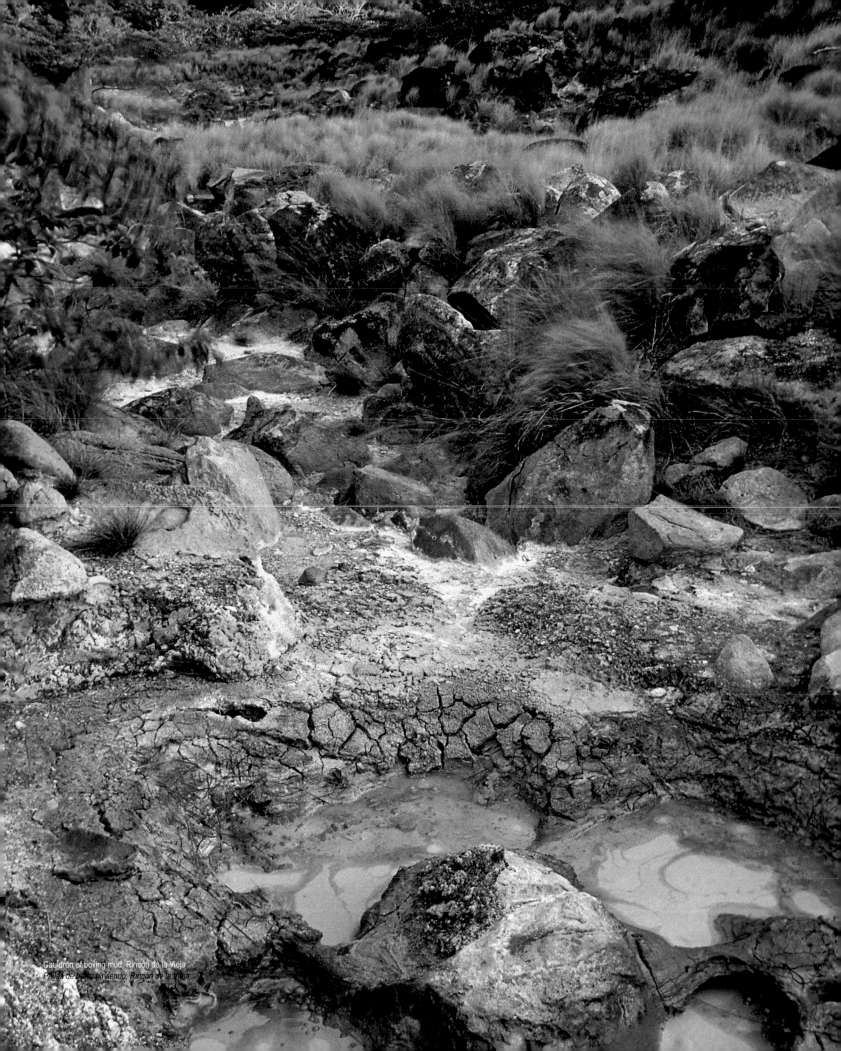

Cauldron of boiling mud, Rincón de la Vieja
Pailas de barro hirviendo, Rincón de la Vieja

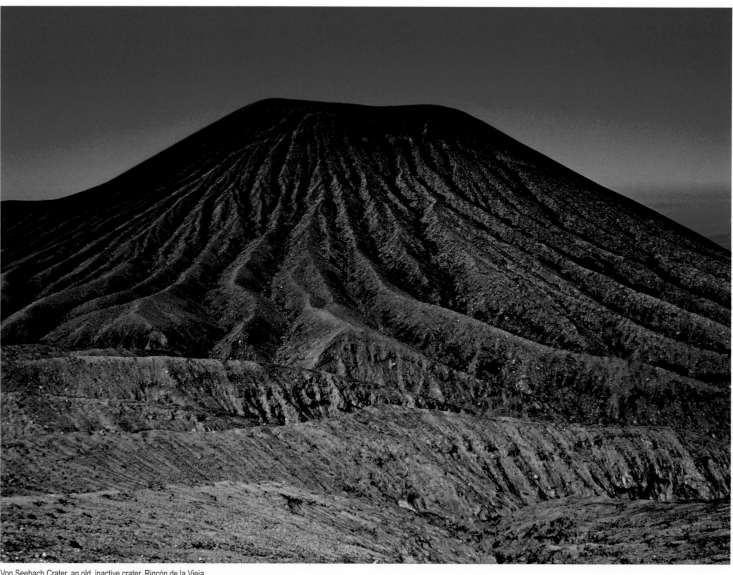

Von Seebach Crater, an old, inactive crater, Rincón de la Vieja
Cráter Von Seebach, antiguo cráter inactivo, Rincón de la Vieja

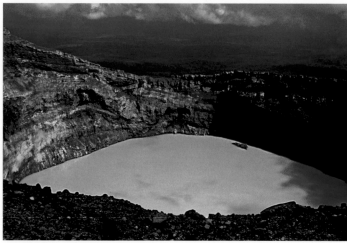

Main crater, with its emerald green waters, Rincón de la Vieja National Park
Cráter principal, cos sus aguas color esmeralda, Parque Nacional Rincón de la Vieja

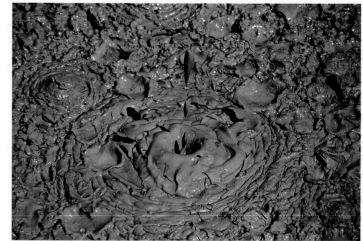

A close up of Las Pailas (bubbling mud), Rincón de la Vieja
Detalle de Las Pailas (barro hirviendo), Rincón de la Vieja

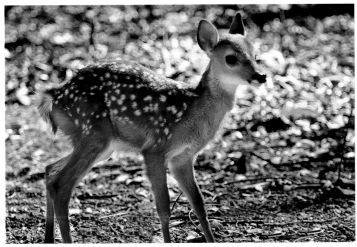

Newborn fawn. The Santa Rosa National Park still harbours abundant wildlife within its protected woods
Venado recién nacido. El parque Nacional de Santa Rosa aún contiene abundante fauna en sus bosques protegidos

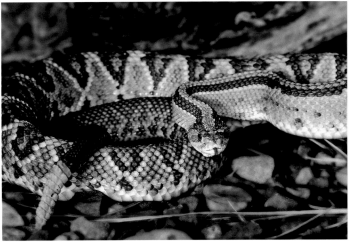

Rattlesnake, Santa Rosa National Park
Serpiente Cascabel, Parque Nacional Santa Rosa

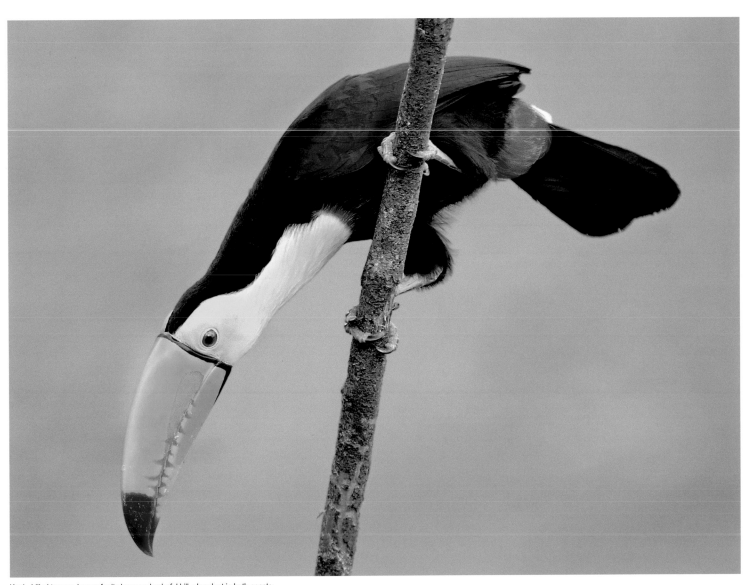

Keel - billed toucan, known for its large and colorful bill, abundant in both coasts.
Tucán Piquiverde, distinguida por su inmenso y colorido pico, abundante en ambas costas.

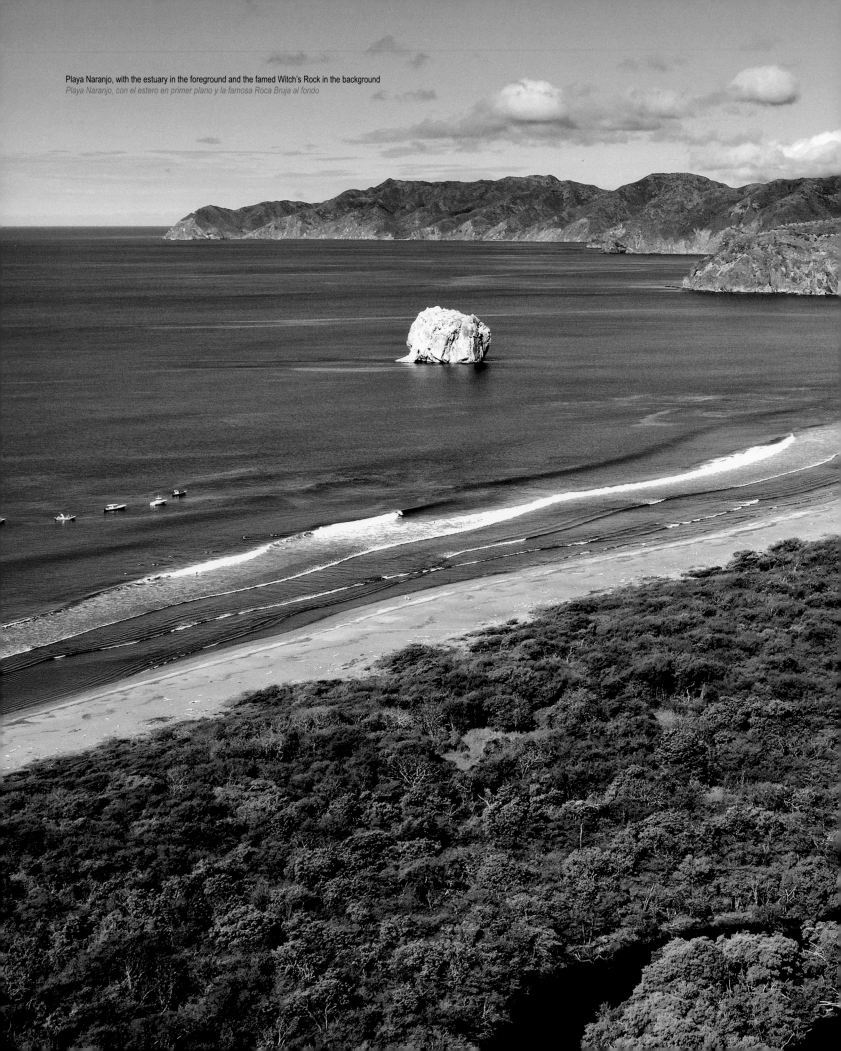

Playa Naranjo, with the estuary in the foreground and the famed Witch's Rock in the background
Playa Naranjo, con el estero en primer plano y la famosa Roca Bruja al fondo

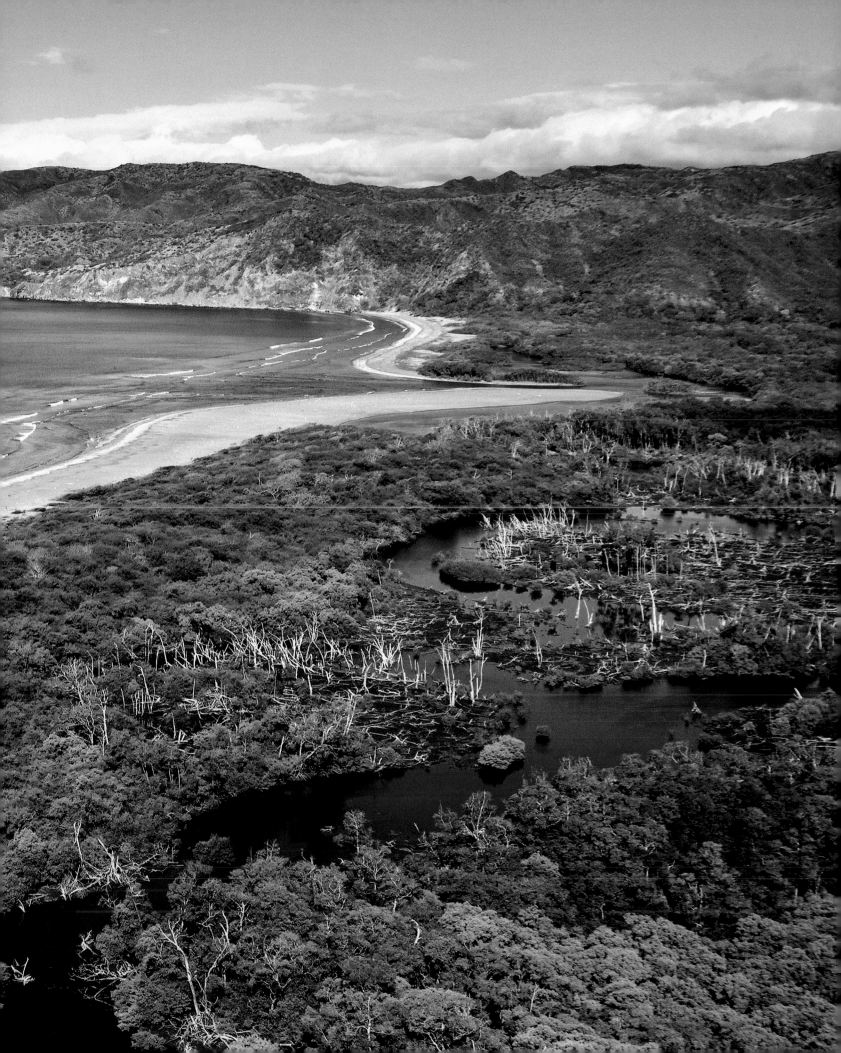

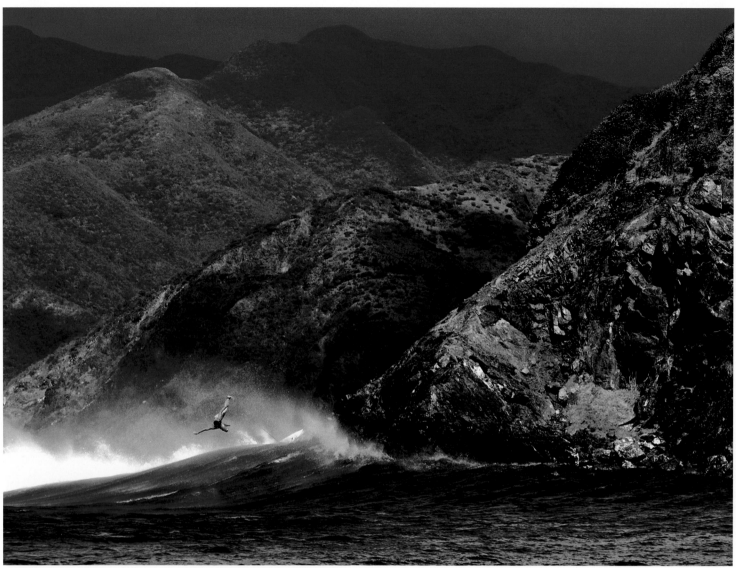

Costa Rican surfer Federico Pilurzu bails just in time from a wave in the Labyrinth, a point break only recommended for experienced surfers; in the background, the Santa Elena Peninsula in the Guanacaste Conservation Area
El costarricense Federico Pilurzu se sale a tiempo de la ola en el Laberinto, punto recomendado solo para surfistas experimentados, en el fondo la Península de Santa Elena en el Área de Conservación Guanacaste

Old Woman's Corner – tells of a young woman whose lover was cast into the crater. It is a place of rainforest and waterfalls, where dainty tepesquintle totter on delicate hooves, and the subsonic boom of the great currasow rumbles through the undergrowth. It is with shocking suddenness that the shady green forest opens onto a desolate scrubland, pocked with muttering fumaroles whose thick mud is said to have curative properties. The long hike to the volcano's peak rewards the hardiest with a view onto an acidic crater lake, which can turn a brilliant blue during the dry season. From this peak, the countryside extends unimpeded into the far distance. If one were to peer west, Santa Rosa national park would unfold in its entirety to the shoreline. Santa Rosa is a place, not of legend, but thrilling history. Here the Costa Ricans rebuffed invasion by filibuster William Walker and his mercenaries in 1856 in the famous battle of Santa Rosa. The last stand and decisive victory is commemorated at the historical La Casona building, which

lagunas, mientras que los cocodrilos se asolean en las riberas del Tempisque. Hacia el norte yace el Parque Nacional Rincón de la Vieja, hogar de uno de los volcanes activos de Costa Rica. Es un lugar de bosques nubosos y cataratas donde el fino tepescuintle se desplaza sobre pezuñas delicadas y el ruido subsónico del gran guaco truena por el sotobosque. El bosque verde se convierte en un desolado matorral, marcado con fumarolas hirvientes a cuyo espeso lodo se atribuyen propiedades curativas. La larga caminata hasta la cima del volcán ofrece una vista del cráter acídico que se convierte en una laguna de azul brillante en los meses de verano. Desde esta cima, los campos se extienden sin interrupción hasta el horizonte. Si uno mirase hacia el oeste, el Parque Nacional Santa Rosa se desplegaría en su totalidad hasta la costa. Santa Rosa es un lugar fascinante por su historia. Fue aquí donde los costarricenses repelieron la invasión del famoso filibustero William Walker y de sus mercenarios en el año

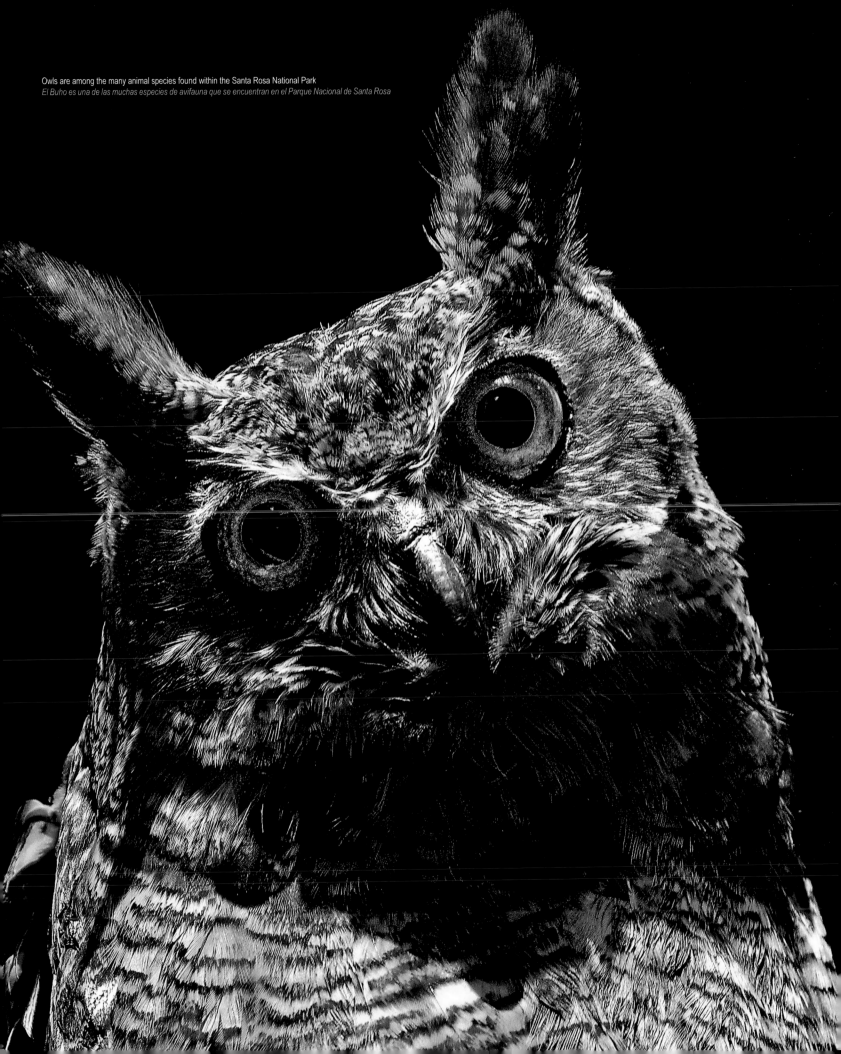

Owls are among the many animal species found within the Santa Rosa National Park
El Buho es una de las muchas especies de avifauna que se encuentran en el Parque Nacional de Santa Rosa

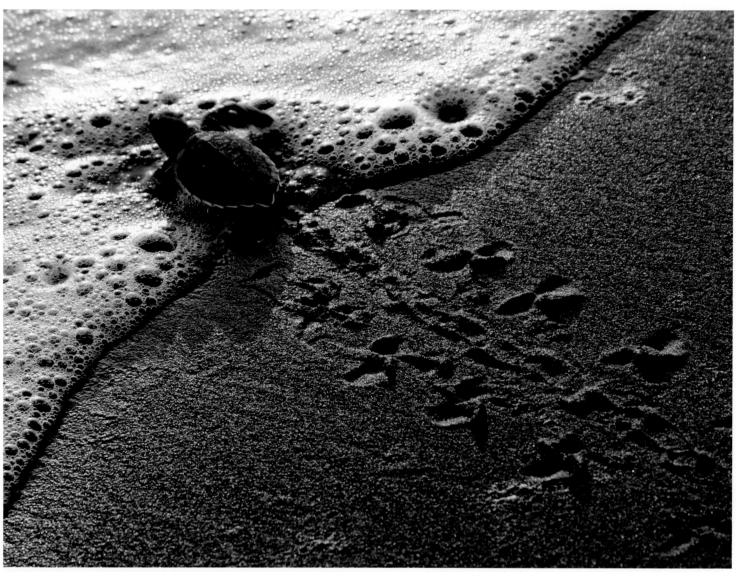

Baby turtle entering the ocean shortly after hatching, on Playa Nancite, a major nesting site for the olive ridley turtle
Tortuga ingresando al mar después de su nacimiento, en playa Nancite, sitio de anidación masiva de la tortuga Lora

would see the successful rout of at least two more invasions from the north. Santa Rosa was the country's first national park, created to preserve these monuments to Costa Rica's independence, and to protect the large swaths of dry tropical forest, which along with Palo Verde are the country's last remaining virgin stands. Many of Costa Rica's wild cats roam stealthily in Santa Rosa's shelter, and the stunning king vulture, regal in white and rainbow hues, patrols its upper reaches. The coastal beaches are scenes of no lesser drama. Playa Naranjo and Potrero Grande receive the tight, curling waves that make this stretch of coast famous in the surfing world; from the water rises the promontory of Witch's Rock. Further afield lies Playa Nancite, which like Ostional, plays host to Olive Ridley arribadas, though here nature runs its course unchecked. In the deserted savannahs and thick mangrove tangles, the deciduous forests and lagoon clearings, a natural mosaic pieces together the story of the North Pacific.

1856 en la batalla de Santa Rosa. La última confrontación y la victoria decisiva son conmemoradas en el edificio histórico de La Casona. Santa Rosa conformó el primer parque nacional del país, creado para preservar estos monumentos a la independencia de Costa Rica, y para proteger los grandes parches de bosque tropical seco, que junto con Palo Verde son los últimos remansos vírgenes del país. Muchos de los gatos salvajes deambulan furtivamente por el refugio de Santa Rosa y el impresionante zopilote rey, pintado en tonos del arco iris, patrulla las alturas. Otras playas como Playa Naranjo y Potrero Grande reciben las olas compactas y en caracol que hacen que esta franja de costa sea famosa en el mundo del surf; desde allí surge el promontorio que llamado Roca Bruja. Es a través de las desérticas savanas y los impenetrables mangles, los bosques y los claros de las lagunas que se forma un mosaico que junta palabra por palabra la historia del Pacífico Norte.

The new farmhouse in Santa Rosa, rebuilt after the original was destroyed by a fire set by poachers, one of the hidden threats to the park
Casona nueva de Santa Rosa, reconstruida luego del incendio de la original, provocado por cazadores furtivos, una de las amenazas latentes del parque

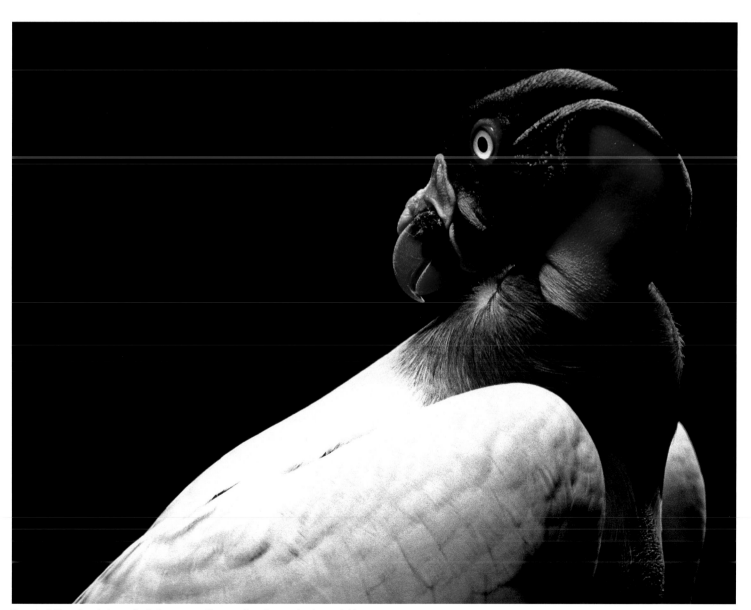

The majestic king vulture, in danger of extinction, so named because other vulture species give way to let him feed. Santa Rosa
El majestuoso zopilote Rey, en peligro de extinción, se ganó su nombre pues los zopilotes comunes se apartan para dejarlo comer. Santa Rosa

CENTRAL PACIFIC
PACIFÍCO CENTRAL

Lusher than the North Pacific, yet without the relentless humidity felt in the south or along the Caribbean, it's one of Costa Rica's most popular destinations. It is easily accessible from the San José capital; just two hours from urbanity the traveler is plunged into a thick riot of jungle that spills right to the edge of the sea. Here the Pacific is a different creature altogether. Bracketed by the Nicoya Peninsula and the emptying currents of the Tempisque River, waves crash powerfully along the densely vegetated shores. It's a surfer's delight, and many of the country's top competitions are held on Central Pacific beaches – skill and nerve poised tautly on a curving blade of water. The nutrient-rich waters churn with life: sport-fishers wrestle with majestic sailfish, whose release will allow future generations to pit themselves against these masters of the deep. The song of humpback whales is half heard, half felt beneath the water's surface, as they migrate to these warm waters to calve their young, and grow fat before the return to colder climes. Coral reefs fan out along the sea bed, harbouring jewelled tropical fish, shy seahorses, soaring rays and the menacing coil of eels. At the river's mouth, wading birds perch on sandbars, haughtily ignoring the watchful eyes of submerged crocodiles. Idyll, too, is in plentiful supply. Island gems beckon offshore, where waving palms and colourful flocks of parrots promise utmost leisure, and the leisurely pace of life is all-pervasive. Inland, the fertile alluvial plains yield some of the country's most bountiful crops, and small roadside stands are heavy with the season's melons and bananas, while trucks ferry away the grains and sugar that are such staples in the country's diet. Yet as with the northern coast, the traditional ways of life – agriculture, fishing, cattle-herding – are shifting toward tourism. Land that was once thick with the proud heads of corn might today be better served by reforestation, the return to natural habitat. Costa Rica's government has put in place incentives to help farmers and landowners make these transitions, to learn a new use for the land.

Más exuberante que el Pacífico Norte, pero sin la implacable humedad que se siente en el Sur o en el Caribe, el Pacífico Central es uno de los destinos más cotizados de Costa Rica. Es fácilmente accesible desde la capital San José; a sólo dos horas de la urbanidad, el viajero es sumergido en una impenetrable madeja de jungla que se desborda hasta la orilla del mar. Allí, el Pacífico es una criatura distinta. Encuadradas entre la Península de Nicoya y las cuencas vertientes del Río Tempisque, las olas se estrellan poderosamente a lo largo de las riberas colmadas de vegetación. La zona es un deleite para el surfeador empedernido y la mayoría de las competencias más sobresalientes se llevan a cabo en las playas del Pacífico Central. En el mar, los adeptos a la pesca deportiva luchan con el majestuoso pez vela, y la canción de las ballenas jorobadas es igualmente escuchada y sentida bajo la superficie del mar, mientras estas emigran a las cálidas aguas a parir a sus crías. Arrecifes coralinos se despliegan en lo más profundo del océano, albergando a centelleantes peces tropicales, a tímidos caballitos de mar, a mantas voladoras y a las amenazantes espirales de anguilas. En la boca del río, aves zancudas se posan sobre bancos de arena, y altaneras, hacen caso omiso a los ojos vigilantes de los cocodrilos sumergidos. El idilio aquí también existe inagotable. Joyas isleñas atraen desde la mar y las ondulantes palmeras y coloridas bandadas de loros prometen descanso inconmensurable. Tierra adentro, las sabanas fertiles y aluviales producen los cultivos más abundantes del país. Al lado de la carretera, los pequeños puestos de vendedores ocasionales despliegan los melones y los bananos de temporada, mientras los camiones se llevan los granos y el azúcar, los cuales forman parte de la canasta básica alimenticia del pais. Pero las formas de vida tradicionale estan siendo transformadas por la incursión del turismo. Terrenos que en otra época se desbordaban con altivas espigas de maíz, están siendo recuperados como hábitats naturales a través de la reforestación. El gobierno de Costa Rica ha puesto en marcha un programa de incentivos para ayudar a agricultores y propietarios lograr esta transición, y aprender nuevos usos para la tierra.

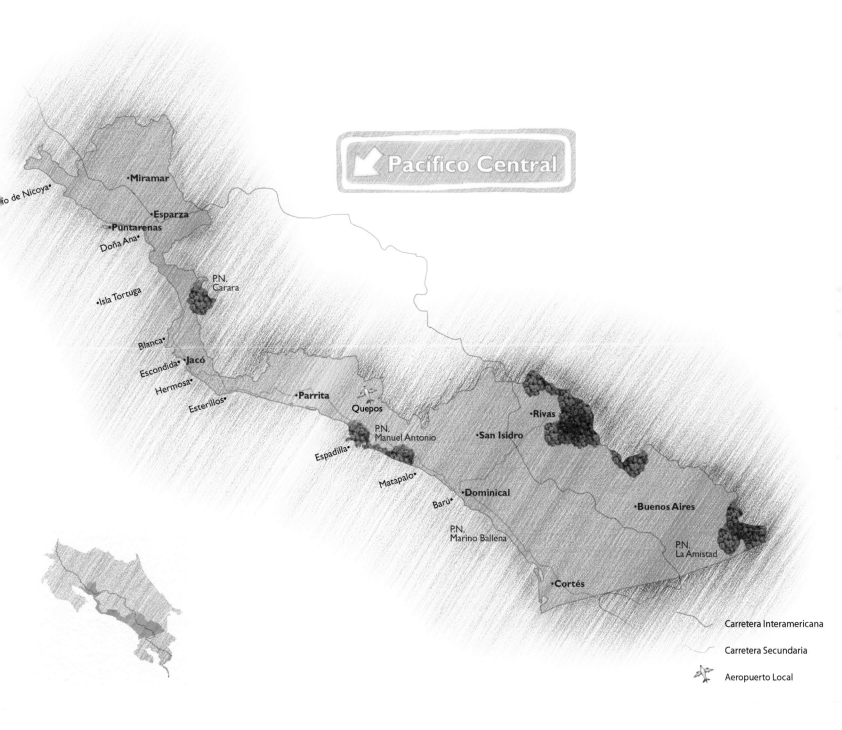

Pacífico Central

ío de Nicoya•
•Miramar
•Esparza
•Puntarenas
Doña Ana•
P.N.
Carara
•Isla Tortuga
Blanca•
Escondida• •Jacó
Hermosa•
Esterillos• •Parrita
Quepos
P.N.
Manuel Antonio
Espadilla•
•Rivas
•San Isidro
Matapalo•
Barú• •Dominical
•Buenos Aires
P.N.
Marino Ballena
P.N.
La Amistad
•Cortés

Carretera Interamericana

Carretera Secundaria

Aeropuerto Local

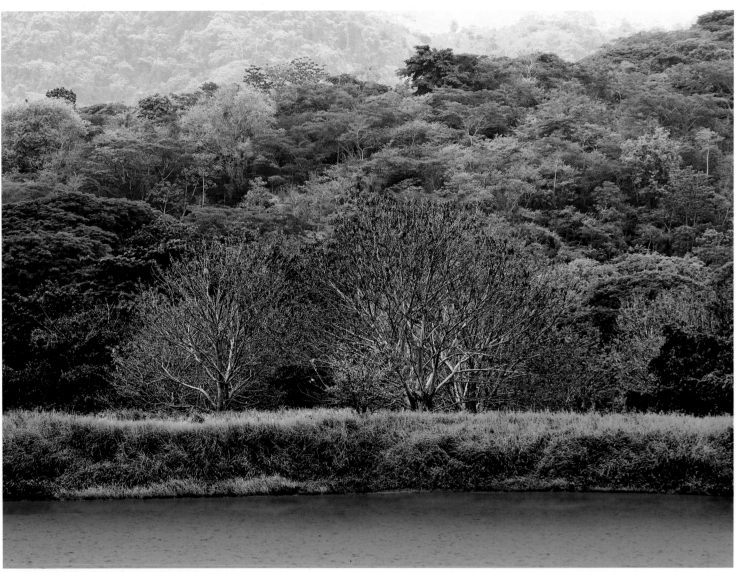

View of the dense primary forest of the Carara National Park
Vista del denso bosque primario del Parque Nacional Carara

PROTECTED AREAS

Many protected areas lie on the thin margins of the Central Pacific. It's a region largely defined by its aquatic spaces, where the river mouth spills into the gulf and alongside two prongs of land. The Gulf of Nicoya is traced out by unique transition zones, informed by the dry tropical climate of the Nicoya Peninsula to the west, and the moister continental coastline to the east and south. The Carara National Park embodies this dual nature in its gradation from dry forest to humid. Known as a "living laboratory", its 5000 hectares house the north-most expanse of intact rainforest in the country, and its dense growth has made it an ideal habitat for a wide variety of birds and mammals. Along creek beds, tucked into the water-cups of bromeliads, poison dart frogs flash their warning colours; while the margay slumbers wholly unnoticed in the tree branches above, its colouring a perfect blend of dappled light and shadow. Kinkajous peer shyly from leafy shelters, and slow-moving sloths are

ZONAS PROTEGIDAS

Muchas de las áreas silvestres protegidas se afincan en las márgenes del Pacífico Central. Es una región mayormente definida por sus espacios acuáticos, donde la desembocadura del río se riega en el golfo. El golfo de Nicoya es delineado por zonas de transición únicas: el clima tropical seco de la península de Nicoya hacia el oeste, y la húmeda costa continental hacia el este y el sur. El Parque Nacional Carara personifica esta dualidad en su gradación de bosque seco a húmedo. Conocido como un "laboratorio viviente", 5000 hectáreas comprenden la extensión de bosque lluvioso más prístino del norte del país, y su denso crecimiento lo convierte en un hábitat ideal para una gran variedad de aves y mamíferos. A lo largo de los cauces de los arroyos, escondidas en los cálices de las bromelias, las venenosas ranas rojas despliegan sus intensos colores, mientras que el margay descansa somnoliento y desapercibido en las ramas altas de los árboles, su

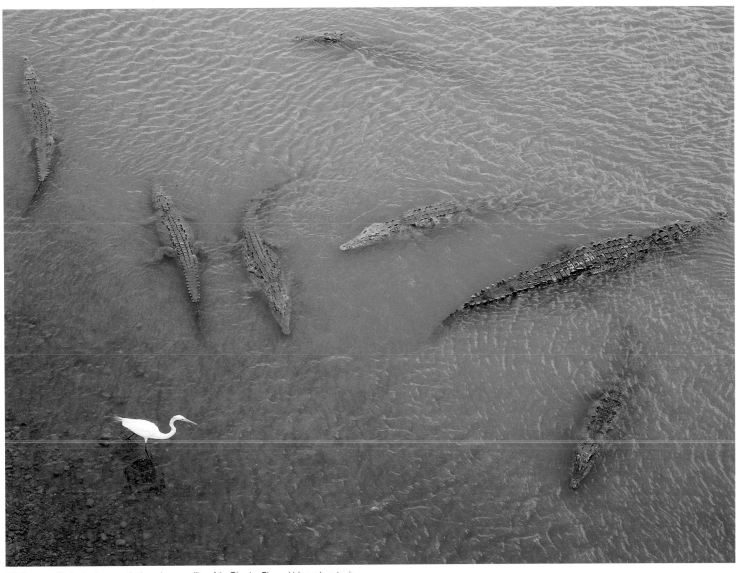

A bold egret walks fearlessly among the imposing crocodiles of the Tárcoles River, which reach up to six meters long when full-grown
La audacia de una graza blanca que camina entre los imponentes cocodrilos del rio Tárcoles, los cuales pueden alcanzar los 6 metros en su edad adulta

Green and black poison dart frog (Dendrobates auratus) near the Dominical coast
Ranita venenosa verdinegra (Dendrobates auratus) cerca de la costa de Dominical

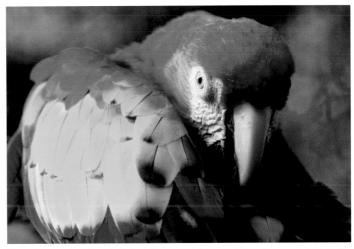

The scarlet macaw is easily spotted today in Carara, proof of a successful breeding program that pulled the species from the brink of extinction
La lapa roja es hoy fáciles de avistar en Carara siendo muestra de un exitoso programa de reintroducción, luego de haber estado en peligro de extinción

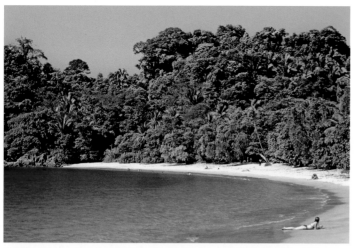

Manuel Antonio, one of the most attractive beaches in the country, known for its clear and crystalline waters
Manuel Antonio, una de las playas más atractivas del país, por sus calmadas y cristalinas aguas

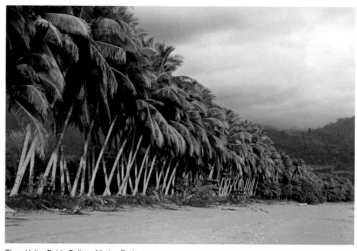

Playa Uvita, Bahía Ballena Marine Park
Playa Uvita, Parque Marino Bahía Ballena

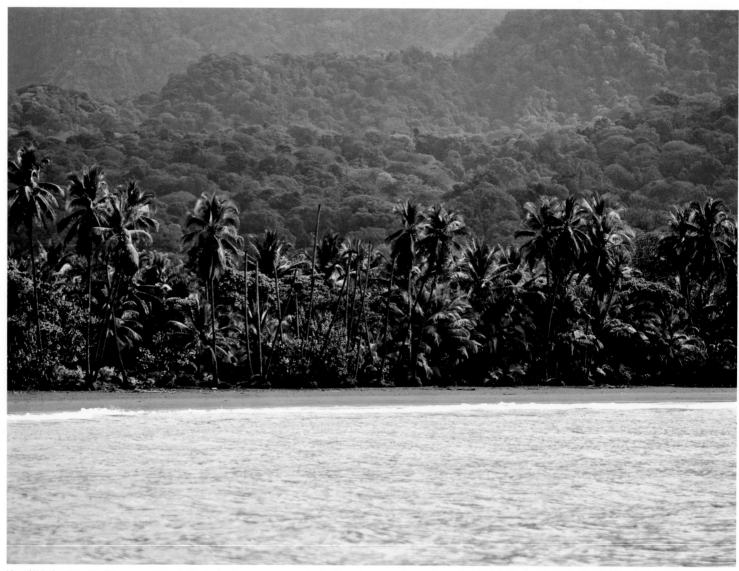

View of Uvita from the water. This area is distinctive for the dizzying rise of mountains near the shoreline
Vista de Uvita desde el mar, esta zona se caracteriza por el vertiginoso ascenso de las montañas cercanas al litoral

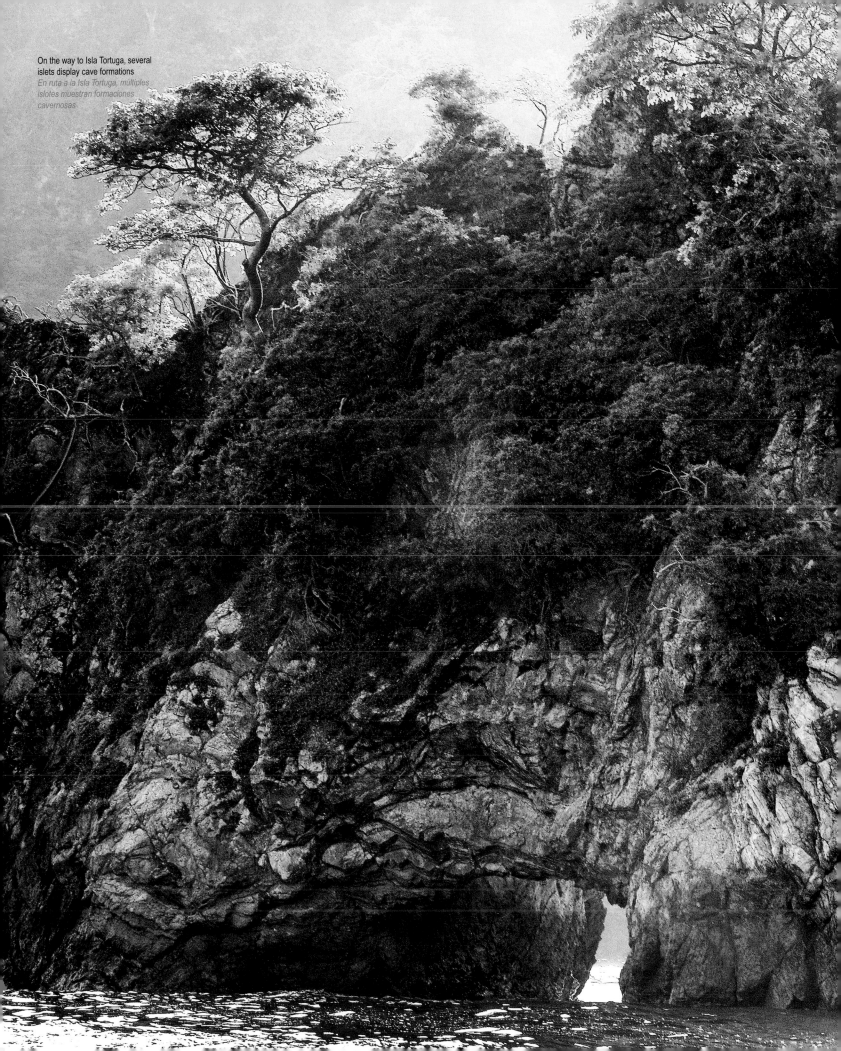

On the way to Isla Tortuga, several
islets display cave formations
*En ruta a la Isla Tortuga, múltiples
islotes muestran formaciones
cavernosas*

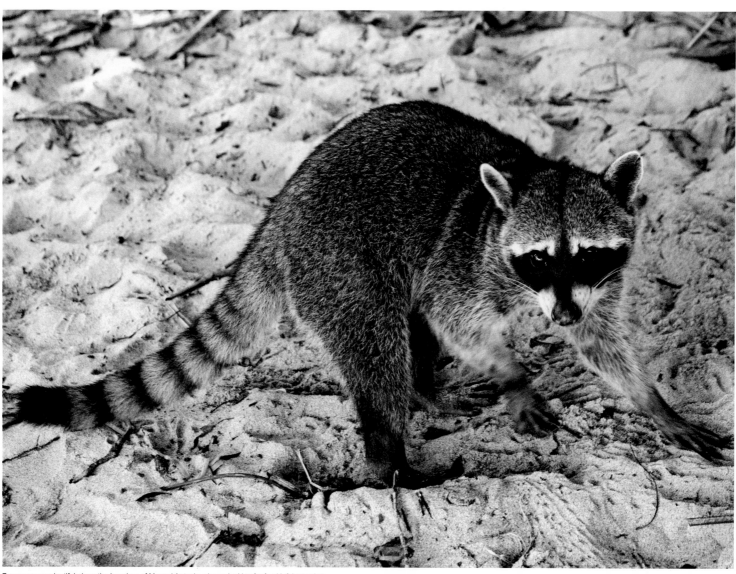

Raccoons are plentiful along the beaches of Manuel Antonio, always looking for food left by tourists
Los mapaches son muy abundantes en la playa de Manuel Antonio, siempre en búsqueda de alimentos que ingresan los turistas

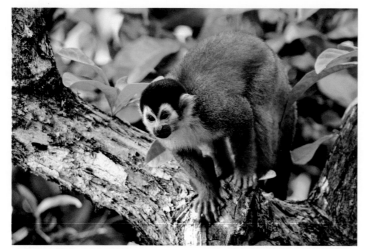

The squirrel monkey is in danger of extinction, but it can still be found regularly at the Manuel Antonio National Park
El mono tití o ardilla, en peligro de extinción, aun se encuentra con cierta frecuencia en el Parque Nacional de Manuel Antonio

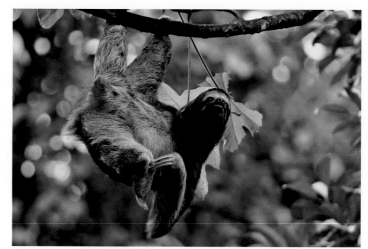

Three-toed sloth, abundant in the Central Pacific
Perezoso de tres dedos, abundante en el Pacífico central

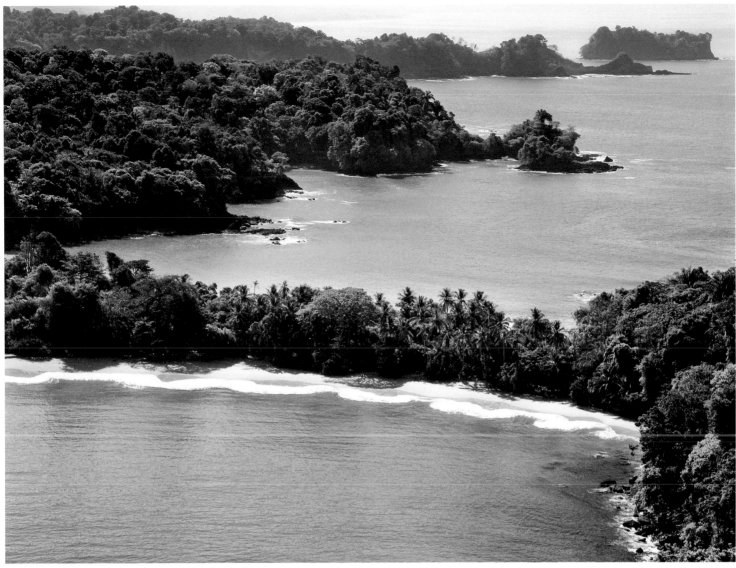

Manuel Antonio National Park
Parque Nacional Manuel Antonio

barely discernible against the mossy bark of trees. Carara means "crocodile river" in the Huetar language, one of Costa Rica's remaining indigenous tribes, whose ancestors left artefacts and sophisticated burial sites dating back two thousand years within park grounds. The name was well chosen. The Tarcoles River, whose basin the park encloses, is home to a veritable throng of crocodiles, with up to 25 of the reptiles staking out each square kilometre. Endangered elsewhere, these American crocodiles thrive here, reaching more than 20 feet in length. They can be seen basking in the muddy shallows, and a few daring crocodile aficionados thrill tourists by hand-feeding the ponderous beasts. This is also home to one of Costa Rica's two viable populations of Scarlet Macaws, whose flamboyant flights are as striking as they are raucous. Thanks to breeding programs, their numbers are multiplying beyond park borders. But their presence, so quintessentially tied to the tropics, has ensured Carara's popularity.

pelaje una perfecta mezcla de tonos de luz veteada y sombra. Los kinkajúes se asoman tímidamente de su albergue de ramajes, y los perezosos son escasamente discernibles contra la corteza musgosa de los árboles. Carara significa "río de cocodrilo" en lengua huétar, una de las pocas tribus indígenas que aún existen en Costa Rica, y cuyos ancestros dejaron artefactos y tumbas de más de dos mil años de antigüedad dentro del parque. El nombre Carara es apto, pues el río Tárcoles, cuya cuenca se encuentra dentro del parque, alberga una multitud de cocodrilos— hasta veinticinco por kilometro cuadrado. Se les puede observar tomando el sol en las aguas empantanadas del río, mientras que algunos aguerridos aficionados maravillan a los turistas estrechando la mano para darles comida a las peligrosas bestias. El parque también brinda refugio a una de dos poblaciones costarricenses de lapas rojas, cuyo vistoso vuelo es igualmente escandaloso. Gracias a los programas de reproducción, la cantidad de estas lapas se está incrementando más

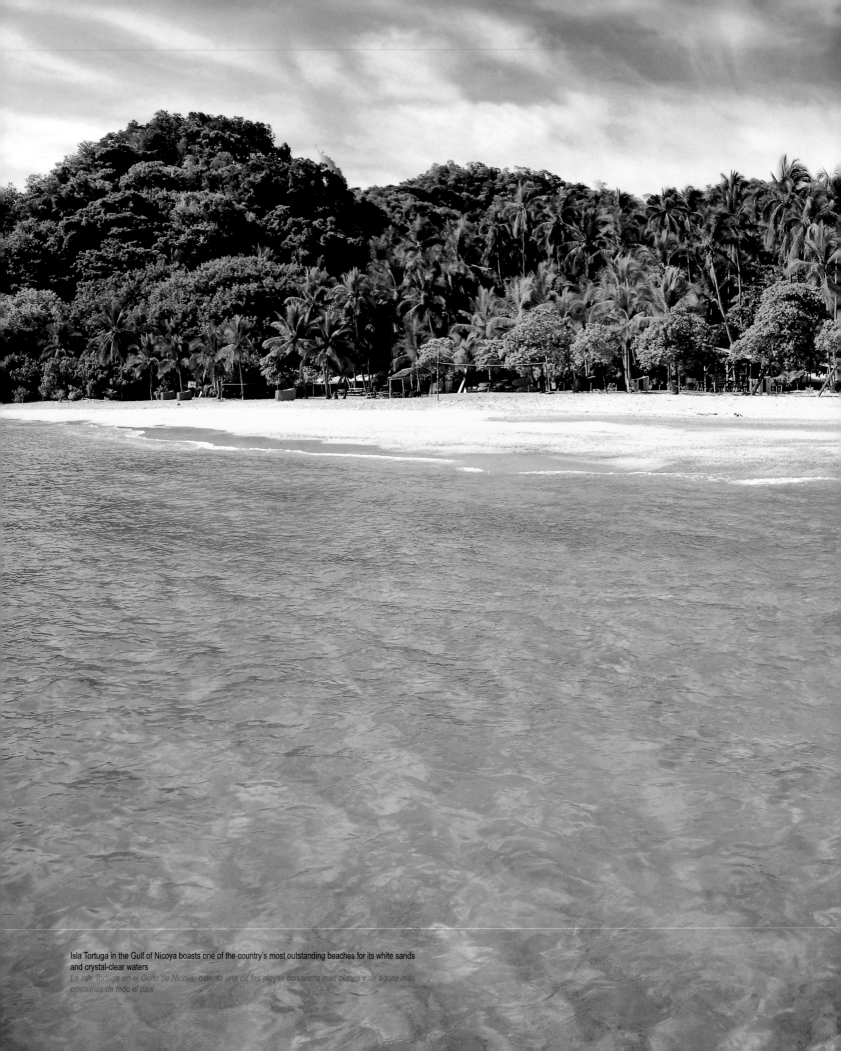

Isla Tortuga in the Gulf of Nicoya boasts one of the country's most outstanding beaches for its white sands and crystal-clear waters

La Isla Tortuga en el Golfo de Nicoya, ostenta una de las playas con arena más blanca y de aguas más cristalinas de todo el país

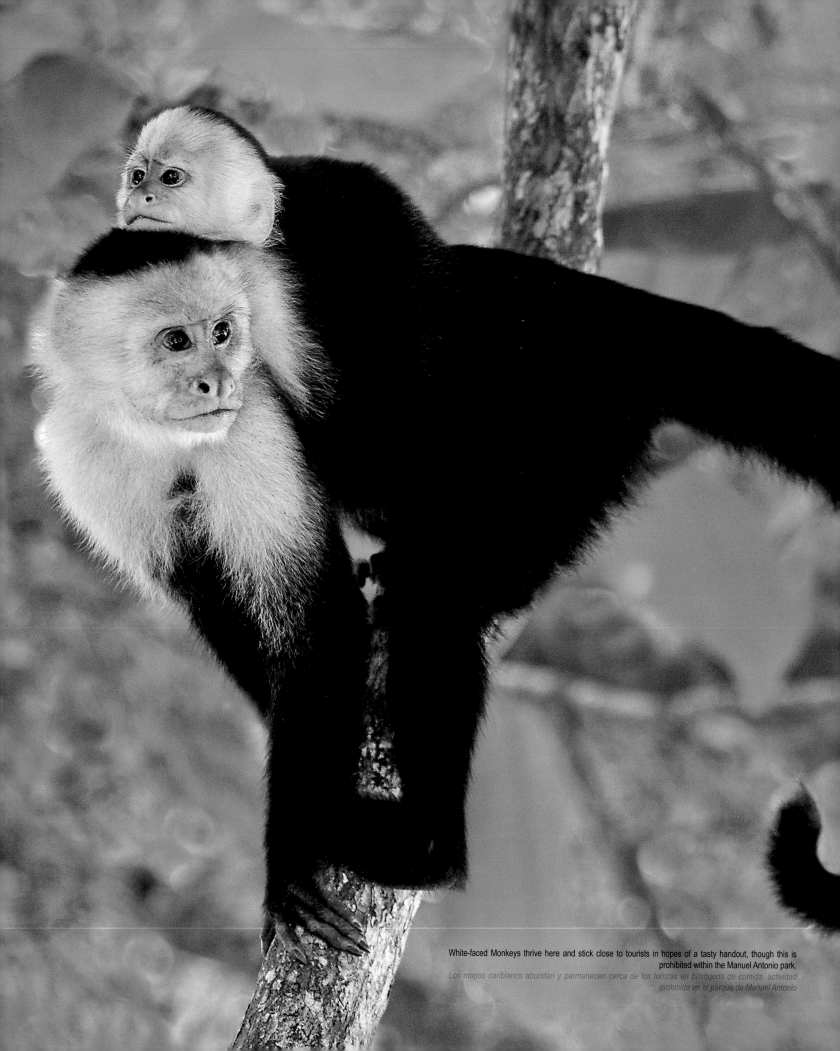

White-faced Monkeys thrive here and stick close to tourists in hopes of a tasty handout, though this is prohibited within the Manuel Antonio park.

Los monos cariblanco abundan y permanecen cerca de los turistas en búsqueda de comida, actividad prohibida en el parque de Manuel Antonio

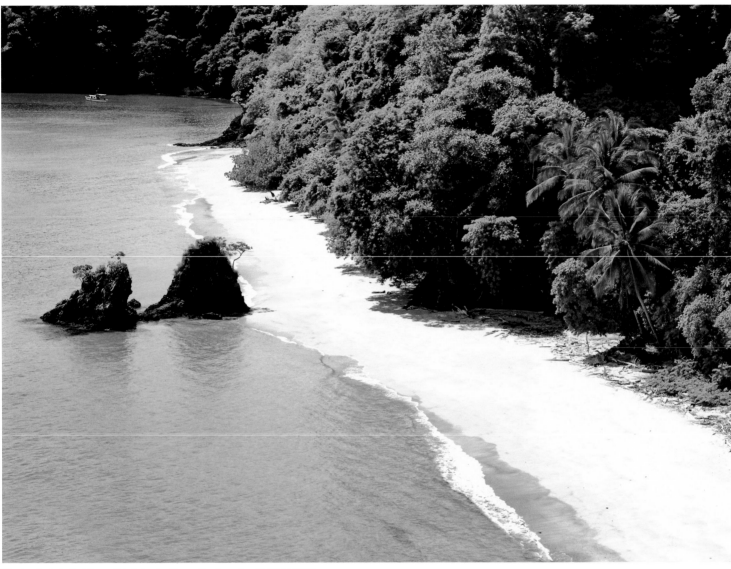

View from the lookout point, one of Isla Tortuga's white sand beaches, a favorite among tourists
Vista desde el mirador, de una de las blancas playas de Isla Tortuga, muy visitada por el turismo

Giant ficus, an icon of Finca Barú
Chilamate gigante, un ícono en la finca Barú

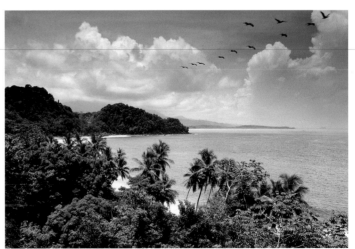

Pelicans fly a characteristic V formation over Playa Dominicalito
Pelicanos vuelan en su característica formación V sobre la playa de Dominicalito

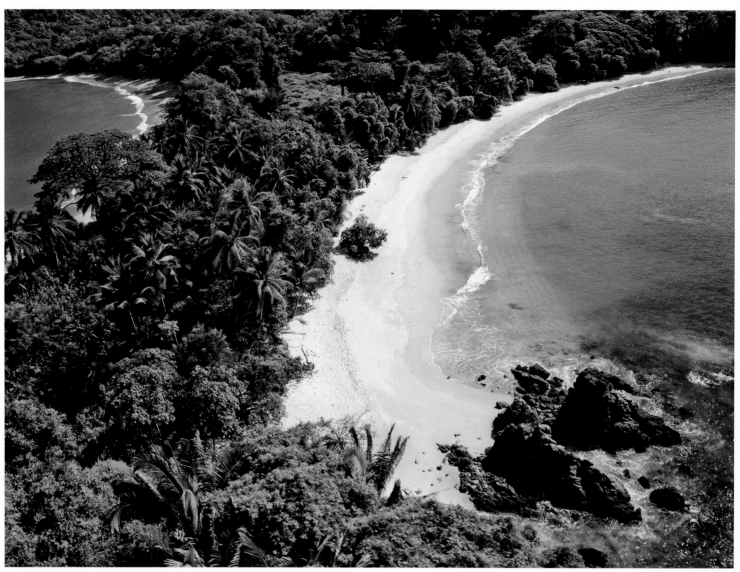

One of the Manuel Antonio National Park's most impressive features is the proximity of the forest to the beach
Una de las características que impresiona al visitante del Parque Nacional Manuel Antonio, es la proximidad del bosque con la playa

COAST

Tiny in stature but equally commanding of attention is the Manuel Antonio national park, which sits on the coast near the fishing town of Quépos. The smallest of Costa Rica's parks, Manuel Antonio serves up an array of wildlife that belies its diminutive size. With little exertion visitors are treated to sightings of the legendary basilisk – the so-called "Jesus Christ Lizard" – which baffles hopeful predators by running headlong across the water. White-faced capuchins, mischievous and not a little insolent, screech and scamper in the park's upper reaches, while the more demure squirrel and howler monkeys swing sedately through the canopy. The well-trodden trails, shrouded in dangling vines and awash with the billowing waves of tree roots, open onto two exquisite white-sand beaches. It is, in short, a most gracious sampling of the Central Pacific. Isla Tortuga, which sits just offshore the Nicoya Peninsula, near Montezuma, would be just at home floating blithely in the

allá de la capacidad del parque, pero su presencia, intrínsecamente relacionada con el trópico, ha garantizado la popularidad del Parque Carara.

COSTA

Diminuto en envergadura, pero igualmente imponente es el Parque Nacional Manuel Antonio, el cual yace en zona costera cerca del pueblo pesquero de Quepos. Aunque es el parque más chico de Costa Rica, Manuel Antonio despliega una diversidad de vida silvestre que hace caso omiso de su tamaño. Con un mínimo esfuerzo, el visitante puede echar un vistazo al legendario basilisco, el cual desconcierta a sus depredadores al correr precipitadamente sobre el agua. Los monos capuchinos de caras blancas, traviesos e insolentes, chillan y corretean en los parajes altos del parque, mientras que los monos congo y ardilla, más recatados, se mecen despreocupadamente en las copas de los árboles. Los senderos

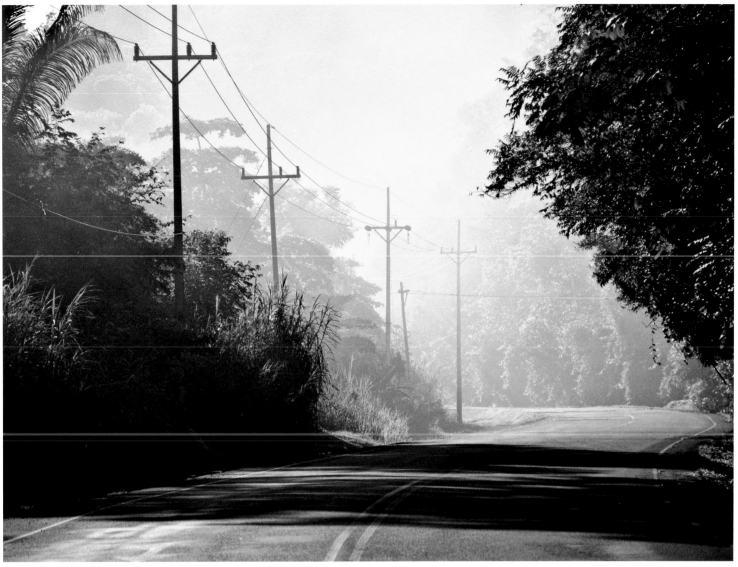

Dense vegetation commonly encroaches onto the coastal highway near Dominical
La carretera costanera en el área de Dominical es invadida por la densa vegetación que caracteriza esta zona

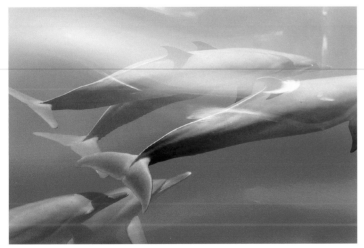

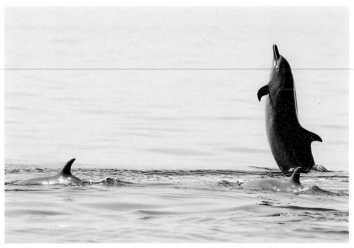

The national oceans are the home of 10 species of dolphins and most of them live in the pacific coast. Every two years females give birth to a young.
They are very sociable and can be found in groups of up to 50 individuals near the coast of the Ballena Bay Marine Park.
Los mares nacionales son el hogar de 10 especies de delfines, y la mayoría residen en la costa pacífica. Cada dos años las hembras tienen cría. Son muy sociables
y se les encuentra en grupos de hasta 50 individuos cerca de la costa, en la zona protegida del parque Marino Ballena.

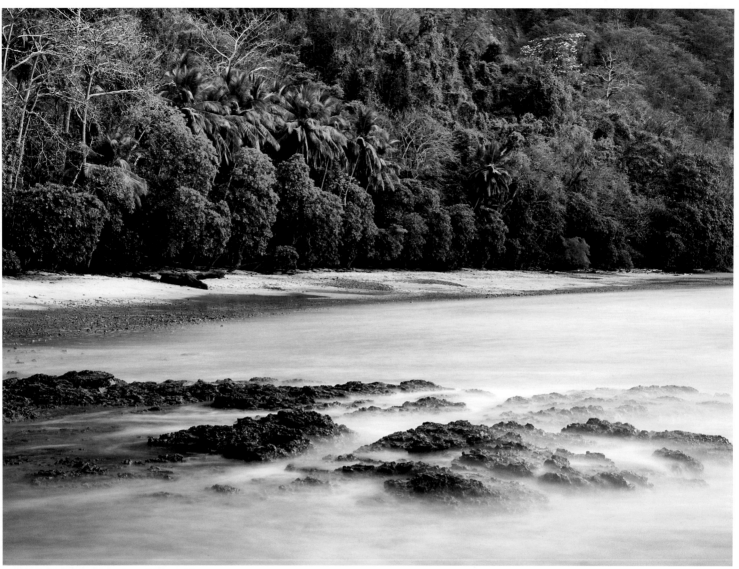

Playa Coyol is one of the most beautiful beaches of the Central Pacific, but its restricted ground access, along with Playa Escondida, make it an infrequent destination
Playa Coyol es una de las hermosas playas del Pacífico central muy poco visitada pues su acceso por tierra es muy limitado, colinda al sur con playa Escondida

Caribbean as in the Pacific. Feathery palms nod over powdery beaches, which spill into crystalline waters. It is a scene of tranquil beauty and an increasingly popular destination for day-trippers and cruise ships. Bahia Ballena, a marine national park, receives fewer terrestrial visitors; it is, however, a frequent stopping point for migrating humpback whales and dolphins, which feed in the coral-rich waters. At low tide, a sandbar on Playa Uvita links to a tiny fanned-out island, creating the outline of a whale's fluke. The park is an important nesting site for seabirds, and the air swarms with circling frigatebirds and boobies. Descending the coast, the jungle encroaches ever more heavily onto the shoreline, a dense thicket rebuffed only by the sea. Clearings in the rainforest open onto tumbling waterfalls spilling into deep, limpid pools. The nearby Nauyaca waterfalls are a magnificent example, with opulent, multi-tiered cascades that fairly invite visitors to jump, bask and swim in the warm waters. A stone's throw away, Dominical marks the southern point of

gastados, enmarcados por lianas colgantes y atravesados por las olas ondulantes de raíces expuestas, desembocan en dos exquisitas playas de arena blanca. El parque es un noble muestreo del Pacífico Central. La isla Tortuga, en aguas de la península de Nicoya y cerca de Montezuma, estaría a gusto igualmente en el Caribe como en el Pacífico. Las palmeras se mecen como plumas sobre arenas finas que se vierten hasta tocar aguas cristalinas. Bahía Ballena, un parque nacional marino, recibe menos visitantes terrestres; es, sin embargo, un punto de confluencia de ballenas jorobadas migratorias y delfines, los cuales se alimentan en las aguas coralinas. El parque es también un sitio importante de anidación para aves marinas, y en el aire circula un enjambre de pájaros fragata y de alcatraces. Descendiendo por la costa, la selva invade la línea costera, un matorral espeso que solo se detiene ante el imponente mar. Espacios abiertos en la selva tropical se convierten en estruendosas cataratas, vertiéndose en profundas y límpidas piscinas. Dominical

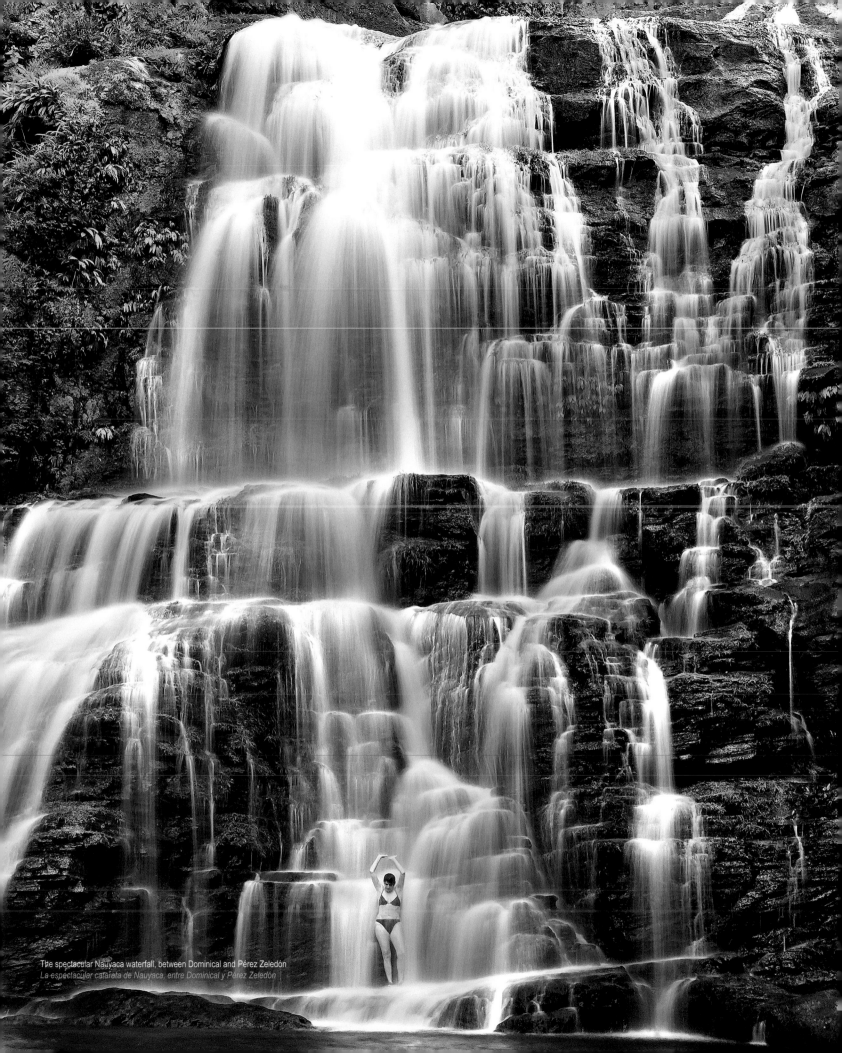

The spectacular Nauyaca waterfall, between Dominical and Pérez Zeledón
La espectacular catarata de Nauyaca, entre Dominical y Pérez Zeledón

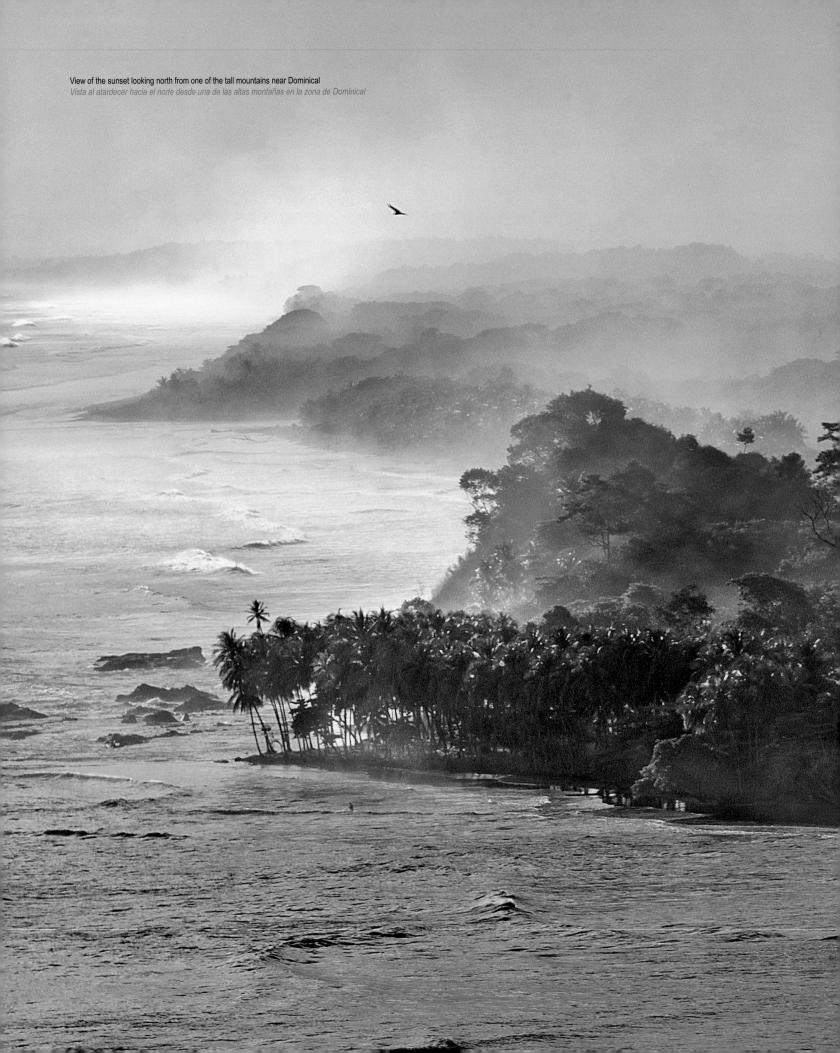

View of the sunset looking north from one of the tall mountains near Dominical
Vista al atardecer hacia el norte desde una de las altas montañas en la zona de Dominical

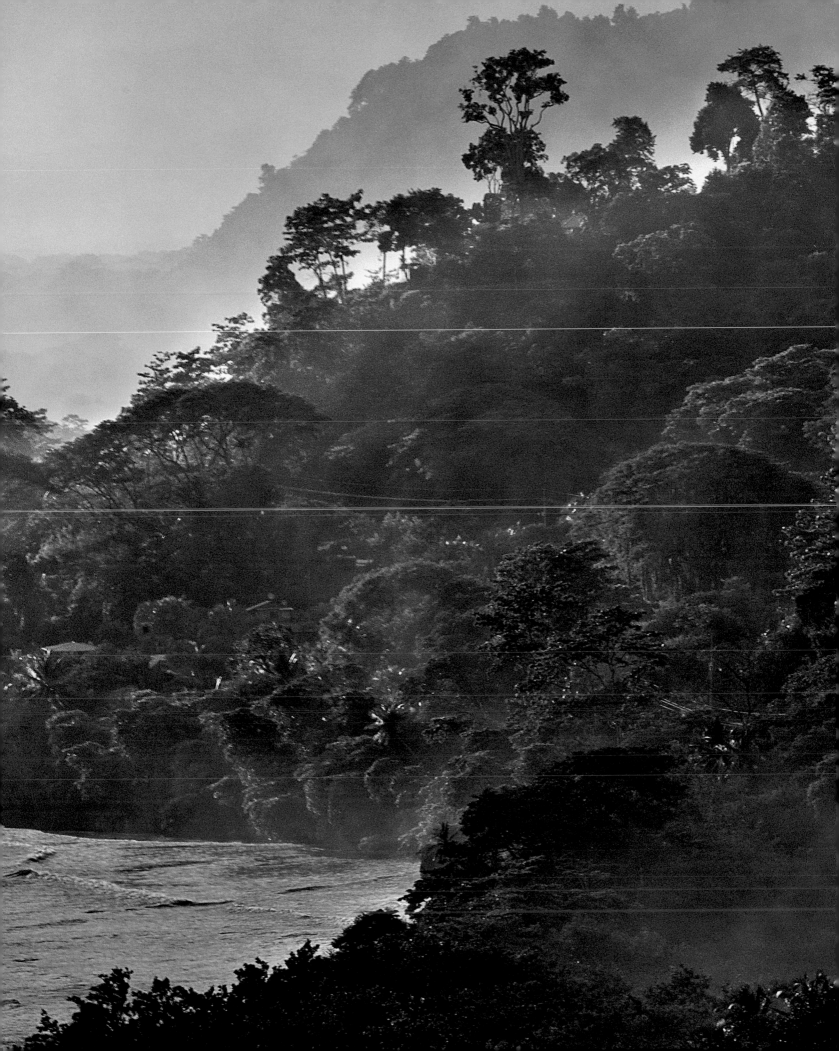

Panoramic view of Ballena Bay showing the silhouette of the coast and its multiple small bays.
Vista panorámica de Bahía Ballena , mostrando la silueta del litoral y sus múltiples pequeñas bahías.

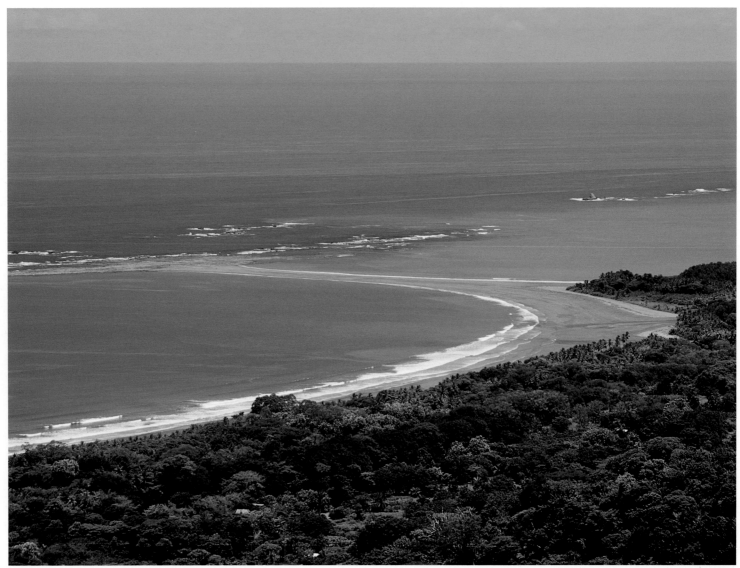

A sandbank shapes the well known whale's tail in Bahía Ballena Marine Park
Un banco de arena da forma a la conocida cola de la ballena, en Parque Marino Bahía Ballena

Jacó's valley is ringed with tall mountains, and in the rainy season the valley is obscured by dense fog, especially at dawn
El valle de Jacó esta rodeado por altas montañas y en la época de lluvia, ésta suele regresar a las nubes en forma de vapor sobretodo al amanecer

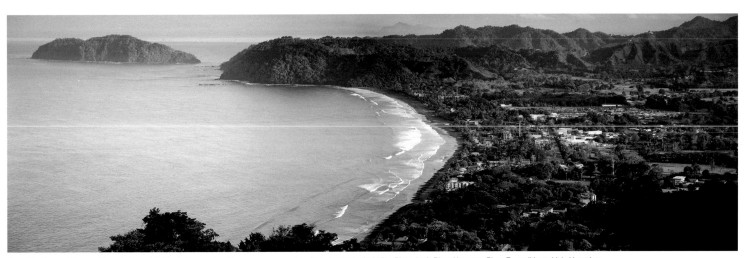

Bay of Jacó, one of the most important coastal cities in the country. There are many good surf breaks nearby, including Playa Jacó, Playa Hermosa, Playa Escondida and Isla Herradura
Bahía de Jacó, una de las ciuades costeras más importantes del país. Varios puntos en sus alrededores ofrecen buenas olas para la practica del surf, Playa Jacó, Playa Hermosa, Playa Escondida y la Isla Herradura

the Central Pacific, on the verge of the Osa Peninsula. Here the waves surge with intent, producing year-round surf breaks that are truly far from the madding crowds. Surfing, however, is a sport of no little importance in the Central Pacific, and for the national and international competitions that are held on its beaches, a crowd is downright necessary. The epicentre of surf is without doubt the town of Jacó. Young Costa Rican surfers are carving out names for themselves on the global scene, and the attraction of the area's consistent and often challenging waves have insured its place on the surf travel circuit. The adjacent Playa Hermosa, notorious for big waves, was chosen to host the 2009 International Surfing Association tournament, widely considered to be the sport's Olympian battleground. Combined with Jacó's proximity to San Jose's airport, a mere two hours away, the area has undergone a transformation in recent years. Once a village, Jacó is now a bustling town with a vibrant nightlife, where condo towers loom into the evening sky.

delimita el sur del Pacífico Central con la Península de Osa. Allá, en ese remoto paraje, las olas se levantan insistentes durante todo el año. Pero el surfing es un deporte de suma importancia para la región y exige la presencia de multitudes para apoyar los torneos nacionales e internacionales que se llevan a cabo en sus playas. El epicentro del surfing es, sin duda, la ciudad de Jacó. Allí los surfistas jóvenes costarricenses están sobresaliendo en los escenarios internacionales, y la atracción del oleaje más consistente y desafiante de la región ha asegurado su representación en el circuito internacional de surf. Cerca de Jacó está Playa Hermosa, conocida por sus olas inmensas, y la que fue anfitriona del Torneo de la Asociación Internacional de Surf 2009. Junto con la proximidad de Jacó al aeropuerto internacional de San José, a escasas dos horas, el área se ha transformado en los últimos años. Lo que alguna vez fue una aldea, es ahora una ciudad con una vibrante vida nocturna, y donde torres de condominios se levantan contra el cielo del atardecer.

SOUTH PACIFIC
PACIFÍCO SUR

Costa Rica's South Pacific is largely untouched. Stretching to the border with Panama, large segments are utterly remote, a wilderness contorted with dense forests and fantastical beings. Here lies Central America's largest swathe of virgin rainforest, an ecologist's Mecca. This is the country's most savage heart, beating with intense biodiversity. At night, the jungle is an eerie fairyland, glowing with bioluminescent plants and creatures. In the shadows, the narrow gleam of a jaguar's eyes. The darkened ocean shimmers with its own light, as phosphorescent algae explode like stars with the crash of waves, outlining in streaming silver the sleek darting shapes beneath. The day yields no fewer surprises. Harpy eagles soar overhead, while long-snouted tapirs shuffle through the undergrowth, sending clouds of startled scarlet macaws to the skies. Tiny tadpoles swim in the water pooled in the hollow of a fallen tree. Strange insects blend seamlessly into the still backdrop: a dead leaf trembles, sways, and deftly pounces to capture its prey. Once sated, the praying mantis becomes a leaf once more. One of the country's largest parks was created here, so large it extends into Panama: La Amistad International Park. A bio-corridor so precious, two countries joined together to protect it, and today a World Heritage Site. In the distant offshore waters, a marine sanctuary protects yet another natural legacy, Cocos Island, where vast schools of hammerhead sharks mingle, and unique species are formed, free from outside intrusion. The South Pacific has a long history, rooted in legends of pirates and buried treasure, gold mines and the banana plantations of yore. Pre-Columbian tribes forged mysterious stone spheres, perfect in their geometry, which were then scattered across the country. Their descendants exist still today, maintaining their forefathers' traditional ways of life. But ecotourism is today's byword. Nowhere else in the country are sustainable concepts so fearlessly explored, and entire communities are springing up with solar panels deployed, rain water harvesters and compost gardens at the ready. Indeed, many regions of the Osa Peninsula have no electric or telephone lines at all; and yet there is a sense of delight at the opportunity to exist in this tropical wonderland without leaving a mark.

El Pacífico Sur de Costa Rica se ha conservado mayormente intacto. Extendiéndose hasta la frontera con Panamá, grandes segmentos permanecen completamente remotos: una selva crispada de espesos bosques y seres fantásticos. El Pacífico Sur contiene la franja de selva tropical virgen más grande de Centroamérica, la meca de los ecologistas. Es aquí donde reside el corazón salvaje del país, que late con intensa biodiversidad. De noche, la selva es una fantasmagórica tierra de hadas, incandescente en su vegetación y criaturas bioluminicentes. Desde las sombras se vislumbra el brillo aterrador de los ojos de un jaguar. El océano nocturno brilla con luz propia, mientras que algas fosforecentes surfean sobre las olas hasta reventar como estrellas contra la playa, delineando con visos plateados las formas sumergidas de animales marinos. El día es igualmente sorprendente: las águilas cuelgan suspendidas en el cielo, y dantas de hocicos largos se arrastran por el sotobosque, instigando el vuelo de bandadas de lapas rojas. Todo eso ocurre mientras diminutos renacuajos exploran el agua estancada en el hueco de un árbol caído. Extraños insectos se camuflan con su entorno y lo que parece ser una hoja tiembla y hábilmente se abalanza sobre su incauta presa. Uno de los parques más extensos del país fue creado aquí y se extiende hasta adentrarse en Panamá: el Parque Internacional La Amistad, un biocorredor de tal valor que dos países se unieron para convertirlo en un bien declarado Patrimonio Mundial. En altamar, un santuario marino protege otro sitio de gran valor patrimonial, la Isla del Coco, donde habitan, inmensos bancos de tiburones martillo. El Pacífico Sur es poseedor de una rica historia, enraizada en las leyendas de piratas y tesoros escondidos, minas de oro y plantaciones bananeras de antaño. Las tribus precolombinas forjaron misteriosas esferas de piedra, perfectas en su geometría, que luego dispersaron por el país. Sus descendientes conservan las tradiciones de sus antepasados. En el centro de todo esto predomina el ecoturismo. La región es única, pues allí los conceptos de sostenibilidad son diligentemente aplicados: comunidades enteras se levantan alrededor de paneles solares, recolectores de aguas de lluvia y jardines de compostaje. Existe un deleite generalizado de poder coexistir sin dejar huella en este trópico soberbio.

Pacífico Sur

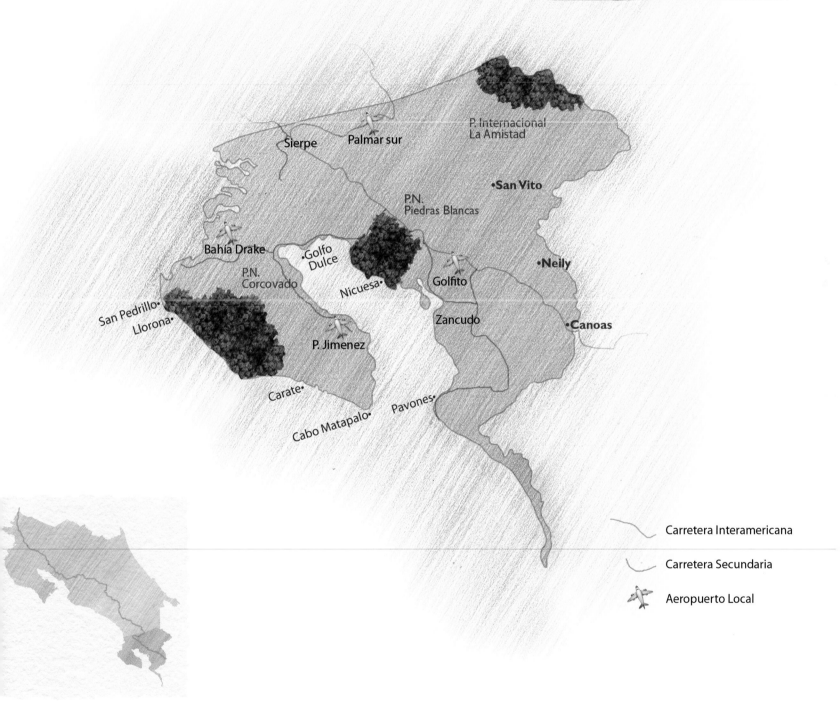

Sierpe

Palmar sur

P. Internacional
La Amistad

San Vito

P.N.
Piedras Blancas

Bahía Drake

Golfo
Dulce

•Neily

P.N.
Corcovado

Nicuesa•

Golfito

San Pedrillo•

Zancudo

•Canoas

Llorona•

P. Jimenez

Carate•

Cabo Matapalo•

Pavones•

Carretera Interamericana

Carretera Secundaria

Aeropuerto Local

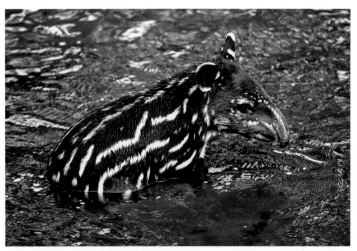

Tapir calf in the Río Sirena, Corcovado National Park
Cria de danta en el Río Sirena, Parque Nacional de Corcovado

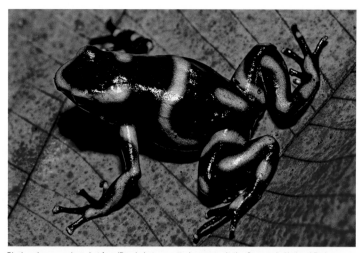

Black and green poison dart frog (Dendrobates auratus), common in the Corcovado National Park
Rana venenosa verdinegra (Dendrobates auratus), abundante en el Parque nacional de Corcovado

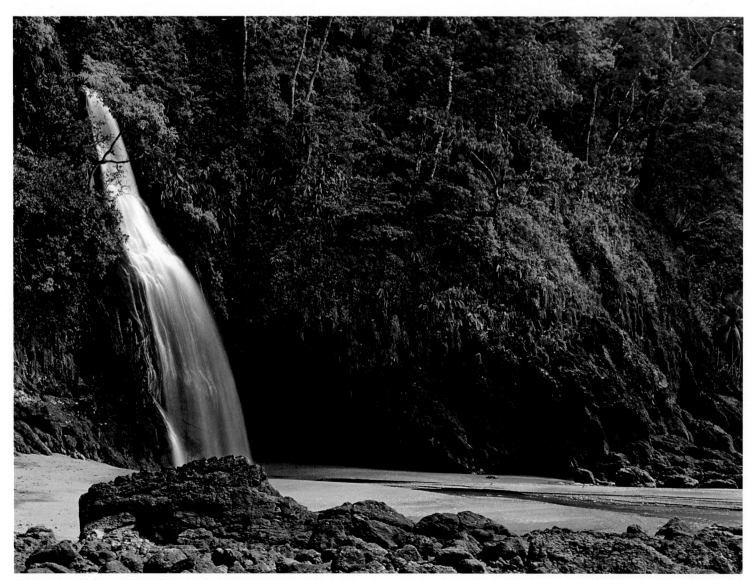

Playa Llorona waterfall, Corcovado National Park, notable for emptying directly onto the beach
Catarata de playa Llorona, Parque Nacional de Corcovado, impresionante por su caida directa a la playa

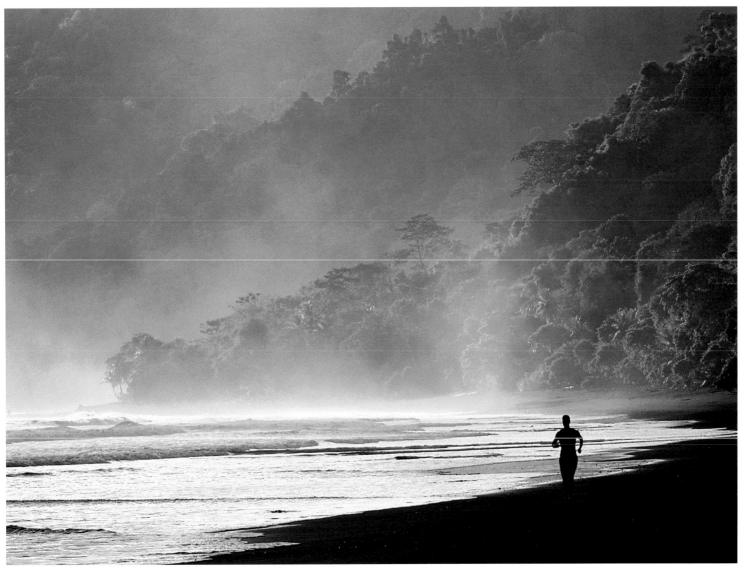

Runner at sunset near the Sirena station, Corcovado National Park
Un corredor al atardecer cerca de la estación de Sirena, Parque Nacional Corcovado

PROTECTED AREAS

There is something primal about being in the Corcovado National Park. It is a place of concentrated life, fervent and infinitely inventive. One's sense of proportion is set on its head: leaves the size of a grown man, impossibly tall trees, lianas twining in every direction, and the industrious simmer of the forest floor, where leaf cutter ants are perpetually clearing away the manna from on high. It's an awe-inspiring place, a true old growth rainforest of Amazonian calibre. Covering most of the Osa Peninsula, the Corcovado contains numerous distinct habitats. Its forests range from lowland tropical looming right to the water's edge, to cloud forest at the highest elevation, twined with swamps, mangroves, estuaries, wetlands, lagoons and alluvial plains. A full quarter of Costa Rica's trees are represented here – an estimated 750 species - including many of the most endangered, such as the highly endemic poponjoche, soaring fifty metres into the canopy. Monolithic stands of royal palms

ZONAS PROTEGIDAS

El Parque Nacional Corcovado es evocador de sentimientos primitivos. Allí, nuestro sentido nato de la proporción se vuelca sobre sí: existen hojas del tamaño de un hombre, árboles de alturas imposibles, lianas ensortijadas, y el hervir furioso del sotobosque, dónde incansables hormigas cortadoras despejan la vegetación caída. Corcovado inspira sobrecogimiento, pues es un bosque lluvioso antiguo comparable con el de la Amazonía. El parque comprende la mayor parte de la Península de Osa y contiene hábitats de gran diversidad. Sus bosques abarcan desde llanuras tropicales hasta bosques nubosos en las alturas, entrelazados con pantanos, mangle, esteros, humedales, lagunas y llanuras aluviales. Un cuarto de la totalidad de los árboles de Costa Rica están representados en Corcovado—aproximadamente 750 especies— incluyendo muchas en vías de extinción, como el endémico poponjoche, que se levanta 50 metros en el aire. Allí, se yerguen las palmas reales y epífitas se adhieren

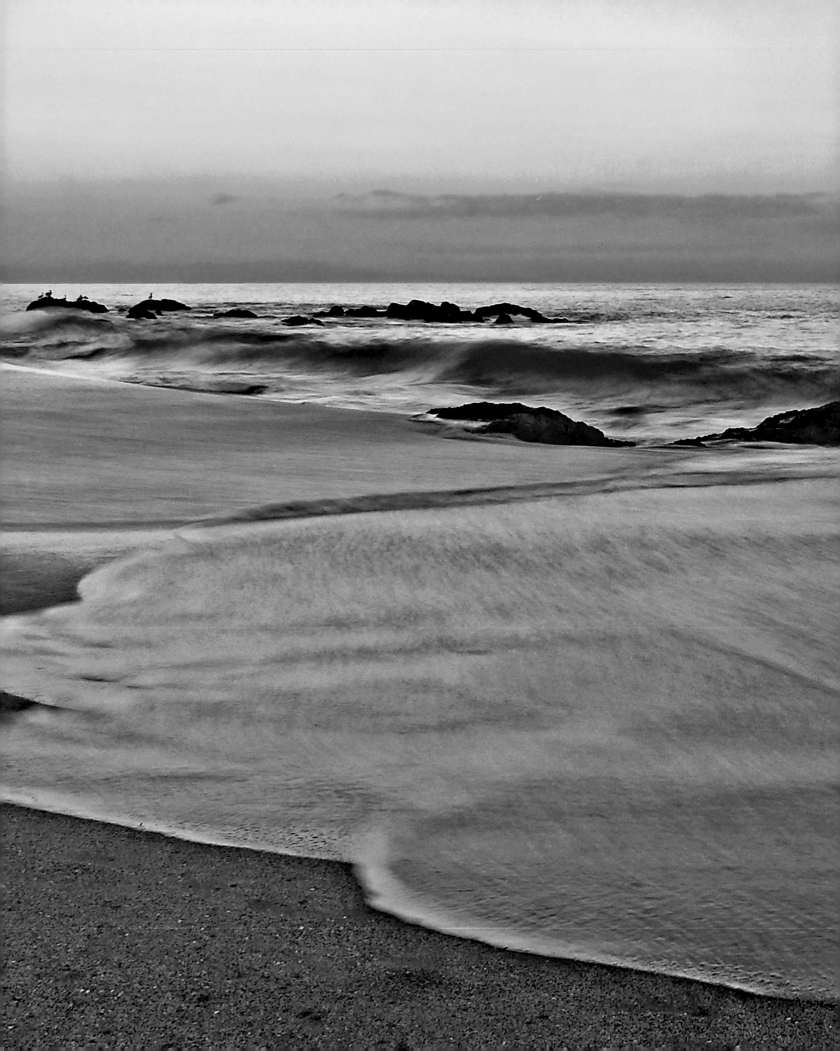

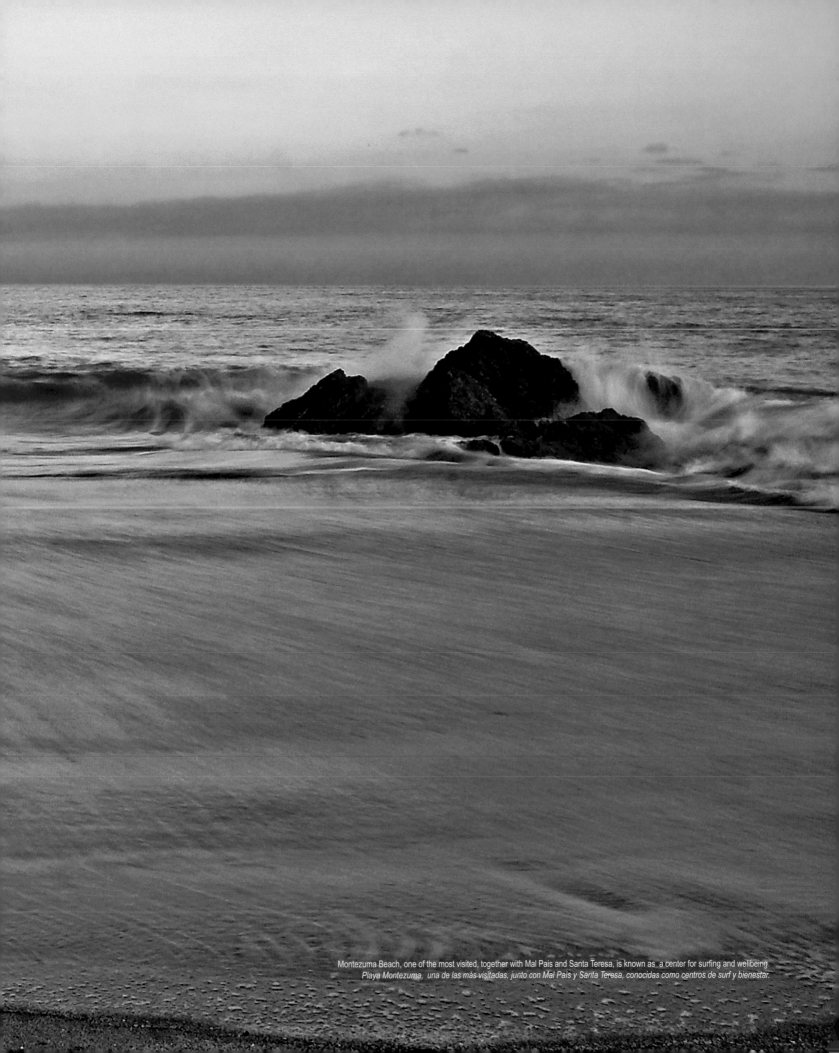

Montezuma Beach, one of the most visited, together with Mal Pais and Santa Teresa, is known as a center for surfing and wellbeing.
Playa Montezuma, una de las más visitadas, junto con Mal Pais y Santa Teresa, conocidas como centros de surf y bienestar.

Common potoo (Nyctibius griseus). Spotting one is a coup for any bird-watcher, as it blends in seamlessly with the tree branches
Pájaro estaca (Nyctibius griseus), reconocerlo es un gran logro para cualquier observador de aves, pues se mimetiza como una rama

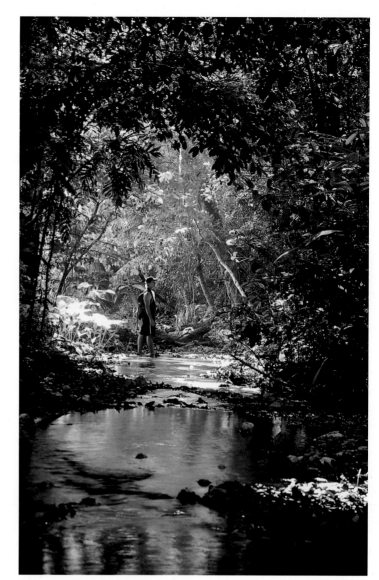

Stream in the Remanso, Cabo Matapalo
Quebrada en el Remanso, Cabo Matapalo

are found within the park, and epiphytes cling to nearly every trunk and branch, colourful bromeliads and orchids so rare, scientists keep their exact location secret to protect them. Such diverse vegetation harbours a staggering variety of creatures, from the smallest insects to the largest predators in the country. The rainforest's most sensitive inhabitants thrive here, tiny frogs of exquisite detail: candy-coloured poison dart frogs, and delicate glass frogs, translucent to the core. Equally vibrant, yet far more deadly, pit vipers lie coiled in wait. Wild tapirs and their young carve clear trails through the forest, while scarlet macaws and squirrel monkeys gaze down knowingly from their high perches, ever-mindful of the powerful harpy eagle above. The Osa Peninsula is home to the last healthy population of jaguars, whose survival depends greatly on the well-being of the saíno, or white-collared peccary, a porcine creature that is its primary prey. It is the most biodiverse place in Costa Rica, and rivals any similar area in the world. It is also one of the wettest places in

a troncos y ramas; existen también bromelias coloridas y orquídeas tan exóticas que los científicos mantienen su ubicación secreta para protegerlas. Una vegetación tan diversa alberga a una asombrosa variedad de criaturas, desde los insectos más pequeños hasta los depredadores más grandes del país. Las especies más sensibles prosperan en este ambiente; diminutas ranas exquisitamente detalladas, venenosas y de colores como confites, y delicados sapos de vidrio, transparentes hasta las entrañas. Las víboras, igualmente vívidas pero potencialmente letales, aguardan enrolladas a su presa. La Península de Osa es también, el hogar de la última población pujante de jaguares, cuya supervivencia depende en gran medida del bienestar del saíno, la presa favorita del jaguar. La Osa es la localidad con mayor biodiversidad del país y es comparable con cualquier otro sitio de gran intensidad biológica en el mundo. También es uno de los sitios más húmedos del país: en algunos sectores, hasta 6000 mm de lluvia caen al año—el combustible para el crecimiento fenomenal

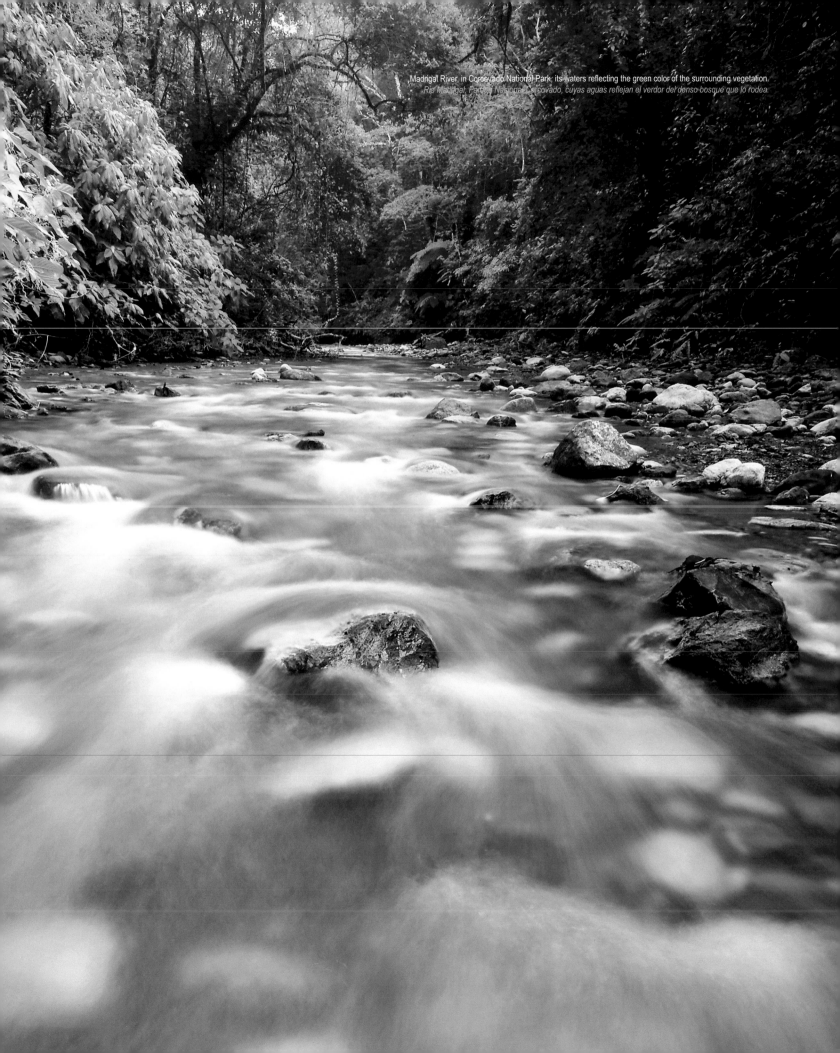

Madrigal River, in Corcovado National Park, its waters reflecting the green color of the surrounding vegetation.
Río Madrigal, Parque Nacional Corcovado, cuyas aguas reflejan el verdor del denso bosque que lo rodea.

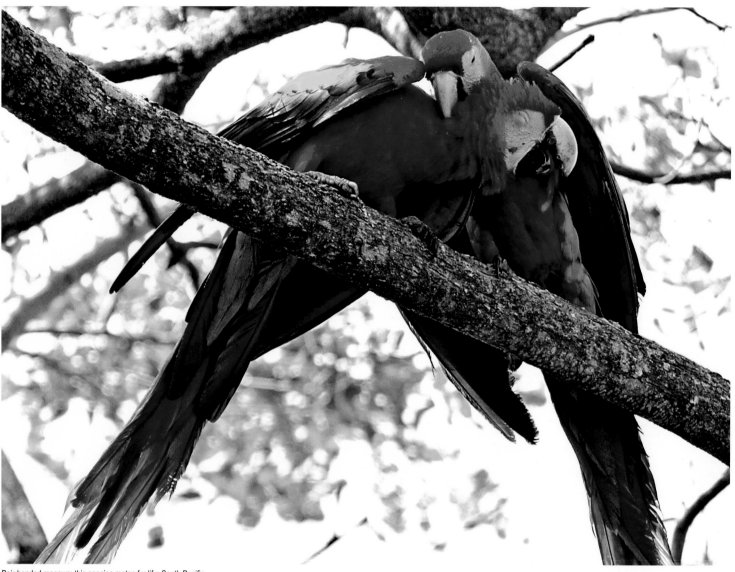

Pair-bonded macaws; this species mates for life. South Pacific.
Lapas en apareo, siendo aves que viven en pareja la mayoría de su vida, Pacífico Sur

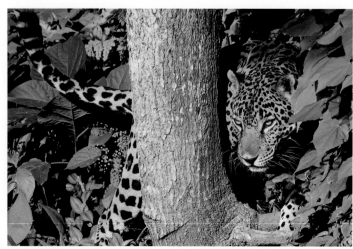

The Corcovado National Park is one of the last natural refuges of the distinctive jaguar
El Parque Nacional de Corcovado, es uno de sus últimos refugios naturales del emblemático jaguar

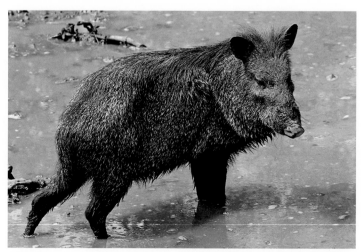

Collared Peccary, very common in the forests of Corcovado National Park, were they form big and dangerous packs.
Saíno, muy común en los bosques del Parque Nacional de Corcovado, adonde forman grandes y peligrosas manadas.

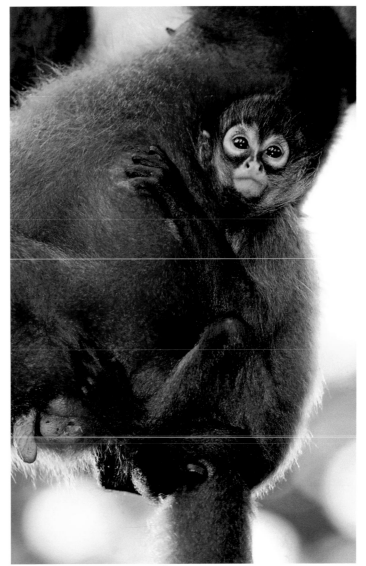

The South Pacific is home to the largest population of scarlet macaws in the country. Tiskita
El Pacífico Sur es el sitio de mayor abundancia de lapa roja en el país, Tiskita

A baby spider monkey clings tightly to its mother, Corcovado National Park
Una cría de mono colorado o araña se aferra fuertemete a su madre, Parque Nacional Corcovado

the country. Up to 6000 mm – 20 feet! – of rain falls in some sections each year, fuel for the Corcovado's phenomenal growth. A tenth of the park's 500 square kilometres extends to the sea, sheltering many migrant whale species. Humpback populations from the north and south Pacific meet here to mingle their genes, and the colossal blue and sperm whales pass through its waters. No fewer than 17 dolphin species have been recorded, including the striking black and white shape of the killer whale. On remote beaches, four marine turtle species lay their eggs, including the ancient leatherback. Bull sharks patrol the salt and fresh-water passages of the park, hunting alongside crocodiles in the wide estuary mouths. Isla Caño, just 20 kilometres offshore, is ringed with more than a dozen coral species. This array of marine life could only be exceeded by a sanctuary anchored in the vast loneliness of the Pacific: Cocos Island. Set 550 kilometres from Costa Rica's western coast, this living promontory was declared a World Heritage Site, and con-

de Corcovado. El parque se extiende hasta el mar, albergando a varias especies migrantes de ballenas. Las poblaciones de ballenas jorobadas del norte y del Pacífico Sur se encuentran allí para procrear, como también se ven las descomunales ballenas azules y cachalotes. No menos de 17 especies de delfines se han observado, incluyendo el aterrador contorno negro y blanco de la Orca o 'ballena asesina'. En playas remotas, cuatro especies de tortugas marinas anidan en las playas, incluyendo la ancestral tortuga baula. Tiburones toro patrullan los canales de aguas saladas y dulces del parque, cazando a la par de cocodrilos en las anchas bocas de los esteros. La Isla del Caño, a sólo 20 kilómetros de la costa, está enmarcada por una docena, o más, de especies coralinas. Este gran despliegue de vida marina solo es excedida por los santuarios anclados en la vasta soledad del Pacífico: la Isla del Coco. A 550 kilómetros de la costa oeste de Costa Rica, este promontorio vivo fue declarado Patrimonio de la Humanidad. La isla está densamente cubierta

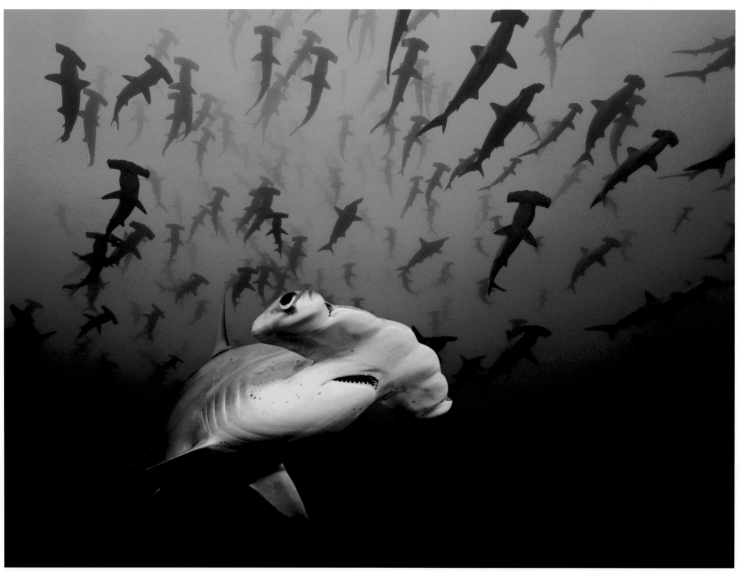

The endangered hammerhead shark gathers in massive schools around the Isla del Coco, one of the few places in the world, along with the Galapagos Islands, where this phenomenon can be observed
El tiburón martillo, en peligro de extinción, se puede ver en escuelas masivas en la Isla del Coco, uno de los únicos lugares en el mundo, junto con las Islas Galapagos, donde se observa este fenómeno

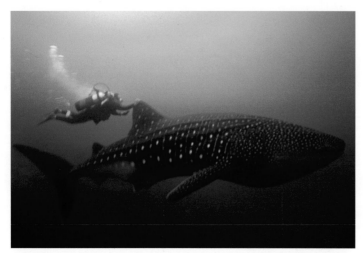

Whale shark, part of the rich marine life that has made Isla del Coco's scuba-diving world famous
Tiburón ballena, parte de la abundante fauna marina que ha hecho mundialmente famosa para el buceo a la isla del Coco

View of Chatham Bay, Isla del Coco
Vista de la Bahía de Chatam, Isla del Coco

The rocky formations around the Cocos Island serve as nesting habitats for seabirds
Las formaciones rocosas en alrededores de la Isla del Coco sirven de hábitat para la anidación de aves marinas

Isla del Coco's geographic position makes it an important nesting site for several marine bird species, the majority of which are migrant visitors, with only eight resident species on the island
La posición geográfica de la Isla del Coco, la convierten en un punto importante para concentración de especies de aves marinas, la mayoría son visitantes y solo ocho especies residen permanentemente

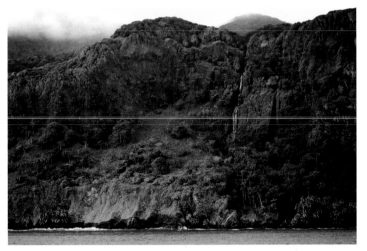

View of one of the steepest slopes of Cocos Island, with one of its more than 200 waterfalls
Vista de le escarpada costa de la isla del Coco, con una de sus más de 200 cataratas

A path traversing the dwarf forest, adjacent to Cerro Iglesias, the highest point on Isla del Coco
Sendero que cruza el bosque enano, rumbo al Cerro Iglesias, el punto más alto de la Isla del Coco

sidered for one of the world's Seven Wonders of Nature. It is densely covered with tropical forests, rivers and waterfalls, and home to an astonishing number of endemic species. There is no other like it in the east Pacific. Far from land, life here evolved by chance, and in complete isolation. Isolated it remained, until discovered by European explorers in the 16th century. Subsequent centuries spawned legends of buried treasure on the remote outpost, but the real treasure is the island itself. Cocos Island is situated at a nexus of ocean currents, which draw in nutrients and pelagic visitors from disparate regions of the Pacific to the underwater oasis. Vast schools of hammerhead sharks weave through the island's waters, mingling with tuna, whale sharks, manta rays, and whales. It is widely considered one of the world's best scuba diving locations, and was visited often by famed oceanographer Jacques Cousteau. It is a place as wondrous as it is fragile, and a legacy to the entire world.

por bosques tropicales, ríos y cascadas, y es hogar de una variedad de especies endémicas. Lejos de la costa, la vida allí se desarrolló al azar y en aislamiento. La Isla del Coco está localizada en un punto de intersección de corrientes marinas, las cuales atraen nutrientes y visitantes pelágicos de diversas regiones del Pacífico hacia el oasis submarino. Extensas escuelas de tiburones martillo se desplazan por entre las aguas oceánicas, mezclándose con atunes, tiburones ballena, mantas raya y cachalotes. La isla es considerada uno de los mejores sitios de buceo en el mundo, y fue visitada con frecuencia por el famoso oceanógrafo Jacques Cousteau. Es un lugar tan maravilloso como frágil; definitivamente, es un legado para el mundo entero.

COSTA

El Golfo Dulce, una ensenada amplia de inmensa popularidad con los adeptos a la pesca deportiva, actúa como una división entre la Península de Osa y el margen

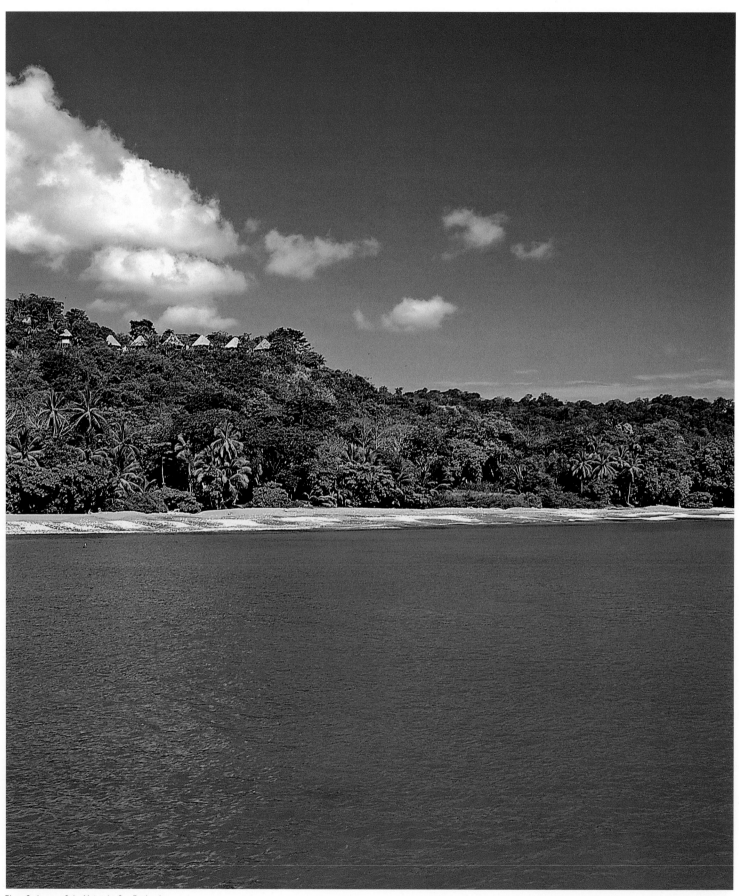

Playa Carbonera, Cabo Matapalo, Osa Peninsula
Playa Carbonera, Cabo Matapalo. Península de Osa

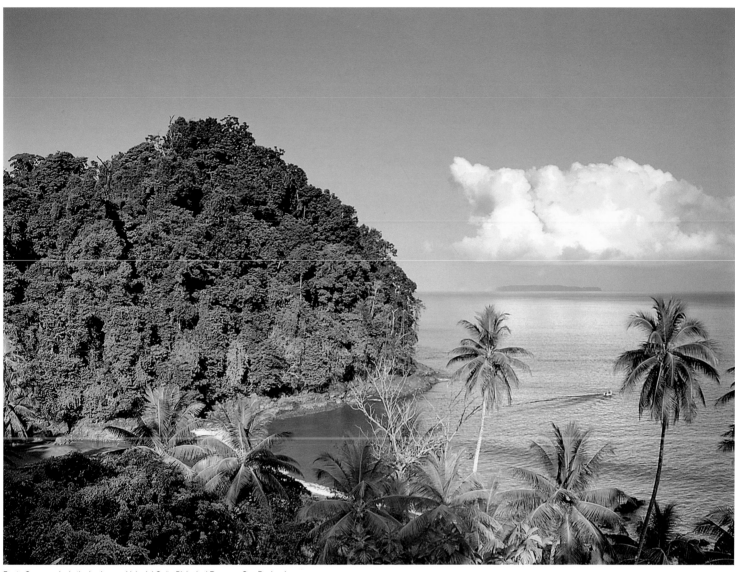

Punta Campanario, in the background Isla del Caño Biological Reserve, Osa Peninsula
Punta Campanario, en el fondo la Reserva Biológica Isla del Caño, Península de Osa

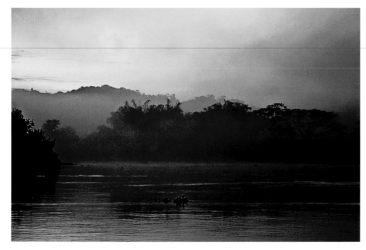

Rio Serpe at dawn. Here the country's largest mangrove swamp is found
Rio Sierpe al amanecer. En este se encuentra el manglar más extenso del país

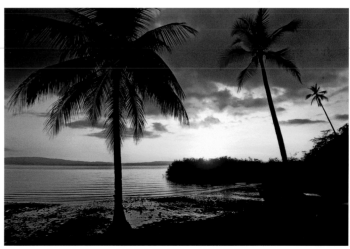

Mangrove near the Piedras Blancas National Park. The Golfo Dulce houses 5% of the mangroves of Costa Rica's Pacific coast
Manglar cerca del parque Nacional Piedras Blancas. El Golfo Dulce tiene el 5% de los manglares del litoral pacífico de Costa Rica

COAST

Dividing the Osa Peninsula and the eastern mainland lies the Golfo Dulce, (sweet gulf), a large inlet immensely popular for sport-fishing. This and eco-tourism are redefining the South Pacific. Once the headquarters of the United Fruit Company, the port town of Golfito was dominated by banana plantations for 50 years, until the company pulled out of the country altogether in 1985. It was the end of an era, the age of the "Banana Republic", but also the seeds of a new beginning. The Costa Rican government created parks and reserves of the areas left untouched by industry, and established a duty free zone to increase trade in the region, which helped offset the economic backlash. In the quarter century hence, the South Pacific is gradually becoming known for its spectacular beaches, unparalleled surf breaks, and above all, natural vitality – on land and off. Two hours south of Golfito, Pavones is especially renowned for a dizzyingly long left break, yielding up to three exhilarating minutes in a single ride. There is little

oriental de la costa. Allí, la pesca deportiva y el eco-turismo redefinen el Pacífico Sur. Lo que otrora fuese la sede de la United Fruit Company, el puerto de Golfito fue dominado por plantaciones de banano durante medio siglo, hasta que la compañía salió finalmente del país en 1985. Fue el fin de una época, el fin de la "República Bananera", pero también se sembró la semilla de un nuevo futuro. El gobierno costarricense creó parques y reservas en las áreas que no fueron intervenidas por la industria del banano, y establecieron una zona de libre comercio para incentivar la industria en la región. En los últimos 25 años, el Pacífico Sur se está descubriendo como poseedor de playas y breaks de surf espectaculares, y por encima de todo, por su vitalidad natural. Dos horas al sur de Golfito, Pavones es especialmente conocida por un break de punto izquierdo largo, el cual le brinda al surfista hasta tres minutos de maniobrabilidad sobre una ola. Gracias a lo remoto del área, hay poca competencia por las olas. La Península de Osa ha cultivado a un grupo creciente de

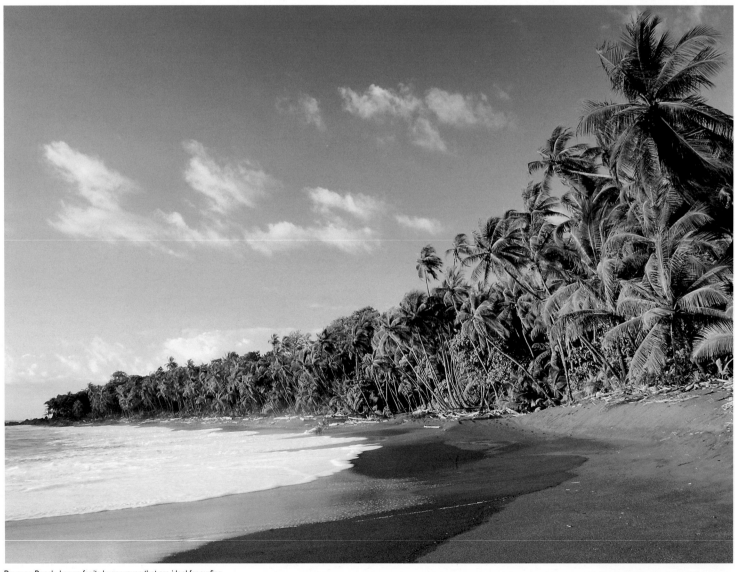

Pavones Beach, known for its huge waves that are ideal for surfing.
Playa Pavones , conocida por su intenso oleaje, ideal para el surf.

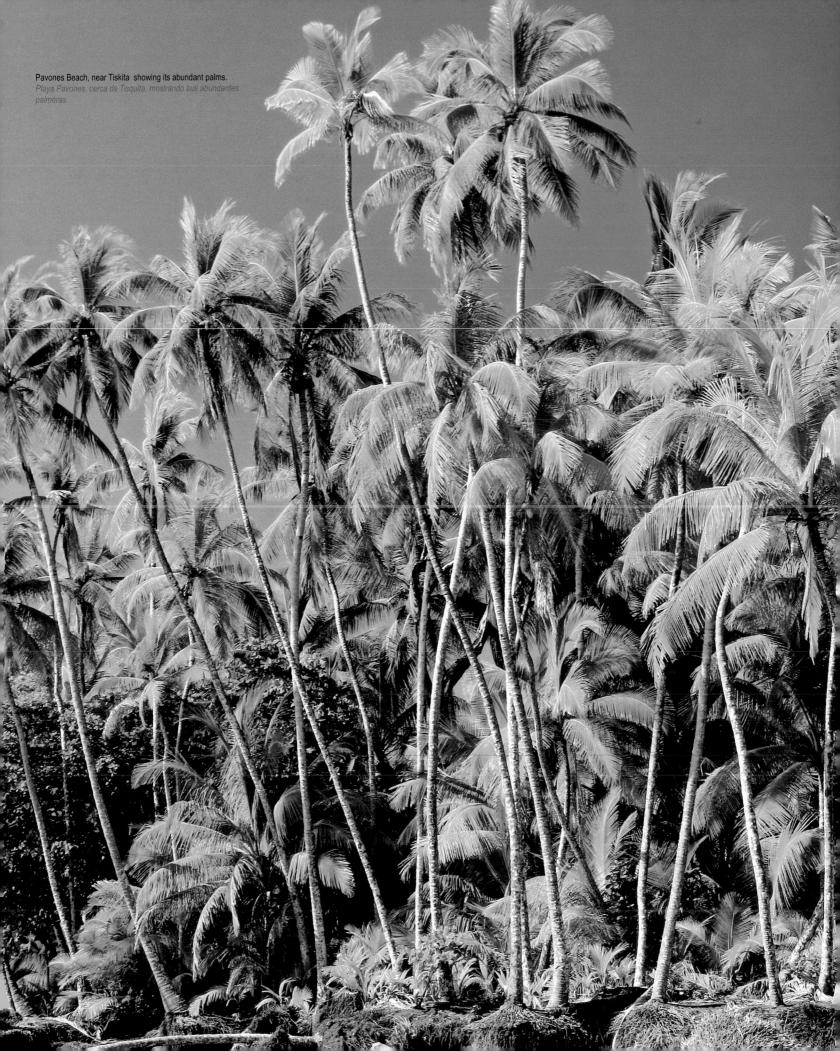

Pavones Beach, near Tiskita showing its abundant palms.
Playa Pavones, cerca de Tisquita, mostrando sus abundantes palmeras.

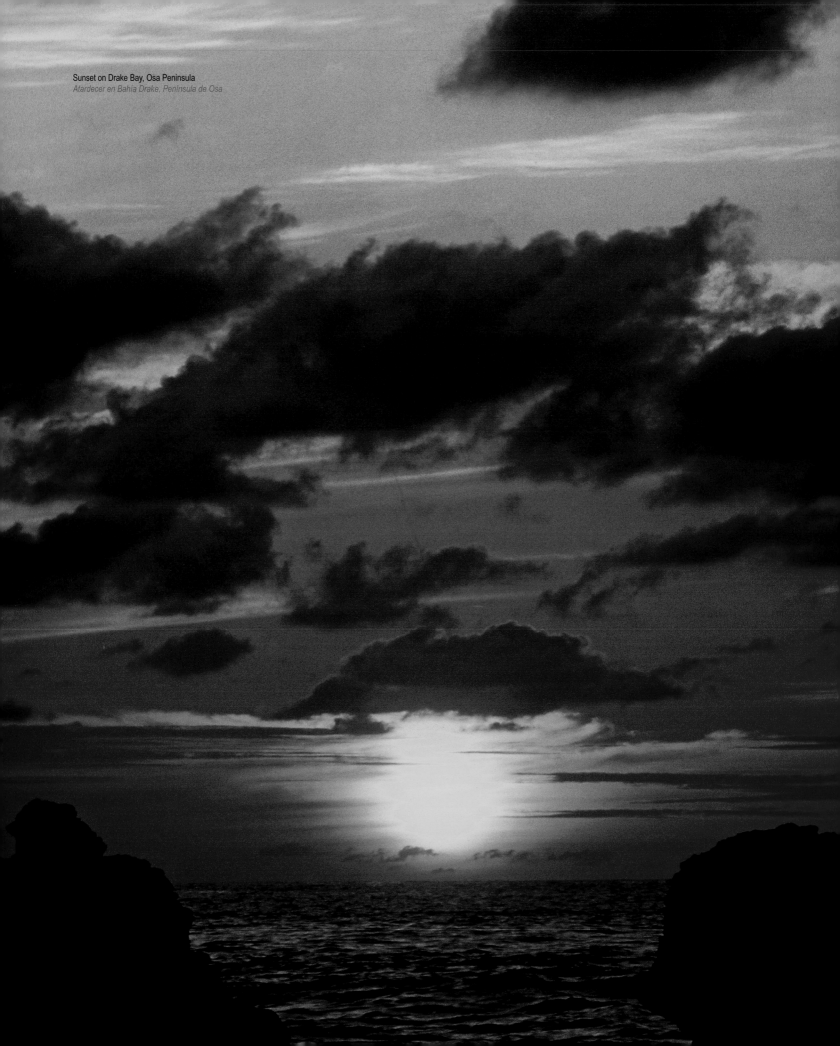

Sunset on Drake Bay, Osa Peninsula
Atardecer en Bahía Drake, Península de Osa

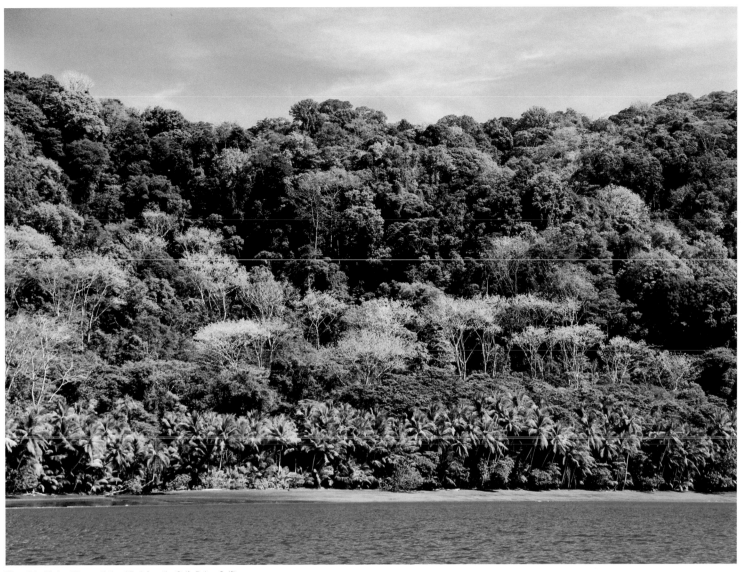

View of the Piedras Blancas National Park from the Golfo Dulce, Golfito.
Vista desde el Golfo Dulce del Parque nacional Piedras Blancas,Golfito

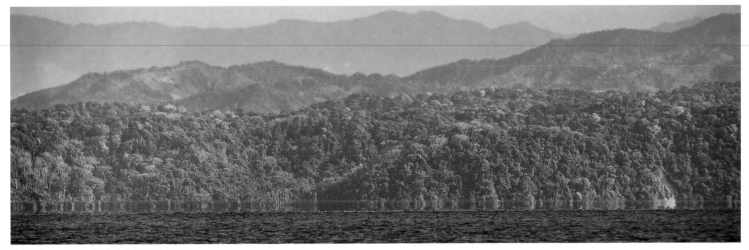

Piedras Blancas National Park, Golfo Dulce, Golfito
Parque Nacional Piedras Blancas, Golfo Dulce. Golfito

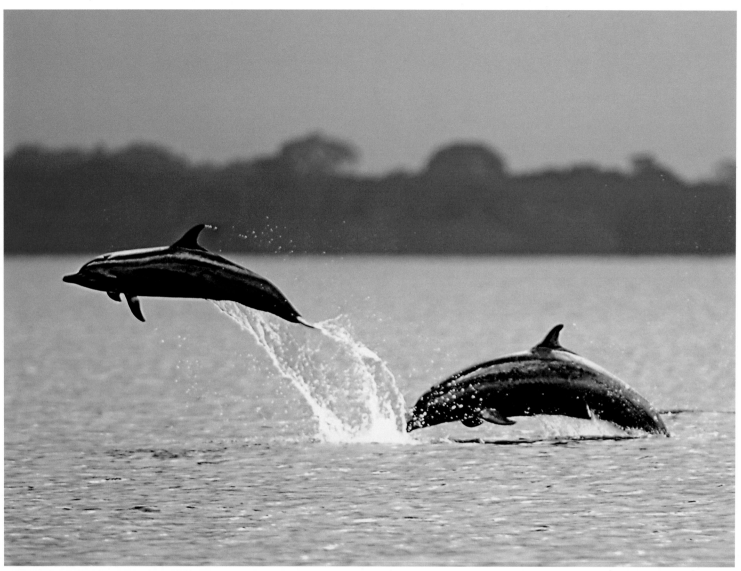

The Golfo Dulce attracts dolphins and whales, which take advantage of its warm waters to raise their young
El Golfo Dulce atrae a delfines y ballenas que aprovechan sus aguas cálidas para tener a sus crías

competition in the water, thanks to the area's remoteness, and the onshore landscape is equally rustic. The Osa Peninsula has also gathered a surf following of note, particularly on Cabo Matapalo, directly across the bay from Pavones. At the north of the Peninsula, the Sierpe River is a popular and isolated fishing destination. Enclosed in the Terraba Sierpe national wetlands, the river borders the largest mangrove reserve in Central America, home to many gamefish, and a variety of birds, insects and plants. The area is believed to be the origin of the stone spheres, monolithic carvings almost perfectly spherical, found here and throughout the country. Shaped nearly 2000 years ago by early indigenous tribes, their meaning remains as solidly impenetrable as their presence. Burial sites on Isla Caño are also rife with tribal carvings and pottery. Descendants of those same indigenous tribes still live in the area, their small thatched huts blending seamlessly into the vegetation and natural processes that surround them; a roadmap to the region's future, as silently symbolic as the relics of their ancestors.

seguidores de surf, particularmente en el Cabo Matapalo. Al norte de la Península, el Río Sierpe es una popular y aislada localidad para la pesca. Encerrado en el Humedal Nacional de Térraba-Sierpe, el rio se delimita por la reserva de mangle más grande de Centro América, hogar de peces grandes y de una gran variedad de pájaros, insectos y plantas. Se cree que las esferas de piedra regadas por todo el país se originaron allí; estos monolitos de perfección esférica fueron tallados hace casi dos mil años por tribus indígenas, y su significado sigue siendo un misterio, tan impenetrable, como su presencia. Los cementerios de la Isla del Caño también son excepcionales por la cantidad de tallas tribales y cerámica encontradas. Los descendientes de aquellas tempranas tribus aún viven en la región. Sus chozas con techos de paja se mezclan armoniosamente con la vegetación y con los procesos naturales del entorno: ellos son el futuro de la región—silenciosos y simbólicos como las reliquias de sus antepasados.

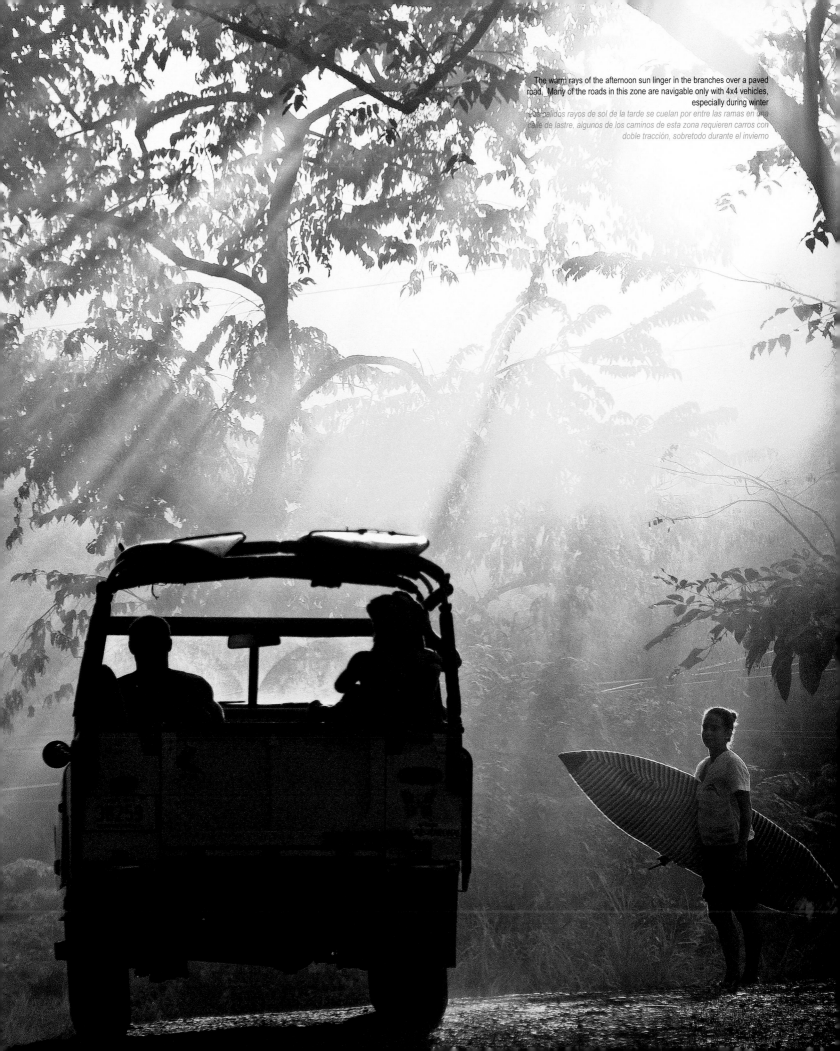

The warm rays of the afternoon sun linger in the branches over a paved road. Many of the roads in this zone are navigable only with 4x4 vehicles, especially during winter

Los pálidos rayos de sol de la tarde se cuelan por entre las ramas en una calle de lastre, algunos de los caminos de esta zona requieren carros con doble tracción, sobretodo durante el invierno

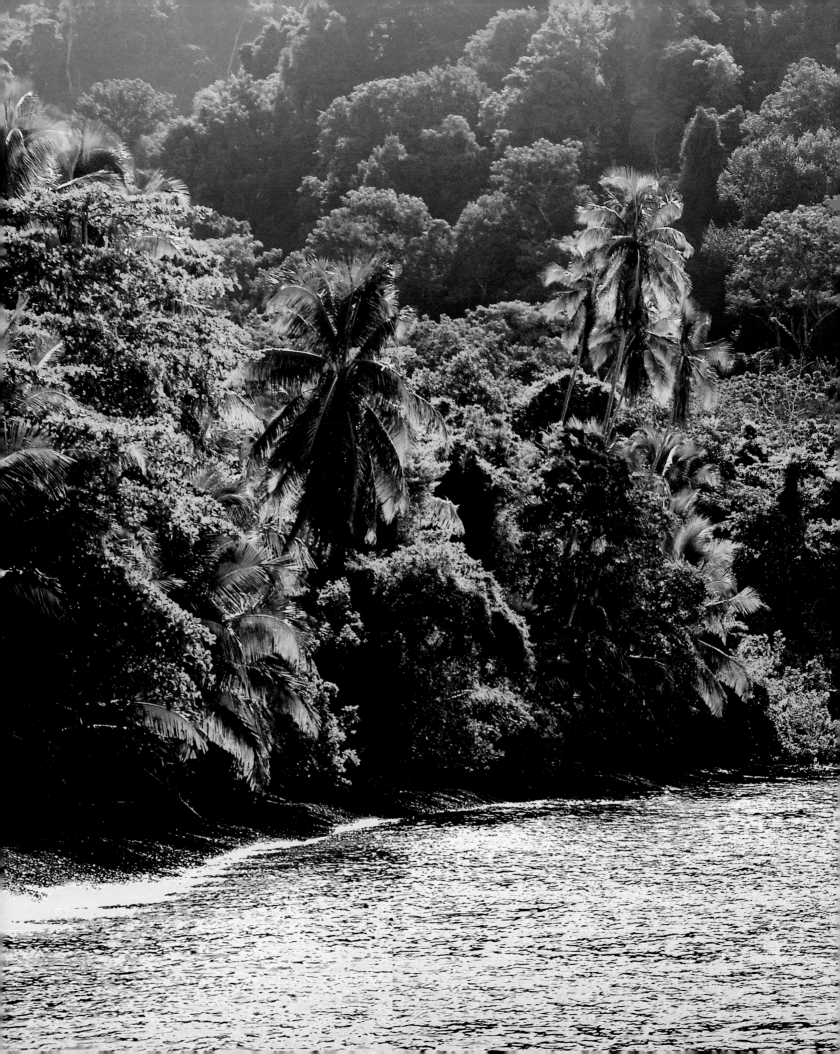

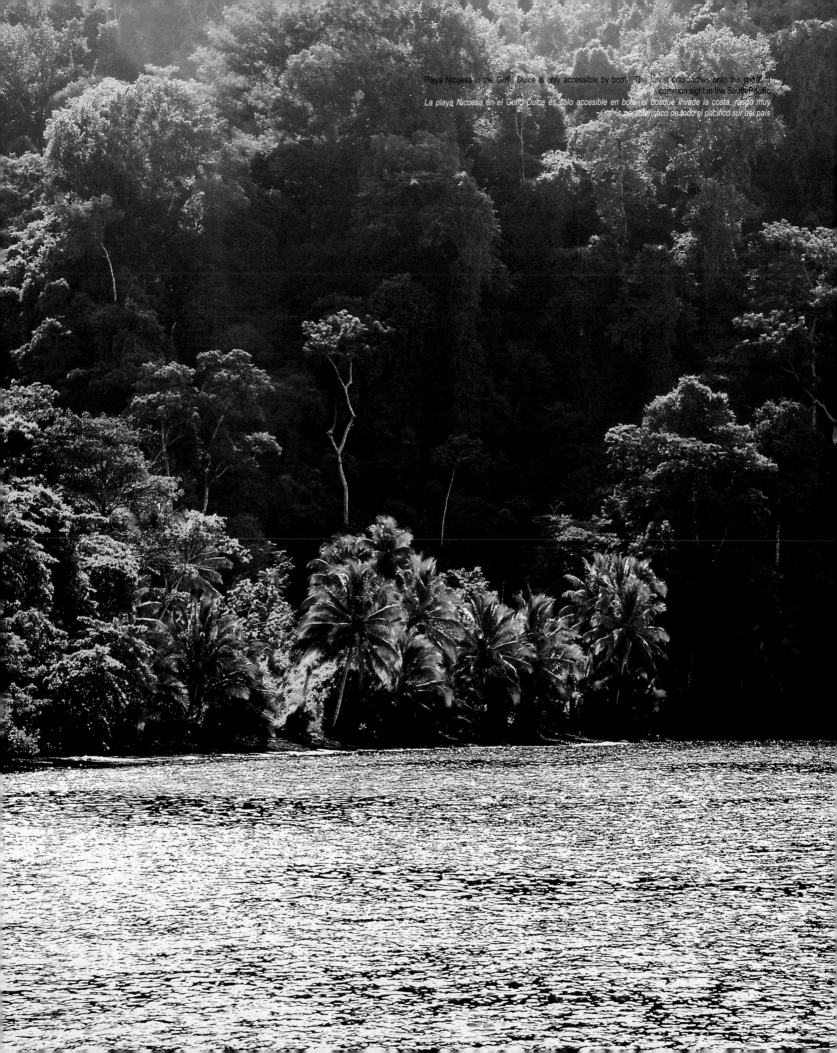

Playa Nicuesa in the Golfo Dulce is only accessible by boat. The forest encroaches onto the coast, a common sight in the South Pacific.

La playa Nicuesa en el Golfo Dulce es solo accesible en bote; el bosque invade la costa, rasgo muy característico de todo el pacífico sur del país.

SAN JOSE AND SURROUNDINGS
SAN JOSÉ Y ALREDEDORES

The Central Valley, nestled high between mountain ranges, is the country's undisputed nexus. Here live more than two-thirds of the country's four million inhabitants, in this fertile plateau ringed by volcanoes and rolling hills. Colonized in the 16th century by the Spanish, the daunting interior landscape, rising thousands of feet in jagged jungle waves, minimized the colonial influence. Small communities of Galician settlers mingled with aboriginal tribes as well as Afro-Caribbean and Chinese settlers over generations to create today's diverse ethnic tapestry. Agriculture dominated early rural life, that of a hard-working people devout in their Catholic faith. This was the kernel from which Costa Rica's independence from Spain and the rest of Central America would germinate. In the 19th century a pivotal crop was planted in the Central Valley's high altitudes: from the rich volcanic soil grew the precious coffee beans that became the country's first great commerce. Coffee's great success propelled Costa Rica into a modest prosperity that would set it apart in the region. In the lofty cities that sprang up from the early settlements, the framework for a peaceful democracy was laid, an egalitarian government that would provide health care and education for its people; from the baronies of the elite families, and humble farmers and labourers, would emerge the crucial middle class that defines its populace and politics today. Through this physical heart the nation's life blood pulses: from major roadways to the country's main rivers, from the seat of power to the fruit of industries, everything flows from the Central Valley. It is also the country's artistic and educational hub, with many outdoor festivals and celebrations throughout the year. San Jose, the nation's capital and largest city, is home to the National University and University of Costa Rica, among dozens of learning institutes. Its architecture bears the early Spanish colonial influence, most evident in older edifices such as the stately National Museum and the ornate National Theater, and its many beautiful churches. Sprawling green areas are scattered throughout the urban setting, thick with flowering trees and idyllic ponds, while the backdrop of hills frames the distant view. Despite the bustle and energy of the cities, vast swathes of untouched forests, protected in national parks and reserves, lie just beyond the urban enclaves, juxtaposing Costa Rica's essential and emergent natures at the energetic crossroads of the Central Valley.

El Valle Central, enclavado entre cadenas de montañas, es el vínculo primordial que une a toda Costa Rica. Allí, en una fértil meseta rodeada de volcanes y ondulantes colinas, viven más de dos tercios de los cuatro millones de habitantes del país. Colonizadores españoles arribaron en el Siglo XVI, pero el sobrecogedor paisaje interno de inhóspitos parches selváticos impidió una mayor influencia colonial. Reducidas comunidades de colonos Gallegos intercaladas con tribus aborígenes y pobladores Afro-caribeños y chinos crearon el tapiz étnico que conforma el país hoy en día. La agricultura dominó el temprano quehacer rural de un pueblo Católico y creyente y fue seminal en la evolución del movimiento de independencia de Costa Rica y del resto de Centroamérica. En el Siglo XIX, un cultivo fundamental fue plantado en las alturas del Valle Central, en ricos suelos volcánicos: el café se convirtió en el primer gran producto comercial del país. El tremendo éxito del café catapultó a Costa Rica a disfrutar de una modesta prosperidad que definiría al país en la región. En las nobles ciudades que se levantaron de aquellos primeros asentamientos, la estructura de la democracia se instauró—la de un gobierno igualitario que brindaría salud y educación a sus ciudadanos. De la cúspide de las élites a los modestos agricultores y trabajadores emergería la crucial clase media, la que define a la población y a sus políticas hasta el presente. A través del Valle Central se mide el pulso del país, pues todo fluye desde este corazón: desde sus principales autopistas, a sus primeros ríos, a la sede del poder y al fruto de su industria. Es también el centro artístico y cultural del país con festivales al aire libre y alegres celebraciones. San José, la capital de la nación y su ciudad más grande, alberga la Universidad Nacional y la Universidad de Costa Rica, y decenas de institutos de aprendizaje. La arquitectura de la capital refleja su herencia colonial, evidente en edificios como el Museo Nacional y el ornamentado Teatro Nacional, además de sus muchas hermosas iglesias. Extensas areas verdes salpican el paisaje urbano con árboles florecientes e idílicas lagunas, mientras las colinas se dibujan en la distancia. Más allá del bullicio y la energía de la ciudad, anchas franjas de bosques impolutos convertidos en parques nacionales se vislumbran en las afueras de los enclaves urbanos, donde se yuxtaponen las distintas pero cohesivas naturalezas del país.

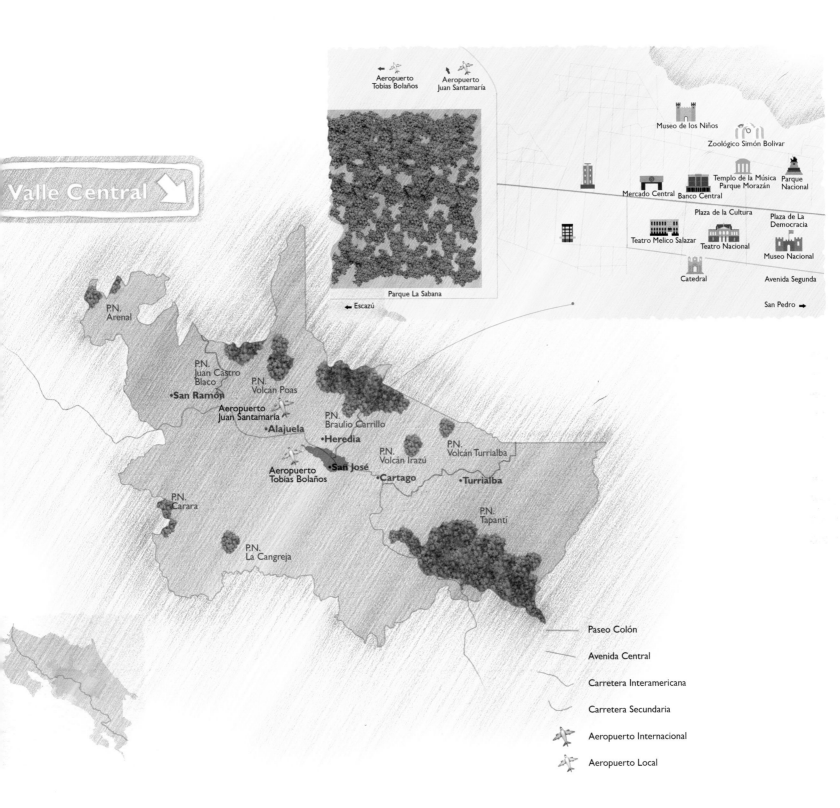

Valle Central

Aeropuerto
Tobías Bolaños

Aeropuerto
Juan Santamaría

Museo de los Niños

Zoológico Simón Bolívar

Templo de la Música
Parque Morazán

Parque
Nacional

Mercado Central Banco Central

Plaza de la Cultura

Plaza de La
Democracia

Teatro Melico Salazar

Teatro Nacional

Museo Nacional

Catedral

Avenida Segunda

Parque La Sabana

← Escazú

San Pedro →

P.N.
Arenal

P.N.
Juan Castro
Blaco

P.N.
Volcán Poas

•San Ramón

Aeropuerto
Juan Santamaría

P.N.
Braulio Carrillo

•Alajuela

•Heredia

P.N.
Volcán Irazú

P.N.
Volcán Turrialba

Aeropuerto
Tobías Bolaños

•San José

•Cartago

•Turrialba

P.N.
Carara

P.N.
Tapantí

P.N.
La Cangreja

Paseo Colón

Avenida Central

Carretera Interamericana

Carretera Secundaria

Aeropuerto Internacional

Aeropuerto Local

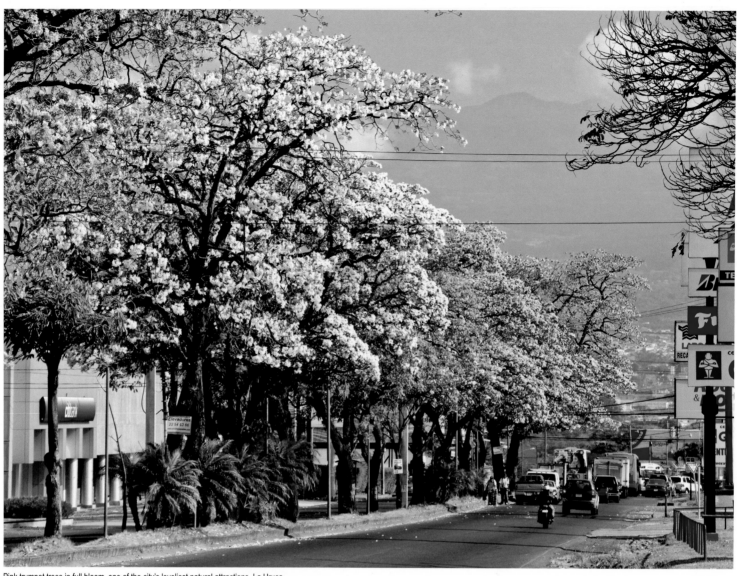

Pink trumpet trees in full bloom, one of the city's loveliest natural attractions, La Uruca
Robles sabanas en plena floración, uno de los mayores atractivos naturales de la ciudad, La Uruca

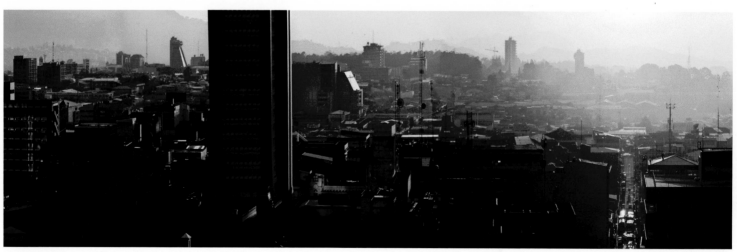

San José at sunset
San José al atardecer

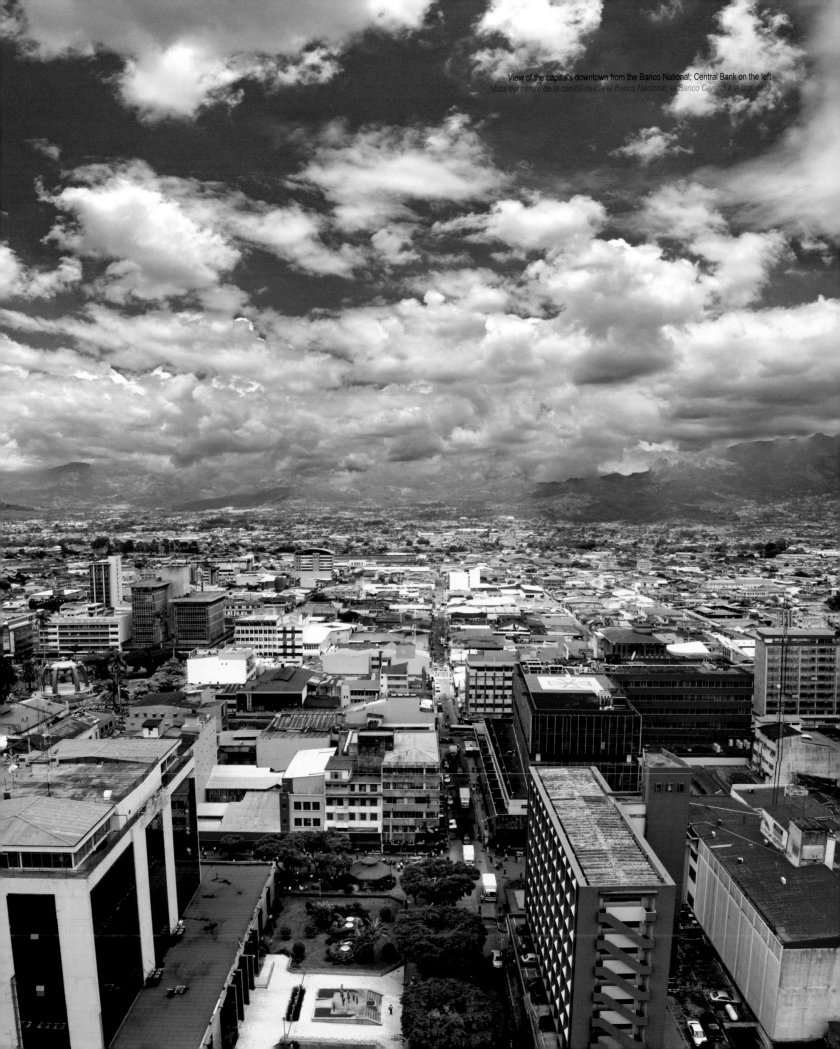

View of the capital's downtown from the Banco National; Central Bank on the left
Vista del centro de la capital desde el Banco Nacional; el Banco Central a la izquierda

The interior of the majestic National Theater, one of the most elegant in all Latin America
Interior del majestuoso Teatro Nacional uno de los más elegantes de toda América Latina

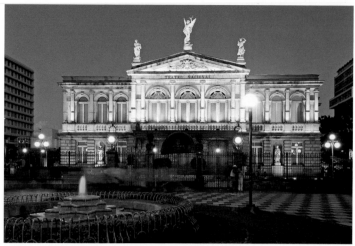

Front view of the National Theater, an architectonic and cultural national jewel.
Vista frontal del Teatro Nacional, joya arquitectónica y cultural del país.

Reflections in the lake at La Sabana of temporary vendors' booths during the International Arts Festival
Reflejos en el lago de La Sabana de los quioscos temporales durante el Festival Internacional de las Artes

One of the lavish floats in the La Luz festival
Una de las majestuosas carrozas en el tradicional festival de La Luz

Sculpture by Jorge Jiménez Deredia, in the gardens of the Metropolitan Cathedral
Escultura de Jorge Jiménez Deredia en los jardines de la Catedral Metropolitana

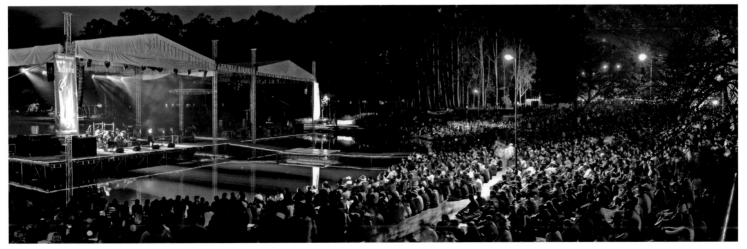

Concert at La Sabana Park, part of the International Arts Festival
Concierto en La Sabana, parte del concurrido Festival Internacional de las Artes

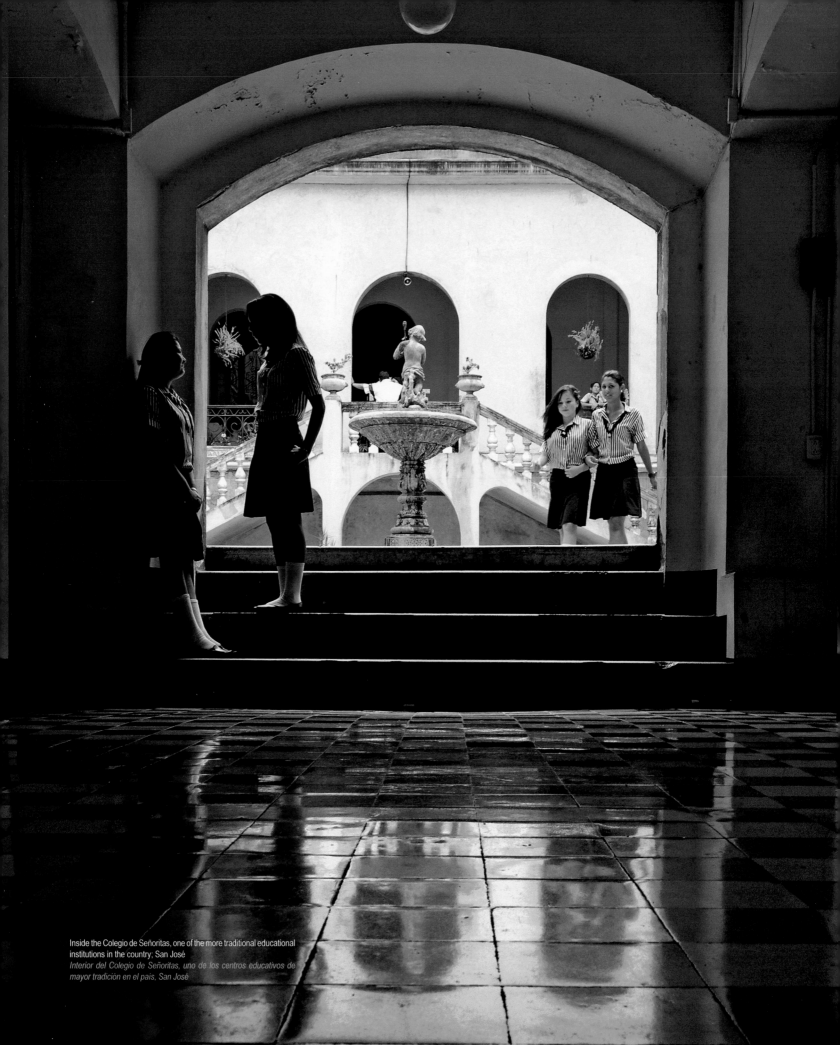

Inside the Colegio de Señoritas, one of the more traditional educational
institutions in the country; San José
*Interior del Colegio de Señoritas, uno de los centros educativos de
mayor tradición en el país, San José*

Metallic school, famous for its metal structure, imported from Belgium.
Escuela Metálica, famosa por su estructura de metal, importada de Bélgica.

San José, today Costa Rica's capital and largest metropolis, started out as a humble collection of thatch and mud huts centred on a tiny chapel. Established in 1736 as a resting stop for travellers, it was known simply as Boca del Monte. Poorly settled, families were forcibly displaced from the surrounding area to populate the town. Despite this reluctant beginning, the population swelled to 5000 by the end of the century, by which time the town became known by the name of its patron saint, St-Joseph, or San José. By 1823, following a civil war in which its residents fought for Costa Rica's full independence within Central America, San José was established as the country's capital, wresting the title from the town of Cartago. Tobacco and then coffee brought success to the Central Valley, and the city grew rapidly, becoming the first city in Latin America to install public electric lighting, and then telephones. By the 20th century, it was a city of grand buildings and homes, parks and cathedrals, culture and modernity. Many of the older buildings exist still,

San José, la capital y la metrópolis más grande de Costa Rica, comenzó con unas cuantas chozas de bahareque alrededor de un templo humilde. Era conocida como Boca del Monte cuando se estableció en 1736 como una parada de reposo para el viajero. A pesar de este comienzo incierto, la población creció hasta llegar a los 5000 habitantes al final del siglo; para entonces, el pueblo se llegó a conocer por el nombre de su santo, San José. Hacia 1823, después de una guerra civil en que los residentes lucharon por la independencia de Costa Rica, San José se convirtió en la capital del país, quitándole el privilegio al pueblo de Cartago. El tabaco y el café trajeron el éxito al Valle Central, y la ciudad creció rápidamente convirtiéndose en la primera ciudad de América Latina con electricidad pública y luego, teléfonos. Para el Siglo XX, ya era una gran ciudad de imponentes edificios y residencias, parques y catedrales, cultura y modernidad. Muchos de los edificios más antiguos aún existen, los centinelas de arte, historia y cultura costarricense. El eco de las pisadas de las

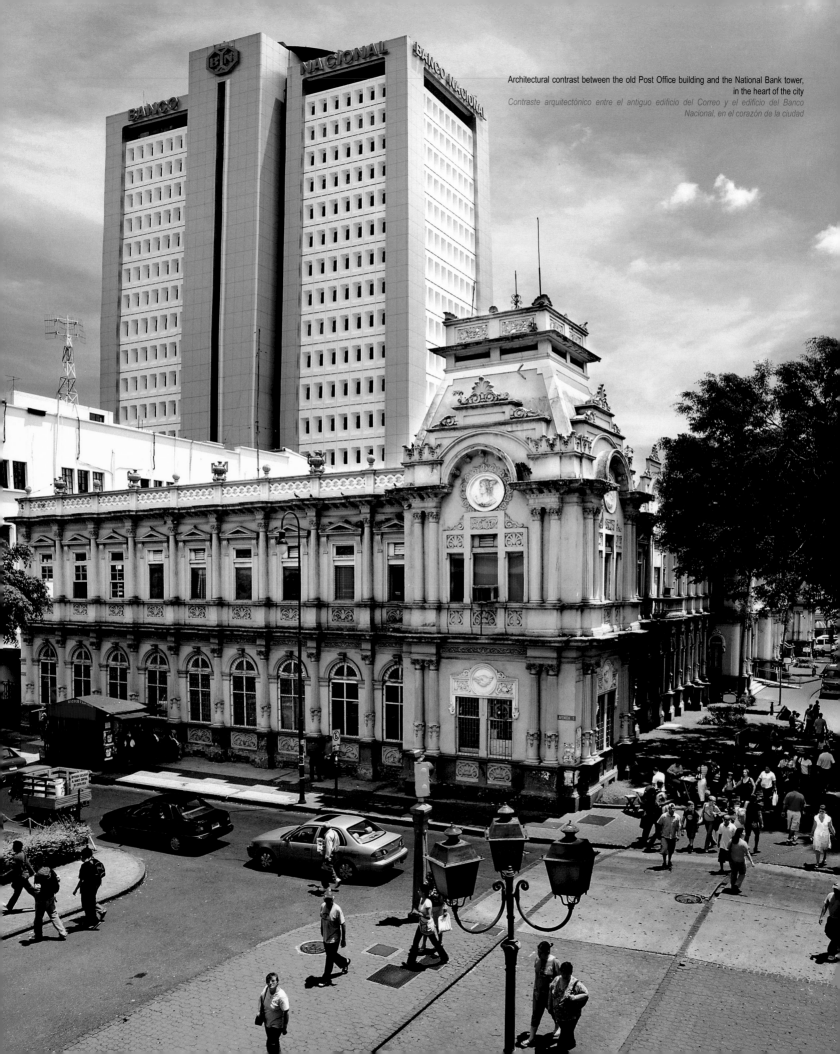

Architectural contrast between the old Post Office building and the National Bank tower, in the heart of the city
Contraste arquitectónico entre el antiguo edificio del Correo y el edificio del Banco Nacional, en el corazón de la ciudad

Casual portraits of passersby in the Plaza de la Cultura, San José
Retratos casuales de transeúntes en la Plaza de la Cultura, San José

curators of Costa Rica's art, history and national culture. The footsteps of schoolgirls have echoed on the tile floors of the Colegio Superior de Señoritas for more than 120 years, a school that has played an essential part in women's rights in Costa Rica. It was originally intended to provide pedagogical training to meet the country's need for educators – an education given freely without regard for status, then and today. Equally venerable is the Teatro Nacional, built in the neo-classical tradition more than a century ago, lavishly gilded and decorated; it resounds today with the music of symphonies and operas. The old Post Office building, stolid and dignified, also stands in contrast to the newer buildings that have sprung up in the city's core, which radiates outward to the surrounding hills in a hodgepodge style. What appears, at first glance, to be complete disarray unfolds to reveal a fascinating city, made up small towns merged by growth and necessity, known by its barrios and landmarks, with surprising pockets of reminiscence woven into the more modern conveniences.

jóvenes aún retumba en los pisos de cerámica del colegio Superior de Señoritas, una institución que ha tenido un rol central en la lucha por los derechos de la mujer en Costa Rica durante más de 120 años. Al principio se pretendía proveer a las damas con un entrenamiento pedagógico para colmar al país de profesores—una educación que se daría libremente sin reparar en condición social, tal y como es hoy en día. Igualmente venerable es el Teatro Nacional, construido en la tradición neo-clásica hace más de un siglo, adornado y decorado espléndidamente; hoy en día, el Teatro Nacional retumba con la música de sinfonías y de óperas. El elegante edificio antiguo del Correo, también se levanta en gran contraste a la par de los edificios más nuevos que se han propagado por el núcleo de la ciudad, irradiándose hacia el exterior, hacia las colinas en un estilo irrestricto. La ciudad es conocida por sus barrios y sus monumentos, con sorprendentes detalles de recuerdos nostálgicos entrelazados con las conveniencias del mundo moderno. El recién inaugurado Estadio Nacional, con

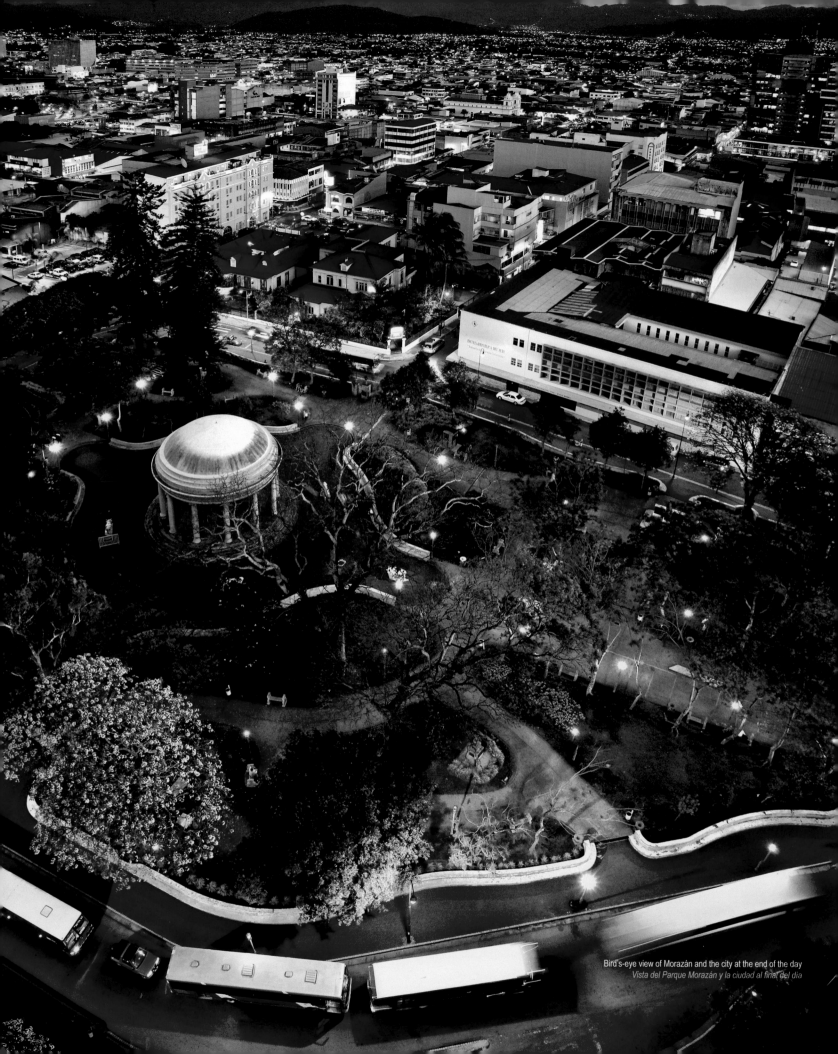

Bird's-eye view of Morazán and the city at the end of the day
Vista del Parque Morazán y la ciudad al final del día

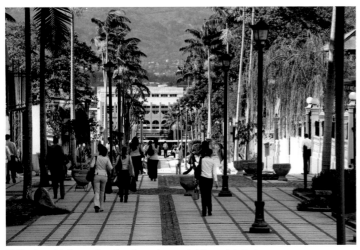

Walking to work in the morning, along the newly-renovated Paseo de la Corte
Varias personas caminan hacia el trabajo en la mañana, por el recientemente renovado Paseo de la Corte

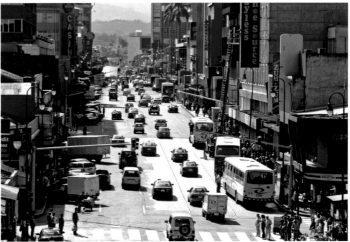

View of 2nd Avenue from the east of the capital city
Vista de la avenida segunda hacia el este de la ciudad capital

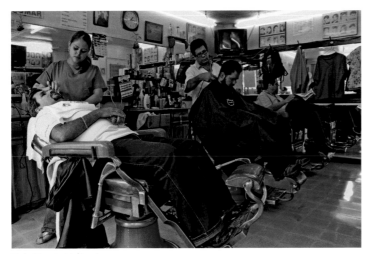

Typical San José barbershop
Interior de una típica barbería josefina

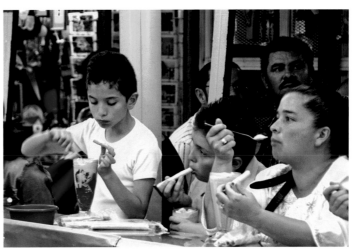

A family enjoys a round of milkshakes at an ice cream shop in San José's central market
Una familia disfruta del tradicional helado de sorbetera en el mercado central, San José

The newly inaugurated National Stadium, with its angular geometry, testifies to the futból fervor so integral to Latin American culture. The gaiety of the Plaza de la Cultura, always bustling with street performers, vendors and tourists, also reveals a cross-section of the city's diverse inhabitants, each of them shaped by the institutions housed around them. Despite the press of more than one million inhabitants, the people of San Jose retain a small-town friendliness. Old friends sit and chat in the cool shade of a park's tree, and pedestrians stop to exchange pleasantries with local vendors, whose stalls spill over with the fresh produce brought in from the many farms on the city's outskirts. And it is here, beneath the open sky, that some of Costa Rica's greatest expressions of culture break free of the confines of walls and take to the streets. The Central Valley's ever-pleasant climate is ideal for outdoor festivals and celebrations, the most notable of which are the Arts Festival, and the Festival of Light. The Arts Festival, established in 1989, presents theater and dance,

su geometría angular, testifica acerca del fervor futbolero tan integral al panorama cultural latinoamericano. El estado permanente de regocijo de la Plaza de la Cultura, siempre alborotada con los artistas callejeros, los vendedores y turistas, también revela la diversidad cultural de los pobladores citadinos. A pesar de la presencia de más de un millón de habitantes, la gente de San José retiene la simpatía de la gente de provincia. Los viejos amigos se sientan a conversar debajo de la sombra fresca de un árbol del parque y los transeúntes se detienen para intercambiar noticias con los vendedores locales, cuyos puestos se derraman con los vegetales frescos que ingresan de las muchas fincas en las afueras de la ciudad. El clima placentero del Valle Central es ideal para los festivales y las celebraciones al aire libre—de estos los más notables son el Festival de Arte y el Festival de la Luz. El Festival de Arte se estableció en 1989; es allí donde se presentan el teatro y el baile, el cine y la poesía, música y arte de miles de artistas costarricenses y extranjeros. El Festival

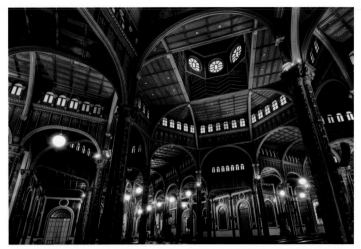

The magnificent interior of the Los Angeles Church in Cartago, home of the country's most revered statue of the Virgin Mary
Magnífico interior de la Iglesia de Los Ángeles en Cartago, casa de la virgen más admirada del país

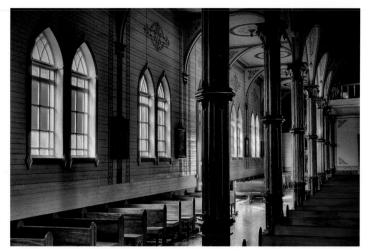

Interior of the Zarcero Church, one of the most picturesque in the country
Interior de la Iglesia de Zarcero, una de las más pintorescas del país.

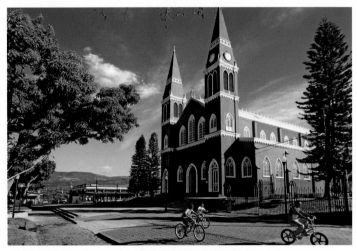

Grecia's church is one of many metal buildings found in the Central Valley
La iglesia de Grecia es uno de los varios edificios de metal que se encuentran en el Valle Central

Facade of the Zarcero Church, a popular tourist attraction
Frente de la Iglesia de Zarcero, de gran atractivo turístico

film and poetry, art and music by thousands of contributing artists from Costa Rica and abroad. The Festival of Light is one of San José's most spectacular Christmas shows, featuring lavish floats, dance troupes, music and masquerades, all to a glimmering backdrop of lights and fireworks that transform the city's downtown into a scene of surreal whimsy. Religious observations are at the heart of many of Costa Rica's most joyous and elaborate celebrations, and the many churches of the Central Valley are equally expressions of devotion in their crafting. The churches of Grecia and Zarcero are popular tourist attractions for metal architecture and exquisitely painted interiors. The Los Angeles Cathedral of Cartago, also revered for its beauty, is the site of an annual religious pilgrimage by millions of devout, and also receives the "torch of freedom" that is carried through Central America each year to celebrate the region's independence. It is an independence that is fiercely guarded, and often renewed in the many ways in which this country defines and distinguishes itself.

de la Luz es uno de los espectáculos más grandiosos de Navidad, presentando carrozas elaboradas, grupos de danza, música y mascaradas, todo ante un estrellado escenario de luces y fuegos artificiales que transforman el centro de la ciudad en una escena surrealista. Las tradiciones religiosas se han arraigado en el corazón de muchas de las celebraciones alegres de Costa Rica; las iglesias del Valle Central, con su detallada elaboración, son evocadoras de la devoción de la gente. Las iglesias de Grecia y Zarcero se han convertido en imanes turísticos por su arquitectura de hierro e interiores elaboradamente pintados. La Catedral de Los Ángeles de Cartago (también admirada por su belleza), es la sede de la peregrinación anual de millones de devotos. La Catedral también recibe la "torcha de la libertad" que se carga por toda Centroamérica cada año para celebrar la independencia de la región. Es una independencia que es fieramente resguardada, y con frecuencia renovada por las muchas formas en que el país se define y distingue a sí mismo

Central Park in the city of San José, with its typical kiosk
Parque Central de la ciudad de San José, con su típico quiosco

A gathering of old friends out front of the Union Club, central San José
Tertulia de un grupo de amigos frente al Club Unión, centro de la capital

Sidewalk kiosks are a long-standing fixture of the city's downtown
Los quioscos son muy tradicionales en el centro de la ciudad

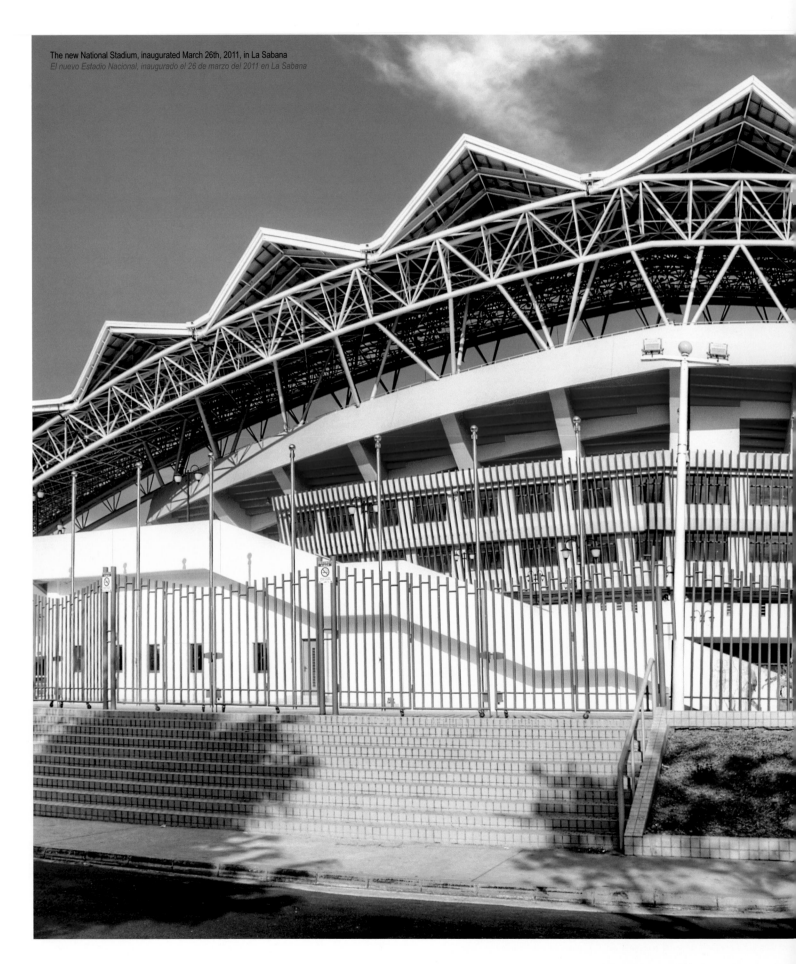

The new National Stadium, inaugurated March 26th, 2011, in La Sabana
El nuevo Estadio Nacional, inaugurado el 26 de marzo del 2011 en La Sabana

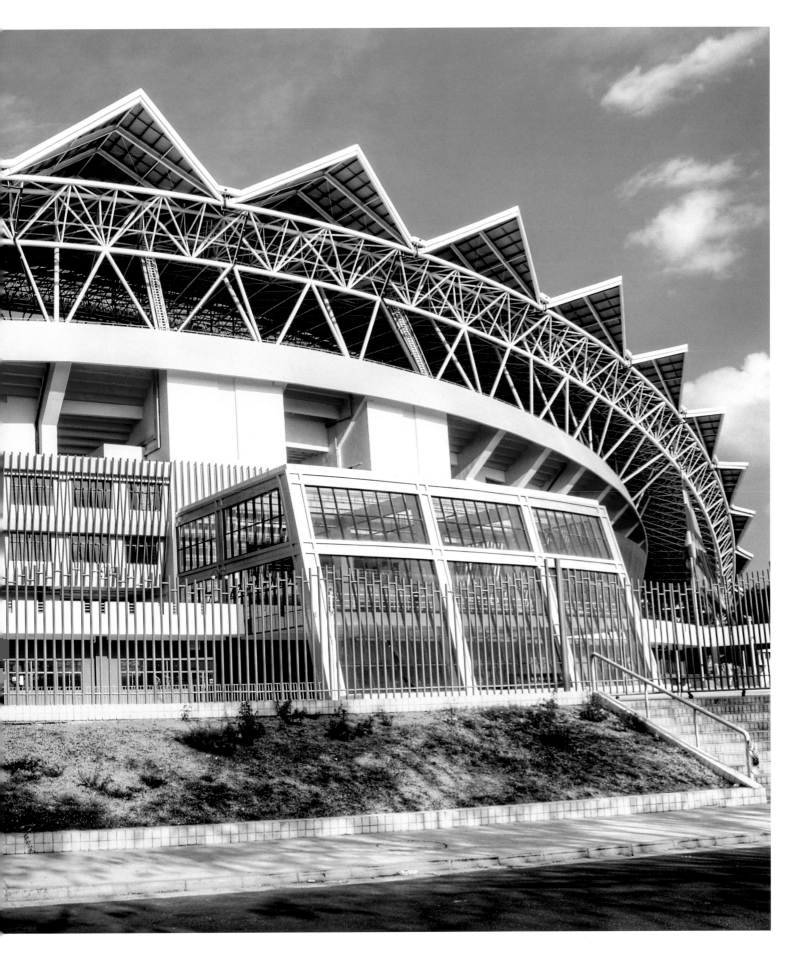

MOUNTAIN RANGES AND VOLCANOES
CORDILLERAS Y VOLCANES

Costa Rica is a living, breathing, shifting land. It is also a very young land, in geological terms, having emerged from the sea a mere three million years ago. Extensive coral reefs became limestone caves embedded in mountaintops; the very forces that thrust the landmass upward from the ocean floor left behind a fiery legacy, with more than 100 volcanic formations rising from its surface. On its Pacific coast, Central America forms part of the eastern-most edge of the vast "Ring of Fire", and Costa Rica remains seismically active where tectonic plates collide. As such, this young terrain suffers all the pangs of adolescence, the tumultuous changes of becoming: the earth's core lurches and heaves beneath a thin, rocky layer, shaping and recreating the landscape with slow and sometimes sudden authority. These upheavals once thrust up entire mountain ranges, fracturing them time and again to create a textured mosaic of rough-hewn peaks and smooth lowlands, ridges and plains, high valleys and seaside cliffs. Seen from the air, the central mountain ranges crumple the country in two, a jagged spine blistered with five active volcanoes – Rincon de la Vieja, Arenal, Poás, Irazu and Turrialba. From sea level to the country's highest peak at Cerro Chirripó, the terrain strains upward to 3820 metres, offering clear views to both oceans. Out of this geological chaos emerges a fertile landscape, rich in the nutrients spewed from the earth's core, and a remarkably complex climate. Costa Rica sits just nine degrees above the equator, and experiences very regular days, with little deviation in sunrise and sunset throughout the year. At the highest elevations, frost might occasionally nip at nightfall, but rarely does the average temperature dip below 20 degrees Celsius. Without the variegated topography, this would mean a humdrum monotony of daily weather throughout the country; but thanks to its many peaks and troughs, Costa Rica is home to thousands of 'microclimates', some existing in pockets of just a few square kilometres. The changes in altitude and geology create endless local variations in precipitation and wind patterns. Travellers may find themselves one moment in the cool damp of springtime weather, and the next in a hot scrubland with bubbling fumaroles, or the torrential downpours that sustain the cloudforests. Every nook and cranny yields a new surprise, and a new aspect of this mercurial country.

Costa Rica es una tierra cambiante que vive y respira. Es también una tierra joven (en términos geológicos), ya que surgió del océano hace apenas tres millones de años, cuando arrecifes coralinos se convirtieron en cavernas calcáreas incrustadas en las cimas de montañas. Las mismas fuerzas que elevaron la masa terrestre desde el suelo del océano dejaron como rastro una herencia feroz de más de 100 formaciones volcánicas sobre su superficie. En la costa del Pacífico, Centroamérica conforma la parte este del "anillo de fuego", y Costa Rica se mantiene sísmicamente activa donde sus placas tectónicas chocan entre sí. Por esta razón, esta joven masa terrestre sufre toda la incertidumbre de la adolescencia: el centro de la Tierra se sacude y convulsiona por debajo de una fina capa rocosa, conformando y recreando el paisaje con lenta e impredecible autoridad. Estos traumas geológicos levantaron cordilleras, fracturándolas una y otra vez para crear un mosaico de picos escabrosos y lisas bajuras, crestas y llanuras, valles y acantilados costeros. Vista desde el aire, la Cordillera Central fractura al país en dos —una columna dorsal irregular de cinco volcanes activos: Rincón de la Vieja, Arenal, Poás, Irazú and Turrialba. Desde el nivel del mar hasta el cerro Chirripó, el pico más alto del país, el terreno se estira hacia arriba hasta alcanzar 3820 metros de altura, ofreciendo vistas de ambos océanos. De esta caótica geología surge un paisaje fértil, rico en nutrientes salidos del núcleo del planeta y matizado de climas complejos. Costa Rica está ubicada a escasos nueve grados al norte de la línea ecuatorial; por lo tanto, tiene días muy regulares con mínimas desviaciones anuales en los horarios matutinos y vespertinos. En las elevaciones más altas, los anocheceres pueden helarse con escarcha, pero es una rareza si la temperatura baja a menos de 20 grados celcios. Sin la diversa topografía, esta posición cercana al ecuador haría que el clima fuese monótono; por el contrario, dados sus miles de microclimas —algunos de los cuales existen en unos pocos kilómetros cuadrados— existen infinitas variaciones en los patrones de precipitación y de vientos. El viajero incauto puede sentir la frescura de la primavera y minutos más tarde el calor seco de un un área semidesértica con fumarolas hirvientes, o poco después encontrarse con las lluvias torrenciales que sustentan los bosques nublados. Cada pequeño rincón depara una nueva sorpresa y un nuevo aspecto de este país de gran variabilidad.

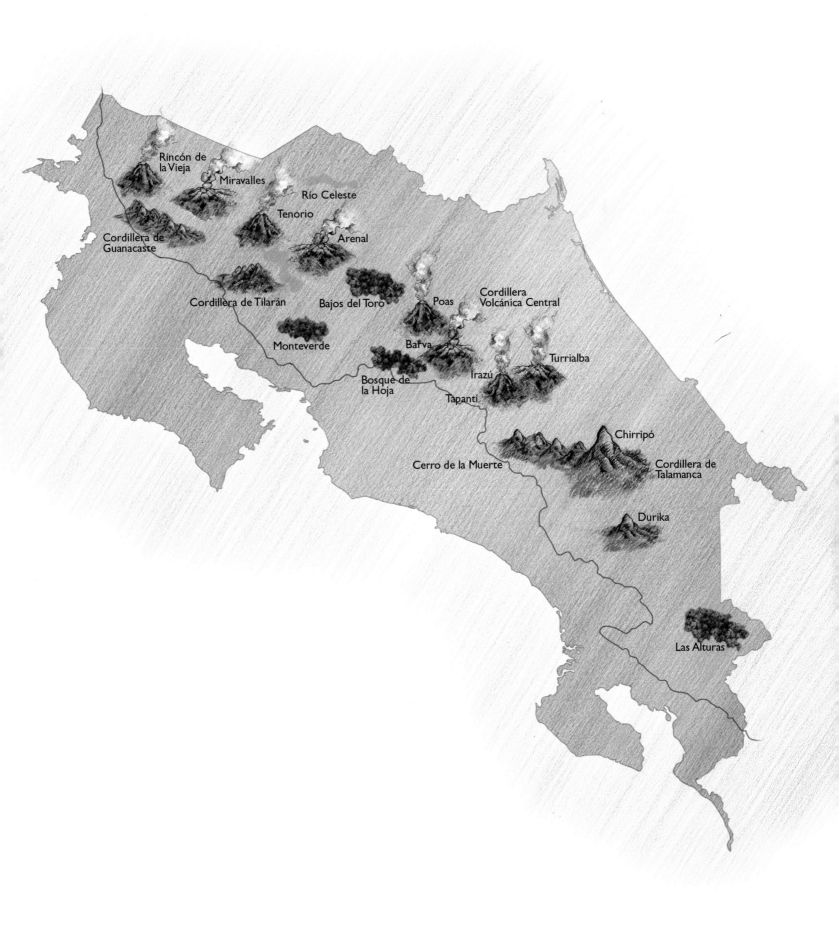

Rincón de
la Vieja

Miravalles

Río Celeste

Tenorio

Arenal

Cordillera de
Guanacaste

Cordillera de Tilarán

Bajos del Toro

Poas

Cordillera
Volcánica Central

Monteverde

Barva

Turrialba

Bosque de
la Hoja

Irazú

Tapantí

Chirripó

Cerro de la Muerte

Cordillera de
Talamanca

Durika

Las Alturas

145

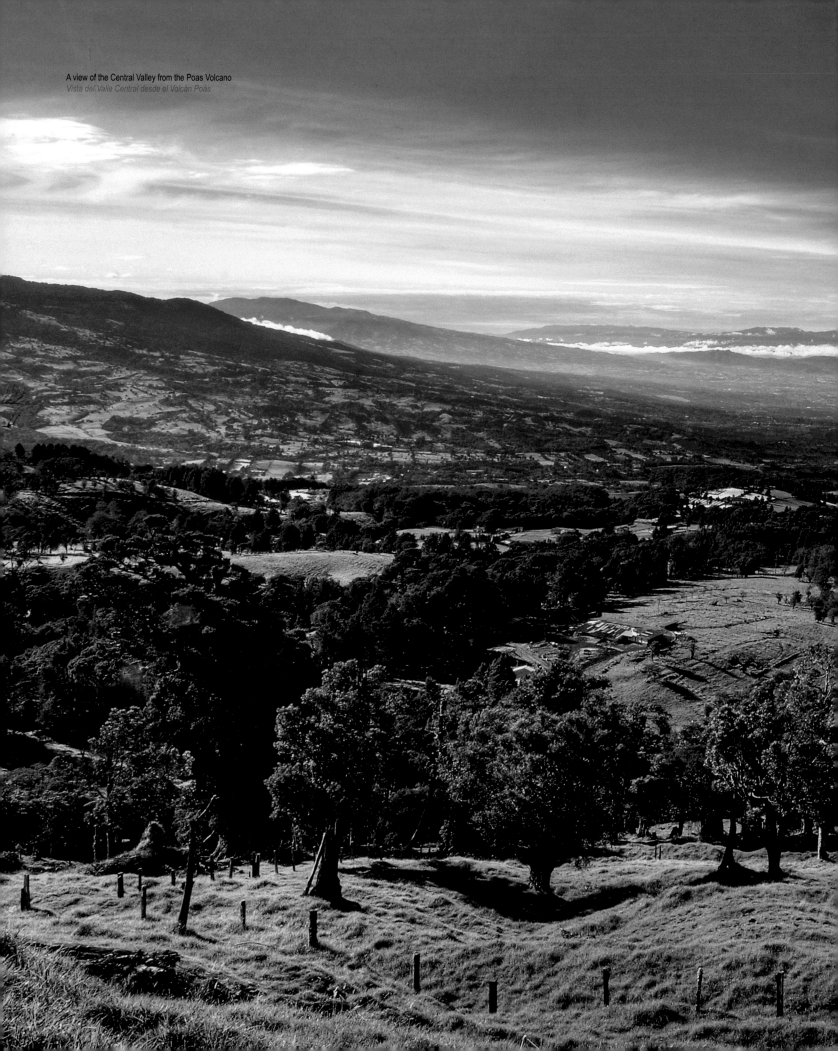

A view of the Central Valley from the Poas Volcano
Vista del Valle Central desde el Volcán Poás

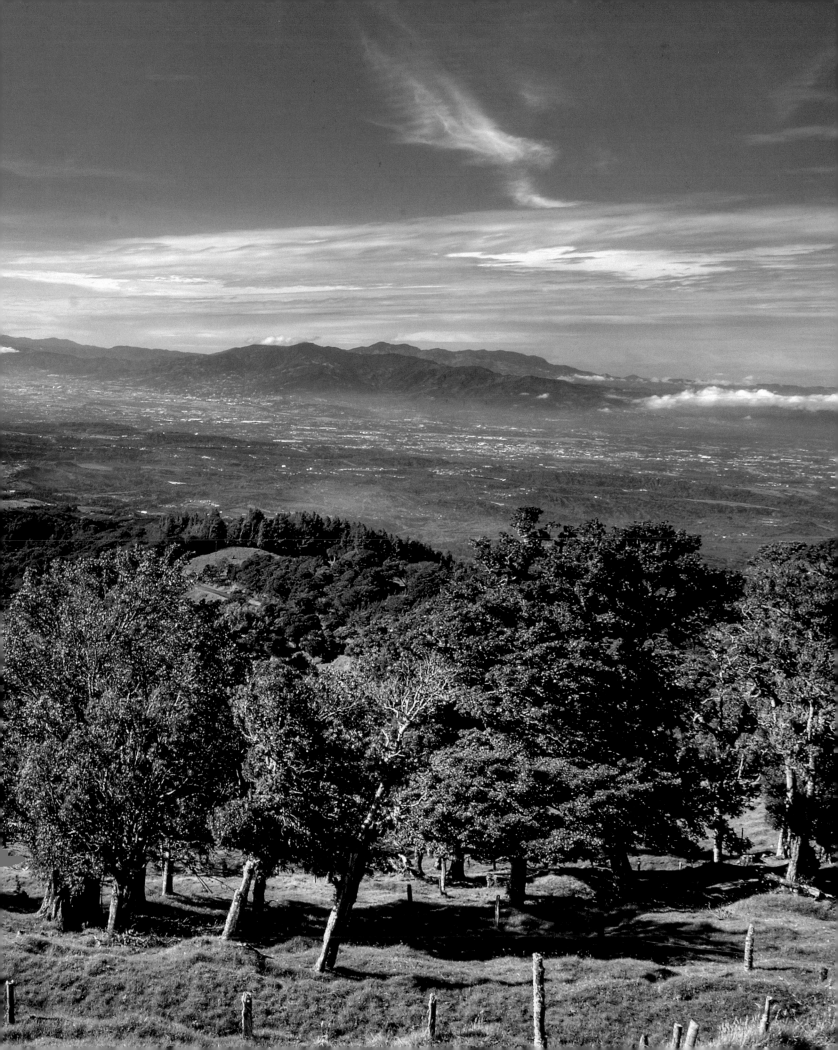

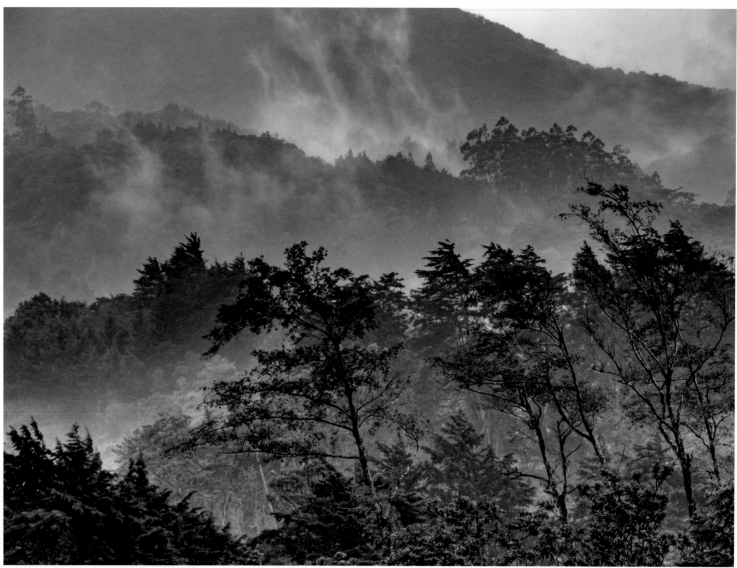

Cypress and alder forest on the slopes of the Cerro Zurquí
Bosque de jaules y cipreses en las faldas del Cerro Zurquí

Costa Rica's volcanoes are perhaps the country's most important feature. Powerful, sometimes destructive, they are equally a vital force. In a country too young to have built up the slow layers of humus that make for healthy topsoil, the volcanoes shower the surrounding landscapes with organic compounds and trace minerals, creating the rich volcanic soil so important to Costa Rica's agriculture. Indeed, much of the country's food is harvested from these living slopes. By their very shapes, too, the volcanoes engender a variety of living conditions to support Costa Rica's biodiversity. Thanks to their irregular rises, Costa Rica is made up of hundreds of crags and valleys covered in a layer of fertile earth from which springs lusty vegetation, able to support the animals and humans that live within their diverse habitats. For all of these reasons, each of Costa Rica's volcanoes and surrounds are protected as National Parks. The Central Mountain Range, which includes the Poás, Barva and Irazú volcanoes, as well as hundreds of square

Los volcanes de Costa Rica son de las características más importantes del país. Poderosos y—en ocasión—destructivos, son también una fuente de vida. En un país que es demasiado joven para haber desarrollado las capas de humus que aseguran un suelo productivo, los volcanes emiten una lluvia de compuestos orgánicos y oligominerales sobre las tierras colindantes, creando el fértil suelo volcánico que ha sido de tanto valor para la agricultura costarricense. En efecto, la mayor parte de la comida del país se cosecha en estas laderas vivientes. El tamaño y forma de los volcanes engendran una variedad de condiciones únicas para fomentar la inmensa biodiversidad de Costa Rica. Debido a sus elevaciones irregulares, Costa Rica está hecha de cientos de peñascos y valles cubiertos de tierra ubérrima de la cual surge una abundante vegetación apta para sostener a la fauna y a los seres humanos que residen en sus diversos habitats. Por todas estas razones, cada uno de los volcanes del país y todas sus tierras aledañas son

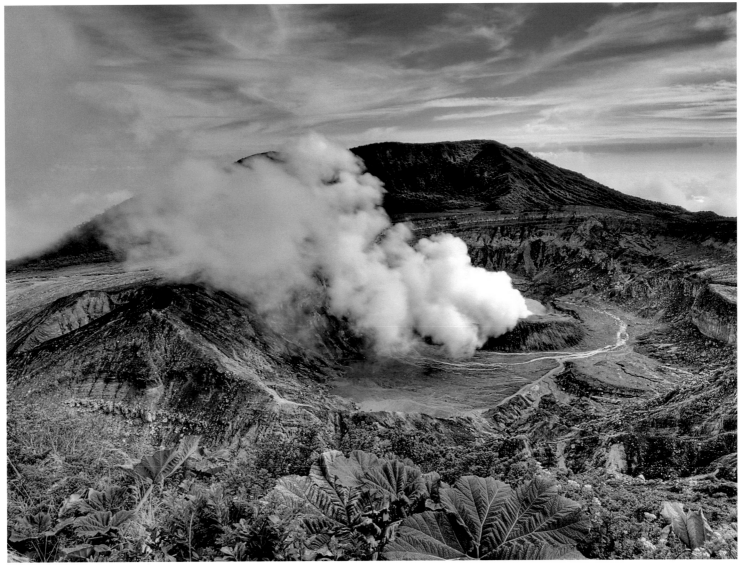

The Poás Volcano National Park is the most visited in the country, thanks to its impressive crater and nearness to the capital
El Parque Nacional Volcán Poás es el más visitado del país, por su impresionante cráter y cercanía a la capital

kilometres of forest, has been recognized as a biosphere reserve by UNESCO for the unique ecosystems and wildlife that it harbours. The Poás Volcano is one of Costa Rica's most popular tourist destinations, located just 50 kilometres from the capital of San José. It is one of the country's active volcanoes, but in the last century has been fairly subdued in its outbursts, venting mostly gases and ash. The effects of these eruptions can be seen in the dwarf forest that surrounds the volcano, whose growth is stunted by the acid rains produced by the sulphuric emissions. The forest is made up of species that have largely adapted to this harsh environment, tough elfin shrubs that huddle low to the ground in miniature mimicry of their full-sized counterparts. The active Poás crater is the second largest in the world, with a diameter of nearly two kilometres. Often obscured by heavy mists, a sudden clearing reveals a chalky blue lagoon pooled deep in the massive crater: the Laguna Caliente, or "hot lake". It is one of the most acidic lakes on earth. Its bright

protegidos con la designación de Parques Nacionales. La Cordillera Central, la cual incluye a los volcanes Poás, Barva e Irazú, también posee cientos de miles de kilometros cuadrados de bosques y ha sido reconocida como una reserva de biosfera por la UNESCO por sus ecosistemas y vida silvestre únicos. El volcán Poás es uno de los destinos favoritos turísticos de Costa Rica; se encuentra a solo 50 kilómetros de la capital de San José. Es uno de los volcanes activos del país pero en el último siglo ha sido tímido en sus explosiones, emitiendo solamente gases y cenizas. Un bosque diminuto rodea el volcán, cuyo compuesto de especies que se han adaptado a este ambiente rudo—arbustos enanos que se apiñan contra el suelo, recreando en miniatura a sus homólogos de gran tamaño. El cráter del Volcán Poás es el Segundo más grande del mundo, con un diámetro que se extiende casi dos kilómetros. Con frecuencia oculto por la pesada niebla, un claro repentino revela una laguna de azul terroso en lo profundo del cráter colosal: la "Laguna

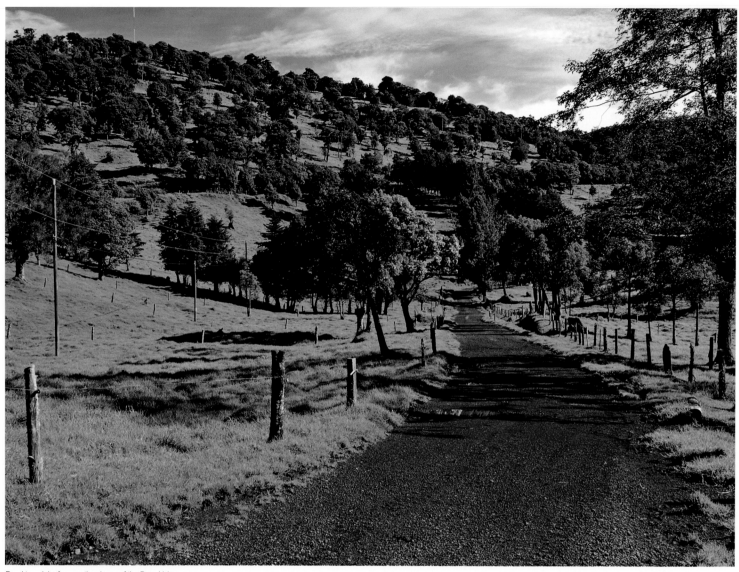

Road to a dairy farm on the slopes of the Poas Volcano
Camino de una finca lechera en las faldas del volcán Poas

Elephant ear or "poor man's umbrella", a large leaf growing in areas above 1500 metres in altitude, Poas Volcano
Gúnera o _sombrilla de pobre_, hoja de gran tamaño que crece en regiones de más de 1500 mts. de altura, Volcán Poas(3)

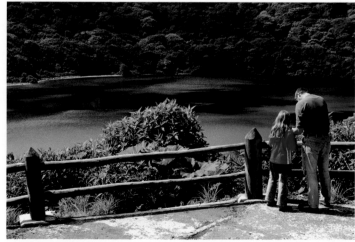

Botos Lagoon, Poás Volcano
Laguna Botos, volcán Poás

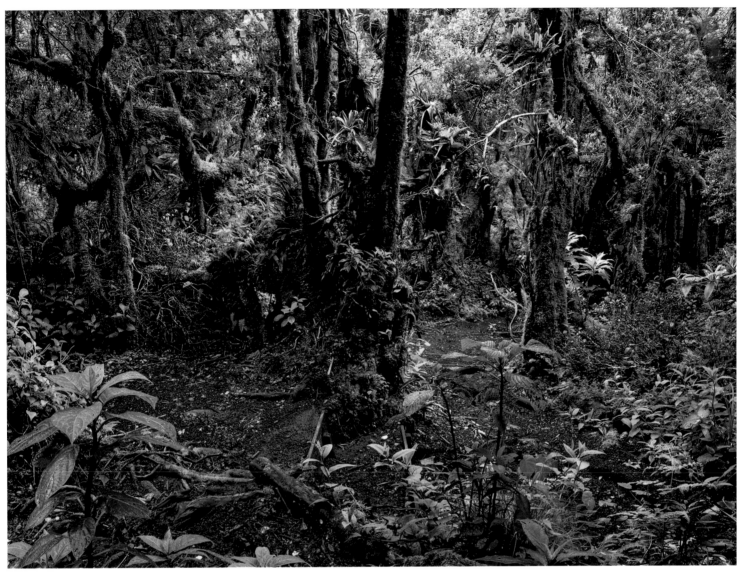

Dwarf forest leading to the Barva crater lake
Bosque enano rumbo a la laguna de Barva

colour serves as warning of its deadly contents – a trick well-learned by many of the creatures that live in the surrounding forests. At turns sullen, this simmering cauldron can rouse with a fury, sending tall geyser spumes jetting dozens of metres into the air. The Botos crater lake lies in one of the extinct craters, and its clear aquamarine waters are offset by the luxuriant forests that spill down its slopes, free of harsh acids. Here the thick mists muffle the songs of a myriad rare birds at dawn, including the strident buzz of the flame-throated warbler and the gentle piping of the black guan, a dark pheasant-like bird. One bird in particular, the golden-browed chlorophonia, makes little noise at all, but its silence is part of the legend of Poás. It tells of a plain bird, the rualdo, that gave up its beautiful song to save a young maiden from being sacrificed to the god of the volcano. On hearing the song, the god wept, extinguishing the sacrificial fires, and his tears became the crater lake. The rualdo's song was lost, but today this little bird, now known as chlorophonia, is

Caliente", uno de los lagos más ácidos del planeta, cuyo color brillante es una advertencia de su contenido letal. Esta caldera hirviente puede despertar con furia, disparándo géisers a decenas de metros de altura. El lago del Cráter Botos se encuentra en uno de los cráteres extintos y sus aguas de transparente aguamarina, carentes de componentes acídicos, son enmarcadas por bosques exuberantes que se derraman por sus faldas. En aquel lugar lúgubre, la densa niebla amortigua el canto al amanecer de una variedad de especies de aves raras, incluyendo el zumbido estridente de la reinita garganta de fuego y el suave murmullo de la pava negra. Un pájaro, en particular, el rualdo, es poco vocal, pero su silencio es parte de la leyenda de Poás. La leyenda cuenta de un pájaro común y corriente, que sacrificó su hermoso cantar para salvar a una bella doncella de ser sacrificada al dios del volcán. Al escuchar el canto del rualdo, el dios lloró extinguiendo los fuegos ceremoniales y sus lágrimas se convirtiéron en el lago del cráter. El canto del rualdo

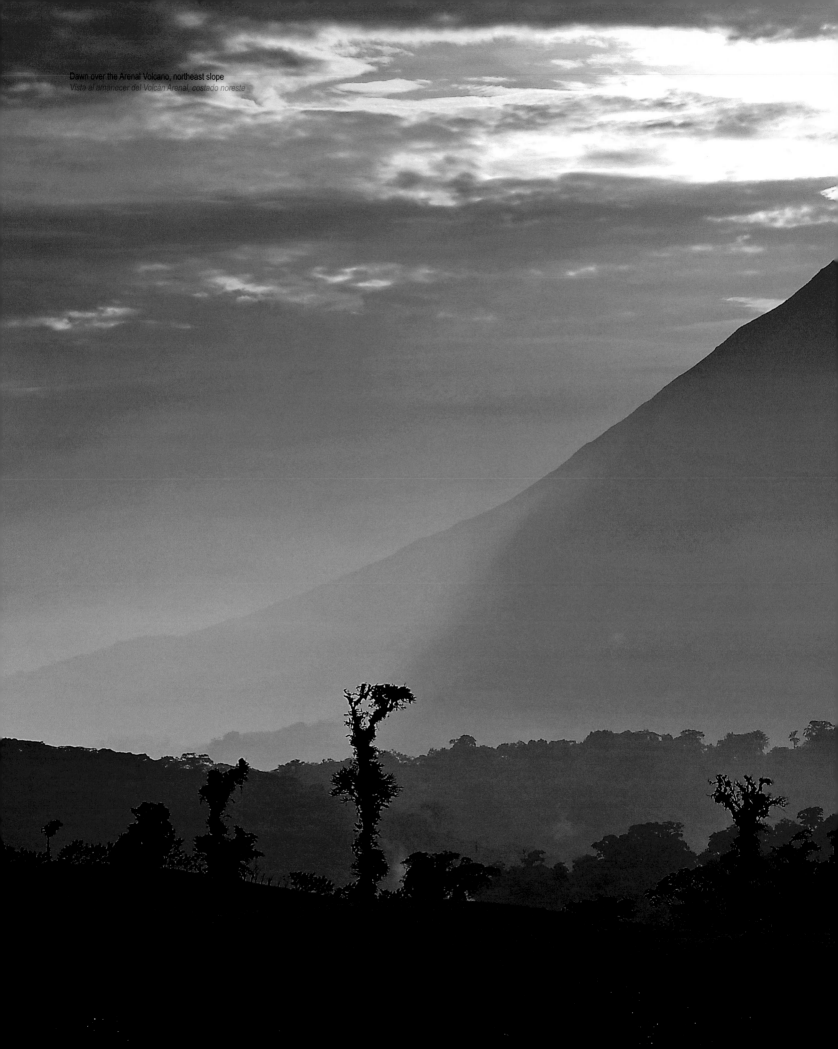

Dawn over the Arenal Volcano, northeast slope
Vista al amanecer del Volcán Arenal, costado noreste

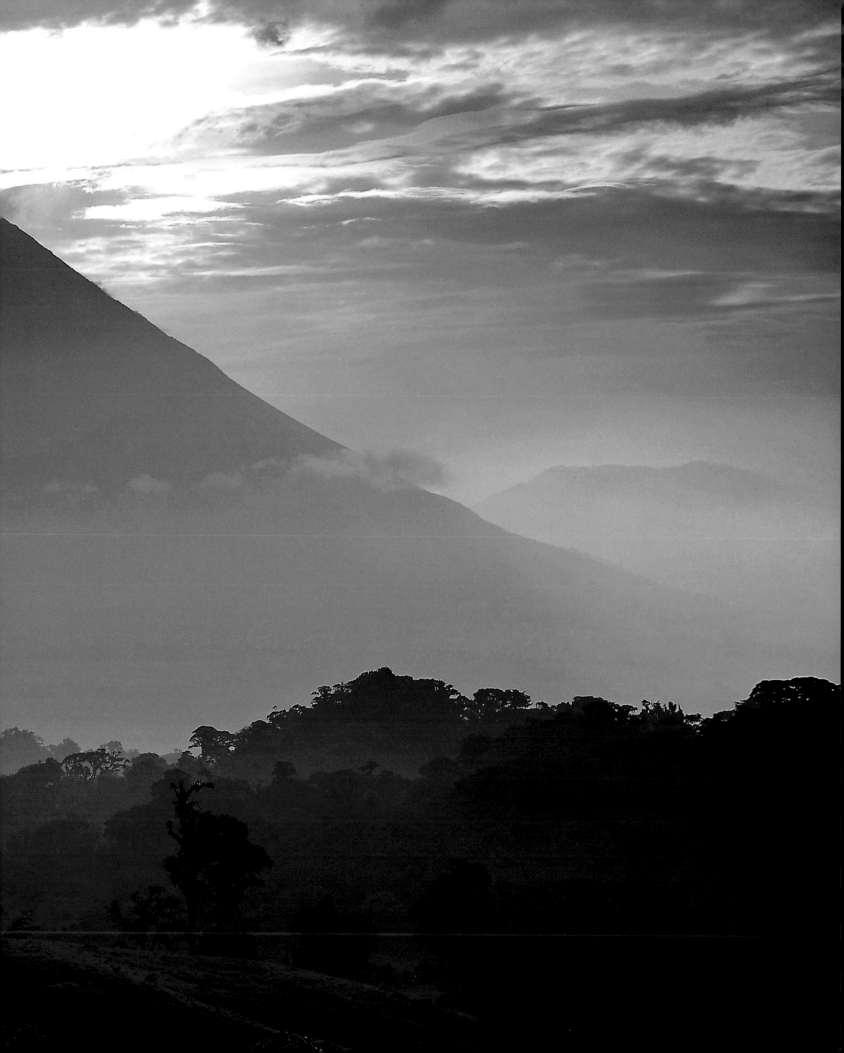

Arenal Volcano seen across the lake
Volcán Arenal visto desde el lago

A view on the Arenal Volcano's cone, and its unceasing activity, southern slope
Vista del cono del Volcán Arenal, con su permanente actividad, costado sur

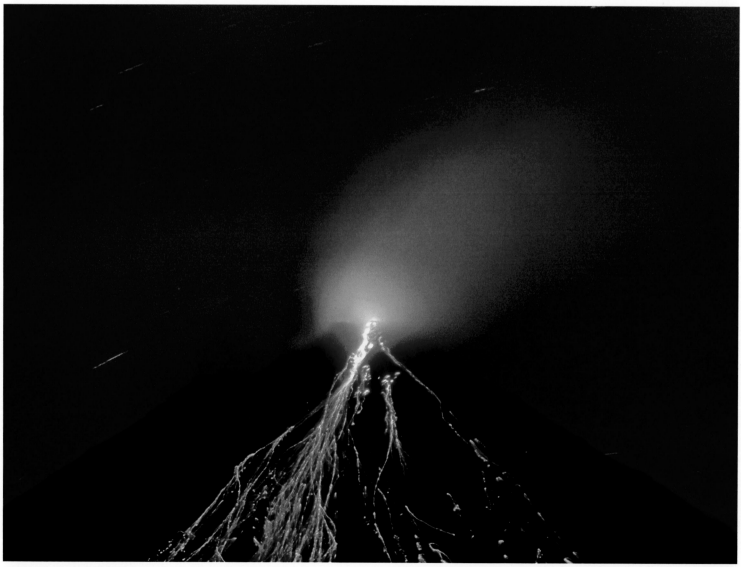

Nighttime eruption of the Arenal Volcano
Erupción nocturna del Volcán Arenal

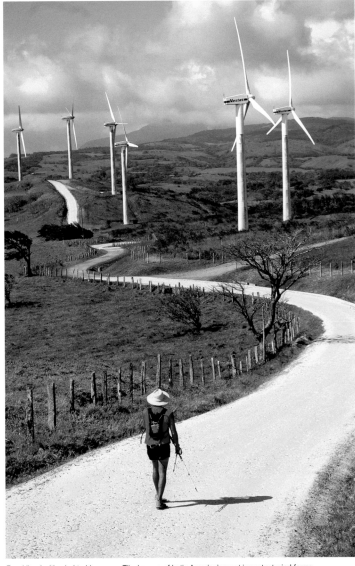

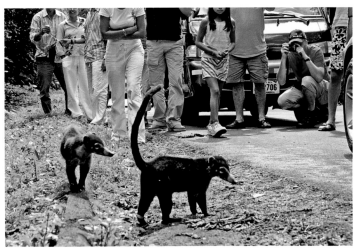

Tourists admiring coatimundis, which draw near in hopes of an easy meal
Turistas admirando los pizotes, los cuales se acercan en búsqueda de comida fácil

Road lined with wind turbines near Tilarán, one of Latin America's most important wind farms
Camino a las turbinas eólicas cerca de Tilarán, uno de los parques eólicos más importantes de Latinoamérica

Hanging bridge in the treetops of the primary forest near the Lake Arenal dam
Puente colgante sobre el docel de bosque primario cercano a la represa del Lago Arenal

clothed in bright feathers, a parting gift from the god. The way leading to the volcano is lined with farms, where grazing dairy cows grow fat and sleek, and bright red coffee berries startle the eye amid the relentless green of the hills. Another kind of farm guides the way to the Arenal Volcano, the Tilarán wind farm. The sharp white blades of wind turbines scythe the hilltops overlooking lake Arenal, capturing the energy of the strong winds that gust across the lake and converting it to electricity that is fed back into the national grid. A little further afield is the Arenal dam that generates much of the country's hydroelectric energy; the vast majority of Costa Rica's energy stems from these, and other, renewable sources. Above it all rises Costa Rica's most emblematic peak, the Volcán Arenal. It is the most dynamic of the five active volcanoes, with multiple eruptions and pyroclastic flows in the last century. Visitors throng to witness the dramatic spectacle of its nighttime lava flows. On clear nights, ribbons of molten rock ooze down its steep slopes, casting a

se perdió, pero, a cambio, el dios lo otorgó sus plumas brillantes. El camino que lleva al volcán está flanqueado por fincas en las que las vacas lecheras crecen macizas y con cueros lustrosos, a la vez que los granos colorados de café sorprenden entre el verde asiduo de las colinas. En el camino al Volcán Arenal, otro tipo de finca atrae la vista: es la planta eólica de Tilarán. Las turbinas blancas rebanan el aire por encima de las colinas que colindan con el Lago Arenal, capturando la energía de los fuertísimos vientos que soplan a través del lago y convirtiéndola en electricidad. En el área también se encuentra la represa Arenal, la cual genera una gran parte de la energía hidroeléctrica del país; la mayor parte de la energía que produce Costa Rica proviene de fuentes de energía renovables como esta. Y por encima de todo se levanta el pico más emblemático del país: el Volcán Arenal. Es el más dinámico de los cinco volcanes activos con erupciones múltiples y flujos piroclásticos regulares. Los visitantes acuden en masa para presenciar el

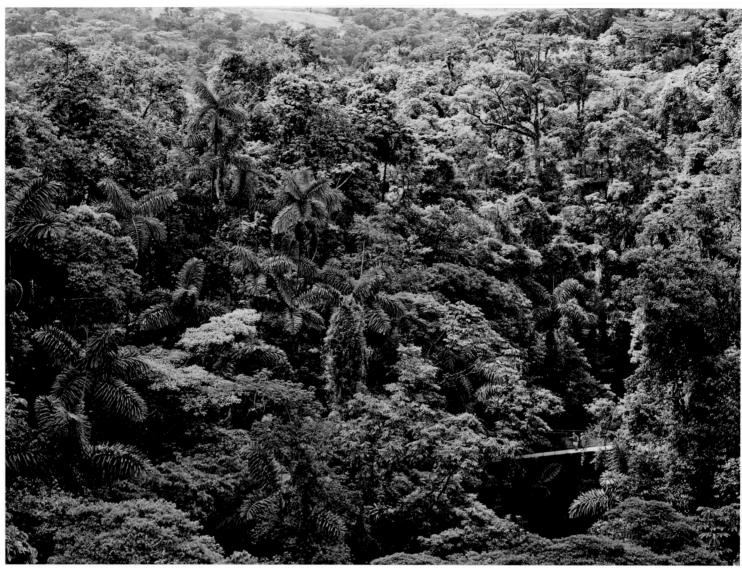

Tourists looking out across the canopy near the Arenal Volcano
Turistas observando el docel en alrededores del volcán Arenal

sombre light, and flaming boulders crash to the foothills. Vulcanologists closely monitor the volcano's activity, which in recent decades has consisted of a slow and steady seepage, punctuated with occasional minor eruptions. Hot springs of varying temperatures well up all around the volcano, and bathers soothe muscles sore from the many daytime activities in pools carved of volcanic stone. Southeast of Arenal lies another of Costa Rica's active volcanoes, the majestic Irazú. The tallest volcano in the country, it rises an imposing 3500 metres above sea level. When the clouds that girdle these lofty heights part, the views from its summit extend from coast to coast, giving the impression of a ruler maintaining a watchful eye on his dominion. Indeed, the legend of Irazú tells of a young warrior who died promising to avenge his love, whom a merciless god wrenched from his arms and turned into vaporous clouds. His grave grew into a hill, into a mountain, into the tallest volcanic peak, wreathed in the cloudy embrace of his beloved. The ever-

dramático espectáculo de sus flujos de lava nocturnos. En las noches despejadas, cintas de piedras al rojo vivo se riegan por las pendientes empinadas, proyectando una luz débil mientras rocas gigantescas en llamas se estrellan contra las laderas del volcán. Los vulcanólogos monitorean de cerca la actividad del coloso, la que en las últimas décadas ha mostrado filtraciones lentas y constantes con erupciones ocasionales. Aguas termales de temperaturas variadas brotan de los alrededores del volcán y los bañistas alivian su cansancio, por las muchas actividades del área, en piscinas esculpidas de piedra volcánica. Al sureste de Arenal se levanta el majestuoso Irazú, otro volcán activo. El Irazú es el volcán más alto del país con una altura de 3,500 metros. Cuando las nubes que ciñen las alturas se separan, la vista desde la cumbre se extiende de costa a costa, dándo la impresión que el Irazú es un rey deleitándose con su imperio. La leyenda del Irazú cuenta de un guerrero joven que murió prometiéndo que vengaría a su amor, la cual fue arrancada de sus

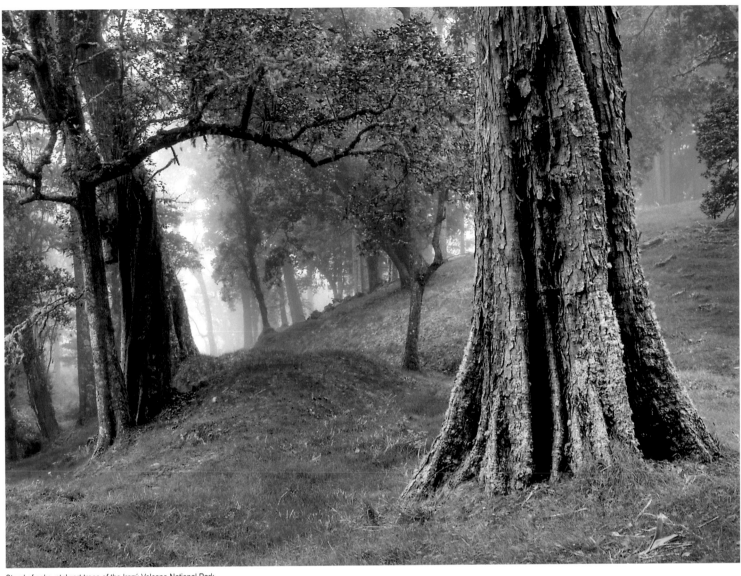

Stand of oaks, stalwart trees of the Irazú Volcano National Park
Robledal, árboles de gran temple en el Parque Nacional Volcán Irazú

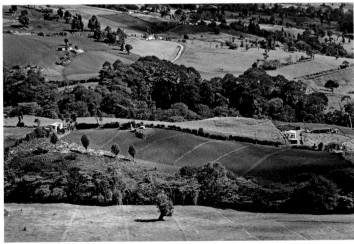

Crop fields on the slopes of the Irazú Volcano, fertile grounds for a wide variety of produce
Sembradíos en las faldas del volcán Irazú, tierras muy fértiles adonde se siembran gran variedad de hortalizas

Slope of the Irazú Volcano
Faldas del volcán Irazú

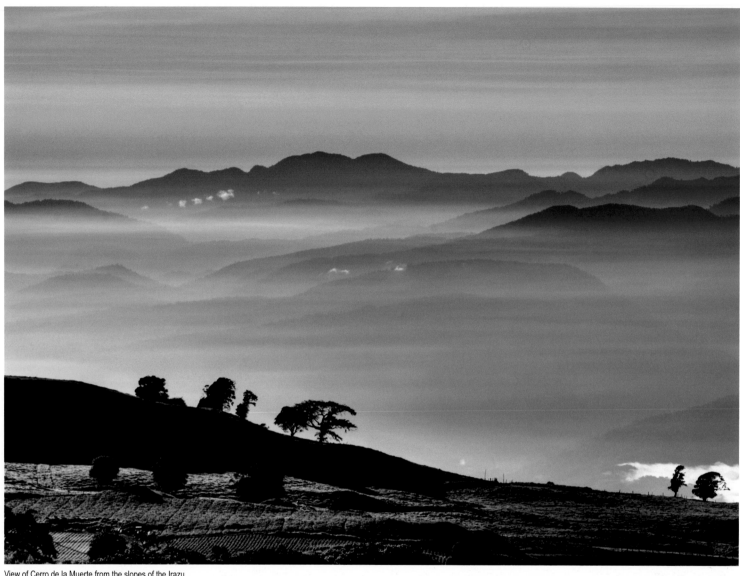

View of Cerro de la Muerte from the slopes of the Irazu
Vista del Cerro de la Muerte desde las faldas del Irazú

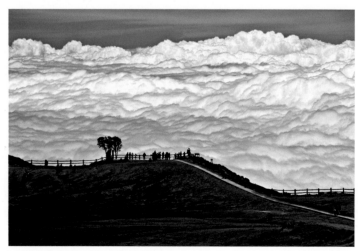

Tourists looking into the crater of the Irazu Volcano
Turistas observan el cráter del Volcán Irazú

Misty forest in the afternoon light, on the slopes of the Irazu Volcano
Bosque con neblina al atardecer en las faldas del Volcán Irazú

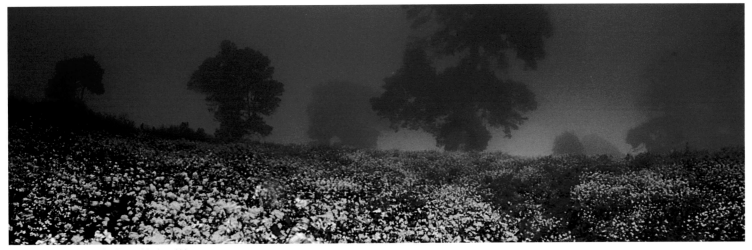

Oaks shrounded in mist, on the slopes of the Irazu Volcano
Robles semicubiertos por neblina, faldas del Volcán Irazú

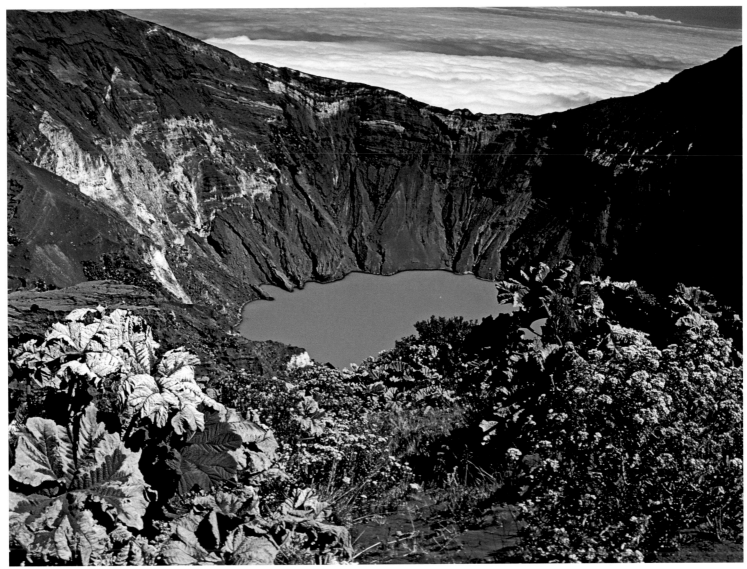

Main crater of the Irazu Volcano
Cráter principal del volcán Irazú

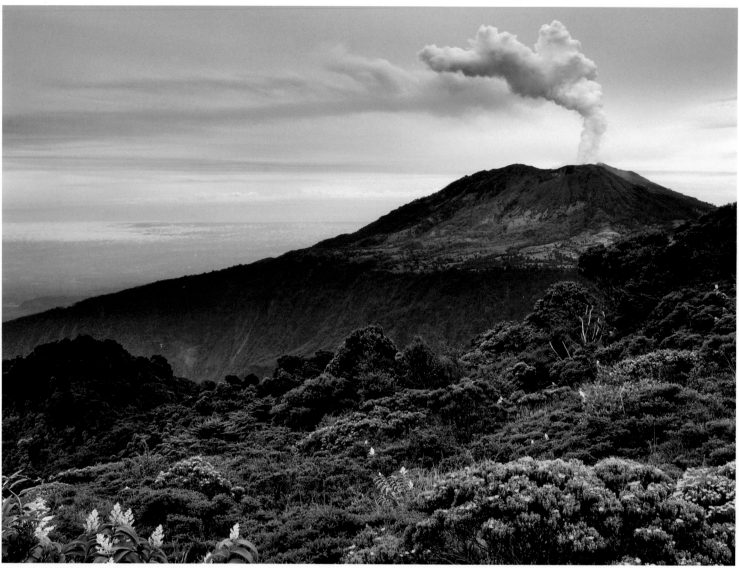

View of the Turrialba Volcano in action
Vista del Volcán Turrialba en actividad

present mists drench the volcano's surrounds with cool moisture, tiny droplets clinging to vast fields of bright flowers and sweet red strawberries. It is a scene of pure pastoral beauty that belies Irazú's restless nature. Its very name derives from an indigenous word meaning "thunder mountain". This is Costa Rica's most destructive volcano, in recent history. In 1723 a major eruption levelled the town of Cartago, the former seat of government, and in 1962 it began a two-year rain of ash on the entire Central Valley. Even today, the poison-green lake in its main crater bubbles with sulphuric fumaroles, a hissed warning of its enduring potency. Given its altitude, the upper slopes of Irazú are subject to frequent frosts, a rarity in a country where warmth is almost unvarying. There is scant wildlife because of the volcano's frequent outbursts, and the summit is a desolate place, with only a few of the hardiest plants eking out a living in the acidic soils. Nevertheless, the Caribbean slopes are green with vegetation, so eager to start afresh. In the mornings, the

brazos y convertida en nubes vaporosas. Su tumba se convirtió en una colina, en una montaña, en el pico volcánico más alto, envuelto en el abrazo ahumado de su bienamada. La niebla omnipresente empapa los alrededores de fresca humedad, las pequeñísimas gotas aferrandose a extensos campos de flores y a dulces fresas color carmín. Es una escena de belleza pastoral, la cual desafía la imágen de impaciencia del Irazú. Su nombre se deriva de una palabra indígena que significa "montaña de trueno". El Irazú es el volcán más destructivo de Costa Rica en su reciente historia. En 1723 una erupción grande niveló la ciudad de Cartago, la antigua sede del gobierno, y en 1962 empezó a despedir una lluvia de ceniza sobre el Valle Central que duró dos años. Hasta el día de hoy, el venenoso y verde lago en el cráter principal hierve con fumarolas sulfúricas, un bufido permanente de su potencia perdurable. Dada su altura, los picos altos del Irazú están sujetos a heladas frecuentes, una rareza en un país dónde el calor reina. La vida silvestre

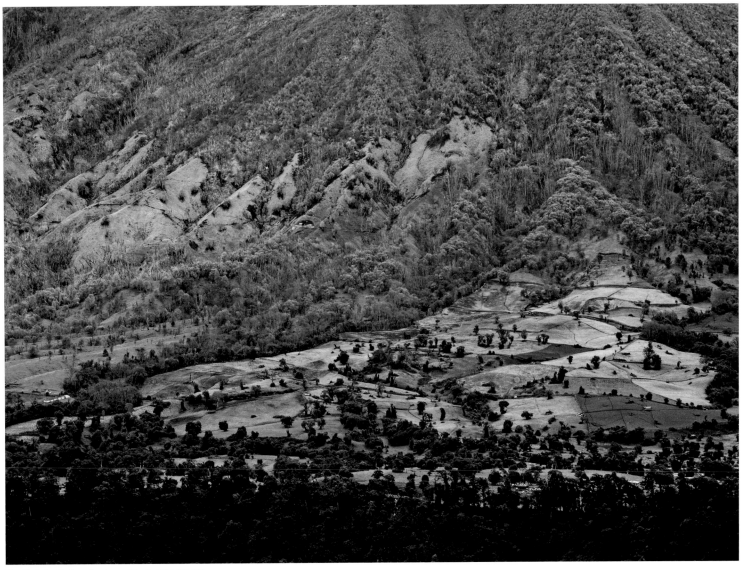

The effect of acid rain on the slopes of the Turrialba Volcano
Efectos de la lluvia ácida en las faldas del Volcán Turrialba

lilting song of the yigüirro, Costa Rica's national bird, infuses Irazú's paradoxical beauty with simple wonder. On Irazú's eastern shoulder is the Turrialba volcano. These neighbours are the last of the cluster of active volcanoes; south, the mountain range continues in a more benign fashion. Turrialba rained fury on the surrounding hills in the 18th and 19th centuries, but in recent years the giant has been content with emitting mostly gases, whose noxious fumes limit any trips to the summit to just 15 minutes. There lie the bubbling fumaroles and sulphur pits of the main crater, which sends smoky plumes into the air above. Indeed, Turrialba's very name may stem from the Latin turris alba, or white tower. Legends of its origins tell of a young couple from warring tribes, swallowed into the earth so they might never be parted; from this site rises a column of smoke to bless the lovers' union. At the volcano's feet lies Turrialba town, once a stop on the railroad that connected the Central Valley with the Caribbean coast. When an earthquake dismantled the rail system in

escasea por los frecuentes arrebatos del volcán, y su cima es un lugar desolado, con unas pocas de las plantas más resistentes aferrándose al suelo ácido. No obstante, las pendientes del Caribe son de un verde oscuro por la densidad de su vegetación. En las mañanas, el canto cadencioso del yigüirro, el ave nacional de Costa Rica, invade la bellezu paradójica del Irazú con un aura de encanto inocente. Al este del Irazú está el Volcán Turrialba. Estos son los últimos de una serie de volcanes activos. Al sur, la cordillera continúa serena. En los siglos XVIII y XIX, el Turrialba desbordó su furia en las colinas aledañas. En años recientes, sin embargo, el gigante solo ha emitido gases, cuyos vapores nocivos restringen las visitas a la cumbre a no más de 15 minutos. Ahí yacen las fumarolas y las minas de azufre del cráter principal que emanan al cielo plumas de humo, de ahí su nombre en latin turris alba, o torre blanca. Cuenta la leyenda que la tierra se abrió y se tragó a una pareja enamorada de jóvenes de tribus enemigas para que no fueran separados

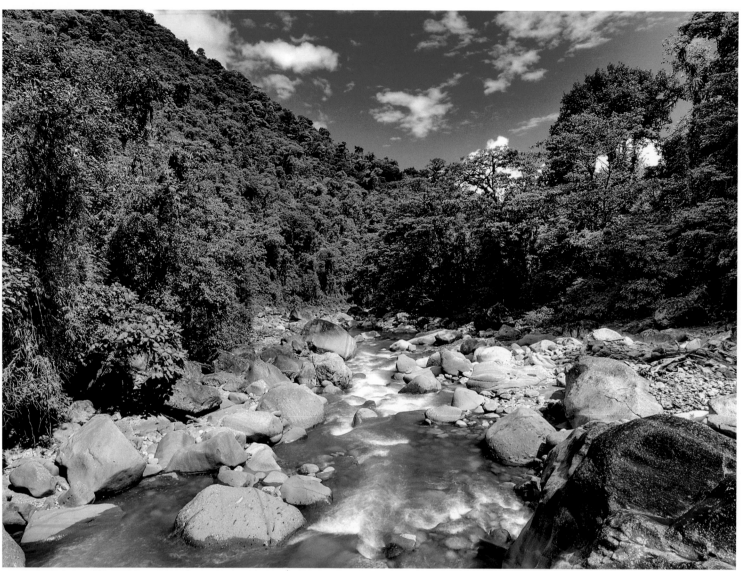

Reventazón River, Tapanti National Park
Río Reventazón, Parque Nacional Tapantí

1991, residents focused on the key crop of rich soils and high elevations: coffee. Coffee tours are now also part of the region's attraction, as is the Guayabo National Monument, one of the great legacies of the original inhabitants of the land. Guayabo houses the remains of a pre-Columbian indigenous city, with astonishingly advanced civil engineering. Elements of this archaeological site date back an estimated 3000 years, featuring carved petroglyphs, bridges, paved streets and home sites, as well as a sophisticated aqueduct system that earned it recognition as an international engineering landmark. Directly south of the volcanoes looms another of Costa Rica's tallest peaks, Cerro de la Muerte. Death Mountain, as it is known, gained its name when residents of the country's south had to trek on foot over this treacherous mountain pass, in order to reach the Central Valley where goods could be traded. Many did not survive the journey. Today, the PanAmerican highway passes smoothly over the Cerro de la Muerte, relegating the dangers of this remote pass to

jamás, y una columna de humo bendijo la unión de los amantes. Al pie del volcán, se ubica el pueblo de Turrialba, en donde alguna vez estuvo la parada del ferrocarril que conectaba al Valle Central con la costa caribeña. Cuando un terremoto destruyó el sistema ferroviario en 1991, los residentes centraron su atención en el café, cultivo de tierras altas y fértiles. Los tours de café son ahora parte de las atracciones de la región, así como lo es el Monumento Nacional Guayabo, uno de los grandes legados de los nativos de estas tierras. Guayabo es el hogar de las ruinas de una ciudad indígena precolombina de impresionante ingeniería. Los elementos de este sitio arqueológico datan de hace unos 3000 años: petroglifos, puentes, calles pavimentadas y zonas de casas, así como un sofisticado sistema de acueducto reconocido como un hito historico de ingeniería internacional. Al sur de los volcanes se asoma otro de los picos más altos del país, el Cerro de la Muerte. Los residentes de la zona sur del país lo llamaron así cuando se vieron en la necesidad de caminar

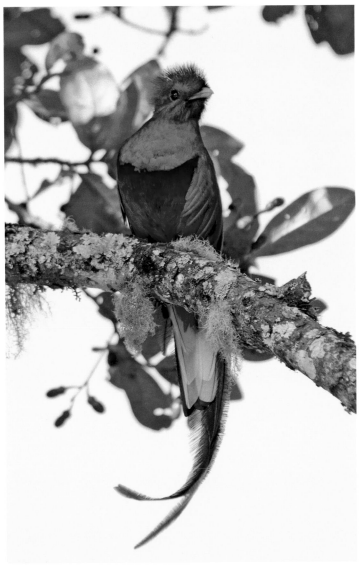

Male quetzal, one of the most emblematic birds of the highlands. San Gerardo de Dota
Quetzal macho, una de las aves más emblemáticas de las tierras altas. San Gerardo de Dota

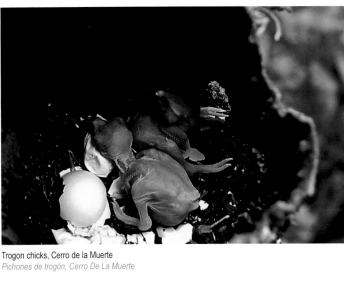

Trogon chicks, Cerro de la Muerte
Pichones de trogón, Cerro De La Muerte

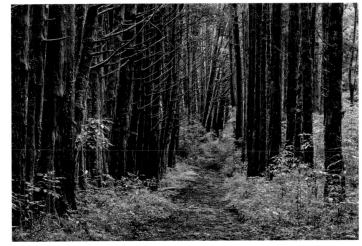

A cypress-lined path. Bosque de la Hoja, San Rafael de Heredia
Sendero entre cipreses. Bosque de la Hoja, San Rafael de Heredia

its name only. The Cerro's history as a volcanic island, long before the land mass emerged fully from the sea, gave it a unique development path, and there are many endemic species living on its rocky flanks. In the rarefied air above the treeline, a strange landscape emerges: the páramo. Most commonly found in the Andes, and in the highlands of Colombia, the páramo is an austere collection of grasses, reeds and shrubs highly adapted to the dry, biting winds. Below the grassland, a dwarf forest hunkers down, hardy and diminutive. There is not much large wildlife to be found at these elevations, but wildcats, tapirs and peccaries (a kind of wild pig) exist, along with many rabbits and small rodents. However, dozens of unique birds, plants, amphibians and insects have been recorded here. The Cerro de la Muerte Biological Station was established through private efforts to protect this uncommon ecosystem, and receives dozens of researchers and students from around the world to study its inner workings. At lower elevations a vast oak forest, underpinned

por esta ruta traicionera para llegar al Valle Central y vender sus productos. Muchos no sobrevivieron. Hoy, la carretera Interamericana lo cruza y los peligros de este remoto paso quedaron solamente registrados en su nombre. La historia del cerro como una isla volcánica, mucho antes de que la tierra emergiera por completo del mar, le dio un trayecto único de desarrollo. En los flancos rocosos vive un gran número de especies endémicas. Por encima de la línea de árboles emerge un paisaje diferente: el páramo. Muy común en Los Andes y en las tierras altas colombianas, el páramo es una colección austera de pastos, cañas y arbustos adaptados ya a los fuertes y secos vientos. Entre los pastizales se esconde un bosque enano, fuerte y diminuto. A estas altitudes no hay mucha fauna. Ahí habitan gatos de monte, dantas y saínos, así como conejos y roedores pequeños. Sin embargo, existen registros de decenas de especies únicas de aves, plantas, anfibios, e insectos. La Estación Biológica del Cerro de la Muerte se fundó gracias

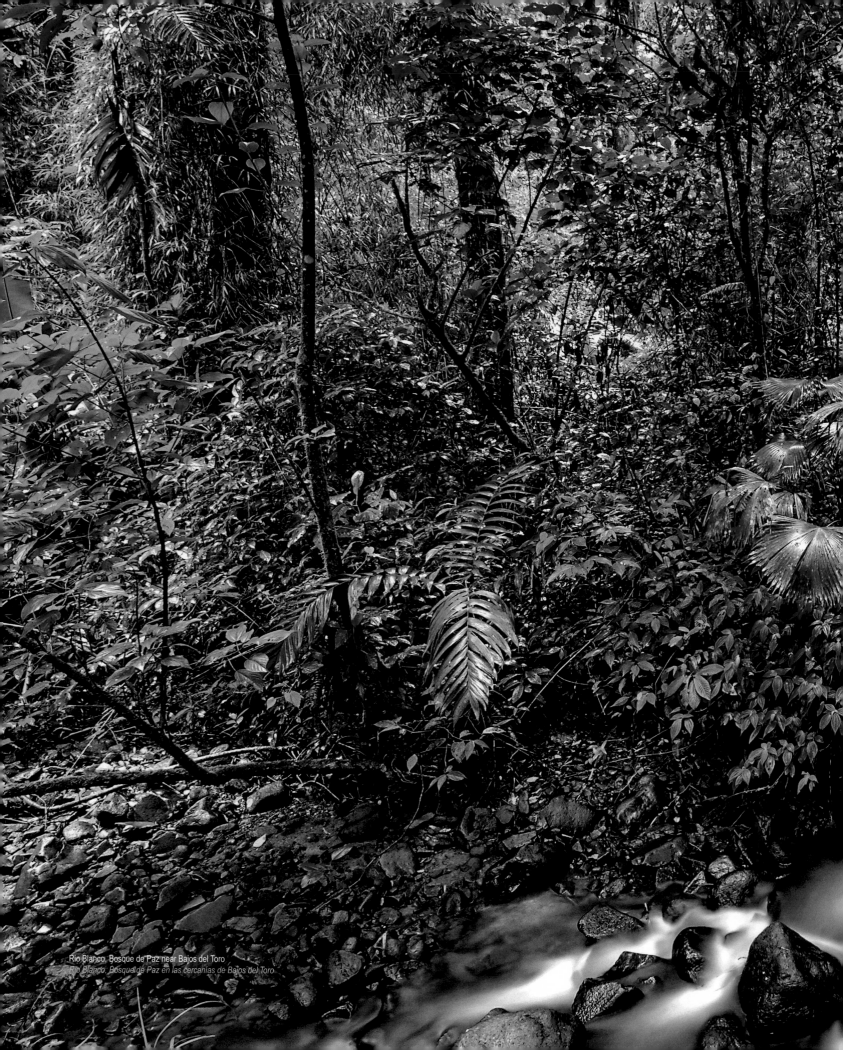

Rio Blanco, Bosque de Paz near Bajos del Toro
Rio Blanco, Bosque de Paz en las cercanías de Bajos del Toro

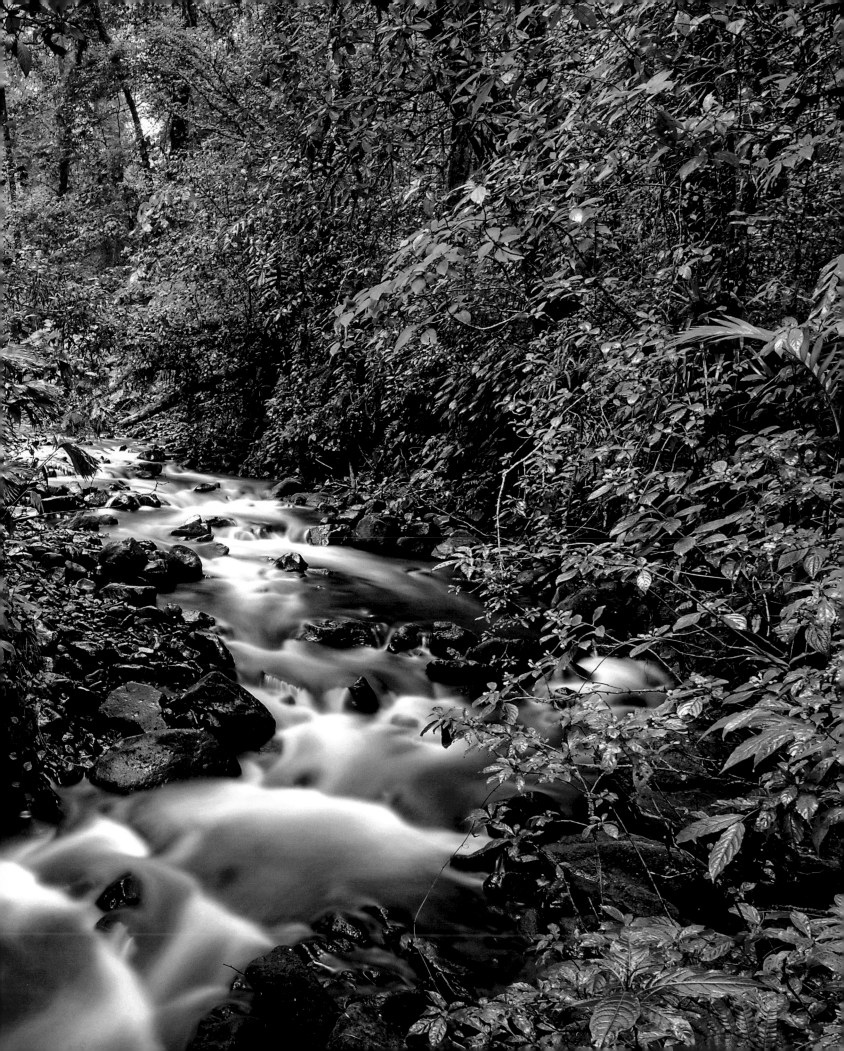

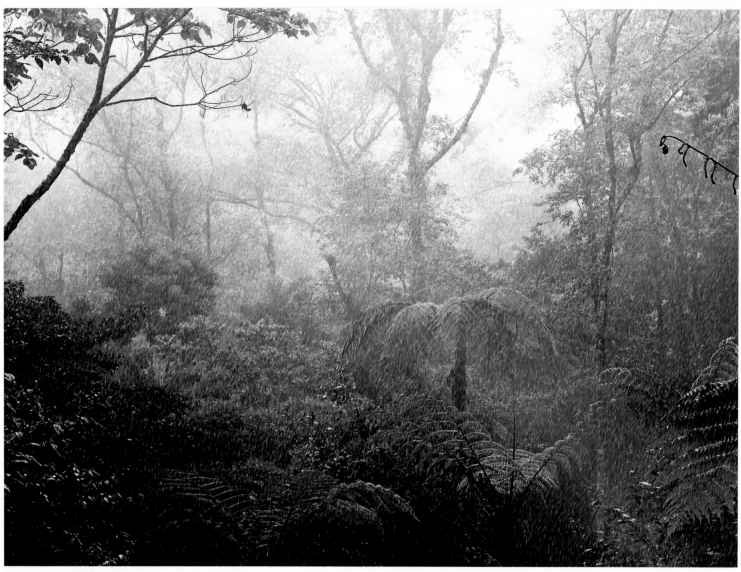

Afternoon shower in El Silencio, Bajos del Toro
Tarde de lluvia en El Silencio, Bajos del Toro

with bamboo, provides excellent opportunities to spy the resplendent quetzal. In the Poás lowlands, many of the montane forests providing clear understories to navigate by mountain bike. In Heredia, east of the Poás Volcano, the cypress and pine forest surrounding the Río de la Hoja is a frequent mountain-biking destination. The forest, known as Bosque de la Hoja, or Las Chorreras, is traversed with many smooth paths that wind through the erect tree trunks, with few obstacles. Under the western shadow of the Poás, another private conservation effort is under way in the Bosque de Paz Biological Reserve. The reserve encompasses 1000 hectares of cloud forest connecting the protected foothills of the volcano with the Juan Castro Blanco National Park. It's an enchanted setting, dripping with orchids and epiphytes blanketed in fine mists. Thousands of insects, particularly butterflies, live here. The reserve's well-appointed trails and pristine conditions also make it a favourite haunt of bird-watchers. Many of the country's finest and rarest bird species call the

a esfuerzos privados para proteger este inusual ecosistema. El lugar recibe docenas de investigadores y estudiantes de todo el mundo para estudios de su funcionamiento interno. A altitudes menores, un vasto bosque de roble y bambú sirve de escondite para espiar al majestuoso quetzal. En las tierras bajas del Poás, muchos de los bosques montanos cuentan con un sotobosque que permite la práctica del ciclismo de montaña. En Heredia, al este del Volcán Poás, los bosques de ciprés y pino en los alrededores del Río de la Hoja son un destino ciclístico popular. El bosque, conocido como Bosque de la Hoja o Las Chorreras, tiene una serie de caminos que pasan entre los troncos erguidos de los árboles. En la falda oeste del Poás, existe otro esfuerzo privado de conservación: La Reserva Biológica Bosque de Paz. La reserva abarca 1000 hectáreas de bosque nuboso que conecta las laderas protegidas del volcán con el Parque Nacional Juan Castro Blanco. Es un lugar encantado con orquídeas y epífitas que la neblina cubre. Miles de insectos,

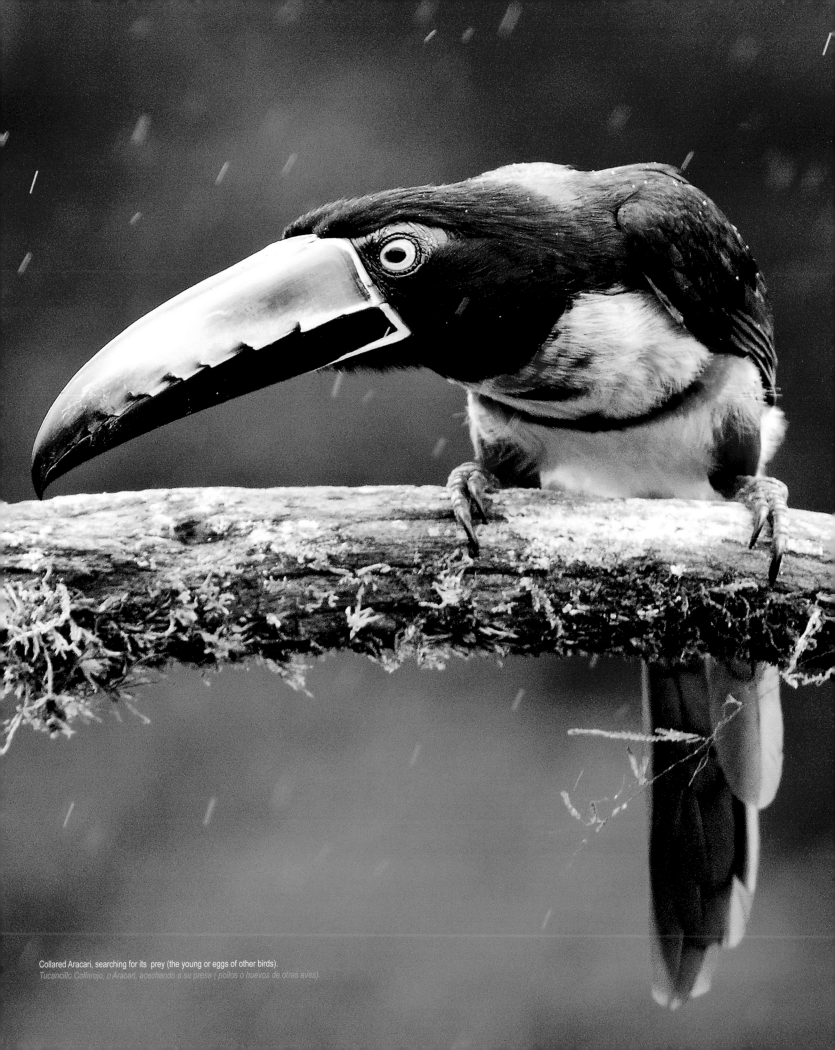

Collared Aracari, searching for its prey (the young or eggs of other birds).
Tucancillo Collarejo, o Aracari, acechando a su presa (pollos o huevos de otras aves).

The skeletal remains of a leaf eaten by ants, Bosque de Paz
Esqueleto de hoja recién comida por las hormigas, Bosque de Paz

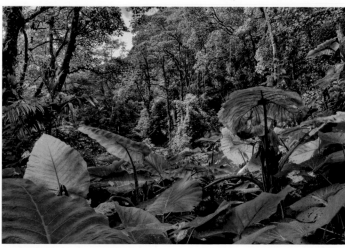

"Peace Forest", near the Poas Volcano
Bosque de Paz en las cercanías del volcán Poas

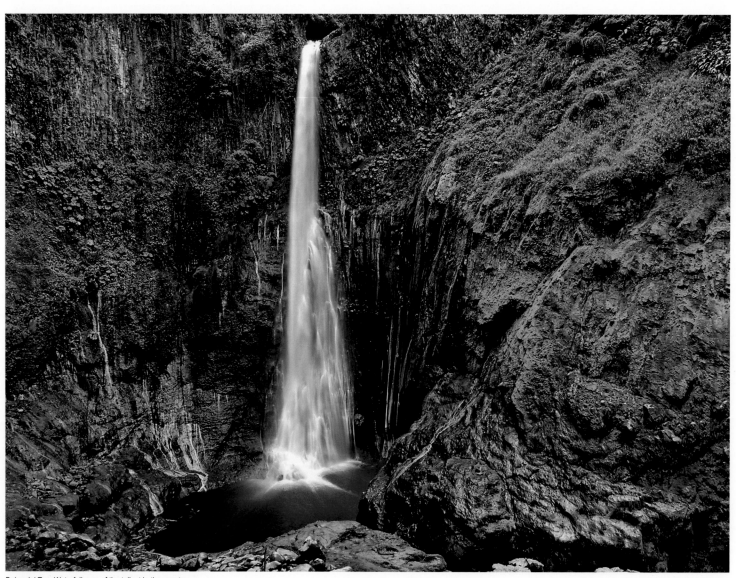

Bajos del Toro Waterfall, one of the tallest in the country
Catarata Bajos del Toro, una de las de mayor altura en el país

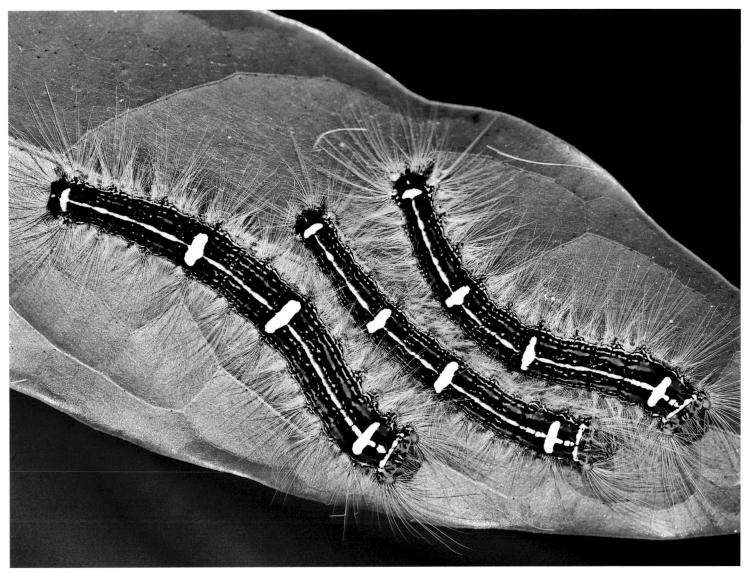

Butterfly caterpillars, primary forest, Bajo del Toro.
Larvas de mariposa, bosque primario, Bajos del Toro.

reserve home, including a wide variety of raptors, tanagers and hummingbirds. In all, more than 330 bird species have been recorded within the Bosque de Paz. Several rivers run through the valley in which the reserve is situated, some of vivid blue or yellow hues endowed by the volcano's minerals. Many are tributaries of the Río Toro Amarillo (meaning "yellow bull"), which lends its name to the surrounding area, known as Bajos del Toro. The area is place of eternal springtime, with unvarying temperatures of about 22 degrees Celsius, and abundant rainfall in excess of 4000 mm annually. The river is well-stocked with trout, often frequented by fishermen. As it descends, the Toro River fattens and then falls away as the Cascadas del Toro, a magnificent waterfall plunging into an extinct volcanic crater. Visitors can rappel more than 125 metres alongside the cascade to the pool below. The crater, streaked with ochre, is lined with the wide leaves of elephant ears. Those leaves closest to the falls are slowly etched away by the acidic minerals in

especialmente mariposas, habitan la zona. Los caminos bien señalados y las condiciones prístinas de la reserva hacen de ella un favorito entre los observadores de aves. Muchas de las más raras y finas especies de aves del país, entre ellas aves rapaces, tangaras y colibríes, tienen este lugar como hogar. En total, se ha registrado la presencia de más de 330 especies de aves en el Bosque de Paz. Varios ríos de tonos azules y amarillos -por los minerales del volcán- recorren el valle en donde se ubica esta reserva. Muchos son subafluentes del Río Toro Amarillo, el cual le cede su nombre a las áreas vecinas, conocidas como Bajos del Toro. La zona es lugar de la eterna primavera con temperaturas constantes de 22ºC, y precipitaciones de más de 4000mm al año. El río está lleno de truchas y es frecuentado por pescadores. Conforme desciende, el río se agranda y cae en las Cascadas del Toro, un catarata hermosa que da a un cráter ya extinto. Los visitantes pueden practicar el rapel en las paredes de más de 125m de altura que están al lado

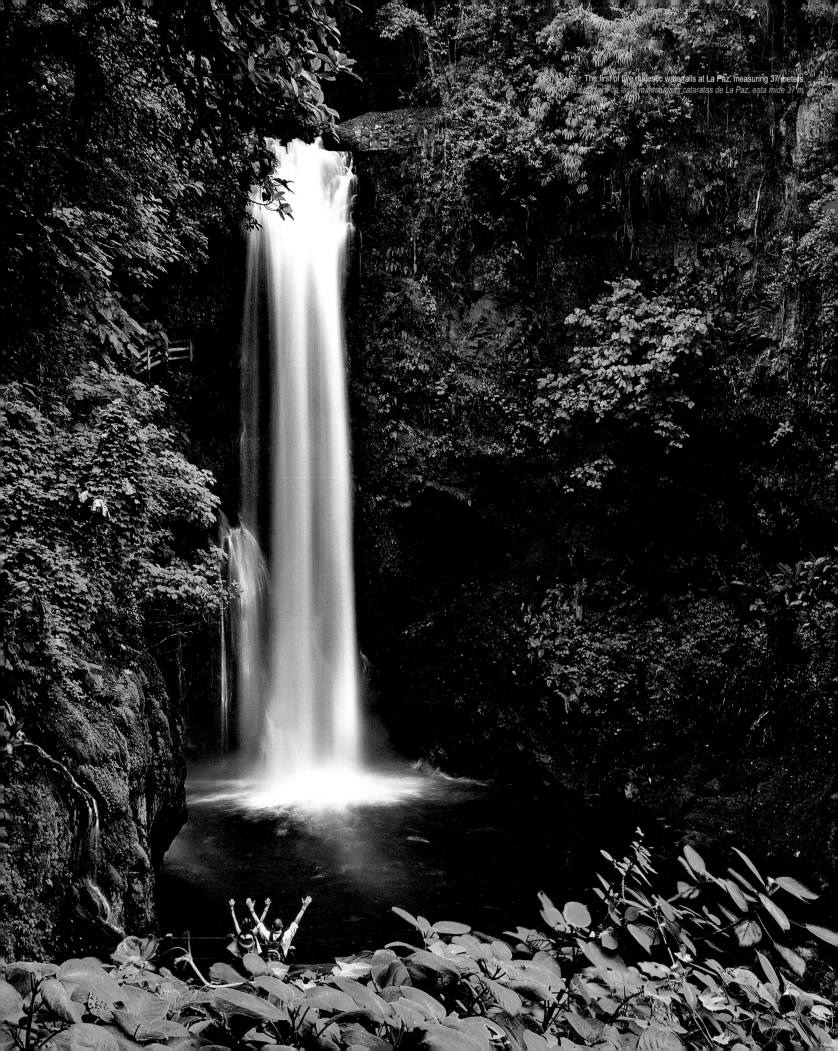

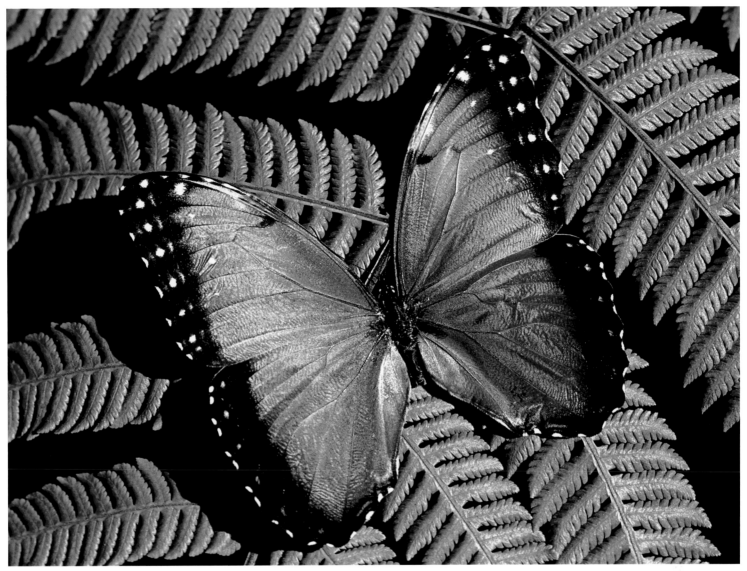

Morph butterfly (Morpho peleides), common throughout the country
Mariposa Morpho (Morpho peleides), común en gran parte del país

the waterfall's spray, leaving only spidery outlines, the ghostly suggestion of leaves. As the river spills down toward the Caribbean, it gains force, becoming one of the country's best white-water rafting courses. Nestled between the Poás and Barva volcanoes is another of the country's most visited waterfalls, also set within a private wildlife refuge: La Paz Waterfall Gardens. Close to San José and easily accessible, the tiny refuge encompasses five stunning waterfalls within its 28 hectares. The refuge also offers visitors the chance to observe many of the local bird, butterfly, snake and amphibian species in specialized observatories, and more than 25 species of hummingbirds in the gardens. Visitors can safely peer at some of Costa Rica's deadliest snakes, like the golden eyelash viper, and learn to distinguish the many false corals from their venomous counterparts. The butterfly observatory is also an excellent place to witness the many life stages of Costa Rica's butterflies, whose transformations and camouflages are so easily overlooked in the wild. The

de la catarata. El cráter, veteado de ocre, está rodeado de las anchas hojas que asemejan orejas de elefante. Las hojas cercanas a la catarata muestran las señales del los minerales acídicos del agua. Ya solo se dejan ver los contornos telarañezcos que sugieren la existencia de una planta. Conforme el río toma su curso hacia el Caribe gana fuerza hasta convertirse en las mejores corrientes para el rafting en el país. Entre los volcanes Poás y Barva está otra de las cataratas más visitadas de Costa Rica, también ubicada en un refugio de vida silvestre privado: La Paz Waterfall Gardens. Cerca de San José, el refugio de 28 hectáreas protege cinco increíbles cataratas. Además, los visitantes pueden observar muchas de las especies de aves, mariposas, culebras y anfibios de la zona en observatorios especializados, así como a más de 25 especies de colibríes en los jardines. Los turistas pueden mirar a las culebras más peligrosas del país, como la oropel, y aprender a identificar entre una coral falsa y una venenosa. El observatorio de mariposas es el lugar perfecto

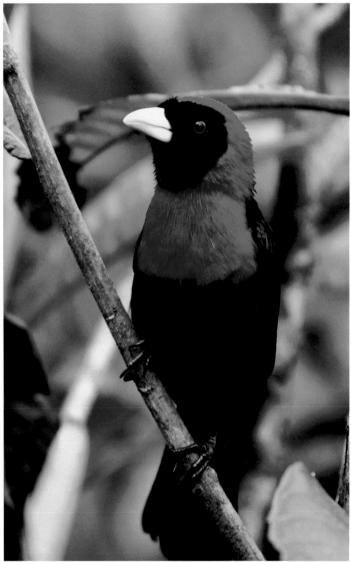

Crimson-collared tanager, La Paz Waterfalls
Tangara Rojinegra, Cataratas de La Paz

Cypress forest in the fog, Durika Reserve.
Pequeño bosque de cipreses envuelto por la neblina, Dúrika.

renowned blue morpho butterfly, whose radiant wings are ubiquitous in Costa Rica's forests, is found here, as are some of the long-travelling North American migrants like the monarch butterfly. Wildcats also roam the La Paz cloudforests, but it is in La Amistad International Park that the large cats truly reign. This protected area extends from Costa Rica's southern Talamanca mountain range into Panama, a cooperative effort between both nations and one of the first of its kind. Declared a World Heritage Site by UNESCO in 1983, the World Wildlife Fund has also described it as one of the most valuable ecoregions on earth. It is certainly one of the most pristine places on earth. Indeed, its untouched wilderness remains rich foraging grounds for scientists, who have barely begun to explore its depths. All of Central America's wildcats prowl the park's 400,000 hectares: jaguars – both black and tawny – pumas, ocelots, margays, tiger cats and jaguarundis. Their survival depends on such vast, unbroken and untainted habitat, where their prey roam free

para presenciar las diferentes etapas de las mariposas costarricenses, cuyas transformaciones y camuflajes se pasan por alto en sus hábitats naturales. La conocida mariposa morfo, cuyas hermosas alas engalanan los bosques del país, se puede ver aquí también; así que unas especies migratorias norteamericanas como la mariposa monarca. Los gatos salvajes merodean los bosques nubosos de La Paz, pero es en el Parque La Amistad donde reinan los felinos más grandes. Esta área protegida se extiende desde la parte sur de la Cordillera de Talamanca hasta Panamá. Es un esfuerzo en conjunto entre ambas naciones y el primero de su tipo. El parque fue declarado Patrimonio Mundial por la UNESCO en 1983. Además, el Fondo Mundial de Vida Silvestre (WWF) lo describió como una de las eco regiones más valiosas del mundo. Es sin duda uno de los sitios más prístinos del mundo. De hecho, su tierra salvaje y virgen es terreno de investigación urgente para los científicos, quienes apenas han empezado a explorarlo. Todas las especies de

Dense primary forest, Las Alturas, La Amistad National Park
Denso bosque primario, Las Alturas, Parque Nacional La Amistad

of human predation, and their territories remain immune from logging. Some of the ecosystems within La Amistad are exceedingly rare. Glacial lakes, entire oak forests, the dwarf forests of the páramo and high-altitude bogs all exist here, knitted together by tropical, cloud and mountain forests that are penetrated by no roads. Exploration is done on foot or horseback alone, and the few scientific expeditions to push deep into the park's mystery have returned with the findings of dozens of new species, and the promise of many more. Archaeological sites have been found suggestive of Central America's earliest inhabitants; while they have yet to be fully pored over and appraised, their artefacts date back fully 12,000 years. At least four indigenous groups still live in La Amistad, perhaps the descendents of these distant residents about whom so little is yet known. On the fringes of La Amistad, private property owners have set aside large tracts of land to increase the buffer zone of this fragile and invaluable park. Las Alturas del Bosque Verde is a fine example.

felinos de Centroamérica (jaguares, pumas, manigordos, ocelotes, tigrillos y jaguarundis) rondan las 400,000 hectáreas del parque. Su supervivencia depende de ese hábitat vasto y virgen, donde sus presas andan libres de predadores humanos y sus territorios se mantienen inmunes a la tala de árboles. Algunos de los ecosistemas en La Amistad son extremadamente raros. Lagos glaciares, robledales, bosques enanos del páramos y pantanos de altura: todos existen aquí, unidos por bosques montañosos, nubosos y tropicales por donde no pasa ninguna carretera. La exploración se hace a pie o a caballo. Las pocas expediciones científicas al centro del bosque han resultado en el descubrimiento de docenas de especies nuevas y la promesa de muchas otras por descubrir. Los sitios arqueológicos sugieren datos de los primeros habitantes de Centroamérica; mientras se estudian con detenimiento, se sabe que sus artefactos datan de hace 12,000 años. Al menos cuatro pueblos indígenas viven aún en La Amistad, probablemente sean los

Rio Celeste Waterfall, famous for its spectacular color owing to minerals from the Tenorio Volcano
Catarata de Río Celeste, famoso por su espectacular color dado por minerales del volcán Tenorio

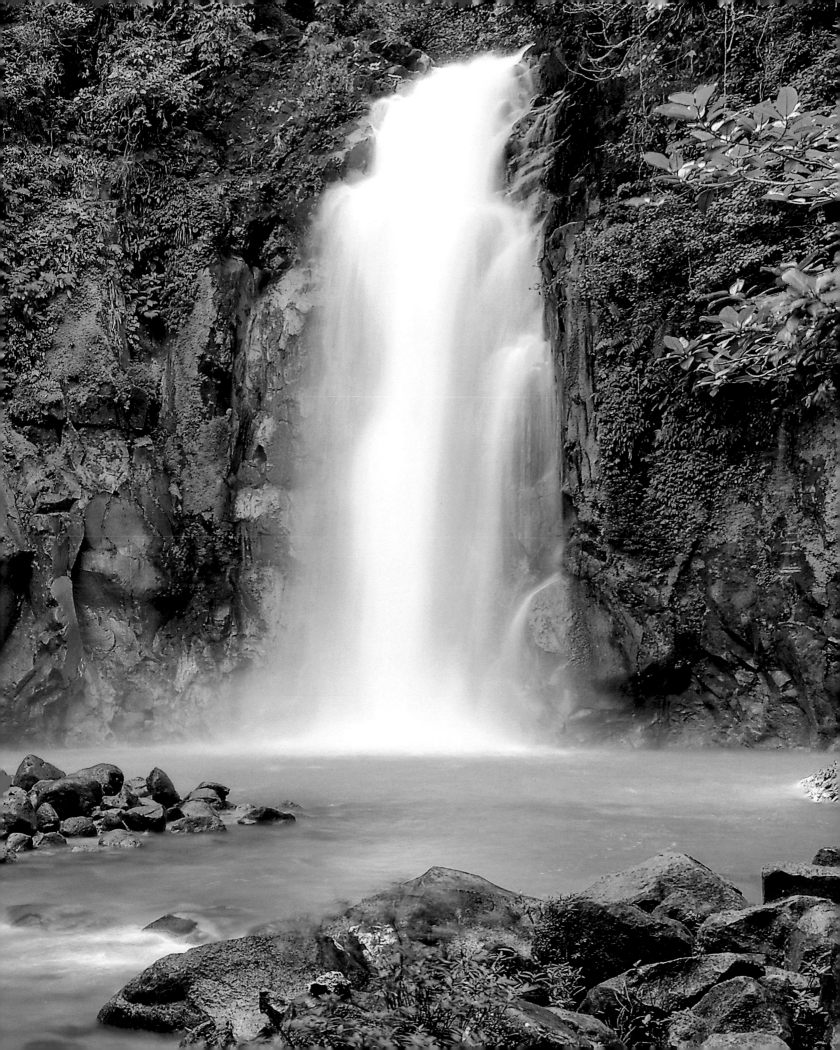

The Rio Celeste River, near where the volcanic minerals mix to form the river's brilliant blue hue
Rio Celeste, cerca de los teñideros, adonde adquiere su color por los minerales provenientes del Volcán Tenorio

This reserve is a haven for scientists and researchers, including biologists, anthropologists and sustainable agriculturists. More than 200 bird species have been recorded on its grounds, as has the rare golden beetle, a scarab beetle whose luminous carapace is revealing new tricks to materials science. On the flanks of a more northern volcano, another trick of colour is a sight to behold: the Rio Celeste. Located within the Tenorio Volcano National Park is one of Costa Rica's true marvels, a sky-blue waterfall, cascading into a wide pool bounded by rocky cliffs. Cobalt minerals from the volcano lend the river its deep azure tone, which intensifies as the rains subside. The Tenorio Volcano defines the midpoint of the Caribbean and Pacific coasts, and is home to species from both. Visitors to the National Park stay alert for signs of tapir tracks as they hike through the thick forest sprouting from the volcano's slopes. Volcanic vents send pungent sulphuric fumes into the air, and heat the river to boiling in spots, creating natural hot springs. Adjacent to the

descendientes de estos residentes remotos de los que se sabe tan poco. En los márgenes de La Amistad, los dueños de las tierras aledañas han apartado franjas de sus propiedades para aumentar la zona de amortiguamiento de este frágil parque de valor incalculable. Las Alturas del Bosque Verde es un excelente ejemplo. Esta reserva es el paraíso de los científicos e investigadores (biólogos, antropólogos y agricultores sostenibles). Más de 200 especies de insectos han sido registradas en estas tierras. Entre ellos está el escarabajo dorado, cuyo llamativo caparazón está revelando nuevos trucos a la ciencia óptica. En las faldas de un volcán más al norte, hay que ver otro truco de colores: el Río Celeste. Ubicado en el Parque Nacional Volcán Tenorio, este es una de las verdaderas maravillas de Costa Rica, una catarata celeste que cae en un amplia poza rodeada de riscos. Los minerales de cobalto del volcán le dan al río su tono azulado, el cual se intensifica con la disminución de las lluvias. El Volcán Tenorio define el punto medio entre las costas

Cypress-lined trail on the outskirts of the Dúrika community

Sendero entre cipreses en la entrada de la comunidad de Dúrika

Tenorio is another dormant giant, the Miravalles Volcano. Its expansive base is a place of sweeping scenery, best explored on horseback, but it is the geothermal energy project that is its key attraction. By tapping into the extraordinary heat that simmers just below the earth's surface, Costa Rica seeks to increase its renewable energy sources to meet the country's growing demand. In the Durika Biological Reserve, a small community is also finding innovative ways to meet the needs of the future. Adjacent to La Amistad, this reserve in the upper reaches of the Talamanca mountain range is managed by a foundation dedicated to sustainable living practices. In its 25 years of existence, the Durika Foundation has vastly expanded its protected land holdings with the specific intention of creating a bio-corridor linking with the vast international park. Under their management an impressive 1.5 million trees have been planted, reforesting areas previously cleared for pasture. Today, a small eco-community exists at its heart, with a vision not only

caribeña y pacífica y es el hogar de especies de ambas regiones. Los visitantes al parque se mantienen alerta a las huellas de las dantas mientras caminan por los bosques que brotaron de las faldas del volcán. Las chimeneas volcánicas emiten fumarolas sulfúricas y calientan el río hasta el hervor en algunas secciones, creando así aguas termales. Al lado del Tenorio está otro gigante dormido; el Volcán Miravalles. Su extensa base es lugar de paisajes extraordinarios que se exploran mejor a caballo. Sin embargo, su mayor atracción es el proyecto de energía geotérmica. Al trabajar con las temperaturas que se generan debajo de la superficie terrestre, Costa Rica busca aumentar sus fuentes de energía renovable para satisfacer la creciente demanda del país. En la Reserva Biológica Dúrika, una pequeña comunidad busca nuevas maneras de satisfacer las necesidades futuras. Adyacente a La Amistad, esta reserva se ubica en los límites superiores de la Cordillera de Talamanca y la administra una fundación dedicada a las prácticas de

Humidity in the virgin forest of Durika gives life to fungi in a big diversity of colors and shapes
La humedad del bosque virgen de Durika da vida a hongos de diversas formas y colores

White-fronted parrot, Dúrika
Loro coroniblanco, Dúrika

Bay-headed tanager, one of the many birds that visit the Dúrika community
Tangara, una de la múltiples aves que visitan la comunidad de Dúrika

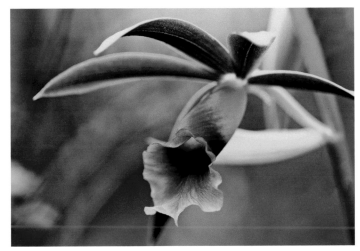

Wild orchid, Dúrika
Orquidea silvestre, Dúrika

Dúrika Biological Reserve
Reserva Biológica Dúrika

Humidity in the virgin forest of Durika gives life to fungi in a big diversity of colors and shapes
La humedad del bosque virgen de Durika da vida a hongos de diversas formas y colores

A parasite grows in a cricket's body. Dúrika Biological Reserve
Un parásito crece sobre el cuerpo de un grillo. Reserva Biológica Durika

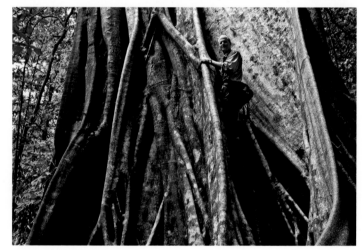

Giant fig, primary forest, Dúrika
Higuerón gigante, bosque primario, Dúrika

Dandelion, an abundant roadside wildflower, Dúrika
Diente de león, una flor sivestre abundante en la vereda de los caminos, Dúrika

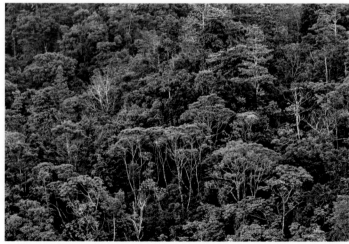

Dense virgin forest near the community of Dúrika
Denso bosque primario en las cercanías de la comunidad de Dúrika

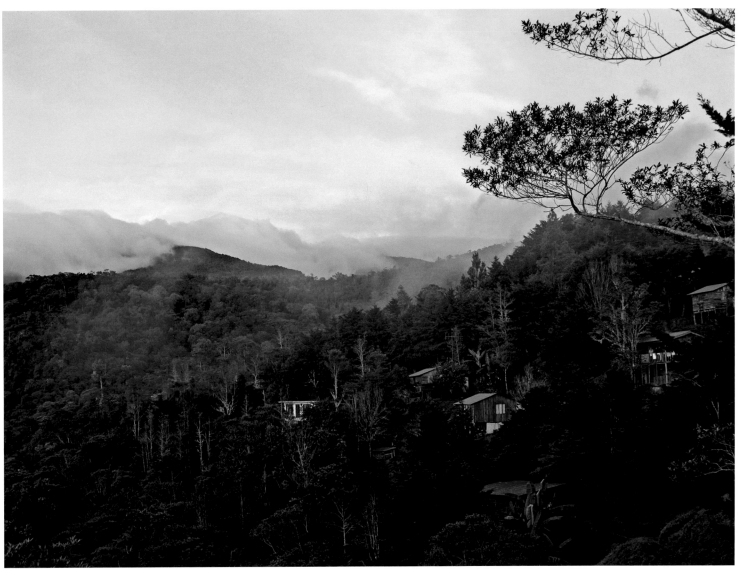

View of the Dúrika community, nestled in the forest
Vista de la comunidad de Dúrika, empotrada en el bosque

of conservation but of transformation. The Durika community is self-supporting, making use of local materials and renewable energy sources such as old-fashioned waterwheels to generate electricity. Community outreach programs teach sustainable agriculture to local landowners, preserving the resources on which they depend for future generations, and a health clinic attends to their needs. Visitors to the secluded Durika mountain community take part in workshops, engage in holistic therapies such as yoga, massage and acupuncture, and learn basic skills such as cheese-making and organic gardening. The landscape, of course, is the greatest draw. Days-long hikes up the sheer slopes of the cloudforest lead to the lofty Durika peaks, a small range at 3300 metres above sea level and some of highest within La Amistad. Jaguar and tapir tracks are a common sight in the damp earth of the makeshift trails leading to the summit, the spoor of hunter and hunted. Far overhead, harpy and crested eagles wheel patiently, watching for the tiniest signs of

vida sustentable. En sus 25 años de existencia, la Fundación Dúrika ha expandido su área de protección con el objetivo de crear un corredor biológico que los una con el parque internacional. Bajo esta administración, se han plantado 1.5 millones de árboles, con los que se han logrado reforestar áreas que habían sido taladas para pastizales. Hoy, existe una pequeña comunidad ecológica con una visión no solo de conservación, sino también de transformación. La comunidad Dúrika se mantiene sola, hace uso de materiales locales y de fuentes de energía renovable como las anticuadas ruedas hidráulicas para la generación de electricidad. Los programas de extensión educan a los propietarios de tierras sobre la agricultura sostenible; con ella se preservan de los recursos de los cuales dependen las futuras generaciones. Además, hay una clínica para atender sus necesidades. Los que visitan la comunidad Dúrika participan en talleres, forman parte de terapias holísticas como el yoga, los masajes y la acupuntura, y aprenden cómo hacer quesos y sobre la

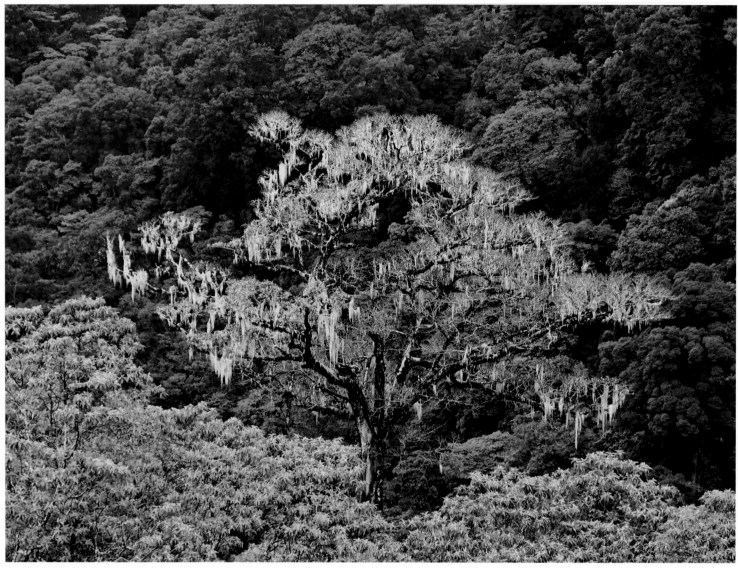

Yellow cortez, Dúrika
Cortez amarillo, Dúrika

motion below. The lower forests are perpetually moist, with no surface left unoccupied, growth upon growth. Orchids and bromeliads are abundant, gripping tree trunks and branches, and bizarre fungus sprout from the fallen logs and mulch of the forest floor. Sweet cedar and silk cotton trees give way to pure stands of black and white oak, many of them standing for centuries. These yield in turn to the petite silhouettes of the dwarf forest, which taper out into the low shrubs and grasses of the páramo. The nearly vertical ascents are buffeted by ceaseless wind, and the temperature drops quickly, edging toward freezing at night in the rainy season. The upper Talamanca reaches are home to seven indigenous reserves. These house some of the largest remaining communities of Bríbrí, Téraba, Borunca and Cabécar in Costa Rica, many of whom settled the area more than 3000 years ago. The Durika foundation works to promote and preserve the integrity of Bríbrí and Cabécar cultures, recognizing them as part of the communal riches. These

jardinería orgánica. El paisaje, por supuesto, es su mejor carta. Las caminatas por las faldas del bosque nuboso de todo un día de duración te llevan a los altos picos de Dúrika, una pequeña cadena de montañas a 3300msnm, de las más alta en La Amistad. Es común ver huellas de danta y de jaguar en las tierras húmedas de los caminos improvisados que llevan a la cumbre... el rastro del cazador y su presa. En lo alto, águilas harpías y crestadas vuelan pacientemente a la espera del menor signo de movimiento en la tierra. Los bosques más bajos son perpetuamente húmedos, no hay superficie desocupada. Abundan las orquídeas y bromelias aferradas a los troncos y las ramas de los árboles, así como extraños hongos que brotan de los árboles caídos y del suelo del bosque. Ceibas y cedros ceden el paso a robles blancos y negros que han estado ahí por siglos. La imagen cambia con las pequeñas siluetas del bosque enano que se desvanece entre los arbustos y pastizales del páramo. Los vientos constantes golpean los ascensos casi verticales;

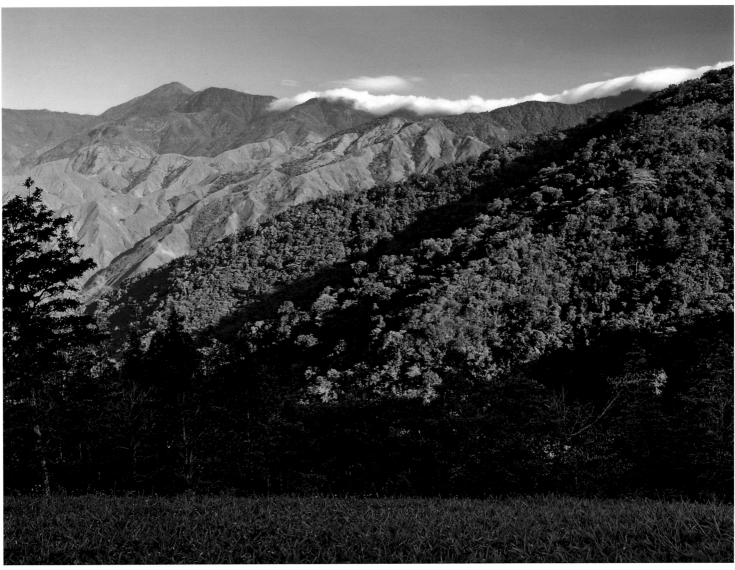

Talamanca Mountain Range and the Dúrika peak as the most prominent
Cordillera de Talamanca y el cerro Dúrika como el más prominente

groups resisted colonial influence for centuries, thanks in part to the seclusion of the mountain range. Tribal communities in the southern lowlands were largely integrated into the work force of fruit companies drawn by the fertile soil of the valleys; but at higher elevations, with difficult access and with little agricultural attraction in the mountains' sheer rises, indigenous culture persevered. It is only in the last century that modern life has intruded, gradually dissolving tribal structures and traditions. The conservation of these cultures is inextricably tied to the conservation of the land. The tribal way of life made extensive use of local plants and trees, birds and mammals, weaving them into their diets, clothing, medicine and myths. Their hard-won wisdom is one of our most intimate portraits of the mountains' interior life. In the southernmost reaches of the Talamanca range, on the outskirts of La Amistad, a botanical portrait has been patiently, meticulously assembled for decades. The Wilson Botanical Garden, within the Las Cruces Biological Station, has the world's

la temperatura baja rápidamente y llega casi al punto de congelación durante las noches de la época lluviosa. La parte más alta de Talamanca es hogar de siete reservas indígenas. Alberga a las comunidades más grandes de Bribrís, Térrabas, Boruncas y Cabécares en el país. Muchos de ellos poblaron el área hace más de 3000 años. La Fundación Dúrika trabaja en la promoción y protección de la integridad de las culturas Bribri y Cabécar, y las reconoce como parte de las riquezas de la comunidad. Estos grupos resistieron la influencia de la Colonia por siglos, gracias a la lejanía de la cadena de montañas. Las tribus de las tierras bajas del sur fueron, en su mayoría, obligadas a trabajar en las compañías productoras de frutas que se vieron atraídas por la tierras fértiles del valle. Sin embargo, en las alturas, la dificultad del acceso y la falta de un atractivo agrícola permitieron que las culturas indígenas sobrevivieran. Es hasta finales del siglo que la vida moderna los invadió y gradualmente disolvió las estructuras y tradiciones tribales. La conservación

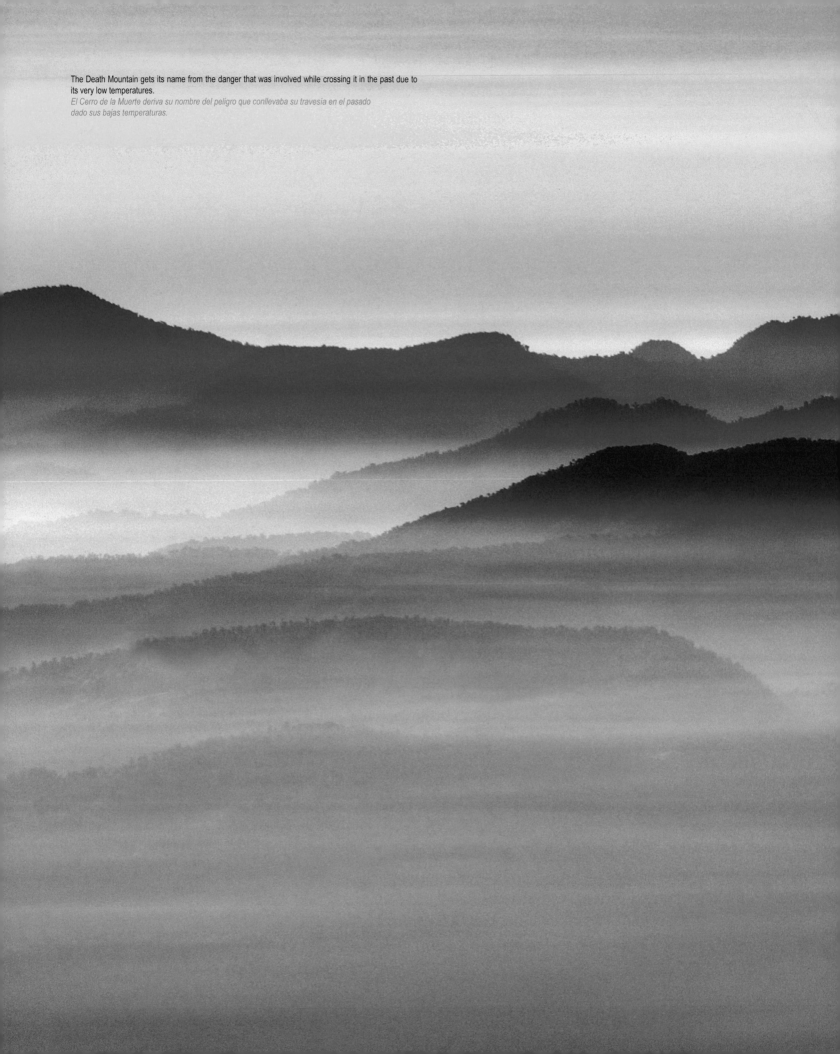

The Death Mountain gets its name from the danger that was involved while crossing it in the past due to its very low temperatures.
El Cerro de la Muerte deriva su nombre del peligro que conllevaba su travesía en el pasado dado sus bajas temperaturas.

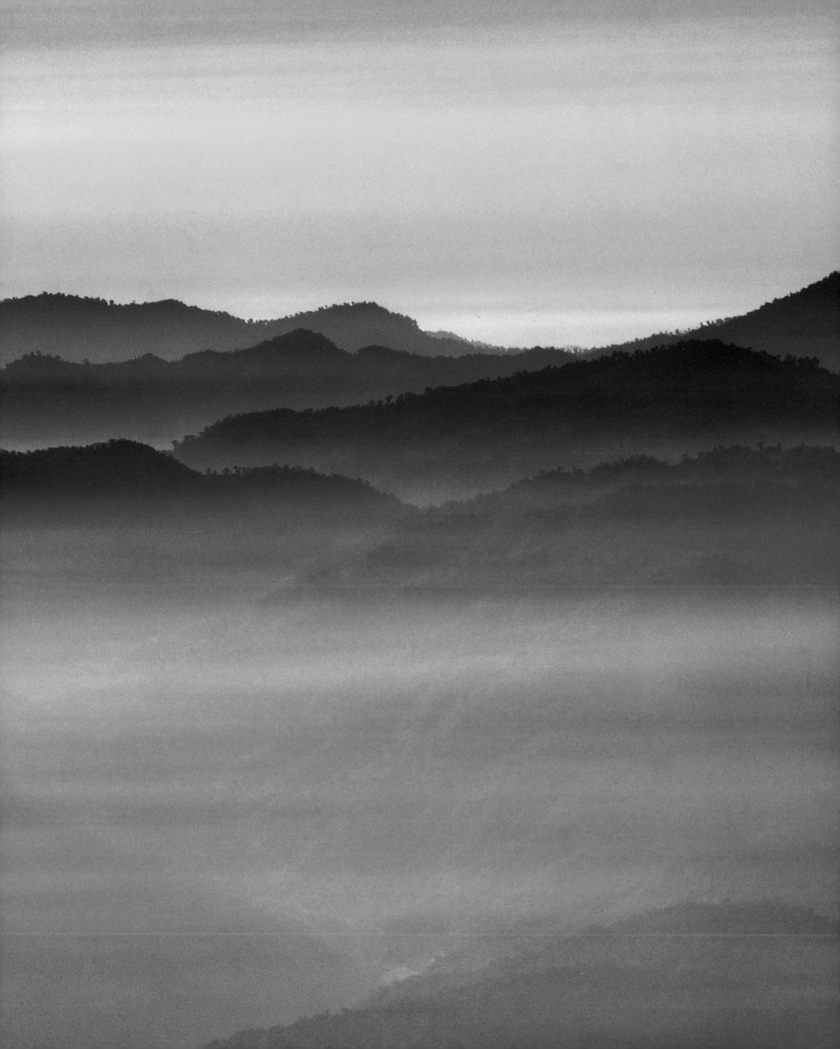

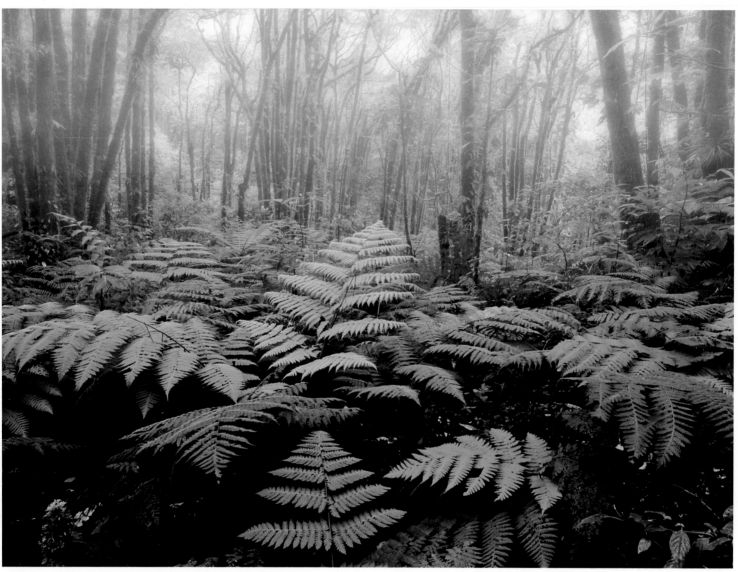

The Monteverde Cloudforest is one of the most famous protected areas in the tropics
El Bosque Nuboso Monteverde es una de las áreas protegidas más famosas de los trópicos del Mundo

second largest collection of palms, and specimens from 2000 plant species are assembled here. The nearby forests, sprawling over 250 hectares, house at least 800 species of butterflies and about half as many birds. Silky anteaters tread the forest floor, and rare olingos (a long-tailed tree-dwelling mammal) peer suspiciously from the overhead branches. It's a little-known and less-trod corner of Costa Rica, but as loving a tribute to the country's natural treasures as exists anywhere in the world. Monteverde, on the other hand, is perhaps Costa Rica's most well known ambassador. The images from the cloudforest forever fixed Costa Rica as an ecological destination in the eyes of the world: the delicate webbed toes of a wide-eyed tree frog, the shifting mists hanging low in the crowns of an endless green forest. Monteverde was settled by Quakers in the 1950s, a small group of pacifists who fled the draft in the United States, choosing Costa Rica for its peaceful politics, lack of an army, and perennially pleasant climate. The cool mountain enclave was

de estas culturas está relacionada a la conservación de esas tierras. La forma tribal de vida hizo uso extensivo de plantas, árboles, aves y mamíferos nativos que fueron parte de sus dietas, vestimentas, medicinas y mitos. Su merecida sabiduría es uno de los retratos más personales de la vida en la montaña. En la parte más al sur de la cordillera, en las afueras de La Amistad, se ha venido formando por décadas un retrato botánico. El Jardín Botánico Wilson, en la Estación Biológica Las Cruces, cuenta con la segunda colección más grande de palmas del mundo y se han reunido especímenes de 2000 especies de plantas. Los bosques cercanos, más de 250 hectáreas, son el hogar de 800 especies de mariposas y unas 400 especies de aves. El hormiguero pigmeo pisa el suelo boscoso y los olingos (un mamífero arborícola de cola larga) miran recelosos desde las ramas más altas. Es una esquina escondida y poco conocida de Costa Rica, pero es un tierno homenaje a los tesoros naturales del país. Monteverde es quizás el embajador más conocido del

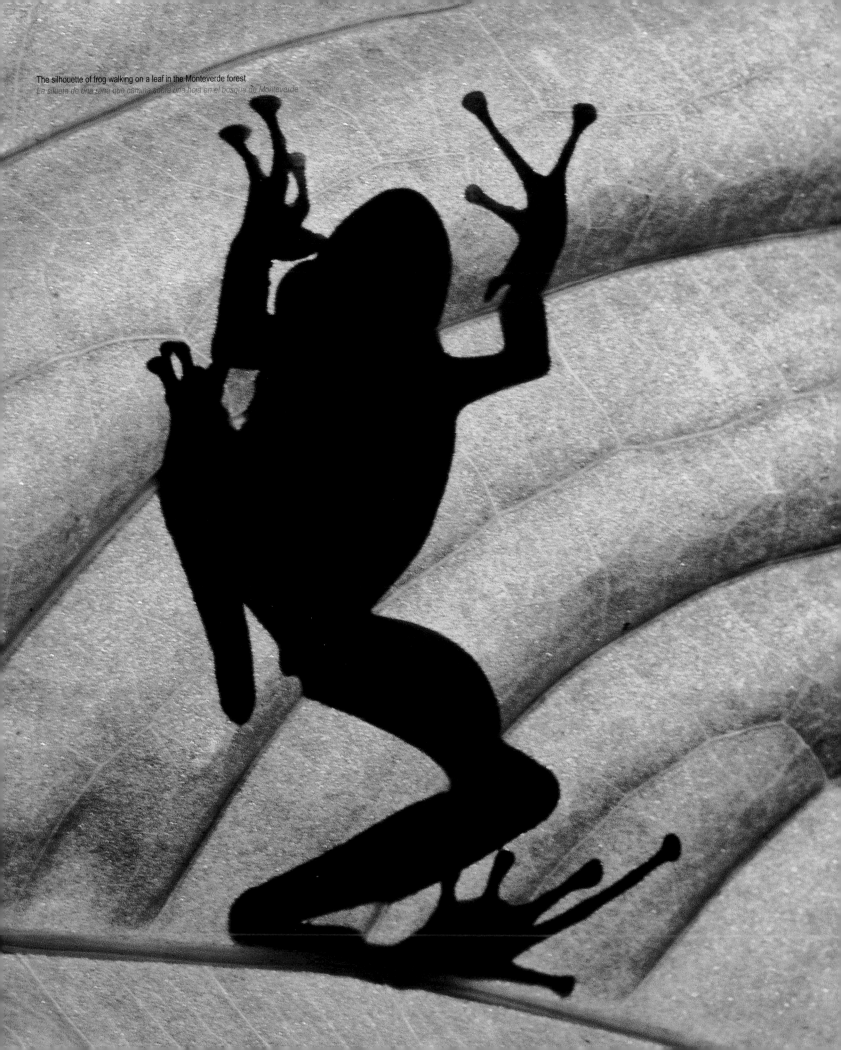

The silhouette of frog walking on a leaf in the Monteverde forest
La silueta de una rana que camina sobre una hoja en el bosque de Monteverde

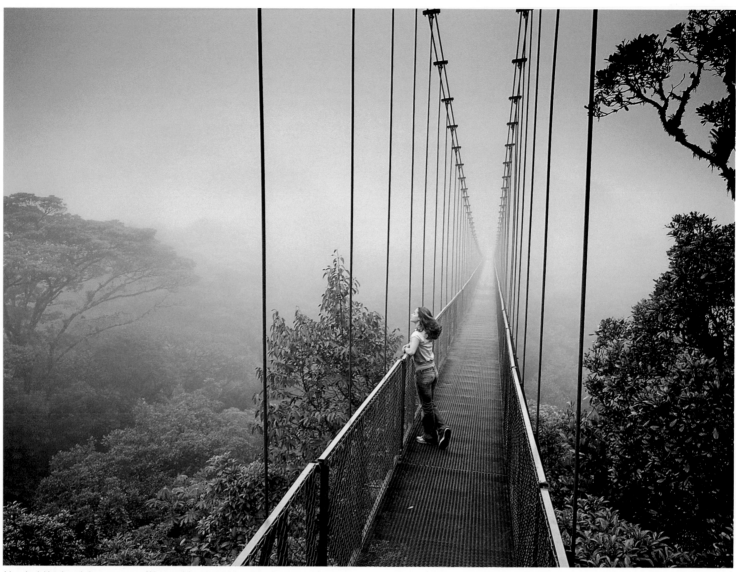

A hanging bridge through the canopy, one of Monteverde's major tourist attractions
Puente colgante sobre el docel, uno de los mayores atractivos turísticos de Monteverde

A wild seedpod on the forest floor, Monteverde
Semilla silvestre en el piso del bosque, Monteverde

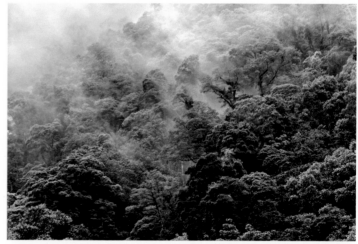

The Bosque Eterno de los Niños (Children's Eternal Forest) is the country's largest private reserve, with 22,500 hectares, adjoining the Monteverde Biological Reserve, the Arenal Volcano National Park and the Alberto Brenes Biological Reserve
El Bosque Eterno de los Niños es la reserva privada mas grande del pais con 22,500 Hectáreas, Colinda con la Reserva Biológica Monteverde, el Parque Nacional Volcán Arenal y la Reserva Biológica Alberto Brenes

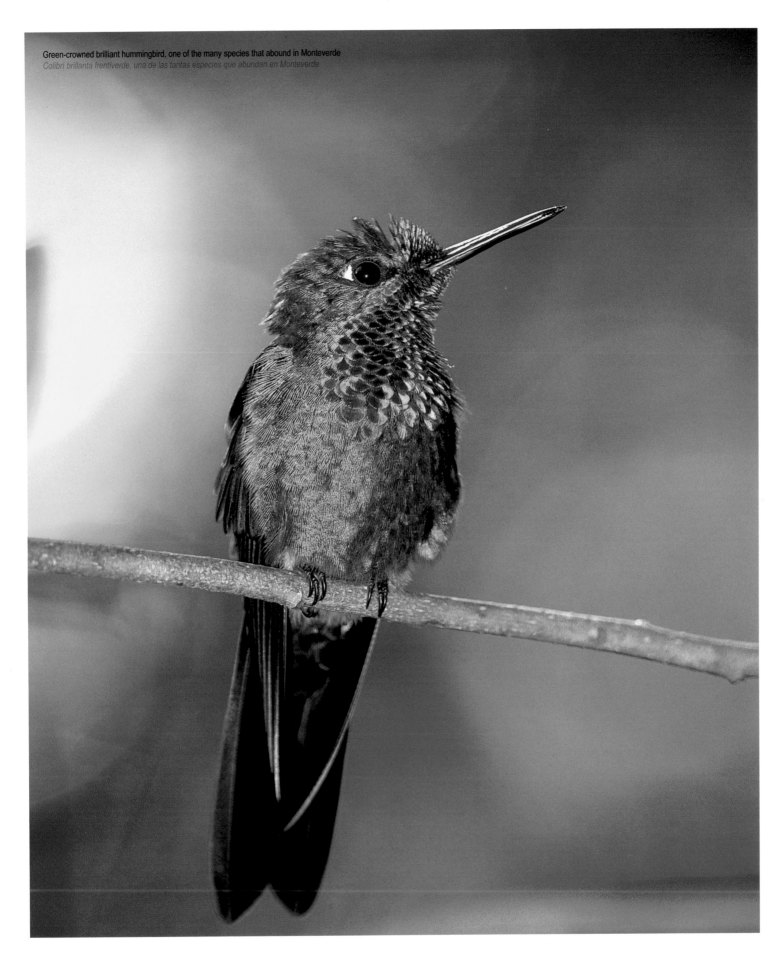

Green-crowned brilliant hummingbird, one of the many species that abound in Monteverde
Colibrí brillanta frentiverde, una de las tantas especies que abundan en Monteverde

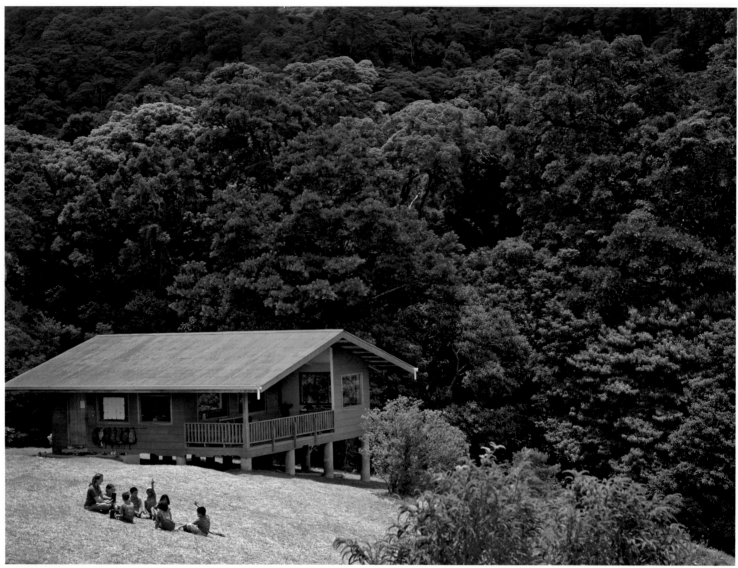

Education is integral to the Monteverde Creative Education Center, which protects 43 hectares, and provides an important habitat for migratory birds like the quetzal

La educación es integral en el Centro de Educación Creativo de Monteverde, el cuál conserva 43 Hectáreas, y provee importante habitat para aves migratorias como el quetzal

an ideal place for their traditional dairy farming, and their Monteverde cheeses are sold throughout Costa Rica today. In conjunction with local biologists, these families helped create the Monteverde Cloudforest Biological Reserve, now a 5000-hectare sanctuary in the Tilarán Mountain Range. Since its creation, the area of protection in Monteverde has grown through a grass-roots movement that swept the globe. The Children's Eternal Rainforest began as a small fundraising effort on the part of a group of children in Sweden determined to do their part in saving the rainforest. From the initial six-hectare plot purchased with their accumulated donations, the Children's Eternal Rainforest has grown to a staggering 22,500 hectares paid for with funds raised by children from 44 countries around the world. It is now the largest private nature reserve in Costa Rica, and a testament to the collective power of goodwill to dissolve barriers and borders. Since its inception, at least 30 new tree species have been discovered within its bounds. Nearby, the Santa Elena

país. Las imágenes del bosque nuboso (las patitas delicadas de una rana de árbol y la niebla mutable en la corona de los bosques siempre verdes) colocaron a Costa Rica como destino ecológico ante los ojos del mundo. Monteverde fue fundado por los cuáqueros en los años cincuenta, un grupo pequeño de pacifistas provenientes de Estados Unidos que escogieron a Costa Rica por su política pacífica, la ausencia de ejército, y el clima placentero durante el todo el año. El enclave en la fría montaña era el sitio ideal para su lechería tradicional. Sus quesos Monteverde se venden en todo el país. Junto con biólogos locales, estas familias crearon la Reserva Biológica de Monteverde. Desde su fundación, el área protegida ha pasado a ser un movimiento comunal que ha barrido el mundo. El Bosque Eterno de los Niños empezó como un pequeño esfuerzo de beneficencia de un grupo de niños en Suecia que querían poner de su parte en la protección del bosque lluvioso. De las primeras seis hectáreas, el Bosque Eterno de los Niños tiene ya unas impresionantes

More than 200 children attend the Monteverde Creative Education Center, where the beauty of the surroundings provide excellent learning opportunities

Más de 200 niños atienden al Centro de Educación Creativo de Monteverde, donde la belleza del entorno brinda excelentes oportunidades de aprendizaje

Cloudforest, less visited but no less spectacular in its haunting beauty, completes the triad of Monteverde conservation. Hanging bridges, strung from treetop to treetop, allow visitors to experience these forests from a new vantage point, without damaging the fragile understory where delicate ferns abound. Rain is perpetually condensed from clouds that linger in the canopy, nourishment for a bewildering variety of mosses and lichens, orchids and bromeliads that grow beneath, alongside and around the forest's trees. Epiphytes make up nearly a third of the 2500 plant species found here, opportunistic passengers adept in the fierce competition for space and light. Tiny amphibians fill the forest with piping chirps and strident mating calls. The iconic golden toad was once abundant here, but is now sadly extinct, victim of a confluence of natural and man-made pressures that edged it out of a very tiny ecological niche. Many more amphibian and reptile species have also suffered dramatic declines; they are the cloudforest's most sensitive inhabitants, functioning

22500 hectáreas que han sido financiadas con los fondos recaudados por niños de 44 países. Hoy es la reserva natural privada más grande del país, y una prueba del poder de la voluntad colectiva para eliminar fronteras. Desde su creación, se han descubierto ahí, al menos, 30 especies nuevas de árboles. Cerca, el Bosque Nuboso Santa Elena, menos visitado pero no menos hermoso, completa la tríada de conservación de Monteverde. Los puentes colgantes, encordados de árbol a árbol, permiten a los turistas experimentar estos bosques desde un punto de ventaja que no perjudica al frágil sotobosque, donde abundan los delicados helechos. La lluvia se condensa siempre de las nubes que se demoran en el dosel y nutre a la variedad de líquenes, musgos, orquídeas y bromelias que crecen junto a los árboles del bosque. Las epífitas son cerca de un tercio de las 2500 especies de plantas del lugar, pasajeras oportunistas expertas que compiten por espacio y luz. Pequeños anfibios llenan el bosque con pitidos y llamadas insistentes de apareamiento.

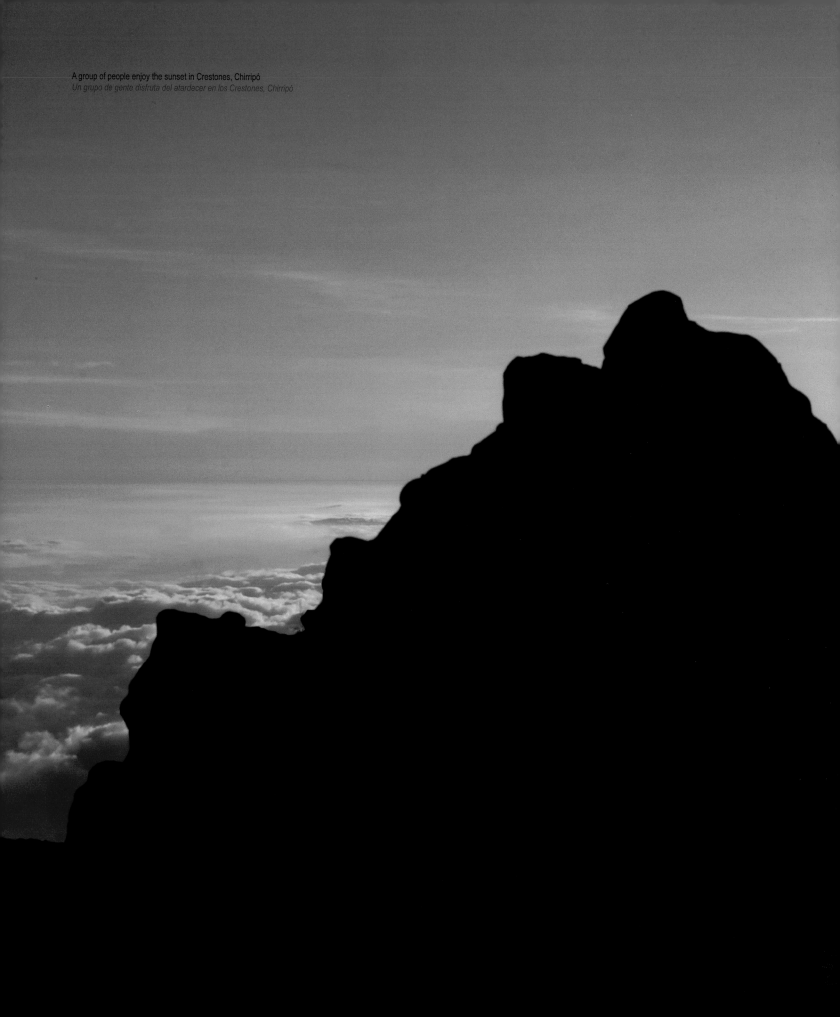

A group of people enjoy the sunset in Crestones, Chirripó
Un grupo de gente disfruta del atardecer en los Crestones, Chirripó

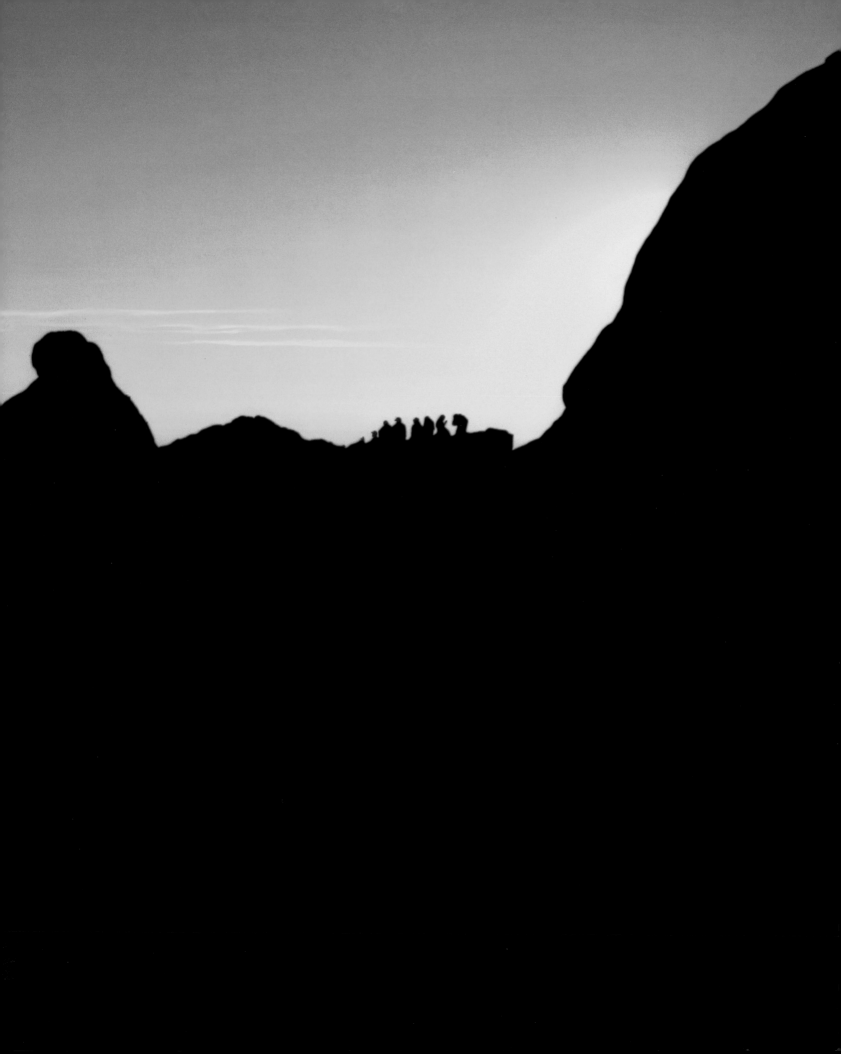

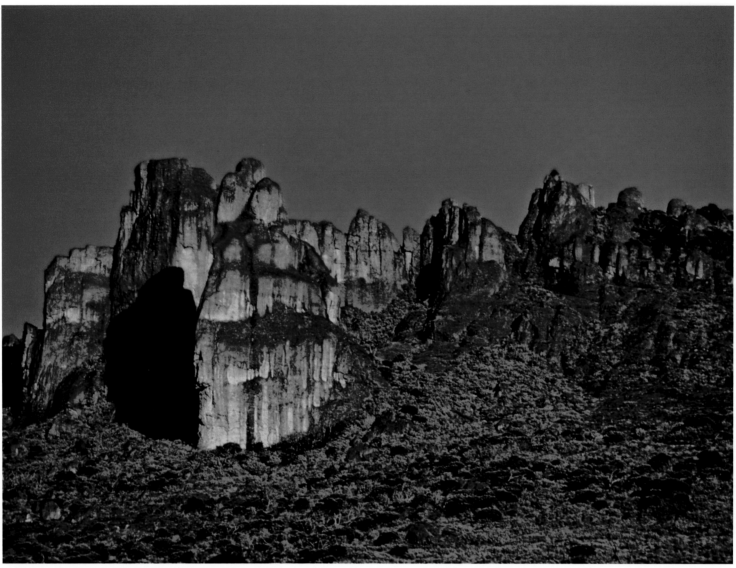

Los Crestones – "The Crests" – a national symbol, golden in the setting sun, Chirripó
Los Crestones, símbolo nacional, bajo la luz dorada del atardecer, Chirripó

much as a canary in a coal mine. Intense study is under way to understand the mechanisms that affect their survival, and the means to ensure it. There remains much to protect. Hundreds of bird and mammal species live in the Monteverde preserves – indeed, the Atlantic slope of Monteverde harbor the greatest diversity of birds in Costa Rica, many of them migrants - making it a place of concentrated biodiversity. Demure agouti, like large, dainty guinea pigs, tread gracefully amidst the leaf litter in search of fallen fruit. Keel-billed toucans send their clarion call echoing through the canopy, flamboyant in both sound and sight. Others species are more reticent. Three-toed sloths merge with lichen-covered trees, their fur a mossy green from entire colonies of symbiotic algae. Cryptic leafhopper insects cluster tightly on plant stems, their spiny carapaces mimicking formidable thorns that no predator would dare sample. Large nocturnal moths cluster invisibly against tree trunks, erupting into a drumbeat of wings when disturbed. Glass-winged

Alguna vez, el icónico sapo dorado fue abundante en la zona; hoy, tristemente está extinto, víctima de la confluencia de presiones humanas y naturales que lo sacaron de su pequeñísimo nicho ecológico. Muchas otras especies de anfibios y reptiles han sufrido dramáticos deterioros. Son los habitantes más delicados del bosque, cual canario en una mina de carbón. Se realizan estudios para comprender los mecanismos que afectan su supervivencia y los medios para garantizarla. ¡Hay mucho qué proteger! Cientos de especies de mamíferos y aves habitan las reservas de Monteverde. De hecho, la vertiente atlántica de Monteverde alberga la mayor diversidad de aves en Costa Rica; muchas de ellas migran, lo que hace que el lugar tenga una alta concentración de biodiversidad. Un recatado tepezcuintle camina con gracia entre las hojas en el suelo buscando frutas, mientras que tucanes pico iris, extravagantes en sonido e imagen, envían una señal de alerta que hace eco en el dosel. Otras especies son más reservadas. El perezoso de tres dedos se fusiona

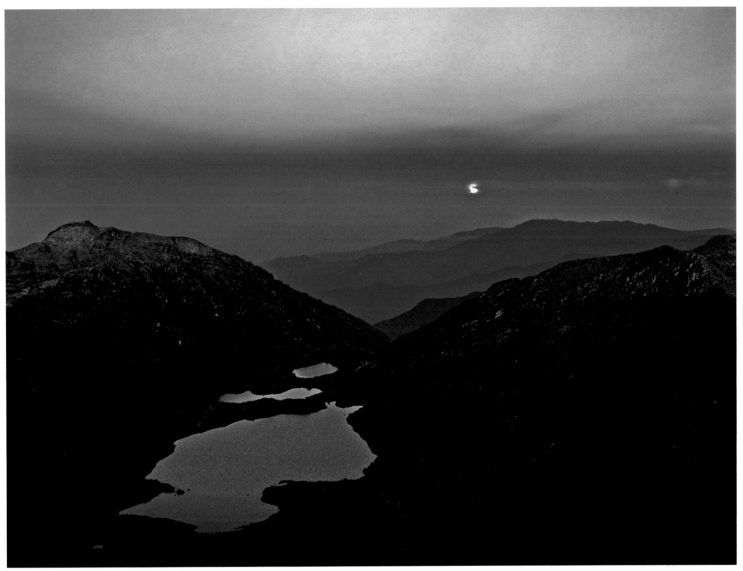

San Juan Lake at dawn, with Cerro de la Muerte in the distance, seen from the Cerro Chirripó summit
Lago San Juan al amanecer, con el Cerro de La Muerte al fondo, vista desde la cima del Cerro Chirripó

butterflies choose a more direct approach to invisibility, flexing transparent wings that glimmer only faintly in the diffuse light. It is little wonder that Monteverde is considered one of Costa Rica's seven natural wonders. Cerro Chirripó, the country's tallest peak (and the second tallest in Central America), is another of the seven wonders. Located in the Talamanca mountains, within the Chirripó National Park, these ranges were carved by the patient work of ancient glaciers. An estimated 25,000-30,000 years ago, these mountains groaned under a terrible weight of ice. The striated crags of Los Crestones ("the Crests") attest to their frigid past, as do the glacial lakes pooled in basins scraped out with fury by the receding ice. Between rises, the debris of moraines litter the high, U-shaped valleys. The wreckage of the glaciers is manifest as the finest gravel, to giant boulders measuring four metres across. It's a landscape unlike any other in Costa Rica, diametrically opposed to the lush warmth of the lowlands. Piercing through the clouds, these

con los árboles cubiertos por líquenes, su pelaje un verde musgo de todas las colonias de alga simbiótica. Bichos espinos se agrupan apretados en los tallos de las plantas. Sus caparazones espinosos parecen formidables espinas que ningún predador probaría. Las mariposas nocturnas se juntan invisibles contra los troncos de los árboles; si se les molesta, brotan en un golpeteo de alas. Las mariposas de alas de cristas escogieron un método directo de invisibilidad: sus alas transparentes que brillan tenuemente solo si están contra la luz. ¿Sorprende entonces que Monteverde sea una de las siete maravillas naturas de Costa Rica? El Cerro Chirripó, el pico más alto del país (y el segundo en Latinoamérica) es otra de esas siete maravillas. Ubicado en la Cordillera de Talamanca, en el Parque Nacional Chirripó, estas montañas fueron talladas pacientemente por antiguos glaciares. Hace unos 25000-30000 años, suspiraban bajo un terrible peso de hielo. Los riscos estriados de Los Crestones son testigos de este frío pasado, igual que los lagos

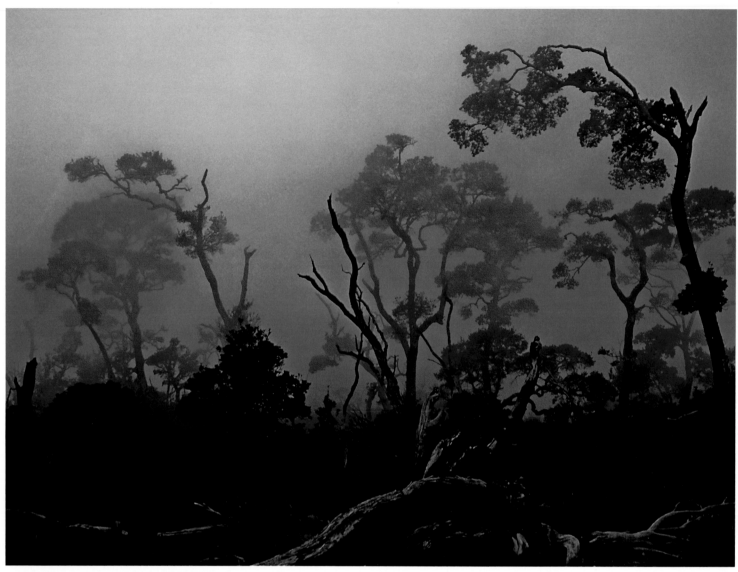

Forest burned by one of the many fires in Lions Valley, Chirripó
Bosque quemado durante uno de los tantos incendios en el Valle de los Leones, Chirripó

aeries are a world unto themselves. It is only in the last century that man has regularly set foot here. Indigenous tribes believed the peaks to be sacred, places inhabited by ghosts. Even today, they are believed to be places of uncanny energy; a belief perhaps sustained by the magnetic fields produced by the andesite rocks that make up some of these pinnacles, which can override a compass's sense of true north. Perhaps sensing these undercurrents, the pre-Columbian people left them largely undisturbed; only the holiest of chieftains and high priests were allowed to conduct their ceremonies at the summits. Their avoidance produced some of the most pristine páramo savannahs left in the world. They remain much as they were 10,000 years ago when the last ice age subsided. Cerro Chirripó was first definitively climbed by a priest and missionary, Augustin Blessing, in 1904, a feat that has since become a must on the global climbing circuit. The country's second tallest summit, Cerro Ventisquerros, rises very near Cerro Chirripó. Every year,

glaciares que se juntaron en las cuencas raspadas por la furia del hielo. Entre los amaneceres, los restos de las morrenas adornan los valles en forma de U. La destrucción de los glaciares se manifiesta en la fina grava y en las rocas de cuatro metros de ancho. Es un paisaje sin igual en Costa Rica, opuesto a la calidez exuberante de las tierras bajas. Estas cimas que penetran las nubes son un mundo aparte. Los indígenas creían que los picos eran lugares sagrados habitados por espíritus. Hoy, aún se cree que es un sitio de energía extraña. La creencia posiblemente se base en los campos magnéticos, producto de las rocas andesitas que conforman algunas de estas cumbres que podrían confundir cualquier brújula. Quizás, al sentir estas corrientes ocultas, los precolombinos dejaron el sitio tranquilo. Solo los más sagrados de los jefes y sacerdotes podían hacer sus ceremonias en las cumbres. Esto hizo que el sitio sea uno de los páramos más prístinos del mundo. Se mantienen como si fuera hace 10 mil años, durante la última era de hielo. En

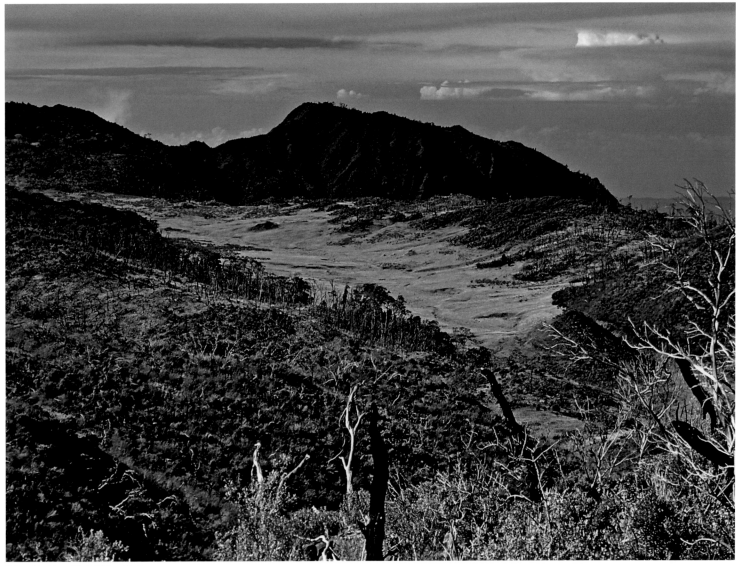

Valley of the Lions, Chirripó National Park
Valle de los Leones, Parque Nacional Chirripó

hundreds of avid climbers pit themselves against the ascent to these 3800-metre-high twin peaks. In order to protect the fragile life systems within the park, limited numbers of permits are granted each day. The hike takes two to three days on average, and base camp beds are booked months in advance. The climb is not for the faint of heart. The most common route takes in more than 14 kilometers of distance and 2200 metres of ascent on the first day in order to reach the Crestones base camp, for no camping is allowed along the trails. The trail begins in the rainforest, wet and warm, humid vegetation pressing in on all sides. Natural hot springs well up in some of the private properties nearby; for a small fee, hikers can soak tired bodies on their return, easing the cold of the summit from their bones. But there is not yet any presentiment of the plunging temperatures ahead. Hummingbirds zip tirelessly to and fro. Clear mountain streams are packed with trout. Toucanets and monkeys jeer from the treetops, shrouded by dangling

1904, un sacerdote y misionero de nombre Augustin Blessing subio el Cerro Chirripó. Esta fue una hazaña que se ha convertido en algo obligatorio dentro del circuito de montañismo mundial. El segundo pico más alto, el Cerro Ventisqueros, se levanta cerca del Chirripó. Todos los años, cientos de ávidos montañistas escalan a estos picos gemelos de 3800 metros de altitud. Para proteger este frágil ecosistema, el número de turistas está restringido a unos cuantos diarios. La subida tarda unos dos o tres días en promedio. Los espacios en el refugio se reservan con meses de antelación. El ascenso no es para los flacos de espíritu. La ruta más común cubre 14 kilómetros de distancia y un ascenso hasta los 2200 metros en el primer día para llegar a la Base Crestones. No se permite acampar en los senderos. El camino empieza en el bosque lluvioso, cálido y húmedo con vegetación por doquier. Hay aguas termales en algunas de las propiedades aledañas. Por una módica suma, a la vuelta de su viaje, los montañistas podrían remojar sus cuerpos

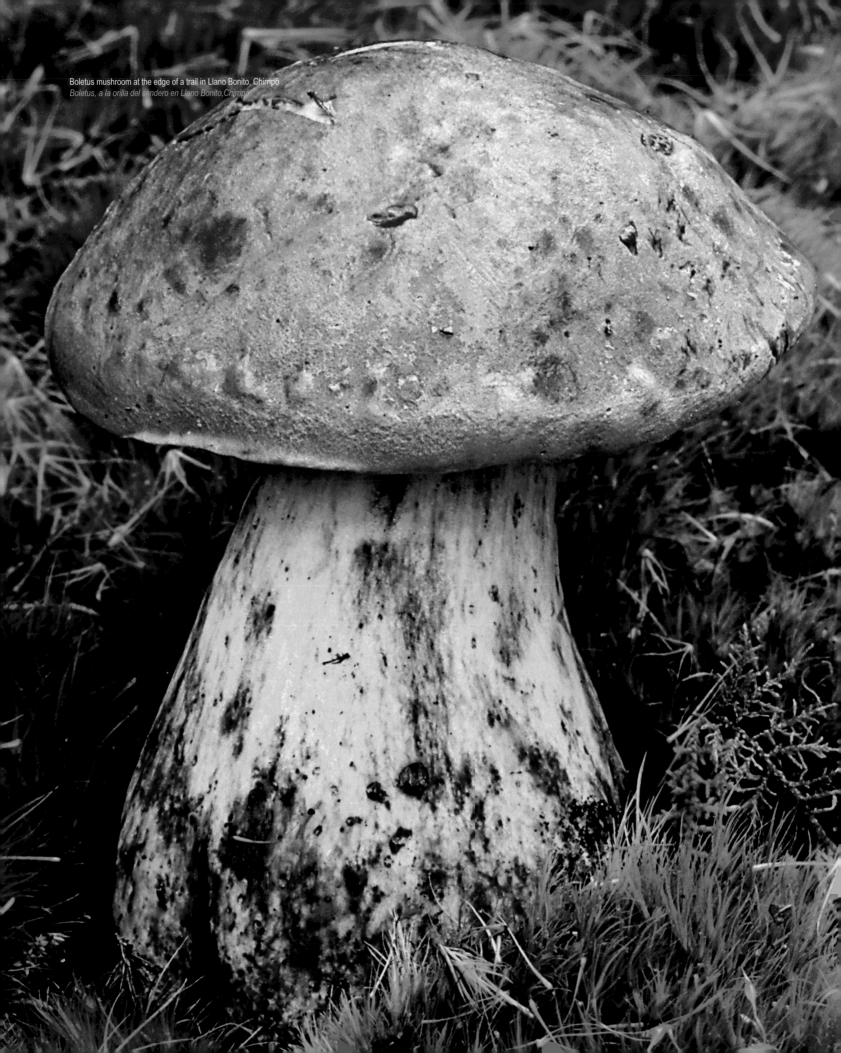

Boletus mushroom at the edge of a trail in Llano Bonito, Chirripó
Boletus, a la orilla del sendero en Llano Bonito, Chirripó

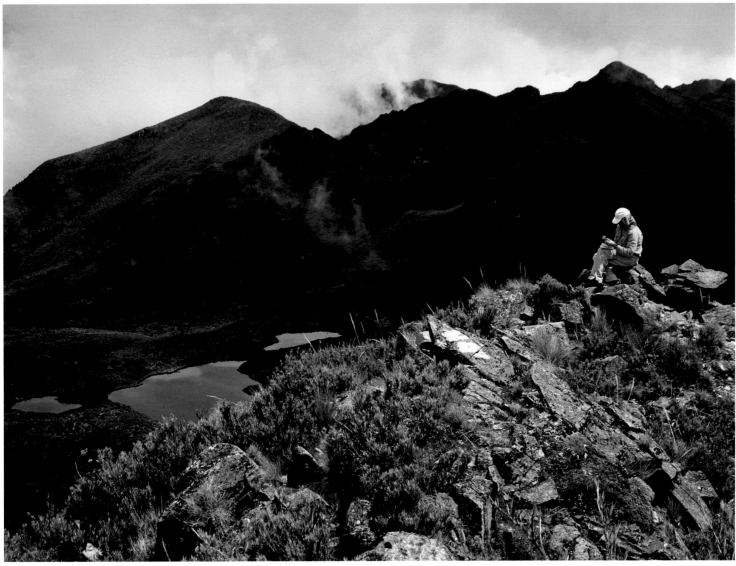

Valley of Lakes, seen from the Chirripó summit
Valle de los Lagos, vista desde la cima del Chirripó

mosses. As one gains altitude, tall oak trees soaring upward of 50 metres gradually give way to shorter vegetation; the landscape begins to hugs the ground. Forests thin out and the wind blows stronger, gusting unobstructed. The climate is highly variable, with sun giving way to sudden clouds in moments. The hike requires good physical condition, and in places where the inclines are steepest and slick with mud, climbing is done with both arms and legs. This part of the country receives rain year round, and the afternoon showers fall bitterly cold the higher one goes. The coldest temperatures in the country have been recorded at the summit base camp, a bone-chilling –9° Celsius. Evidence of the wild temperature oscillations can be seen in rocks split apart, fractured by the rapid freezes and thaws. The sense of drama builds with the thinning air and the passing terrain: signposts indicate such sombre landmarks as Monte Sin Fe, or Faithless Mountain, and Cuesta de los Arrepentidos, "Repentance Hill". The

cansados y calentar el frío de los huesos. Pero todavía no hay premonición de las bajas temperaturas que vienen. Los colibríes vuelan sin cesar. Los arroyos están llenos de truchas. Los tucancillos y monos se burlan desde lo alto de los árboles cubiertos de barba de viejo. Conforme se gana altitud, los robles de hasta 50 metros de altura van dando lugar a vegetación más pequeña. El paisaje empieza a abrazar el suelo. Los bosques se arralan y el viento es fuerte y sopla sin obstáculos. El clima es muy variable, y el sol le da paso a las nubes en cualquier momento. La caminata requiere buena condición física. En sectores más inclinados y resbaladizos, se necesitan piernas y manos. Llueve durante todo el año y las tardes son más frías conforme se sube. Las temperaturas más bajas del país se han registrado en la base de la cima; unos congelantes -9ºC. Las oscilaciones de temperatura se evidencian en las rocas fracturadas por los rápidos cambios de temperatura. El drama crece con la falta de aire y el terreno que se transita. Las señales indican

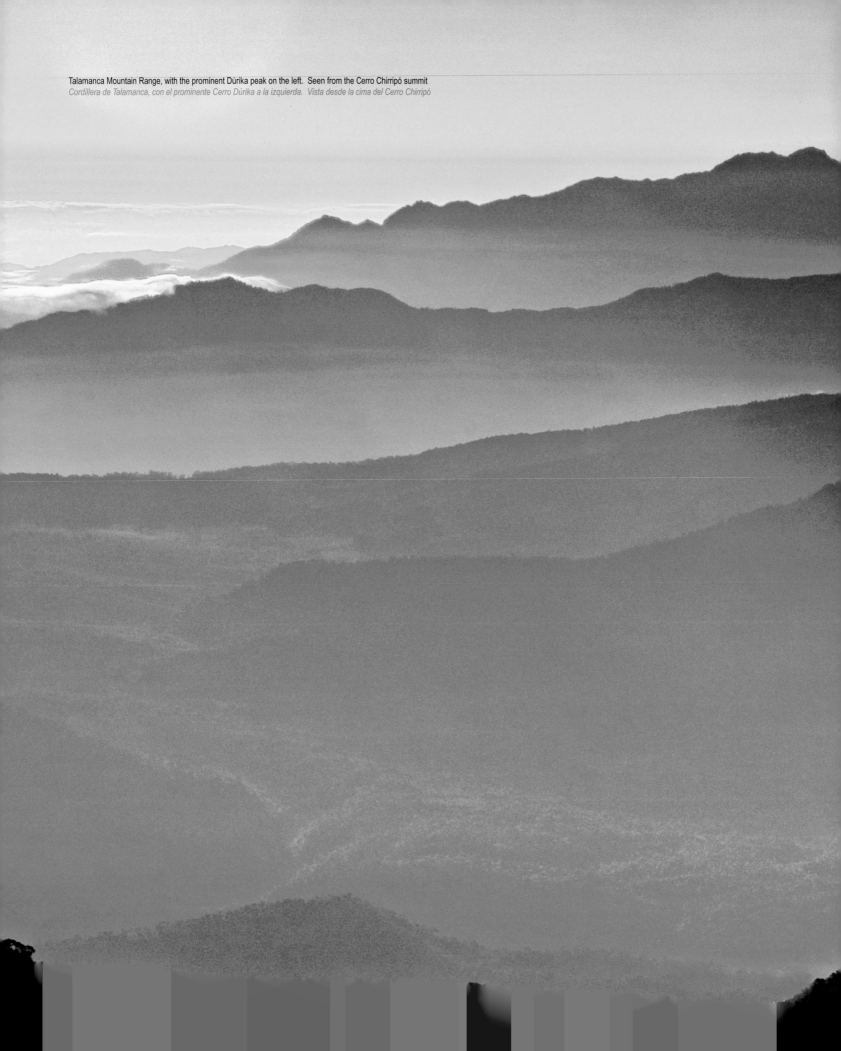

Talamanca Mountain Range, with the prominent Dúrika peak on the left. Seen from the Cerro Chirripó summit
Cordillera de Talamanca, con el prominente Cerro Dúrika a la izquierda. Vista desde la cima del Cerro Chirripó

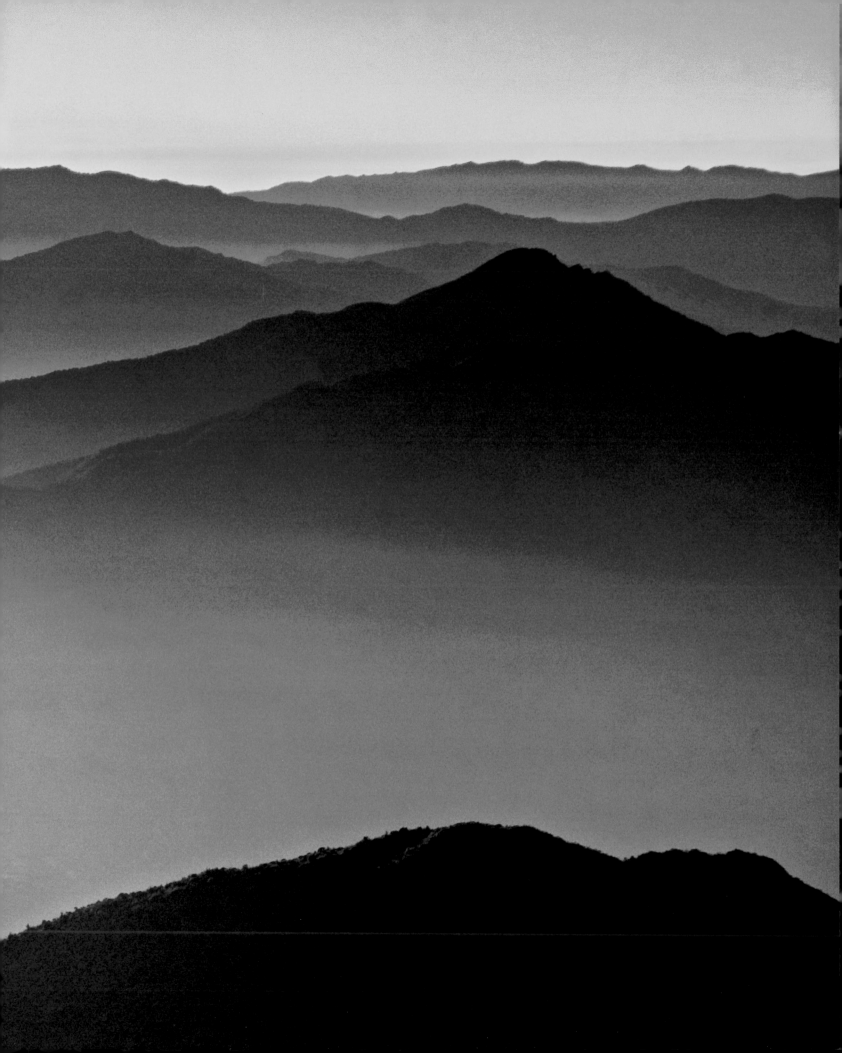

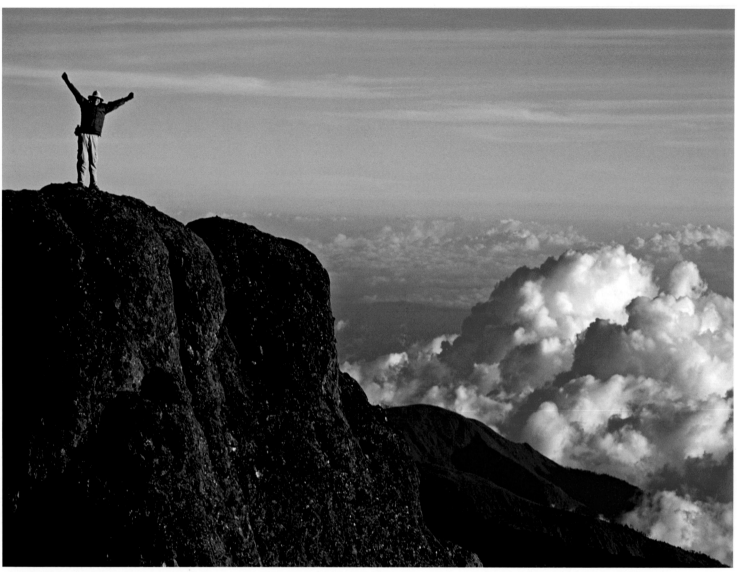

Cerro Terbi, 3760 meters above sea level, Chirripó National Park
Cerro Terbi, 3760 msnm, Parque Nacional Chirripó

Lions' Savannah and the Valley of the Rabbits tell of the drama of the hunt; pumas and rabbits are among the more common fauna found on Chirripó's high grounds. In the Lions' Savannah, a wide, smooth valley high on the mountain, the stark outlines of burnt trees lend an ominous tone. They are a pointed reminder of the fires that frequently rage through these grassy plains, often with devastating effect. The most recent, in 1992, destroyed many of the more fragile plant species. For this reason, campfires are not permitted anywhere within the park. But in some of the places where fire leveled entire forests, carpets of beautiful alpine flowers now bloom, the forerunners of a slow rebirth. The views here are stunning, with clouds skimming the very earth. Along the flat valleys, tiny deposits left by the glaciers trap water in icy bogs and aquifers that sustain many of the waterways. The name Chirripó itself is an indigenous Nahuatl word meaning "land of eternal waters". Its surfaces cup glacial lakes, some permanent, others that wax and

nombres sombríos como el Monte Sin Fe y la Cuesta de los Arrepentidos. La Sabana de los Leones y el Valle de los Conejos nos cuentan el drama de la caza. Los pumas y los conejos son parte de la fauna más común del lugar. En la Sabana de los Leones, un valle llano y extenso en las alturas, las lúgubres siluetas de árboles quemados dan un tono siniestro. Son un recordatorio de los incendios que con frecuencia afectan estos planos enyerbados y sus efectos devastadores. El más reciente fue en 1992 y destruyó gran parte de la frágil flora del lugar. Por eso, no se permiten las fogatas dentro del parque. En algunos lugares en donde el fuego destruyó todo, hoy hay alfombras de flores alpinas, los precursores de un lento renacimiento. Las vistas son espectaculares con nubes que rozan el suelo mismo. Cerca de los valles, pequeños depósitos que dejaron los glaciares retuvieron agua en ciénagas heladas y acuíferos que mantienen todos los afluentes. Chirripó es un término indígena en Náhuatl que significa "tierra de aguas eternas". Hay lagos

Large flock of gulls over the Chirripó massif
Migración masiva de gavilanes, sobre el macizo de Chirripó

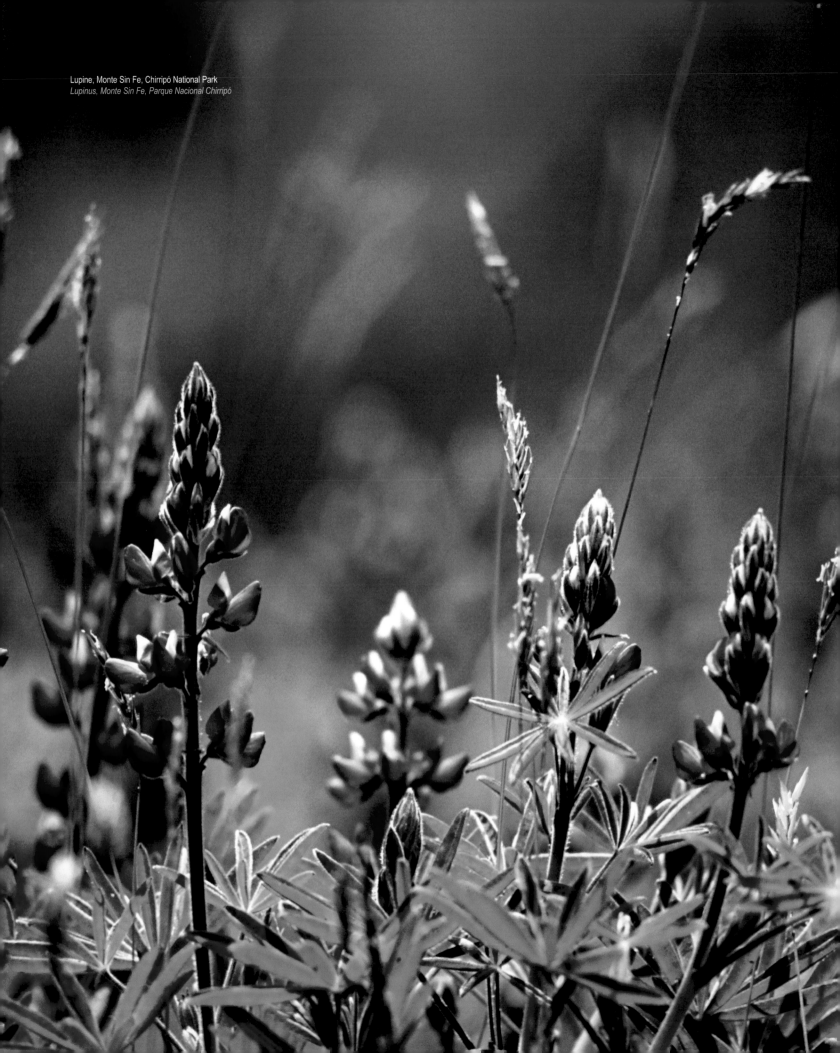

Lupine, Monte Sin Fe, Chirripó National Park
Lupinus, Monte Sin Fe, Parque Nacional Chirripó

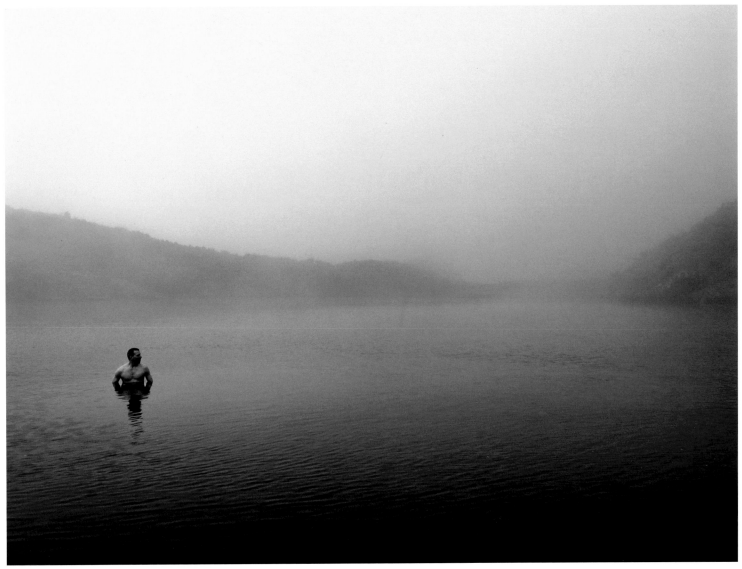

Tourist enjoying the chilly waters of Lake Ditkevi, Chirripó
Turista disfrutando de las heladas aguas de la Laguna Ditkevi, Chirripó

wane with the changing seasons. They are the birthplace of rivers that feed many lowland communities and sustain entire ecosystems. These limpid pools are known as kettle lakes, and in the frigid, desolate terrain of the Chirripó summit, they are haunting, mysterious, transplants from another world, another time. Thirty lakes in total dot the valleys and plateaus of Chirripó's heights. The final climb is usually made just before daybreak, after a night spent at the Crestones base camp. A thin layer of frost often covers the ground, and the air is sharp and pure. In the dark, early morning chill, the final 400 metres are conquered. First light breaks slowly over the mountains, bathing the crags in burnished gold. The lakes are a jewelled blue beneath a blanket of mist that burns away with the warming rays. In the clarity of the dawn, the Talamanca hills undulate into the distance, rising above the clouds that obscure any sign of the lower world. There are only the heavens all around.

glaciares, algunos permanentes, otros que van y vienen con las estaciones. Son lugar de origen de ríos que alimentan las comunidades de la bajura y mantienen ecosistemas enteros. Estas pozas cristalinas se conocen como lagos de la hoya glaciar. En las tierras frías y desoladas del Chirripó existen trasplantes misteriosos de otros mundos, de otros tiempos. En total, 30 lagos puntean los valles y mesetas del Cerro. El último ascenso se hace justo antes del amanecer, luego de pasar la noche en la Base Los Crestones. A menudo, una delgada capa de hielo cubre el suelo, y el aire es puro. En la oscuridad, en medio del frío de la madrugada, se conquistan los últimos 400 metros. Los primero rayos se asoman sobre las montañas y bañan los crestones en un color dorado. Los lagos se ven azulados debajo de la neblina que se desvanece conforme los rayos empiezan a calentar. En la claridad del amanecer, las montañas de Talamanca ondulan a la distancia, y sobresalen de las nubes que esconden cualquier señal del mundo más abajo. Sólo hay cielo.

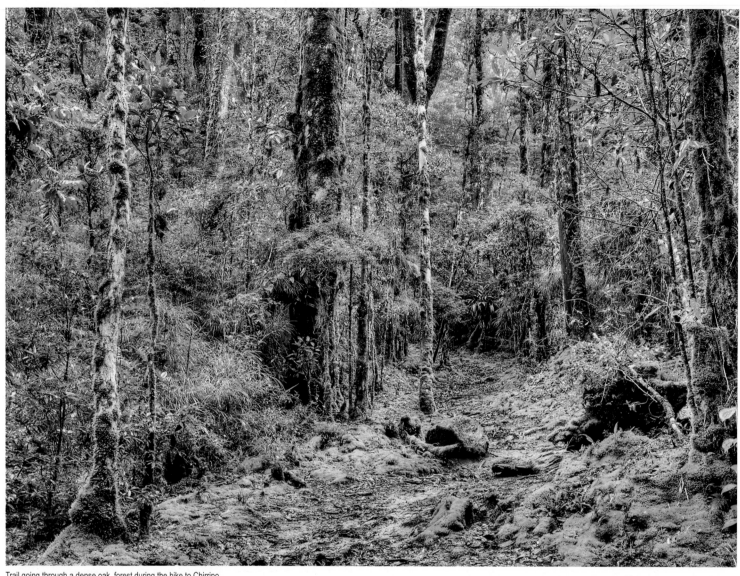

Trail going through a dense oak forest during the hike to Chirripo.
Sendero que recorre un denso bosque de Robles durante el ascenso a Chirripó.

Crestones base camp, Chirripó National Park
Refugio base de Crestones, Parque Nacional Chirripó

Ice crystals in the vegetation of Chirripo's moor, after a night of freezing temperatures.
Cristales de hielo en la vegetación del páramo de Chirripó, después de una noche de temperaturas bajo cero.

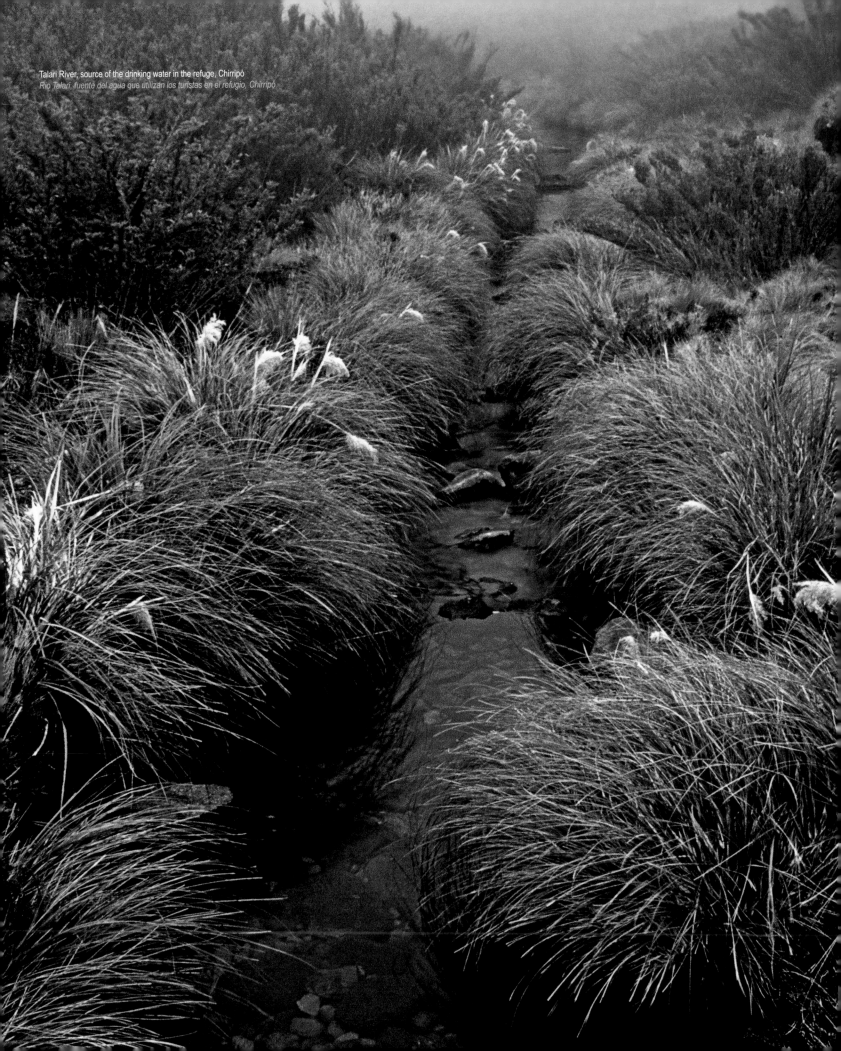

Talari River, source of the drinking water in the refuge, Chirripó
Río Talari, fuente del agua que utilizan los turistas en el refugio, Chirripó

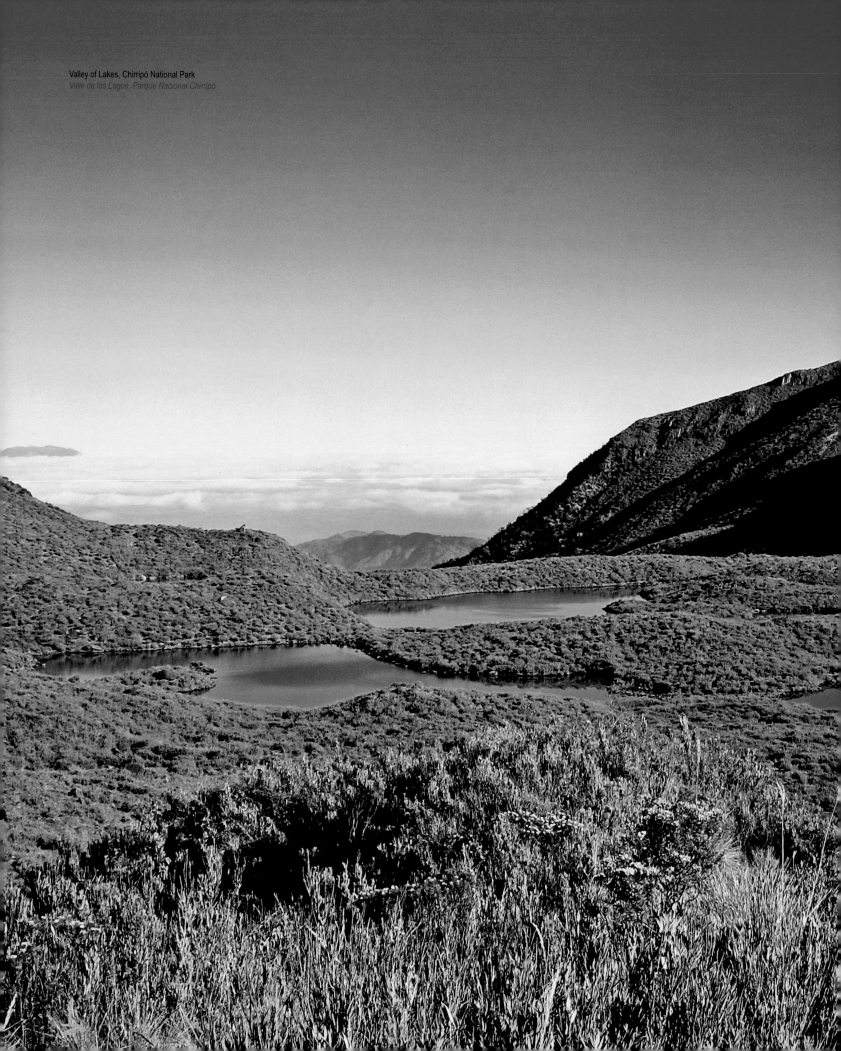

Valley of Lakes, Chirripó National Park
Valle de los Lagos, Parque Nacional Chirripó

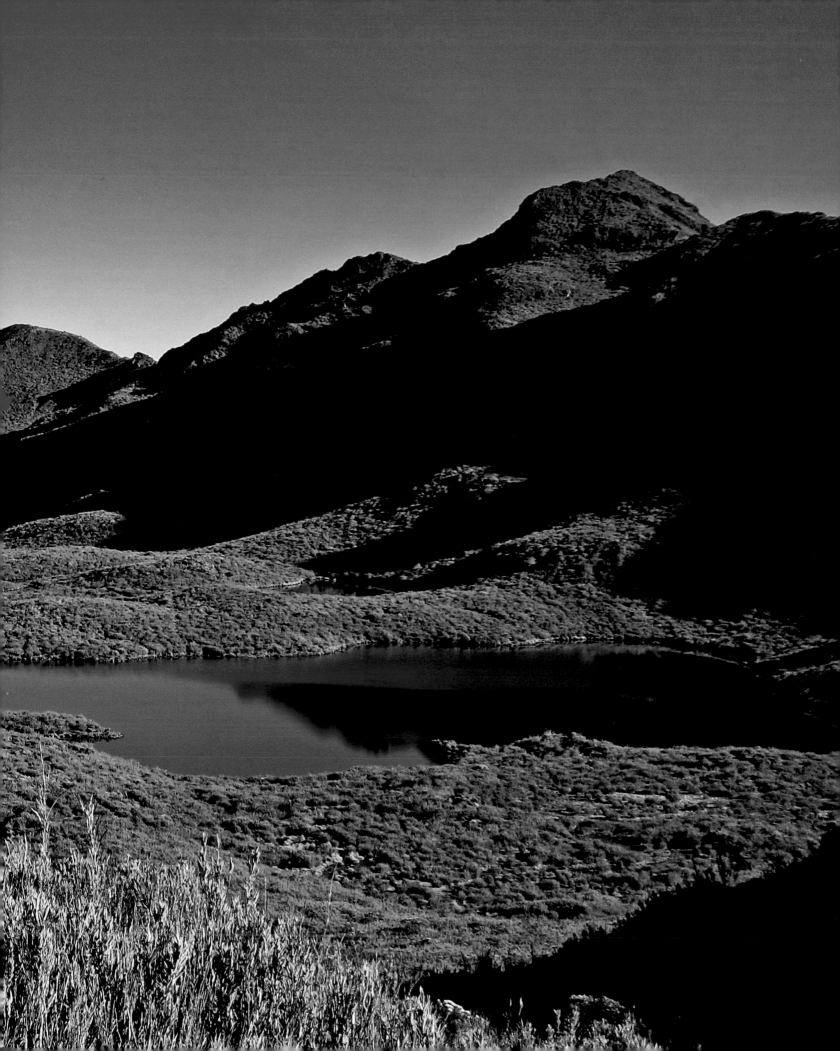

CARIBBEAN
CARIBE

Costa Rica's Caribbean stands as a world apart. From its history to its present-day culture, climate and ecology, the traveller steps into another country altogether when making the eastward descent. Warm and humid, the Caribbean coast receives some of the country's heaviest rainfall; the jungle is ever lush and steamy, a tangle of writhing shapes competing for life in the undergrowth. The Caribbean's crystalline waters are fringed with waving palms and white sands, behind which dense mangrove limbs straddle the estuaries, home to the endangered manatee, and nursery for a thousand small species. Along the coast, scenic stretches of protected areas (including many coral reefs) are dotted with small beach towns, where homes are adorned with the pastel hues and delicate trellises that mark the local architecture. At the coast's centre lies the bustling port town of Limón, hub for much of the country's trade: the long caravans of Costa Rica's commercial goods converge here, to be loaded onto the ponderous red and blue container ships that fleck the Caribbean Sea. This is where Christopher Columbus first dropped anchor in 1502, now commemorated with riotous carnival celebrations each year. Along the eastbound highway, banana plantations stretch to the horizon, and sudden clearings reveal the trestles of an abandoned railway – both key to the region's past, and its legacy. Built in the late 19th century with the dream of uniting all Central America, the railway was lined with banana trees planted to feed the workers that laid the tracks. Commercial rail travel failed, but those very bananas became the region's new gold, and its greatest export. The labourers' descendants form the foundations of the rich mosaic of Afro-Caribbean and Chinese culture that dominates Costa Rica's east coast today. True caribeños speak a Spanish-English patois – known as 'mekatelyu' – in heavily accented tones, and the cuisine is redolent with spiced, savoury, coconut-scented notes. Languor reigns, and from the shambling rhythms of daily life come some of Costa Rica's most unique cultural gifts, sung in scratchy calypso melodies and evocative literature. In small mountain enclaves, Costa Rica's last remaining indigenous tribes live out their ancient ways. The mountains rise to some of the country's tallest peaks, to which cling fragile ecosystems, ripe with endemic life forms. It is the jungle of lore, the wilderness of legend so daunting to the early explorers and which survives here still today.

El Caribe costarricense es un mundo aparte. Al descender hacia el este, el viajero incursiona en el que pareciese otro país con su propia historia y cultura, clima y ecología. La cálida costa caribeña recibe las lluvias más fuertes del país; su selva es exuberante y nubosa—una maraña de formas entretejidas que compiten por sobrevivir en el sotobosque. Palmeras ondulantes y arenas blancas enmarcan las aguas cristalinas del Caribe y, detrás de estas, los espesos manglares cobijan los esteros, hogares del frágil manatí y criaderos de un millar de especies menores. A lo largo del litoral, extensiones de áreas protegidas son interrumpidos por pueblitos con casas pintadas en tonos pastel y con delicados enrejados. En el corazón de la costa se encuentra el bullicioso pueblo de Limón, desde donde se despliega gran parte del comercio del país: largas caravanas de mercancías convergen allí para ser cargadas en los imponentes barcos contenedores que salpican el Mar Caribe. Es este el lugar donde Cristobal Colón ancló primero en el año 1502 y donde coloridas celebraciones conmemoran la hazaña. A lo largo de la autopista las plantaciones de banano se extienden hasta el horizonte, interrumpidos por un ferrocarril abandonado—escena clave para entender el pasado de la region. Construido en el ocaso del siglo XIX con el sueño de unir a toda Centroamérica, el ferrocarril surgía flanqueado por árboles de banano plantados para darles de comer a los trabajadores que instalaban los rieles. El negocio de la carga comercial fracasó, pero aquellas plantas originales de banano se convirtieron en la mina de oro de la región y su más preciado producto de exportación. Los descendientes de los trabajadores son los cimientos del rico mosaico de las culturas afro-caribeña y china que hoy predominan en la costa oriental de Costa Rica. El auténtico caribeño habla un dialecto español-Inglés —conocido como '"mekatelyu"— y su cocina despide sabrosas fragancias de coco. La languidez reina y del desaliñado ritmo de vida brotan algunos de los más preciados ribetes culturales del país, cantados en improvisados calypsos y en literatura evocadora. En pequeños enclaves montañosos, tribus indígenas de Costa Rica practican formas de vida ancestrales. Las montañas se levantan hasta alcanzar los picos más altos del país, a los cuales se aferran varios ecosistemas, frágiles y endémicos. La selva mítica, cuyas leyendas intimidaron a los primeros exploradores, aún sobrevive en nuestros días.

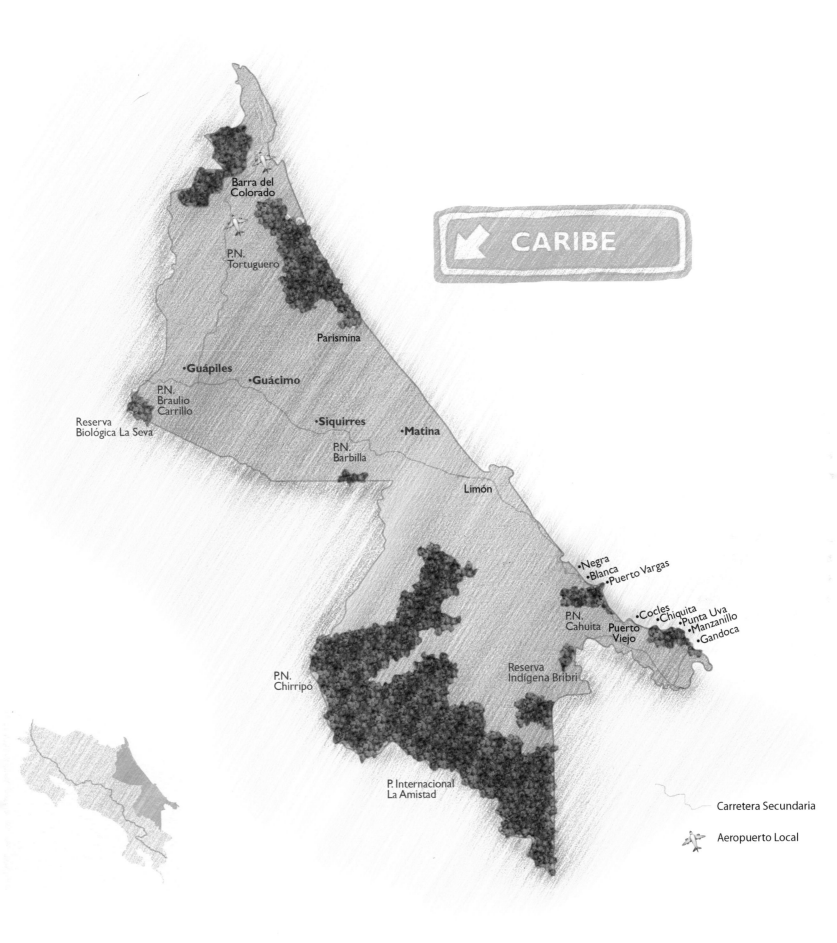

CARIBE

Barra del
Colorado

P.N.
Tortuguero

Parismina

•Guápiles

•Guácimo

P.N.
Braulio
Carrillo

Reserva
Biológica La Seva

•Siquirres

•Matina

P.N.
Barbilla

Limón

Negra
•Blanca
•Puerto Vargas

•Cocles
•Chiquita
•Punta Uva
•Manzanillo
•Gandoca

P.N.
Cahuita

Puerto
Viejo

P.N.
Chirripó

Reserva
Indígena Bribri

P. Internacional
La Amistad

Carretera Secundaria

Aeropuerto Local

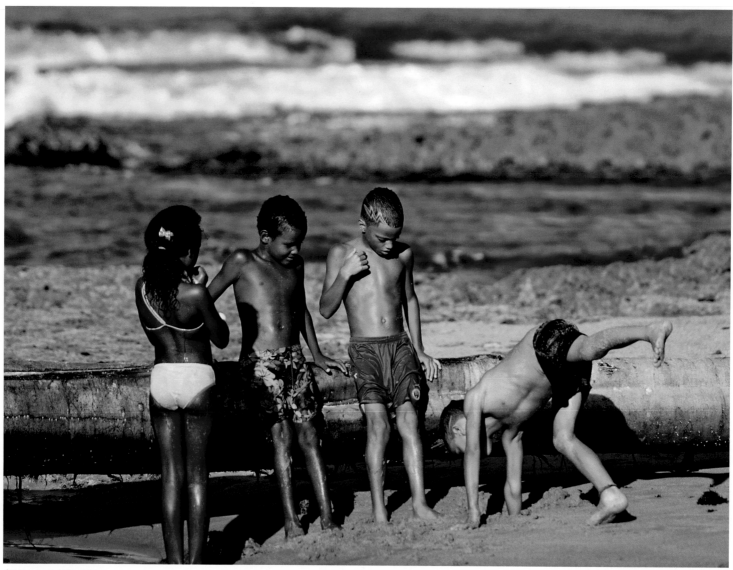

Children playing in Puerto Viejo
Niños jugando en Puerto Viejo

CULTURA

The ethnic diversity of the Caribbean coast is most striking on first arrival. It's immediately perceived: seen in the broad palette of skin tones and features, tasted in the slightly exotic flavours of familiar Costa Rican dishes, and heard in the infusions of reggae and calypso music, and the rolling patois tones of the Creole dialect. This last, "mekatelyu" – which translates roughly to "make I tell you", or "let me tell you" – is a legacy of the roughly 10,000 Afro-Caribbean labourers who came to work on the railroad and the banana plantations of the 19th century. Their descendants mingled with the Spanish, mestizo, Chinese and indigenous groups that peopled the Limón province of the Caribbean coast to create today's Limonense. The dialect is equally a mosaic of Spanish, English and Jamaican Creole. The linguistic, cultural and ethnic differences set the province of Limón apart in Costa Rica's history, allowing it to develop in ways

CULTURA

La diversidad étnica de la costa caribeña impresiona desde el primer instante. Se intuye de inmediato: se ve en la amplia gama de tonalidades de piel y de facciones de la gente, se degusta en los sabores sutiles y exóticos de los reconocidos platos costarricenses, y se escucha en la música reggae y calypso y en los cadenciosos tonos del patois criollo. El dialecto criollo "mekatelyu"—el cual es una abreviación fonética de la frases inglesa "make I tell you" ("déjame decirte")—es el legado de los 10,000 trabajadores afro-caribeños que emigraron a Costa Rica en el Siglo XIX para trabajar en el ferrocarril y en las plantaciones de banano. Sus descendientes se mezclaron con los españoles, mestizos, chinos y otros indígenas nativos para convertirse en los limonenses actuales. De la misma forma, el dialecto es un mosaico de español, inglés y creole jamaiquino. Las diferencias lingüísticas, culturales y étnicas históricamente separan la provincia

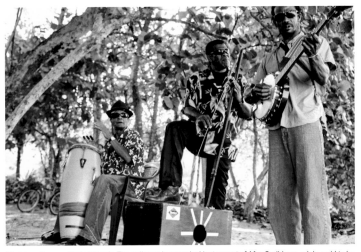

Musicians liven up Cocles beach. The quijongo is a musical instrument of Afro-Caribbean origin, said to be the forefather of today's double bass
Músicos amenizan en la playa de Cocles, el quijongo es un instrumento musical de origen afrocaribeño, se dice que dio origen al actual Bajo

Locals bind their fingers with tape to play the quijongo
Los locales utilizan cinta adhesiva para tocar el quijongo

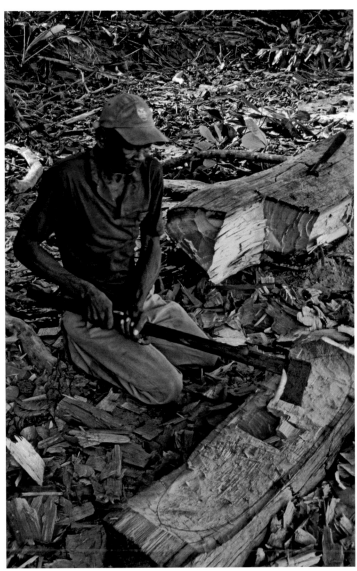

Artisan fashioning a wooden boat
Artesano fabricando un bote de madera

Opening a coconut, Puerto Viejo, Limón
Un local abre un coco, Puerto Viejo, Limón

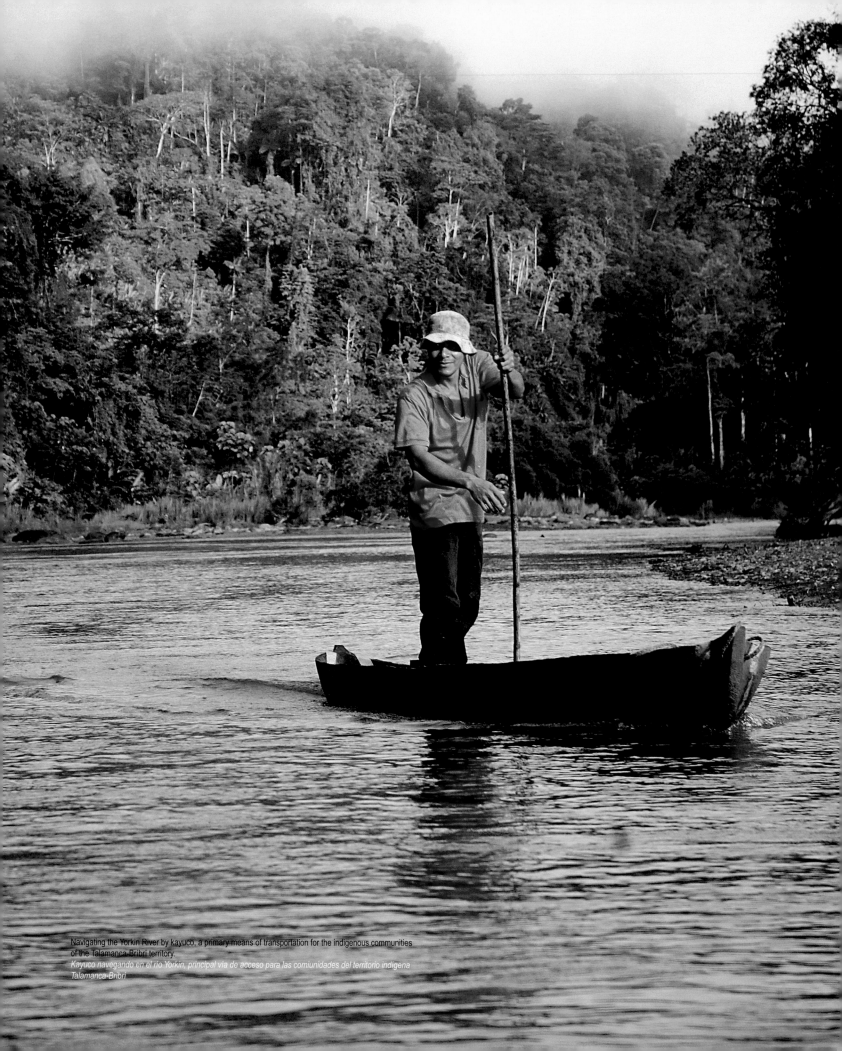

Navigating the Yorkin River by kayuco, a primary means of transportation for the indigenous communities of the Talamanca-Bribri territory.

Kayuco navegando en el río Yorkin, principal vía de acceso para las comiunidades del territorio indígena Talamanca-Bribri

One of the residents of the town of Puerto Viejo, one of the largest communities within the Gandoca-Manzanillo Wildlife Refuge
Una de las habitantes del pueblo de Puerto Viejo, el más importante dentro del Refugio Gandoca-Manzanillo

Young girl drinking coconut water, Puerto Viejo, Limón
Niña tomando agua de pipa, Puerto Viejo, Limón

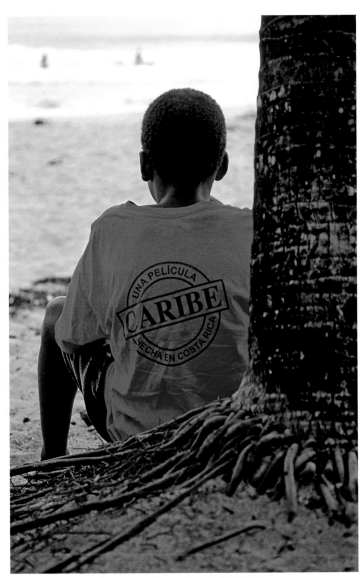

Boy looking at the ocean in Playa Grande, Gandoca Manzanillo Wildlife Refuge.
Niño mirando al mar en Playa Grande, Refugio Gandoca Manzanillo.

Woman processing cocoa by traditional means, Yorkin indigenous community
Mujer procesando cacao a su estilo tradicional, comunidad indígena Yorkin

215

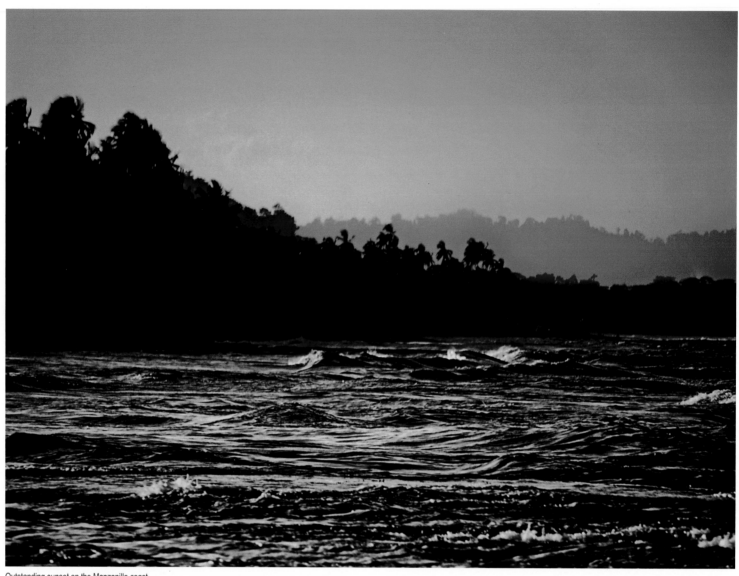

Outstanding sunset on the Manzanillo coast
Excepcional atardecer en la costa de Manzanillo

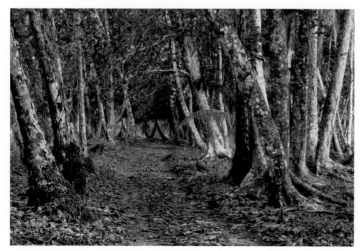

Path between palms, tracking the coast, near Manzanillo
Camino entre palmeras, paralelo a la costa, cerca de Manzanillo

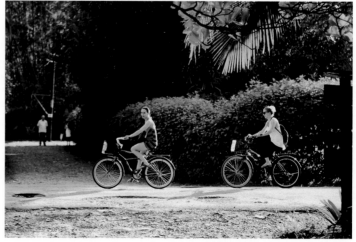

Tourists bike-riding along the roads of the Gandoca-Manzanillo Wildlife Refuge
Turistas pasean en bicicleta por las calles del Refugio de Vida Silvestre Gandoca-Manzanillo

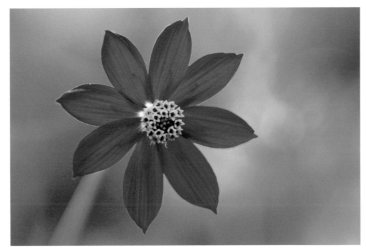

Wildflower in the garden of one of the many hotels in the Cocles area
Flor silvestre en los jardines de uno de los múltiples hoteles de la zona de Cocles

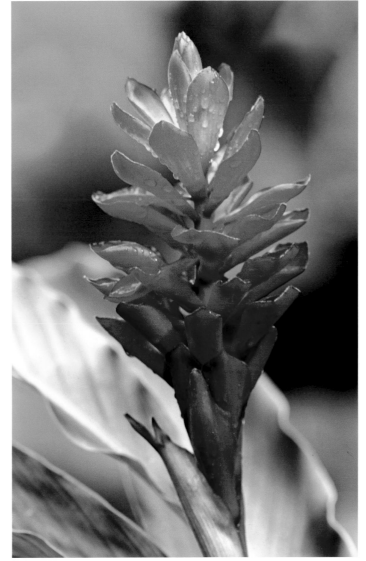

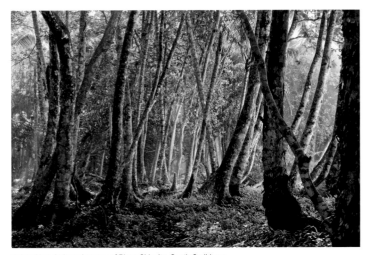

A view through the palm trees of Playa Chiquita, South Caribbean
Vista entre palmeras de Playa Chiquita, Caribe Sur

Ginger, one of the most typical flowers of the Caribbean
Ginger, una de las flores más típicas de la región caribeña

distinctly different from the rest of the country. Today, those differences are a big part of the Caribbean's attraction, and represent a fascinating exploration of the country's past. This is the Costa Rica Christopher Columbus first laid eyes on in the 16th century; the indigenous tribesmen adorned with golden ornaments would give rise to legends of precious metals, and the country's very name: "rich coast". The descendants of these same tribes live on in the Bri-Bri and Cabecar indigenous reserves in the Talamanca mountains, some of the few Costa Rican tribes to have remained largely intact and free of outside influence.

PROTECTED AREAS

The country's central mountain range physically isolated the Limón province for centuries, giving rise to its unique cultural characteristics, but it also creates distinct climate patterns. When the rest of Costa Rica experiences 'summer', or

de Limón del resto del país, impulsándola a desarrollarse de formas muy distintas. Hoy en día, esas diferencias realzan la atracción por el Caribe y representan un paseo fascinante por la historia del país. Ésta es la Costa Rica que Cristóbal Colón descubrió en el Siglo XVI—su visión de indígenas engalanados con ornamentos de oro daría pie a las leyendas del tesoro de "El Dorado" y daría el nombre al país: "costa rica". Los descendientes de estas tribus aún viven en las reservas indígenas Bribri y Cabécar en las montañas de Talamanca, dónde han permanecido mayorrmente intactas y libres de influencias externas.

ZONAS PROTEGIDAS

La cordillera central del país aisló a la provincia de Limón por siglos, fomentando la singularidad de sus características culturales y de sus distintivos patrones climatológicos. Cuando el resto de Costa Rica se sume en el verano o temporada

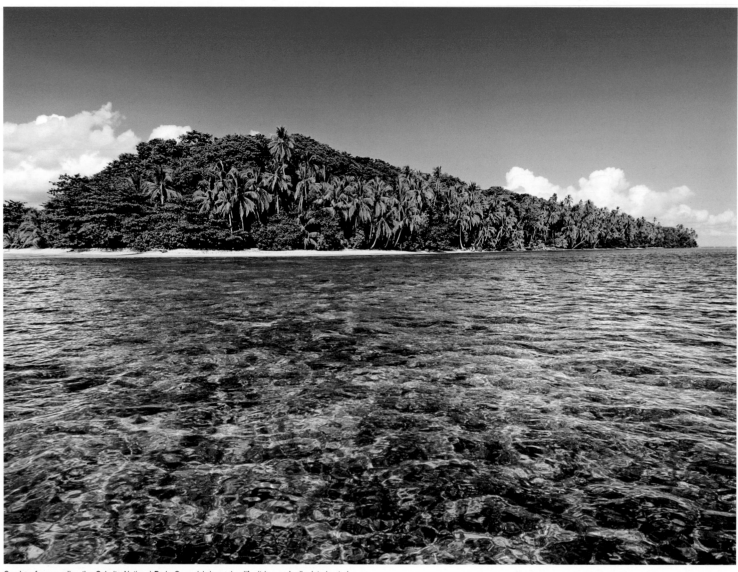

Coral reef surrounding the Cahuita National Park. Once rich in marine life, it is now badly deteriorated, suffering from the destructive effects of agricultural chemicals.
Arrecife de coral rodeando el Parque Nacional de Cahuita, antiguamente con abundante fauna marina, actualmente muy degradado, fundamentalmente por el efecto de agroquímicos

The park's shoreline, displaying abundant palm trees, near Manzanillo
Litoral del parque, mostrando sus abundantes palmas, cerca de Manzanillo

Long buttress roots support the large trees, holding them firm against the hurricane winds, common in Cahuita
Extensas gambas que soportan los grandes árboles, manteniéndolos firmes contra los vientos huracanados, frecuentes en Cahuita

Close look at one of the many species of heliconias found in the South Caribbean
Detalle de una de las tantas especies de heliconias presentes en el Caribe Sur

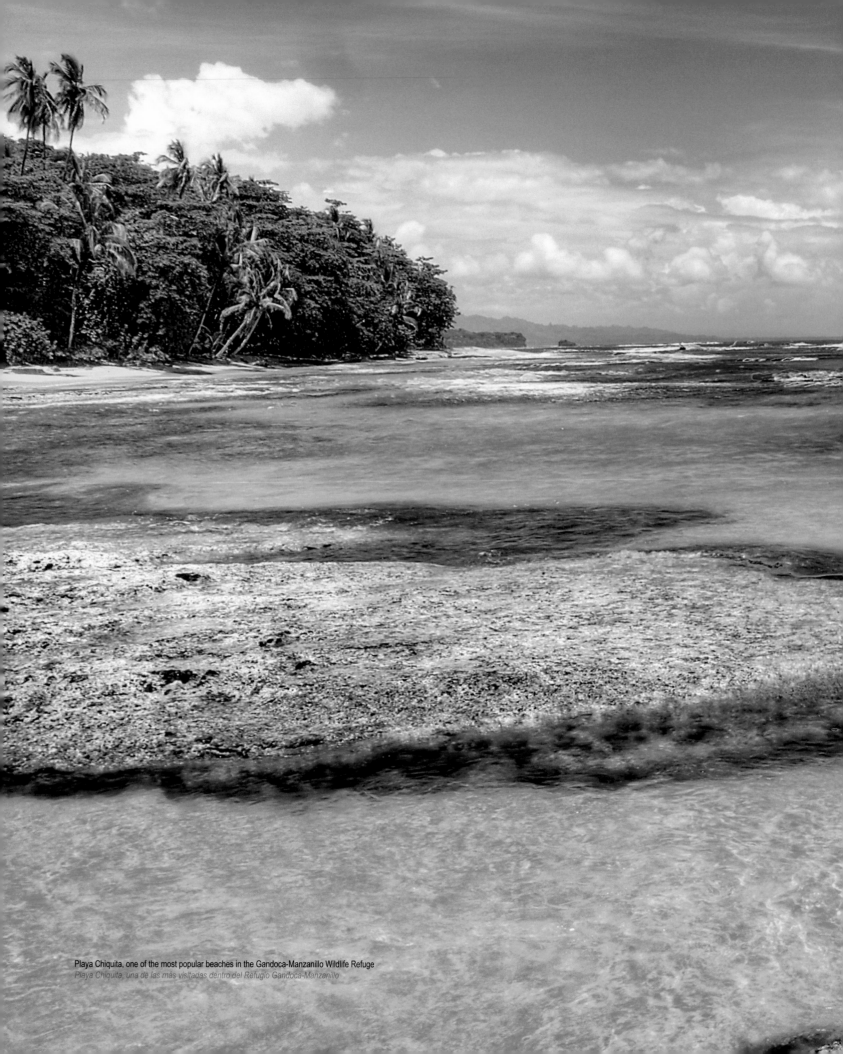

Playa Chiquita, one of the most popular beaches in the Gandoca-Manzanillo Wildlife Refuge
Playa Chiquita, una de las más visitadas dentro del Refugio Gandoca-Manzanillo

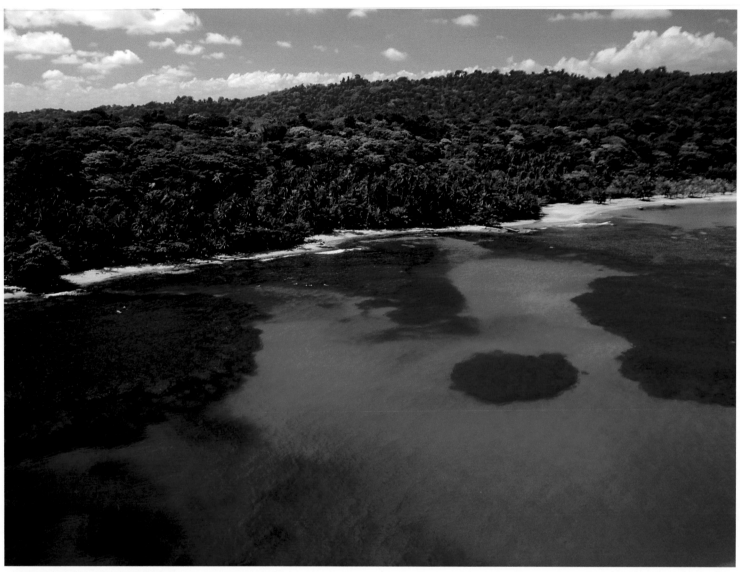

Aerial view of the Gandoca-Manzanillo Wildlife Refuge
Vista aérea en el Refugio Nacional De Vida Silvestre Gandoca-Manzanillo

Red-eyed tree frogs (Agalychnis) mating at night; an abundant species during the Caribbean's rainy season
Rana arbórea ojidorada (Agalychnis) apareándose durante la noche, especie abundante durante la época lluviosa en el caribe

Baby sloth asleep in its mother's arms. One of the most common mammals in the Gandoca-Manzanillo Wildlife Refuge
Perezoso durmiendo en brazos de su madre, uno de los mamíferos más abundantes en el Refugio Gandoca-Manzanillo

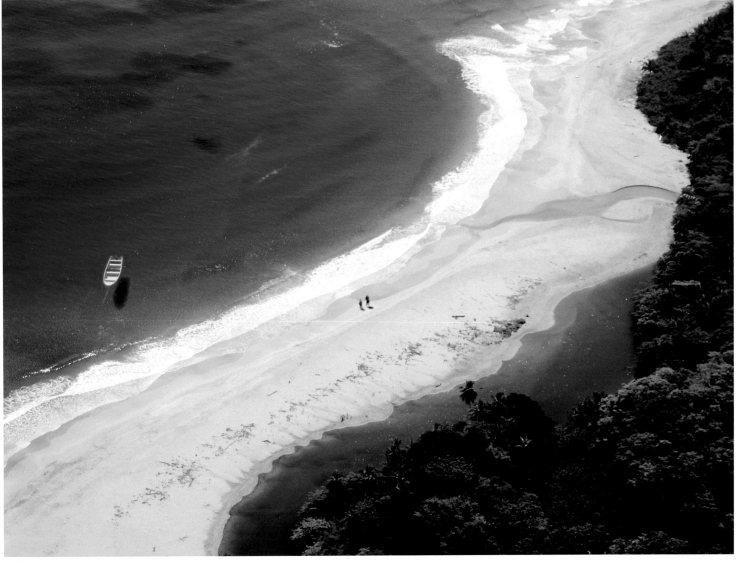

Aerial view of the Cocles coastline, Gandoca-Manzanillo Wildlife Refuge
Vista Aérea del litoral de Cocles, Refugio de Vida Silvestre Gandoca-Manzanillo

a dry season, the Caribbean receives the country's fiercest rainfall. In September and October, typically a time of downpour elsewhere, the Caribbean skies clear and sun shines on the verdant coast. Humid tropical forests abound, and the coasts are lined with palms and abundant coral reefs. The Cahuita National Park was established to protect the country's largest reef, sprawling a full 240 hectares in the offshore waters. Damaged by an earthquake about twenty years ago, the reef still harbours 35 distinct species of coral, including intricate brain coral, delicate Venus fans and the jagged outlines of elkhorn and blue staghorn corals. The reef is home to nearly 500 different marine species. Pastel-hued schools of parrot-fish, nibble toothily at the coral; barracuda hunt in the shallows, while sea stars and sea urchins grace the reefs with their simple symmetries. Two shipwrecks, encrusted with barnacles and rusted manacles, tell of the region's piratical past. Far south, where the road ends, lies the Gandoca-Manzanillo

seca, el Caribe recibe la lluvia más intensa del país. En Septiembre y Octubre, cuando llueve a cántaros en otras regiones, los cielos se despejan y el sol brilla sobre la costa verdeante. Los bosques tropicales húmedos abundan y las costas son delineadas con palmeras y abundantes arrecifes de coral. El Parque Nacional Cahuita fue establecido para proteger el arrecife más imperioso del país, extendiéndose a través de 240 hectáreas en las aguas cercanas a la costa. El terremoto de Limón de 1991 causó graves daños al arrecife, pero este aún alberga 35 especies de coral, incluyendo el elaborado coral cerebro, el delicado gorgonia y la dentada silueta de los corales cuerno de alce y cuerno de ciervo. El arrecife es el hogar de alrededor de 500 especies marinas: escuelas de peces loro muerden pequeñísimos trozos del arrecife, las barracudas cazan en las aguas costeras pandas, mientras que las estrellas y los erizos de mar adornan los arrecifes con su simetría elemental. Dos buques naufragados, cubiertos de

Canal fronting the town of Tortuguero, at sunset
Canal frente al poblado de Tortuguero al atardecer

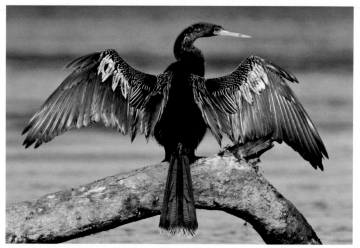
Anhinga, a common dweller of the Tortuguero canals
Anhinga, especie abundante en los canales de Tortuguero

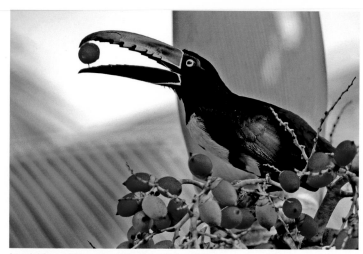
Aracari eating a nutritious palm nut, Tortuguero National Park
Aracari o tucancillo, comiendo una nutritiva semilla de palma, Parque Nacional de Tortuguero

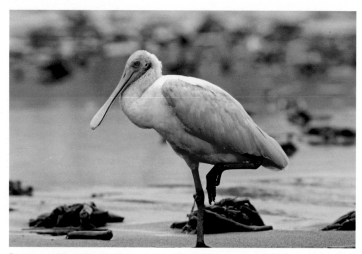
Roseate spoonbill, a striking bird whose color owes to its diet of crustaceans, in the Tortuguero National Park
Espátula rosada, hermosa ave que obtiene su color de los moluscos con que se alimenta en el Parque Nacional de Tortuguero

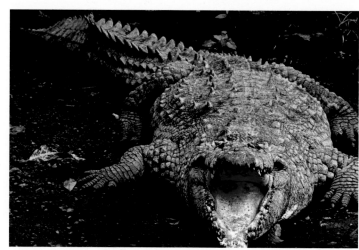
Crocodile sunning itself in the canals of Tortuguero
Cocodrilo tomando el sol, canales de Tortuguero

A butterfly of the Heliconius genus, one the most abundant in the Caribbean
Mariposa del género Heliconius, una de las más abundantes en el Caribe

Green basilisk, known as the "Jesus Christ Lizard" for its ability to run on water. Can be often found along the canals of Tortuguero
Basilisco verde, conocida como "lagartija jesucristo", por su capacidad de correr sobre el agua. Se observan con frecuencia en los caños de Tortuguero

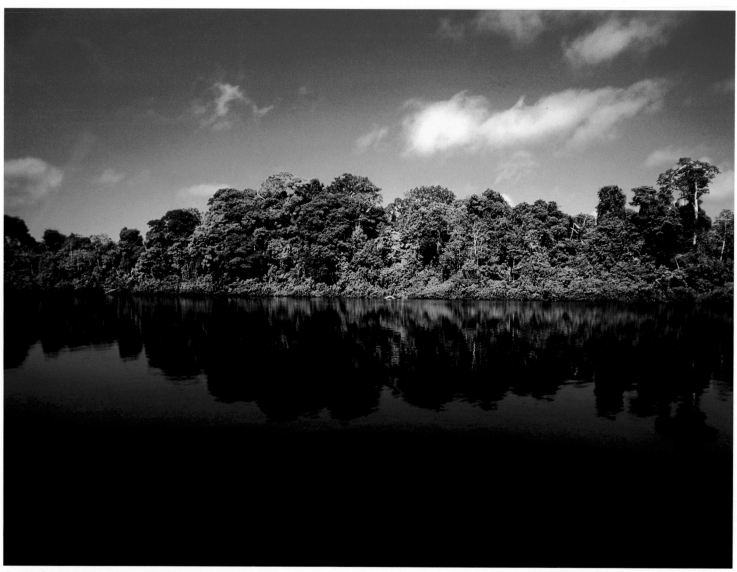

View of the Tortuguero's main canal, the only thoroughfare within the park
Vista del canal principal de Tortuguero, único medio de transporte dentro del parque

Wildlife Refuge. It is fitting that it should lie at the end of the known world, a small sanctuary existing in isolation, free from the encumbrances of modern life. It's a place of gentle and generous beauty. The only sound mangrove swamp on the Atlantic coast is sheltered here, a nursery to many curious creatures. Tarpon, the Caribbean's fiercest gamefish, live in its lagoons, and oysters cling to the forking mangrove roots. Rare freshwater dolphins, whose existence was only recently confirmed, brush against the shy bulk of manatees, the once-siren of the seas. The Tortuguero National Park, to the north, houses Costa Rica's strongest population of manatees, thanks to the extensive floodplains that dominate the coastal region. These, along with the Barra del Colorado Wildlife Refuge that extends north to the border with Nicaragua, form part of the Humedal Caribe Noreste, declared a RAMSAR wetland of international importance. Tortuguero encompasses 35 kilometres of beaches, behind which are woven a network of

percebes y cadenas herrumbradas, son testigos del pasado pirata de la región. Al extremo sur del país, donde termina la carretera, se encuentra el refugio silvestre Gandoca-Manzanillo. Es apropiado que el refugio se encuentre al final del mundo conocido, un pequeño santuario que existe en el aislamiento, libre de los impedimentos de la vida moderna—un lugar de sutil y munificente belleza. Los pantanos de mangle más saludables de la costa Atlántica se encuentran en esta región, albergando una gran variedad de curiosas criaturas. El tarpón, el espécimen más feroz del Caribe, vive en las lagunas de las ciénaga donde las ostras se aferran a las raíces de los arbustos de mangle. Los poco comunes delfines de agua dulce, cuya existencia fue confirmada recientemente, se rozan con las moles tímidas que son los manatíes. El Parque Nacional Tortuguero, en la costa norte, alberga la población más fuerte de manatíes de Costa Rica, a razón de los extensos humedales que dominan la región. Junto con el Refugio

The town of Tortuguero depends almost entirely on tourism
Pueblo de Tortuguero, vive fundamentalmente del turismo

A festival of lanterns to celebrate the 15th of September, Costa Rica's Independence Day, in the town of Tortuguero
Fiesta de faroles celebrando el 15 de setiembre, la independecia de Costa Rica, en el poblado de Tortuguero

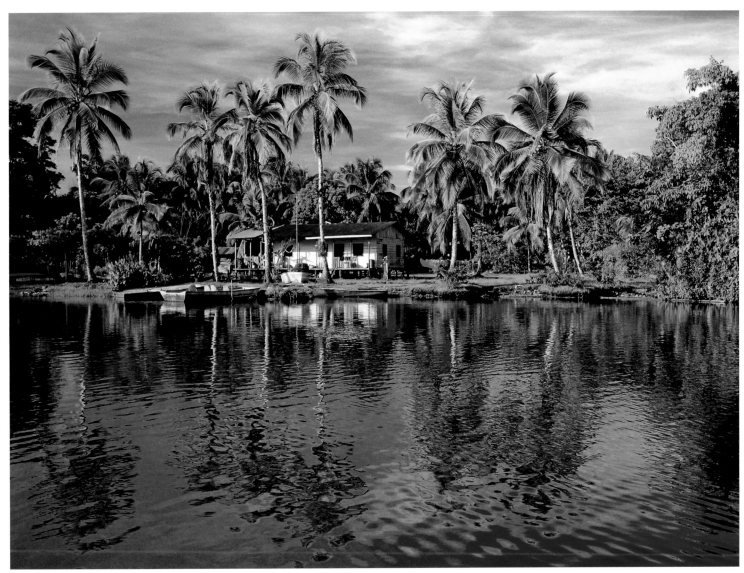

Canal in Pacuare Private Reserve, between Pacuare river and Matina river. Adjacent with Tortuguero, gives place to the fourth bigger nesting of Baula Turtle in the world.
Canal en la Reserva Privada Pacuare, entre el río Pacuare y río Matina. Colinda con Tortuguero y da lugar a la cuarta mayor anidación de tortugas Baula en el mundo.

rivers and lagoons, islands and forests. Once a series of volcanic islands, sand deposits created marshy swamps wound through with islets and freshwater canals, which form the main thoroughfares of the national park today. Barra del Colorado shares much the same landscape, but is much more remote and isolated than Tortuguero, with difficult access. Species diversity in these parks is among the highest in all Costa Rica, thanks to the varied habitats contained within this unique and complex ecosystem. In the waterways, the sleek brown bodies of river otters winnow alongside boats, overtaking the heavy shapes of tarpon and Atlantic snook. Wading birds stalk the silted shallows: blue, green and tiger herons, jacanas and anhingas are commonly seen. Kingfishers dive-bomb the water's surface to pluck out an unwary fish, crying a fusillade as they streak past. Bristling raphia palms gather in watery stands, and further inland, monstrously tall trees soar up to 60 metres skyward, supported by the draping

Silvestre Barra del Colorado que se extiende hasta la frontera con Nicaragua, estos humedales conforman el Humedal Caribe Noreste, declarado como humedal RAMSAR de importancia internacional. Tortuguero comprende 35 kilómetros de playas, detrás de las cuales se encuentra una elaborada red de ríos, lagunas, islas y bosques. Los depositos de arena de lo que alguna vez fueron islas volcánicas constituyeron ciénagas pantanosas que se entretejen con islotes y canales de agua dulce, los cuales conforman las vías principales del parque. Barra del Colorado comparte el mismo paisaje que Tortuguero, siendo a la vez, un sitio aún más remoto y aislado. La diversidad de especies en estos parques es altísima, gracias a la variedad de habitats contenidos en este único y complejo ecosistema. En los canales, los cuerpos sinuosos de las nutrias se aventan a la par de los barcos, ganándole a las siluetas imponentes del tarpón y del róbalo. Aves vadean por entre el cieno: garzas tigre, jacanas y pájaros culebra

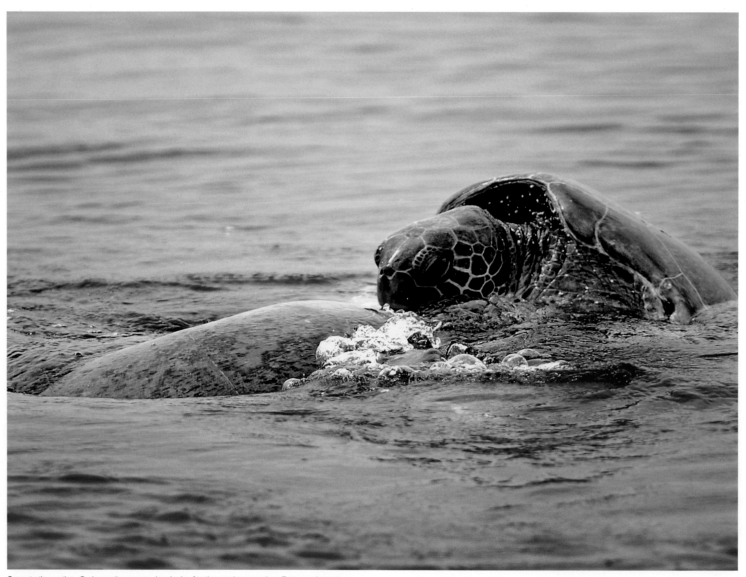

Green turtles mating. During mating season, hundreds of turtles can be seen along Tortuguero's coast.
Pareja de tortugas verde copulando. En época de apareamiento se observan cientos frente a las costas de Tortuguero

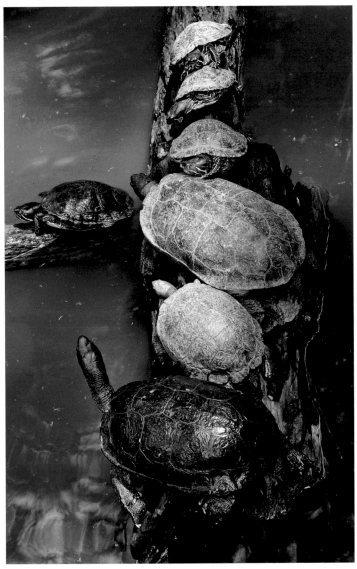

Fresh-water turtles sunning on a log, a common sight along Tortuguero's canals
Tortugas de agua dulce, tomando el sol sobre un tronco, escena frecuente en los canales de Tortuguero

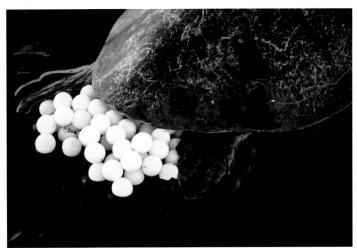

Premature egg laying, Tortuguero
Puesta prematura de huevos, Tortuguero

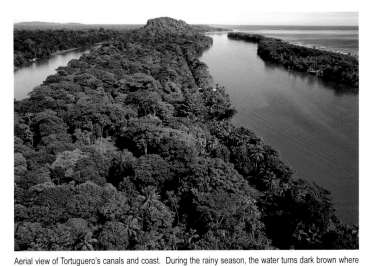

Aerial view of Tortuguero's canals and coast. During the rainy season, the water turns dark brown where the flow is strongest
Vista aérea de los canales de Tortuguero y la costa. Durante la época lluviosa tienden a teñirse de color café en las partes de mayor caudal

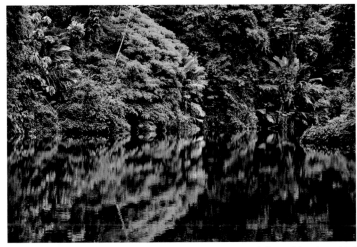
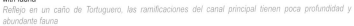

Mirrored channel in Tortuguero. The distributaries of the main waterway are shallow and densely populated with fauna
Reflejo en un caño de Tortuguero, las ramificaciones del canal principal tienen poca profundidad y abundante fauna

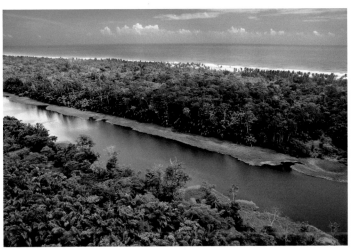

Canal in Barra del Colorado. North Caribbean, popular for its plentiful sport fishing
Canal de Barra del Colorado. Caribe Norte, muy visitado por su abundante pesca deportiva

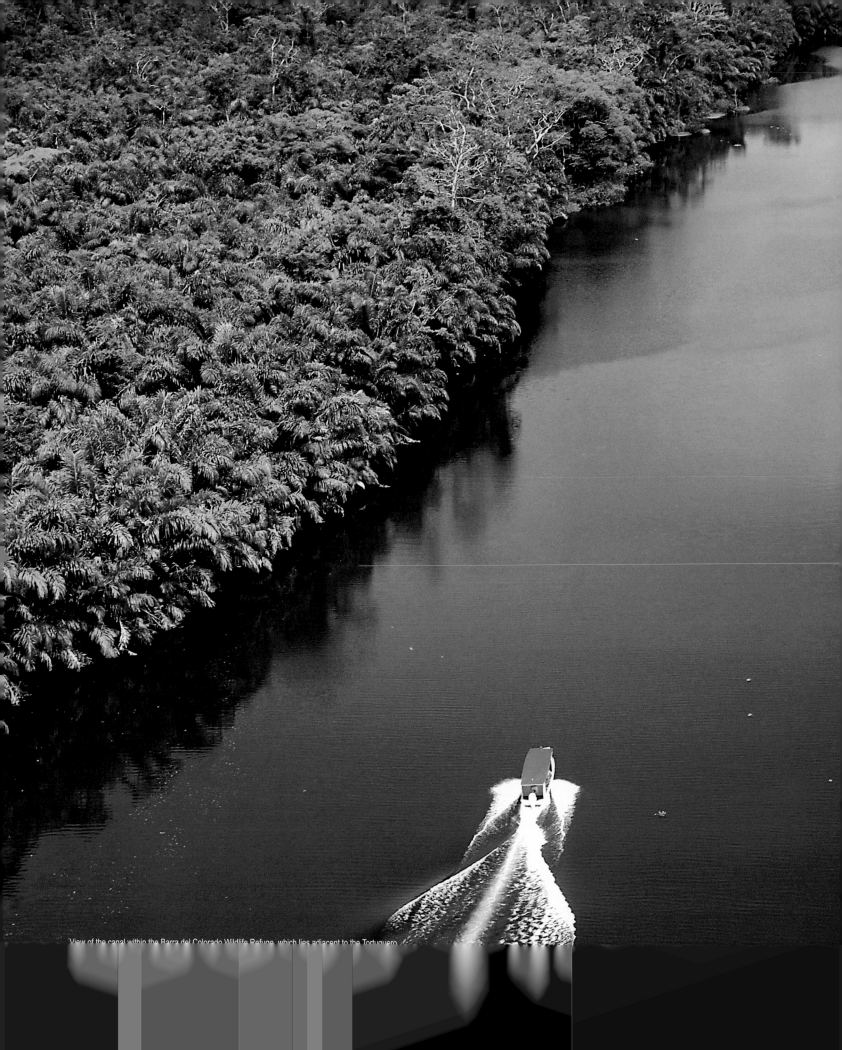

View of the canal within the Barra del Colorado Wildlife Refuge, which lies adjacent to the Tortuguero

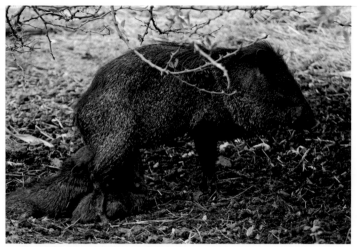

Peccary nursing her young, La Selva Biological Station
Saíno amamantando a su cría, Estación Biológica La Selva

White bats, huddled in the shelter of a leaf, La Selva Biological Station, Sarapiquí
Murciélagos blancos, protegidos bajo una tienda fabricada en una hoja, Estación Biológica La Selva, Sarapiquí

Grey bats, resting during the daytime beneath a heliconia leaf, Sarapiquí
Murciélagos grises, descansando durante el día bajo una hoja de heliconia, Sarapiquí

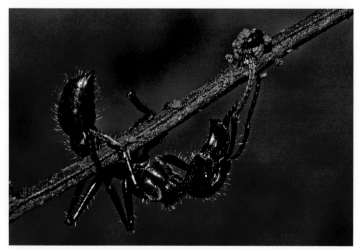

Bullet ant, feared for its painful sting, common in the Sarapiquí forests
Hormiga bala, temida por su doloroso piquete, común en los bosques de Sarapiquí

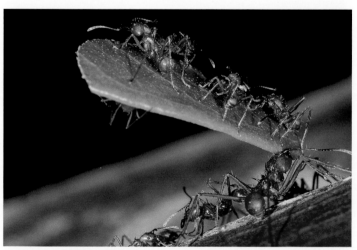

Leaf-cutter ants can carry up to 50 times their own weight. La Selva Biological Station, Sarapiquí
Las hormigas arrieras soportan hasta 50 veces su propio peso. Estación Biológica La Selva, Sarapiquí

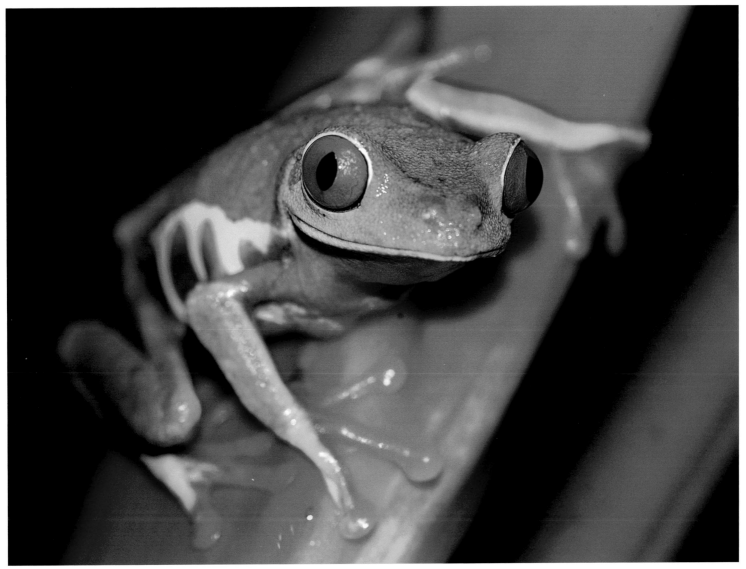

Red-eyed tree frog (Agalychnis callidryas), La Selva Biological Station
Rana arbórea calzonuda (Agalychnis callidryas), Estación Biológica La Selva

folds of massive buttress roots. But Tortuguero's star attraction is without doubt the turtle. Hordes of green turtles lumber onto the park's beaches to nest, making this the largest green turtle rookery in the western hemisphere. Less frequently, hawksbill, loggerhead and leatherback turtles also arrive to lay their eggs. The park has been the site of intense scientific study for 40 years, and owes its very existence to the efforts of the Sea Turtle Conservancy and its founder, Dr Archie Carr. The nesting females are monitored year after year, and many are electronically tagged to track their returns. In addition to the valuable research data gathered, the STC has also pioneered community involvement programs, helping local residents establish one of the most popular eco-tourism destinations in the country. More than 50,000 annual visitors make the trek to this remote stretch of the Caribbean to witness the turtle nesting, and this new livelihood has transformed both the local community, and the creatures with which their destinies

son visitantes frecuentes. El martín pescador hace clavados sobre la superficie del agua para así capturar a algún pez descuidado. Espinosas palmas de yolillo se yerguen de su base de agua, y tierra adentro, árboles monstruosos se levantan hasta 60 metros, apoyados sobre los pliegues macizos de las raíces arbotantes. Pero, sin duda, la atracción estrella en Tortuguero es la tortuga. Hordas de tortugas verdes marinas se arrastran hacia las playas para anidar, convirtiéndo a Tortuguero en el lugar de cría más grande del hemisferio occidental. Con menor frecuencia, tortugas carey, caguama y baula también arriban a anidar. El parque ha sido sede de intenso estudio científico durante 40 años, y le debe su existencia a los esfuerzos de la organización Conservación de las Tortugas Marinas y de su fundador, el Doctor Archie Carr. Las hembras que llegan a anidar son monitoreadas año tras año, y muchas son etiquetadas con dispositivos electrónicos para rastrear su trayectoria de retorno. La organización también fue

Path in La Arboleda, a farm in La Selva in Sarapiquí, belonging to the OTS
Sendero en La Arboleda, finca La Selva en Sarapiquí, perteneciente a la OET

A snake has just captured a lizard at the OTS La Selva Station in Sarapiqui.
Serpiente que acaba de atrapar una lagartija, Estación La Selva, OET, Sarapiquí.

are now entwined. Adjacent to the park is La Selva, a biological station and private nature reserve owned by the Organization for Tropical Studies. Here the secrets of the tropical forest are carefully teased out by scientists from around the world, studying the dynamics of its ecology and the lives of its inhabitants. Though relatively small – just 15 square kilometres – the terrain of the biological station varies dramatically by more than 400 feet in elevation, composed largely of virgin, old-growth rainforest. Extensive footpaths allow visitors to explore the ancient woods. Half of all Costa Rica's tree species are represented here, and positively thousands of insect, plant, bird and mammal species. Bullet ants, fearsome foragers, live at the bases of these trees. Their name evokes the effect of their sting, which, though not fatal, is reputed to be one of the most painful in existence. Yet the venom, long used by indigenous tribes for such afflictions as rheumatism, is under study for its analgesic properties, and may one day serve

pionera en la promulgación de programas de participación comunitaria que ayudarían a los residentes de la zona establecer uno de los destinos de ecoturismo más populares del país. Mas de 50,000 visitantes anuales emprenden el difícil pilgrimaje a este remoto tramo del Caribe para presenciar la anidación de tortugas. A la par del parque está La Selva, una estación biológica y reserva natural privada de propiedad de la Organización Mundial de Estudios Tropicales. Allí, los secretos del bosque tropical son lentamente esclarecidos por científicos de todas partes del mundo, quienes estudian la dinámica de su ecología y la vida de sus habitantes. La Selva es relativamente pequeña y está compuesta de selva tropical virgen y antigua. Largos senderos permiten a los visitantes explorar los viejos bosques. La mitad de todas las especies de Costa Rica están representadas en la estación, así como miles de especies de insectos, plantas y mamíferos. Las hormigas bala, temibles forrajeadoras, viven en la base de estos árboles; sus

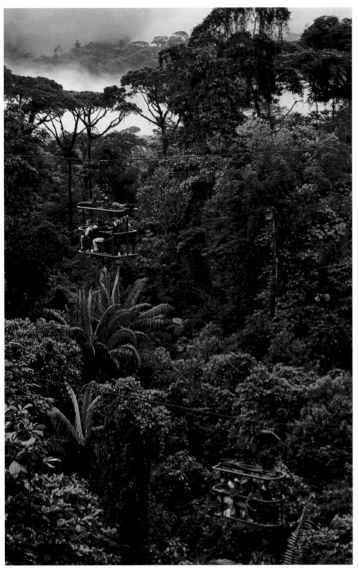

Hourglass tree frog (Dendropsophus ebraccatus) mating in the Cantarrana Lake, La Selva Biological Station
Rana arbórea variegada (Dendropsophus ebraccatus) copulando en la Laguna Cantarrana, Estación Biológica La Selva

Gliding tree frog sleeping during the daytime (Agalychnis spurrelli), La Selva Biological Station
Rana arbórea dormida durante el día (Agalychnis spurrelli), Estación Biológica La Selva

Tourists overlook the canopy of the moist tropical forest within the Braulio Carrillo National Park
Turistas apreciando el dócel del bosque tropical húmedo en el Parque Nacional Braulio Carrillo

to defeat pain. Coated with far deadlier venom, yet innocent to the touch, are the striking poison dart frogs. Vividly coloured, the males are sometimes seen ferrying their young to tiny watering holes, and their chirping cries fill the undergrowth. It's also a birder's Mecca – more than 400 kinds of birds have been recorded within La Selva. At least 25 hummingbird species flit to and fro, dipping into the honeyed hearts of the forest's flowers, their lively colours repainted onto the curved bills of the five toucan species that inhabit this region. The three-wattled bellbird's gong-like call resounds in the understory, drawing demented chuckles from the laughing falcon overhead. At dusk, the silent flight of bats herald the night. Looming above La Selva, extending up into the Heredia highlands, is Costa Rica's largest national park: Braulio Carrillo. The park is bisected by the Guapiles highway that links the Central Valley with the Caribbean coast. Despite this asphalted intrusion, the park remains largely intact. Its

nombres son evocadores del efecto de su picadura, que aunque no es fatal, tiene fama de ser una de las más dolorosas que existen. Aún así, el veneno que ha sido utilizado por las tribus indígenas para curar enfermedades como reumatismo, está bajo investigación por sus propiedades analgésicas. Revestidas de un veneno letal, las ranas venenosas lucen llamativas e inocentes, y los machos, de vívidos colores, demuestran ternura al cargar a sus crías a bebederos diminutos. También es una meca para los observadores de aves—más de 400 tipos de pájaros se han identificado en La Selva. Al menos 25 especies de colibríes revolotean sobre el corazón almibarado de las flores del bosque, sus colores brillantes reflejados en el pico curvo de las cinco especies de tucanes que habitan la región. En el ocaso del día el volar silencioso de los murciélagos anuncia la llegada de la noche. Muy por encima de La Selva, el Parque Nacional Braulio Carrillo—el más grande de Costa Rica—se extiende hasta las tierras arribeñas de

Splendid leaf frog (Cruziohyla calcarifer), one of the largest and most beautiful of the Caribbean tree frogs
Rana arbórea barreteada (Cruziohyla calcarifer), una de las más grandes y hermosas de las ranas arbóreas del Caribe

ascents are vertiginous. The park's nearly 500 square kilometres encompass a multitude of volcanic formations, but the most imposing by far the Barva Volcano massif, a complex stratovolcano long dormant. Three of its peaks – collectively known as "Las Tres Marias" – are visible from San Jose, though there are many more peaks and vents to hint at the volcano's dramatic past. Ancient lava flows undulate from its heights, and small cones, perfect in their symmetry, cup sombre lakes at their hearts. The foothills of the volcanoes are rife with endemic species, tiny amphibians huddled on broad leaves, orchids that unfurl scented flowers for the briefest moment, only to resume a quiescence that will last years. Tatters of mist linger in dips and crevices, caught in treetops and snagged on rocky peaks. Sounds are muted, and the air of the park is ever damp and fresh. Thanks to its close proximity to the country's capital – a mere 25 kilometres – the park is one of the most visited in Costa Rica. Binoculars are held at the ready to spot the

Heredia. El parque está diseccionado por la autopista a Guápiles, la cual enlaza el Valle Central con la costa caribeña. A pesar de la intrusión del asfalto, el parque permanece mayormente intacto y sus ascensos son vertiginosos. Los 500 kilómetros cuadrados del parque abarcan una multitud de formaciones volcánicas, aunque la más impactante es el Volcán Barva, un estratovolcán complejo e inactivo. Tres de sus picos, conocidos como "Las Tres Marías", son visibles desde San José, aunque existen otros picos adicionales, solfaratas y fuentes termales que dan fe de su pasado explosivo; antiguas coladas de lava y conos simétricos que han cortado lagos perennes en su interior hacen gala en las alturas. Las faldas de los volcanes son criaderos de especies endémicas, diminutos anfibios escondidos entre hojas anchas, orquídeas que despliegan flores aromáticas por instantes antes de resumir un estado de quietud que durará años. La neblina hecha jirones se derrama sobre las hondonadas y grietas,

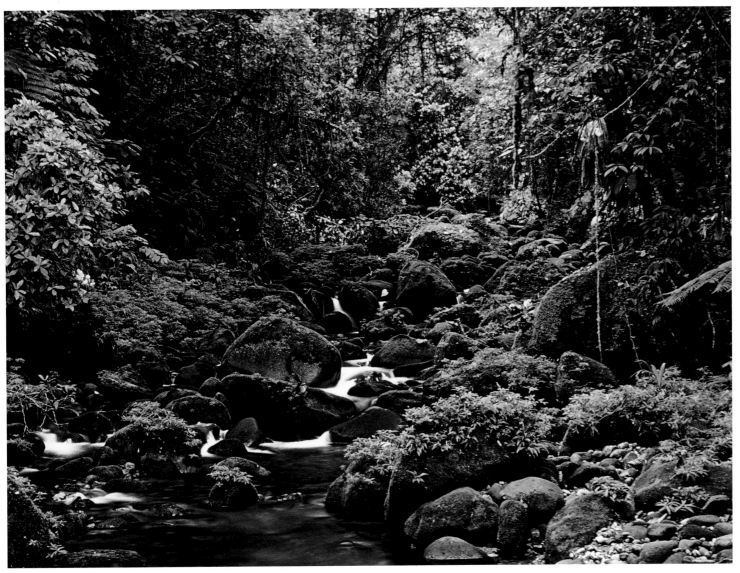

Gonzalez Creek, Brauilo Carrillo National Park
Quebrada Gonzalez, Parque Nacional Braulio Carrillo

draping tail feathers of the resplendent quetzal, or the dark pompadour of the umbrellabird, but even the most absent-minded birdwatcher could not help notice the showy flights of green macaws that erupt periodically from the treetops. Blue morphs flash iridescent wings as they career past, all too quickly gone. Lurking deep in the thickets are tapirs and puma; and perhaps, just perhaps, the giant anteater roams here still. In the lowlands, red brocket deer graze nervously, ready to bound away at the slightest hint of threat. The park's explorers must tread carefully for more reasons than this. Coiled invisibly against the sodden leaves of the forest floor are some of the world's deadliest pit vipers, whose very names are synonymous with fear: the bushmaster and the fer-de-lance. These largely nocturnal snakes tend to avoid heavily trafficked areas, but for those who would prefer to keep their feet off the ground altogether, the park offers a loftier pathway: the aerial tram. Visitors can enjoy a 90-minute gondola ride above the forest

aprisionada en las copas de los árboles y enganchada en los picos rocosos. El silencio encubre las cimas mientras que el aire del parque es siempre húmedo y fresco. Gracias a su proximidad con la capital del país a tan solo 25 kilómetros, el parque es uno de los más visitados de Costa Rica. Los binoculares son indispensables para descubrir las plumas colgantes del resplandeciente quetzal, o el copete exagerado del pájaro danta, pero hasta el más descuidado observador de aves podrá disfrutar de la algarabía de las lapas verdes sobre las copas de los árboles. Tapires y pumas merodean entre los matorrales—es también posible que los osos hormigueros también se escondan allí. Los exploradores aventureros deben andar con cuidado ya que existen otros peligros latentes: la matabuey y el terciopelo son dos de las víboras más venenosas del mundo; se enrollan invisibles entre las hojas húmedas del sotobosque y la sola mención de sus nombres es suficiente para instigar el miedo. Éstas serpientes mayormente nocturnas eluden

Afternoon storm, a common occurrence in the tall mountain ranges of the Braulio Carrillo National Park
Tormenta durante la tarde, las cuales frecuentemente se desarrollan en las altas cordilleras del Parque Nacional Braulio Carrillo

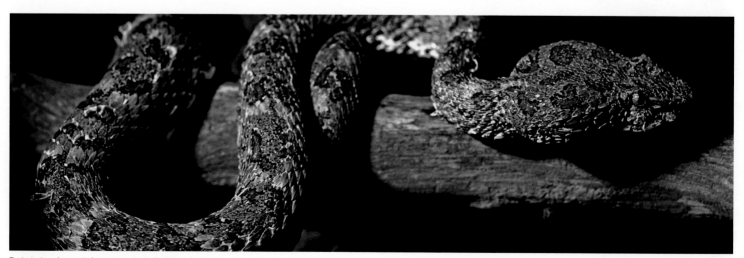

Eyelash viper, frequently found in the dense Caribbean forests
Serpiente oropel, frecuentemente encontrada en los densos bosques del Caribe

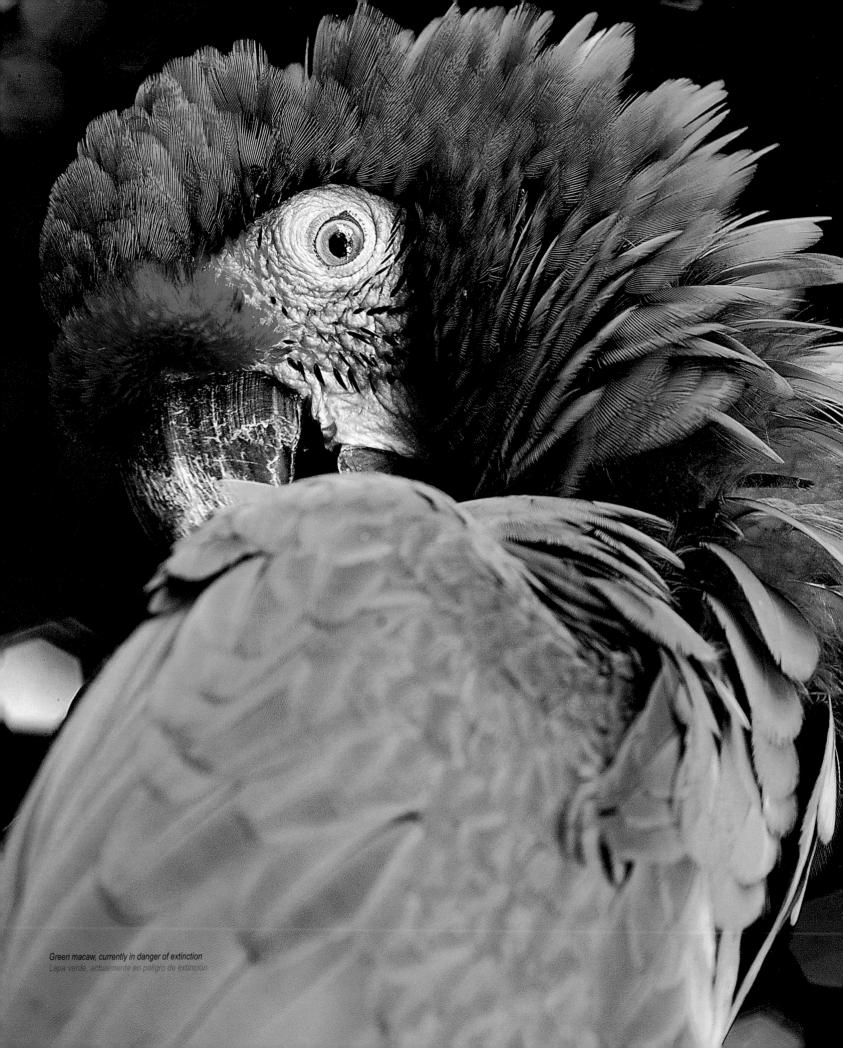

Green macaw, currently in danger of extinction
Lapa verde, actualmente en peligro de extinción

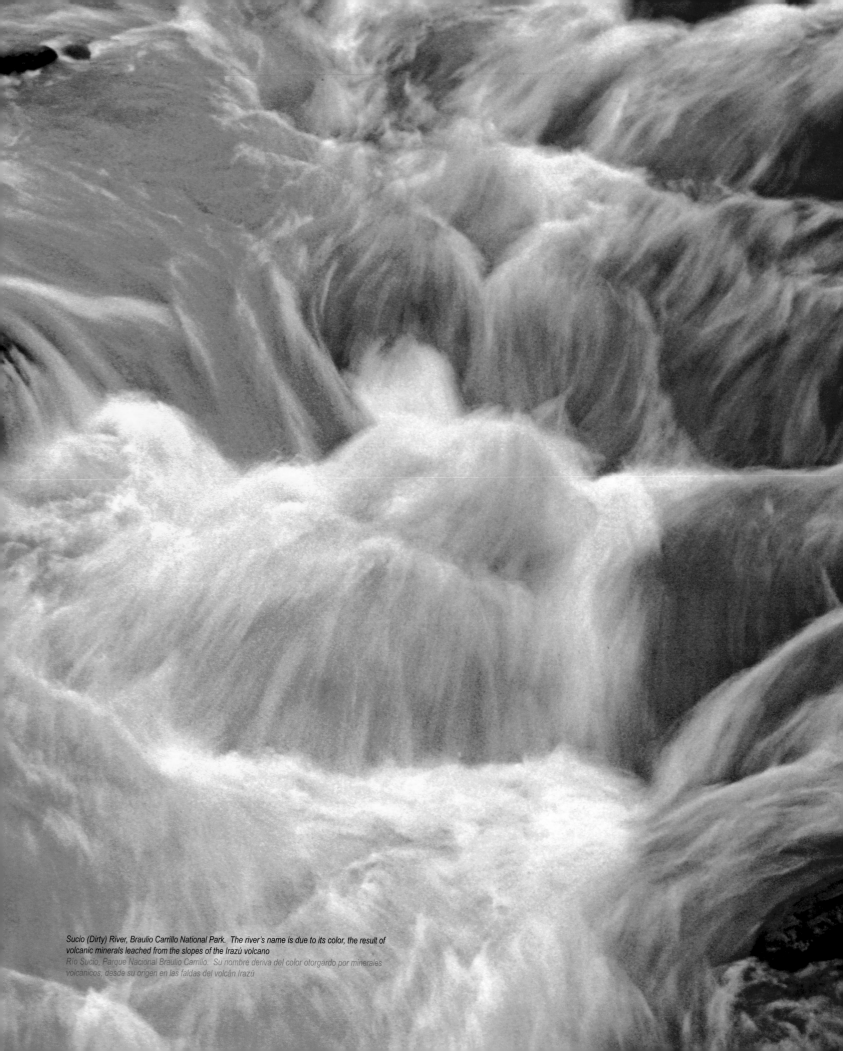

Sucio (Dirty) River, Braulio Carrillo National Park. The river's name is due to its color, the result of volcanic minerals leached from the slopes of the Irazú volcano
Río Sucio, Parque Nacional Braulio Carrillo. Su nombre deriva del color otorgardo por minerales volcánicos, desde su origen en las faldas del volcán Irazú

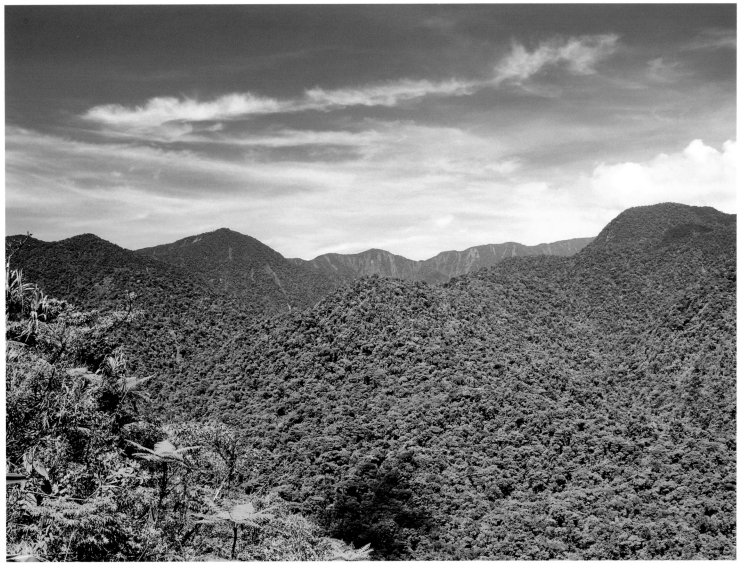

Braulio Carrillo National Park. View to the Caribbean from the highway, near the Zurquí tunnel
Parque Nacional Braulio Carrillo. Vista hacia el Caribe desde la carretera, cerca del túnel del Zurquí

canopy, taking in panoramic views of the many peaks and hills that make up the park. Tropical hardwood and evergreen trees nearly obscure the underlying hills altogether, themselves shrouded by the weight of a myriad epiphytes clinging to their bulks. The fragrant tang of cedar and cypress mingle in the humid air. Found too is the ojoche, or breadnut tree, whose nutritious fruit was such an important staple in pre-Columbian civilizations. The immense forest gives life to the entire Central Valley and inland Atlantic slopes, furnishing not only great gusts of oxygen, but also protecting one of the country's most important watersheds. In these mountains lie the sources of many rivers great and small, leaping in merry waterfalls, and some flowing clear to the ocean. The most eye-catching is the Río Sucio, or "dirty river", coloured rusty-orange by volcanic sulphur deposits. Where it mingles with the Río Hondura, a clear-water stream, the effect is hypnotic: twines of liquid colour racing in unison before finally dissolving into a single river.

las sendas más recorridas, pero para aquellos que prefieren mantener sus pies lejos del suelo, el parque ofrece la opción aérea del funicular. Los visitantes pueden disfrutar de un viaje de 90 minutos por encima de la copa de los árboles con vistas panorámicas de los muchos picos y laderas que constituyen el parque. Maderas nobles tropicales y árboles de hojas perennes con sus troncos cubiertos por el peso de sendas plantas epífitas opacan las colinas casi por entero. La fragancia de los cedros y de los cipreses impregna el aire húmedo. El bosque inmenso le otorga vida al Valle Central y las alturas del Atlántico, exhalando grandes bocanadas de oxígeno y protegiendo una de las cuencas hidrográficas de mayor importancia en el país. Esas montañas cobijan los nacimientos de ríos y cascadas, algunos de los cuales fluyen hacia el mar. Uno de los más sobresalientes es el Río Sucio cuyas aguas son teñidas en tonos naranja por depositos volcánicos de azufre. En el punto donde el Río Sucio se mezcla con las

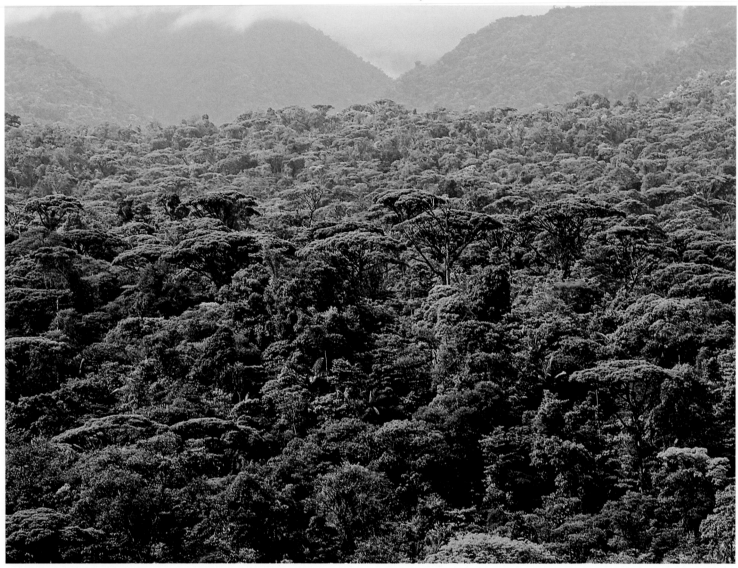

Tropical rainforest at the Braulio Carrillo National Park, one of the most diverse of the country.
Bosque tropical lluvioso en el Parque Nacional Braulio Carrillo, uno de los más diversos del país.

The Río Sarapiquí headwaters flow from the Barva volcano, running lengthwise alongside La Selva and snaking northward all the way to the San Juan River, the river that defines the eastern border with Nicaragua. This very proximity led William Walker's army to use the Sarapiquí river in 1856 to invade Costa Rica a second time, just weeks after being routed from Santa Rosa in Guanacaste. The Costa Rican army fought them off, and ultimately, the Wiliam Walker's army withdrew from Central America entirely. Today, however, the river's excitement is derived from its white-water, which attracts scores of rafters and kayakers to test themselves against the Class III rapids. The Caribbean holds two more of Costa Rica's most notorious white-water rivers: the Reventazón and Pacuare rivers, both of which surge onward for dozens of kilometres, offering some of the most challenging Class IV and V rapids in the world. These rivers draw a line of continuity across the Caribbean's many changing faces, arriving finally at the sea.

aguas transparentes del Río Hondura, el efecto es hipnótico ya que el color corre en hilos hasta disolverse finalmente en un solo río. La cabecera del Río Sarapiquí surge del Volcán Barva, corre paralelo a La Selva y sigue con rumbo norte hasta el Río San Juan que define la frontera este con Nicaragua. La proximidad de esta vía fluvial llevó al ejercito de William Walker a usar el Río Sarapiquí en 1856 para invadir a Costa Rica una segunda vez. El ejercito costarricense se impuso y el ejército de Walker finalmente se retiró de Centro America. Hoy en dia el río genera otro tipo de entusiasmo, pues sus rápidos Clase III atraen aficionados del rafting y del kayaking. El Caribe es además poseedor de dos de los ríos de aguas blancas más notorios de Costa Rica: los ríos Reventazón y Pacuare, los cuales avanzan por decenas de kiómetros ofreciendo algunos de los rápidos Clase IV y V de mayor dificultad en el mundo. Estos ríos trazan una línea de continuidad a través de las muchas caras del Caribe, llegando finalmente al mar.

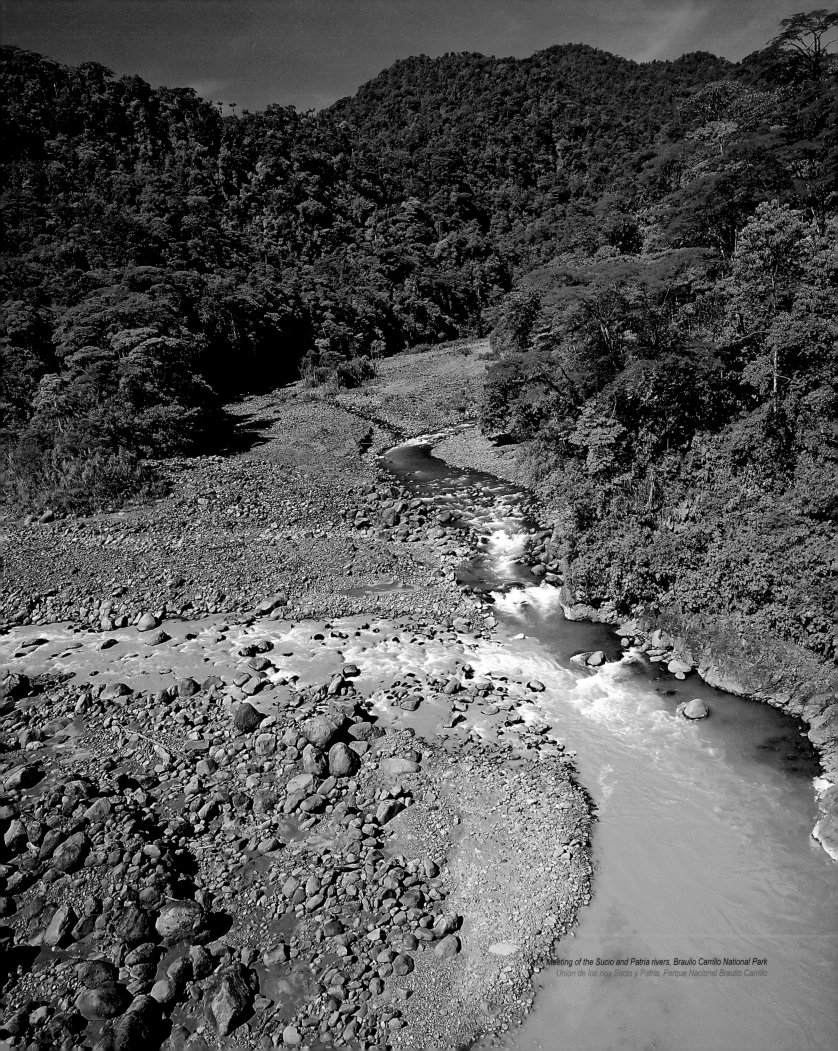

Meeting of the Sucio and Patria rivers, Braulio Carrillo National Park
Unión de los ríos Sucio y Patria, Parque Nacional Braulio Carrillo